中國美術全集

中國美術全集

建築藝術編 3 園林建築

中國美術全集編輯委員會

建築藝術編顧問
（按姓氏筆劃）

陳從周　同濟大學建築系教授

莫宗江　清華大學建築系教授

張開濟　北京市建築設計院總建築師

單士元　故宮博物院副院長

傅熹年　建築歷史研究所高級建築師

戴念慈　城鄉建設環境保護部顧問

羅哲文　文化部文物局高級工程師

本卷主編

潘谷西　南京工學院建築系教授

凡 例

一 《中國美術全集》建築藝術編《園林建築》卷選錄范圍，包括現存的古代皇家園林、私家園林、寺廟園林及自然風景園林。

二 凡具有較高歷史價值和建築藝術特色的園林建築，從總體、個體、室內外裝修到庭園小品均予精選收錄。

三 選錄的作品按華北、華東、西南、華南等地區排列次序。

四 卷首載《中國古代的園林藝術》論文一篇作爲概述。在其後的圖版部份中精選了四十三個園林實例，共一百九十二幅園林建築照片。在最後的圖版說明中對上述照片作了簡要的文字說明。

中國古代的園林藝術

潘谷西

園林作爲一種創造人類優美環境的物質資料和空間藝術，其任務是向人們提供親臨自然之境、享受自然之惠的良好條件，從而使生活更爲美好，使身心得到陶冶。自從人類進入文明社會之後，造園活動就逐漸出現在上層階級的生活領域，先是帝王、貴族、達官們的囿苑、宅園、離宮、別館，進而是一般官僚、富豪、地主、商人們的園林，隨後又是城市綠化、名勝風景區和名山大澤的開發與建設。人類社會愈進步、生活愈富裕、文化程度愈高，對環境園林化的要求也愈強。

中國自古以來有崇尚自然、喜愛自然的傳統。「天人合一」的思想佔有極大的優勢，不論是儒家的「上下與天地同流」（《孟子·盡心》）或是道家的「天地與我並生，而萬物與我爲一」（《莊子·齊物論》），都把人和天地萬物緊密聯係在一起，視爲不可分割的共同體，從而形成爲一種主觀力量，促使人們去探求自然、親近自然、開發自然；另一方面，山河壯麗，景象萬千，祖國各地的美好景色又啓發着人們熱愛自然、謳歌自然的無限激情。獨樹一幟的自然式山水園就在這種觀念形態孕育下，得到了源遠流長和波瀾壯闊的發展，取得了藝術上光輝燦爛的成就。

在師法自然的原則指導下，歷代的造園家們以神州大地千態百姿的山川林泉爲本源，創作了無數園林與苑囿，形成以山水爲景觀骨幹的造園風格。這種園林以表現自然意趣爲目標，排斥規則、對稱，力避人工造作的氣氛，在根本上和軸線對稱、幾何圖形、分行列隊、顯示人工力量的歐洲園林風格大相逕庭。

山水風景園和山水詩、山水散文、山水畫是在共同的觀念形態根基上開出的四朵奇葩，它們之間相互資借影響，相互交流融會。詩人畫家往往親自經營園墅，造園家也多屬能文善畫之士。詩、文、畫、園的相互交融，相互交流融會，使造園藝術得以不斷升華，在意境的豐富、格調的高雅、手法的多樣、理論的充實諸方面都起到了促進作用。

涇水　　高陵
咸陽　　　●驪山陵
　　　　長安
廢丘　　建章宮　灞　杜縣　藍田
　　渭水　　　　水
武功　盩屋　●長楊宮　上林苑
　　　●五柞宮
南山

一　發展進程

從商代出現苑囿以後的三千餘年中，中國園林的發展大致可以分為以下幾個階段：

漢以前是以帝王貴族畋獵苑囿為主流的時期。

早在商代末年，紂王「益廣沙丘苑臺，多取野獸飛鳥置其中」《史記·殷本紀》。在苑中放養眾多的野獸飛鳥以供畋獵行樂，是屬於人工獵場的性質。臺是人工築成的高臺，供觀察天文氣象和四時遊樂眺望之用。除了沙丘之台以外，紂王還有另一處臺——鹿臺，顧名思義，可能是一座以獵鹿為樂的王苑。到了西周，苑稱為「囿」，有專門的官吏「囿人」來「掌囿遊之獸禁，牧百獸」《周禮·地官》，以供周王畋獵遊樂之用。《詩經》中所描寫的靈囿、靈臺、靈沼，就屬於周王的苑囿，靈囿中「麀鹿攸服」，靈沼中「於牣魚躍」（《詩·大雅·靈臺》）。囿的規模很大，「文王之囿，方七十里，芻蕘者往焉，雉兔者往焉，與民同之」（《孟子·梁惠王》）。囿中養鹿蓄魚，允許樵夫獵人樵獵。可以想像，這個時期的囿，是為了蓄養禽獸魚類供行獵漁樵而圈固的某個區域，其風貌樸野自然，並未對景觀進行藝術加工。

春秋戰國時期，各國諸侯競建苑囿，如魏之溫囿、魯之郎囿、吳之長洲苑、越之樂野苑等；還爭築高臺作為臨眺之所，如楚靈王的章華臺、吳王闔閭的姑蘇臺、越王勾踐的齋臺、燕臺等，這些臺多選擇居高臨下利於眺望之處。在臺上建造宮室者，則稱「臺榭」[1]。臺榭的觀賞功能突出，具有景觀建築性質，是後世風景名勝地樓、閣、亭、臺等臨眺建築物的濫觴。

秦始皇統一中國後，原想把關中一帶東至函谷關，西至雍州、陳倉的廣大地區劃為禁苑，因優旃諷諫而止《史記·滑稽列傳》，後又改設上林苑。秦亡苑廢，至漢武帝時又予恢復。漢上林苑「廣長三百里」，東到藍田、西至長楊、五柞，南抵南山，北臨渭水，範圍廣大（圖一），苑內除了畋獵漁樵內容之外，還建造了許多離宮和「觀」：「離宮七十所」《漢舊儀》，所記宮數雖已無從查核，但證之司馬相如所作《上林賦》，可知苑內離宮別館確實不少，而且很豪華：「觀」是一種供觀覽用的建築物，如「魚鳥觀」、「觀象觀」、「白鹿觀」、「平樂觀」等，大抵是觀賞遊樂的內容明顯有所增加，已成為居住、娛樂、休息等多種用途的綜合性園林。與此同時，貴族、大臣、富豪的造園也有所發展，如漢武帝的叔父梁

孝王劉武，「築東苑，方三百餘里」（《漢書・梁孝王傳》）文築兔園，園中有百靈山、雁池、宮觀相連，延亘數十里（《西京雜記》）；宰相曹參、大將軍霍光，都有私園。而家住茂陵陵邑的富豪袁廣漢，在北邙山（二）下營建園林，東西四里，南北五里，有水池、假山，蓄奇獸珍禽，植各種花木，房屋曲折連屬，「行之移晷不能遍」（《西京雜記》）。由此可見，私家園林已開始人工鑿池疊山，建造大量建築物。東漢帝苑八、九處均設在洛陽城內外。大將軍梁冀也在都城內廣開園囿，堆造假山，多蓄奇禽馴獸，以供遊樂。

魏晉南北朝是中國園林發展的轉折階段，也是山水園的奠基時期。

魏晉之際，統治集團的內訌和自相殘殺，使士族階層深感生死無常、貴賤驟變，於是悲觀失望、消極頹廢的思想發展起來，崇尚虛無、逃避現實的老莊學說備受歡迎，儒家的「聖人之道」已不再受到尊崇，禮教的約束也日益遭到破壞。東晉成帝時議立國學，「而世尚老莊，莫肯用心儒訓」（《宋書》卷十四），《老子》、《莊子》、《周易》成為最熱門的學問；專談玄理，不理世務，成為一時風尚，即所謂的「清談」之風。玄學和清談的泛濫，使政治與社會風氣日趨糜爛，但思想的突破和對老莊學說的探求，又使文學和藝術得到新的養份而朝着不同於既往的方向演進。人們追求返樸還真，把自然視為至善至美，寄情山水，隱逸江湖，被稱為高雅清越而受人尊敬。自然，不再是人類可畏可敬的對立物，而是可倚可親的依托和生存環境。對自然美的發掘和追求，成了這個時期造園藝術發展的生機勃勃的推動力量。園林也由此成為一種真正的藝術，而不再僅僅是畋獵遊樂場所，這是一個質的變化。在完成這個變化中，東晉和南朝起着決定性的作用。

晉室南遷，中原士人大量逃亡江南。他們於亂世顛簸之餘，在江南山明水秀、風物清麗的環境之中，過着一種安適閑逸的生活。他們盡情享受這種大自然的美，謳歌這種美，於是山水詩、山水畫應運而興，再現自然美的山水園也發展起來。王羲之等人在會稽蘭亭的集會和他的詩集序，陶淵明的田園詩和《桃花源記》、謝靈運的山水詩和《山居賦》，就是向往和謳歌自然美的代表作品。建康、會稽、吳郡等士族聚居之地，私家宅園和郊區別墅相繼興起。都城建康，苑園尤盛，帝苑以華林、樂遊兩園最著，大臣私園多近秦淮、青溪二水。東晉時，紀瞻在烏衣巷建宅園，「館宇崇麗，園池竹木，有足玩賞焉」（《晉書・紀瞻傳》）。謝安「於土山營墅，樓舘林竹甚盛」（《晉書・謝安傳》）。吳郡顧辟疆的園

林，則因王獻之的遨遊而聞名於世（《晉書·王獻之傳》）。南朝園墅亦盛，如名士戴顒出居吳下，「吳下士人共爲築室，聚石引水，植林開澗，少時繁密，有若自然」（《宋書·戴顒傳》）。齊劉勔在鍾山南麓建園，「聚石蓄水，髣髴丘中，朝士雅素者多往遊之」（《南史·劉勔傳》）。與此同時，園林小型化的傾向也開始抬頭。梁徐勉在東田自營小園，並提出：「古往今來，豪富繼踵，高門甲第，連闥洞房，宛其死矣，定是誰室？但不能不爲培塿之山，聚石移果，雜以花卉，以娛休沐，用託性靈，隨便架立，不存廣大，唯功德處，小以爲好」（《南史·徐勉傳》〈戒子崧書〉）。北周庾信也建小園，並以《小園賦》見稱於後世。兩人實開經營小園、頌揚小園的先聲，隨之而來的小園、小池、小山就不一而足了。北朝造園活動之頻繁不亞於南朝，《洛陽伽藍記》所記北魏都城洛陽貴族官僚園林甚多，突出的有司農張倫園、清河王元懌園、侍中張綸園、河間王元琛園等。政局的變亂曾使洛陽一些王族貴官的住宅成爲佛寺，宅中園林也成了寺中園林，因此，在風格上兩者並無區別。

帝王的苑囿受當時思想潮流的影響，欣賞趣味也向自然美轉移。例如東晉簡文帝入華林園，顧左右曰：「會心處不必在遠，翳然林水，便自有濠濮間想也」（《世說新語》）；齊衡陽王蕭鈞說：「身處朱門，而情近江湖。形入紫闥，而意在青雲」（《南史·齊宗室》）；梁昭明太子蕭統性愛山水，嘗泛舟元圃後池，同遊者或進言，此中宜奏女樂，統詠左思《招隱詩》答曰：「何必絲與竹，山水有清音」（《南史·昭明太子傳》）。這些都可以說明，東晉、南朝帝王宗室對山水的愛好和欣賞與一般士大夫的時尚所趨是完全一致的，苑囿風格也追求山水自然之美。漢代盛行的畋獵苑囿，魏晉以後漸趨衰亡，代之而起的是大量開池築山，並建造相應的宮觀樓閣。魏文帝之築景陽山，吳主孫皓大起土山樓觀，南齊文惠太子在玄圃起土山、池閣、樓觀塔宇，都屬這類實例。而梁湘東王蕭繹在江陵子城建湘東苑，「穿池構山」，葺通波閣、芙蓉堂、禊飲堂、臨風亭、明月樓、修竹堂、臨水齋等建築物（余知古《渚宮故事》），屋宇命名均取於自然景觀特點，和漢上林苑的「觀」以遊樂內容而得名的現象已迥然異趣了。

本時期的另一個新發展，就是出現了具有公共遊覽性質的城郊風景點。南朝劉宋的南兗州刺史徐湛之，在廣陵城（故址在今揚州北郊蜀岡上）之北，結合原有水面建造了風亭、月觀、吹臺、琴室，栽植花木，使之「果竹繁茂，花藥成行」，又「招集文士，盡遊玩之適，一時之盛也」（《宋書·徐湛之傳》）。這種風景點的遊人可能僅限於士大夫階層，但畢竟具有衆人共享的特點而不同於一般的私園和苑囿，不能不說是一種進步。一些城市利用城垣或風景優勝的高地建造樓閣，作爲眺望遊憩之用。

這種樓閣既可暢覽遠山平川之美，又能豐富城市的輪廓線，是繼承臺榭發展而來的風景觀賞建築物。

著名的如：東晉武昌南樓，是諸官吏登臨賞月之處；南朝建康瓦棺閣，是眺望長江壯麗景色的地方，

也有一些樓，建在山水奇麗的郊野，如浙東浦陽江江曲的桐亭樓，「兩面臨江，盡升眺之趣，蘆人漁

子泛濫滿焉」（《水經注》）。

名士高逸和佛徒僧侶為逃避塵囂而尋找清靜的安身之地，也促進了山區景點的開發。東晉時以王

謝為首的士族聚居於建康（今南京）、會稽（今紹興）等地，往往選擇山水佳妙處構築園墅，如謝靈運在

始寧立別業，依山帶江，盡幽居之美，和一批隱士放縱遊娛。佛教淨土宗大師慧遠，在廬山北麓下創

建名剎東林寺，面向香爐峯，前臨虎溪水，據林泉丘壑之勝，對廬山的開發起了促進作用。蘇州郊外

的虎丘山，自東晉王珣、王珉兄弟捨宅為寺後，也逐漸發展成為著名的風景點。

作為山水風景園主題內容的人工堆山，達到了前所未有的興盛。除了摹寫神仙海島的方法仍被帝

王苑囿採用外，隨着園林小型化的發展，採用概括、再現山林意境的寫意堆山法漸佔主導地位。徐勉

所謂：「為培塿之山，聚石移果，雜以花卉，以娛休沐，以託靈性。」堆山的目的是為了陶冶性情；

是為了追求「髣髴丘中」、「有若自然」的意趣。南齊宗室蕭映宅內的土山取名「樓靜」（《南史·齊高帝諸

子傳》），也是這種意趣追求的一例。北魏洛陽張倫園內的景陽山，「重巖複嶺，嶔崟相屬，深溪洞壑，

邐迤連接；高林巨樹，足使日月蔽虧，懸葛垂蘿，能令風煙出入；崎嶇石路，似壅而通，峥嵘澗道，

盤紆復直」（《洛陽伽藍記》），一派山林自然風貌。說明園林造山已從漢代的企待神仙和宴遊玩樂轉變

為對自然景色美的欣賞。

欣賞景物的深化與入微，使松、竹、梅、石成為士大夫所喜愛的對象。南朝陶弘景特愛松風，所

居庭院皆植松樹，每聞其響，欣然為樂（《南史·陶弘景傳》）；晉嵇康、阮籍、山濤、向秀、劉伶、阮

咸、王戎七人好為竹林之遊，世稱「竹林七賢」；南朝時好梅者漸多，宋鮑照《梅花落》詩有：「中庭

雜樹多，偏為梅咨嗟」之句。而梁武帝的大臣到溉，「居近淮水（即秦淮河），齋前山池有奇礓石，長

一丈六尺，帝戲與賭之，並《禮記》一部，溉並輸焉⋯⋯石郎迎置華林園（在今雞鳴寺附近）宴殿前。

移石之日，都下傾城縱觀」（《南史·到溉傳》），可見當時對奇石熱衷欣賞的一斑。

中國山水風景園作為一種藝術，到南北朝時期已經形成穩定的創作思想和方法，多向、普遍、小

型、精致、高雅和人工山水的寫意化，是本時期園林發展的主要趨勢。

·唐代是風景園林全面發展時期

隋代的統一結束了將近三百年的南北對峙局面，唐代則在統一的基礎上使中國的封建社會發展到鼎盛階段。「貞觀之治」、「開元之治」，經濟繁榮，國力強盛，統治階級具有一種積極向上和充滿信心的氣象。科舉取士的實行，又在各階層士人的面前展現了爭立功名、躋身廟堂的誘人前景。在思想學術領域則採取了較為寬鬆的政策，對各家兼收並蓄，儒家雖被恢復了正統地位，卻也不像漢代那樣定為一尊，而是儒、道、佛三者兼容。知識份子遍觀百家，眼界開闊，思想活躍，務功名，尚節義，「好語王霸大略，喜縱橫任俠」，高談「濟蒼生」、「安社稷」、「致君堯舜」，魏晉南朝盛行的玄學和消極頹廢思想一掃而去。詩文、繪畫、工藝、建築都有了巨大發展，並顯示出一種開廓恢宏的氣質。風景園林也出現前所未有的昌盛情景，藝術水平有了提高。

首先，城市和近郊的風景點有所發展。長安城的東南隅就是都下的公共風景遊覽區，其中有慈恩寺、杏園、樂遊原、曲江池諸勝。這一區的南面是唐帝的南苑——芙蓉苑（圖二·六）。曲江是都人春遊禊飲和重陽登高的好去處，尤其是二月初一的「中和節」、三月初三的「上巳節」和九月初九的「重陽節」最為熱鬧，達官貴戚、庶民商販都來遊賞，有時唐帝也在芙蓉苑的北樓——紫雲樓上臨眺這裏的風光。除京城之外，各州府所在的城市，地方官們也多留意城郊風景點的開發，如大曆間（公元七七六年）顏真卿在湖州任刺史，關城東南霅溪白蘋洲，作八角亭，供人遊賞。到開成間（公元八三八年），後人又加修葺，構築五亭，成為一方勝景（白居易《白蘋洲記》）。杭州西郊從西湖至靈隱泉一帶，風景優美，白居易作杭州刺史之前，歷屆郡守已建有五亭，從郡城至靈隱冷泉，一路彼此相望（白居易《冷泉亭記》）。柳宗元筆下所記的桂州灕江訾家洲開闢為城郊風景區，洲上設燕亭、飛閣、閑館、崇軒四處景點，總稱為「訾家洲亭」。柳宗元貶謫所在地永州，風景建設尤為頻繁，從他的名著《永州八記》等文中可以看到，不但州牧縣令建立風景遊覽地，他本人也積極參與城郊山區風景的開發，親自規劃籌建鈷鉧潭、龍興寺東丘等景點，並在風景分類、建設原則、風景建設的社會意義等方面提出了獨到的見解，成為我國歷史上第一位既有實踐、又有理論的風景建築家。除此而外，見於史籍的風景點還有李德裕在成都新繁所闢的東池、閬城的新池、潁州西湖、彭城陽春亭、濠州四望亭等。「亭」本是驛館，到南北朝以後已擴大了它的內涵，成為驛館、風景點、亭子的多義詞。

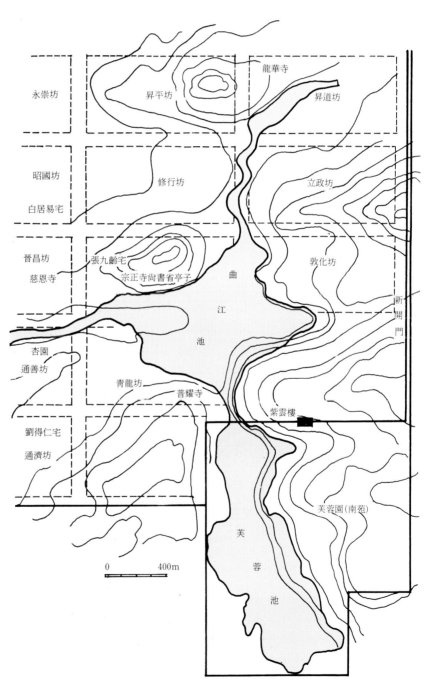

在各地的風景建築中，以滕王閣（圖三、四）、黃鶴樓、岳陽樓（圖五）三者最為知名。它們背郭倚城起樓，憑高凌江，利於眺望開闊壯麗的山川景色。滕王閣創建於唐顯慶間（公元六五三年），因王勃《滕王閣序》而名益著，韓愈也說：「江南多臨眺之美，而滕王閣獨為第一」（《新修滕王閣記》）。黃鶴樓相傳創建於東吳，唐時也很著名，李白詩有：「故人西辭黃鶴樓，烟花三月下揚州」之句《送孟浩然之廣陵》）。岳陽樓創建稍晚，是開元間（公元七一六年）張說守岳州時所建，李白、杜甫、白居易等也都有詩賦之。其他城市在江邊或風景優勝處建樓臨眺的例子還很多，如綿州越王樓、河中鸛雀

昇平坊

永崇坊

龍華寺

昇道坊

立政坊

修行坊

昭國坊

白居易宅

張九齡宅

敦化坊

晉昌坊

慈恩寺

宗正寺尚書省亭子

曲江池

新開門

杏園

通善坊

青龍坊

普耀寺

紫雲樓

劉得仁宅

通濟坊

芙蓉園（南苑）

芙蓉池

0　　　　400m

7

圖三　唐、北宋滕王閣位置示意圖

贛

江

唐—北宋
滕王閣址

德勝門

永和門

北湖

東

章江門

湖

廣潤門

西湖

順化門

惠民門

清南昌城

南浦

進貢門

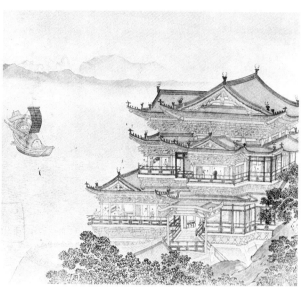

圖四之一　宋畫中的滕王閣

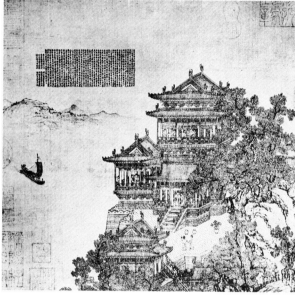

圖四之二　元畫中的滕王閣

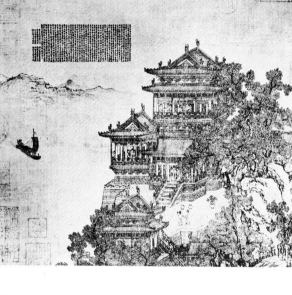

圖五　元畫中的岳陽樓

樓、江州庾樓、儀眞揚子江樓、東陽八詠樓等。至於利用城樓作爲賞景觀風、宴集賓客之所，也是唐時的一種風尙。

其次，各地私家園林的興建日趨頻繁，尤以長安、洛陽兩地爲盛。據宋李格非《題洛陽名園記後》所述，唐貞觀、開元間，公卿貴戚在洛陽開館列第的共千餘家，其間佈列池塘竹樹，高亭大樹，園林盛極一時。如牛僧儒、裴度、白居易等都在洛陽城內擁有園宅，有些人還在城外風景區建有山莊別墅。長安是首都所在地，大臣權貴們的池館更多，除了城內的宅園外，城南樊川、杜曲一帶泉淸林茂之地，數十里間，布滿公卿郊園(圖六)，各官署也盛行開池堆山(《畫墁錄》)；甚至佛敎寺院內也有供人觀賞遊覽的「山庭院」(段成式《寺塔記》)。由此可以想見長安造園活動的盛況。唐代私園規模一般都比較大，如牛僧儒洛陽宅園盡有歸仁坊一坊之地(約四百餘畝)。見《洛陽名園記》，李德裕洛陽平泉莊周圍四十里，白居易以「小園」自居的洛陽履道坊園，也在十畝左右。假如和明淸時期的私園相比，就可以看出

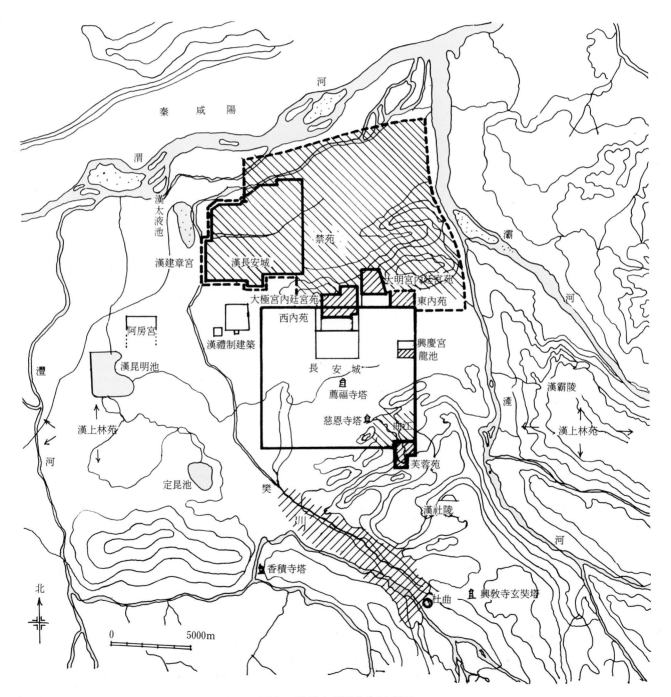

秦咸陽

河

渭

漢太液池

漢建章宮

禁苑

漢長安城

大明宮內廷宮苑

大極宮內廷宮苑

東內苑

西內苑

阿房宮

漢禮制建築

興慶宮龍池

漢昆明池

長　安　城

薦福寺塔

漢霸陵

慈恩寺塔

曲江

漢上林苑

漢上林苑

芙蓉苑

定昆池

潏川

漢社陵

北

香積寺塔

杜曲

興教寺玄奘塔

0　　　　　5000m

圖六　唐長安苑園分布示意圖

唐代人在園林上表現的尺度概念和城市、建築上所表現的是一致的，有着偏大的特點。不過，隨着私園的普遍發展，小型園林已受到更多人的歡迎，園中、庭中的小池特別受到寵愛，白居易贊揚小池說：「勿言不深廣，但足幽人適」《官舍內新鑿小池》詩）。造園主們借小池寄情賞，以小喻大，在方圓數丈的水池中追求江湖意趣。「牽狹鏡分數尋，泛芥舟而已沉」，「雖有慚於溟渤，亦足瑩乎心神」（李世民《小池賦》），反映了當時的一種普遍心理。求小池不得，則退而在庭院中作更小的盆池，「鑿破蒼苔地，偷他一片天。白雲生鏡裏，明月落階前」（杜牧《盆池》詩）。韓愈也有詠盆池的詩五首，可見盆池在唐時相當流行。流風所及，宋代文士也多小池、盆池之好。

隨着園林小型化趨勢的加強，園林欣賞也相應地出現近觀、細玩的喜好，上述小池盆池的興起就是這種喜好的表現之一；此外，從品玩奇石成癖和花木人格化兩點上也可以看出這種趨向所達到的程度：松、竹、梅在南朝已被視為高雅之物，唐代更是得寵，常被詩人視作「賢才」、「益友」、「嘉賓」而成為園中的重要內容；欣賞各種奇姿怪態的石塊、石峯，已成為某些人的癖好，如牛僧孺、李德裕、白居易等，都愛搜羅各地之石列於園中，大石立於水側，小石置於案頭。牛僧孺分石為九等，各刻於石陰，曰：「牛氏石」，李德裕石則刻「有道」二字。

園林小型化也促進了小庭園的發展。在居住庭院內，鑿池堆山，蒔花栽竹，形成山池院、水院、竹院、松院、梅院等等，是相當普遍的現像。西安郊外出土的唐三彩住宅明器，其後院即是典型的山池院。庭院東偏有假山和小水池，庭院西偏有八角攢尖亭一座（圖七）。白居易宅中有水院，「滄浪峽水子陵灘，路遠江深欲去難。何如家池通小院，臥房階下插漁竿。」《家園三絕》詩），說明了宅內庭園的優越性在於近便，能隨時欣賞。

白居易在洛陽履道坊的宅園，可作為這個時期宅園風格的代表。據白氏《池上篇》以及有關詩篇的記載，園與宅的基地共十七畝，宅佔三份之一，水佔五份之一，竹佔九份之一，其他是島、橋、路、樹。園的佈局以池為中心，池中設三島，島上有亭，有橋兩座與島相通。池岸曲折，環池有路，多穿竹而過。池內植白蓮、折腰菱及菖蒲。池西岸有西亭、小樓和遊廊，可供宴飲、待月、聽泉之用。池北有書庫，是子弟讀書處。池東有粟廩，是家庭貯糧之所。池南和住宅相接。又引西牆外伊水支渠之水入於園中，作小澗於西樓下以聽水聲。園中還有太湖石二、天竺石二、青石三、石筍數枚、鶴一對。作為一代詩豪，白居易經營此園達十餘年。其造園意匠之高，情趣之雅，堪稱是文士中小型宅園的範

例。他的造園思想和手法，通過他所寫的大量作品給後世帶來巨大影響。

其三，山居郊墅發展。其中以王維的輞川別業、李德裕的平泉莊、白居易的廬山草堂最爲著名，三者都藉文章、詩篇而傳頌於後世。王維的輞川別業位於長安東南藍田的山谷中，是利用天然丘谷、湖面、林木佈置若干亭舘而成，規模相當大，景色樸野，很少人工造作，是以天然景觀爲主的山地園林。李德裕的平泉莊位於洛陽三十里外的山中。莊內有蘭塘，水上可以泛舟。又設書樓、流杯亭、瀑泉亭等建築物。花木約百種。奇石則從山東、廣東、廣西、江西、浙江、巫峽等地羅致而來，佈列於清流兩側。白居易的草堂是他貶爲江州司馬時所築，地處廬山北麓遺愛寺之南，面對香爐峰。茅屋三間，石階、木柱、竹編牆，室內置四榻及二紙屏風，另闢蹊徑，周圍多山竹野卉和古松老杉，還有瀑布與飛泉瀉落於左右。堂前有平臺、臺前鑿水池，池中蓄紅鯉白蓮，環池開小徑，插竹籬，具有山野村舍的風貌。這一所山居是在一般宅園、郊墅之外，另形成一種簡素、樸野、幽寂的風格。

其四，帝王苑囿與離宮興作極盛。隋煬帝在洛陽闢西苑，又在揚州、毘陵（今江蘇常州）等地大起離宮。西苑位於洛陽西側，周圍二百餘里，以人工開挖的水面爲組景骨幹，其中大湖周長十餘里，有小湖五處環列於周圍，相互間以水渠溝通。湖中堆土作蓬萊、方丈、瀛洲諸山，山上有臺觀殿閣之屬。苑內又設十六院，每院爲一組建築群，外環水渠，內植衆花，常年都有宮女居住。西苑的格局爲平陸地段運用開池堆山的手法造成豐富多彩的景觀創造了先例。清代圓明園也是以人工開挖水面作爲組景的基本手段，和西苑可說是一脈相承。唐代，長安北郊設有規模宏大的禁苑，東西二十七里，南北三十三里，苑中設掌管種植、修葺事宜的「監」四處，殿舍二百四十九間。除了禁苑之外，另有東內苑、西內苑和南苑（芙蓉苑）諸園。而太極宮、大明宮、興慶宮、太子的東宮等宮廷區，都有山池花木穿插於後部的內廷之中，形成園林化的居住區（圖六）（宋敏求《長安志》）。其中大明宮的內廷區以太液池爲中心，環池佈置各種殿宇和長廊，池中堆土爲蓬萊山（圖八）。興慶宮則以南面的龍池爲中心闢爲園林區，內有沉香亭、龍堂、勤政務本樓等重要建築物佈列於周圍（圖九）。芙蓉苑位於長安城東南隅曲江南側（見圖二~六），有夾城御道和禁苑、大明宮等處相通，可免往返途中與城市交通發生交叉。唐代離宮興作極盛，僅長安周圍就有麟遊的九成宮、終南山太和谷中的翠微宮、驪山溫泉的華清宮、藍田的萬全宮、咸陽的望賢宮、華陰的瓊嶽宮和金城宮等多處山居避暑勝地與離宮別館。東都洛陽，還有上陽宮，洛陽附近有嵩山的奉天宮、臨汝的襄城宮等。

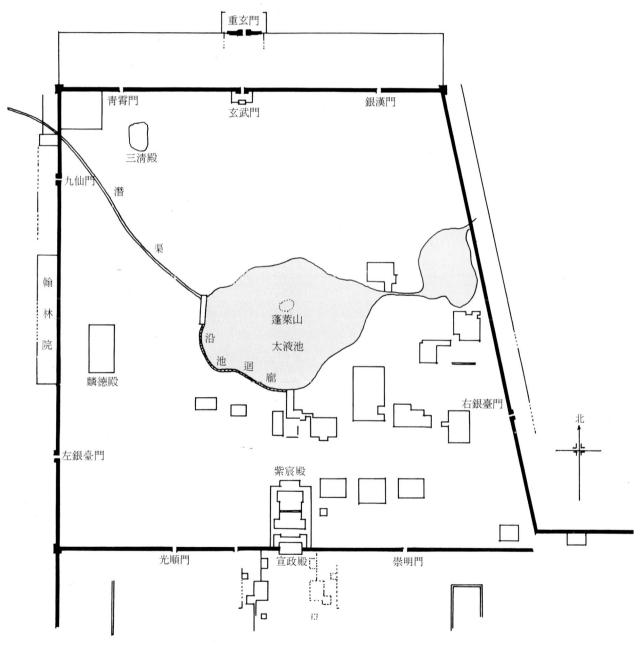

重玄門

青霄門　　　　　玄武門　　　　　銀漢門

三清殿

九仙門　潛

　　　渠

翰
林
院

麟德殿

蓬萊山

太液池

沿
池
迴
廊

右銀臺門

左銀臺門

紫宸殿

光順門　　　　宣政殿　　　　崇明門

北

圖八　唐長安大明宮內廷宮苑遺址平面圖

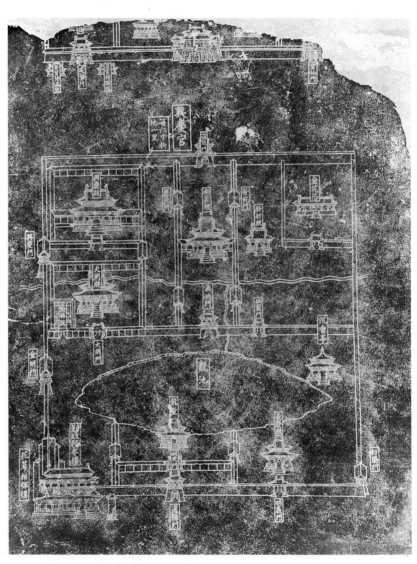

圖九　宋刻唐長安興慶宮圖拓片

宮、永寧的綺岫宮、福昌的蘭昌宮、澠池的紫桂宮和洛陽南面的三陽宮等，多屬帝后避暑遊息之地。總計唐代所建離宮，其數不下二十。

兩宋時期，造園活動更爲普遍，已及於地方城市和一般士庶。

宋承五代分裂之餘，吸取唐朝藩鎮割據的教訓，集兵權於天子一人，軍事上「守內虛外」，着力防範內患，對外則屢屢失利，成爲中國歷史上最軟弱的朝代之一。但由於相對穩定的局面，農業手工業

14

有所發展。和唐代相比，文人在政權中的地位提高，作用增大，文化、教育、科學技術上出現了空前興旺的景像。園林也在唐代基礎上進一步向地方城市和社會深層延伸發展。儘管整個統治階級的腐弱氣質使文學、建築、園林諸方面都喪失了唐朝那種恢廓宏大的氣魄，但園林能更廣泛地和人們生活相結合，無疑是一種進步，而細致精巧的風格更趨成熟，標誌着造園藝術的進一步發展。

北宋首都汴梁和西京洛陽，園林最為興盛。汴梁帝苑多達九處，其中最著名的就是宋徽宗時所建的艮嶽。這座因風水之說而建立在皇城東北隅的園林，曾耗費大量人力財力，從江南羅致奇花異石，動用運糧綱船送來汴梁，這就是歷史上著名的「花石綱」。大臣貴戚的私園佈列汴京內外，「都城左近，皆是園圃，百里之內，並無閒地」（《東京夢華錄》）。園林總數不下一、二百處。甚至商店酒樓也設置園亭以吸引顧客，如城西宴賓樓酒店，有亭榭池塘，還配備了畫舫，供酒客租雇作水上宴樂之用。在《清明上河圖》中，也可以看到酒店內的庭園（圖一○）。南宋臨安，擅湖山之美，皇家御園多達十處，私園則遍佈城內外，可見之於記載的約五十餘處，西湖沿岸大小園林、水閣、涼亭不計其數（《都城紀勝》、《夢粱錄》）。北宋洛陽、南宋吳興，都是貴戚官僚消閑清暑之地，園林之盛，不減都城，《洛陽名園記》和《吳興園林記》作了專題記述，從中可以瞭解兩地園林的概貌。平江（今蘇州）是南宋藩屏重鎮和主要都會之一，唐時城內私園可考者僅二、三處，而宋時已有十餘處，郊區的石湖、天池山、堯峰山、洞庭東西山等風景優勝處，也有不少貴官豪族的別墅園林。

在州縣公署內設立守居園池（郡圃、州圃）是宋代的一種風尚。雖然，隋代已有絳守居園池（在山西絳州州署內）的先例，但守居園池的普遍化，以宋代為最盛，甚至一些僻郡也有後園池亭供守、吏休娛燕集之用。南宋平江除郡圃外，吳縣、長洲縣的縣廨，府屬司戶廳、提舉司、提刑司、姑蘇館也設山池亭榭於後園。建康府的郡圃在衙署東側（圖二二），其間亭館水木交相煥映。眞州（今江蘇儀徵縣）是宋代江淮兩浙荊湖發運使的駐地，其治所東園廣袤達百餘畝，以上公署園圃，每值嘉時令節都向居民開放，任人遊觀，以示「與民同樂」。

宋代，州縣修建城內外風景點和背郭倚城的樓閣以資遊眺，風氣之盛不亞於唐。建康之青溪、徐州之快哉亭、宿州之扶竦亭、蘇州之觀風樓、姑蘇臺、齊雲樓等都是此類實例（圖二二）。另一方面，由於郊遊活動的興起，一些山清水秀的村落，也成了旅遊勝地，如北宋時一處名為「水雲村」的山村，經黃裳命名題詩之後，名聲四揚，成為郡人尋春逃暑的佳地，一時曾出現「車蓋相屬」的盛況（黃裳

《水雲村記》)。

疊石造山自漢至唐以土山爲其主流，及至宋徽宗興艮嶽壽山大役，積時六年，建成歷史上罕見的大假山，使用大量山石，組成土石混合的山體，山上岡連阜屬，峯巒崛起，千疊萬複，有屏嶂、峯岫、石壁、瀑布、溪谷等景色，並仿蜀道之險，設盤紆縈廻的嶝道及倚石排空的棧道供攀登最高峰之用（趙佶《御製艮嶽記》、祖秀《華陽宮記》）。這種大量用石築成山景的疊山作風，雖非始於趙佶，但對後世追求奇險的造山風氣，無疑會產生某些影響。大量用石築成山，也造就了一批專業匠人（周密《癸辛雜識》）。杭州法惠院僧人法言，在居室東軒院內，汲水爲池，累石爲小山，灑粉於峯巒之上以象飛雪，蘇軾見而愛之，爲之取名「雪齋」、「雪山」、「雪峯」（秦觀《雪齋記》、蘇軾《雪齋·杭州僧法言作雪山於齋中》詩），於是此齋名聲大噪。雪山的構想，無異是枯山水的前奏。

對於奇石的追求，宋人不亞於唐人。蘇軾嗜石，家中以雪浪、仇池二石爲最著，有「小九華」者，略具九華山之形象。米芾任無爲州知州時，見巨石四面巉巖，狀貌奇特，竟具袍笏而拜，呼之爲「石丈」。他對奇石所訂的「瘦、縐、漏、透」四字品評標準，久爲後人所沿用。蘇洵則取水旁漂蝕的枯木疙瘩，作成木假山盆景，山具三峯，「中峯翹岸踞肆，意氣端重，若有以服其旁之二峯」（蘇洵《木假山記》）。

宋代栽培、馴化、嫁接技術的發展，使園林花木品種大量增加。唐李德裕平泉莊內花木僅百餘種，而宋洛陽園林中的花木多至千種：桃李梅杏蓮菊各數十種，牡丹芍藥百餘種，遠方奇卉如紫蘭、茉莉、瓊花、山茶之類，號爲難植，而在洛陽都能生長（《洛陽名園記》）。洛陽的花工稱爲「花園子」，著名的接花工東門氏，俗呼「門園子」，專爲豪家嫁接最好的牡丹品種「姚黃」，每枝工價五千錢（歐陽修《風俗記》）。南宋時，杭州的花木品種也極豐富，嫁接的山茶花有一株十色者（《夢粱錄》）。據《十八學士圖》等宋畫所示宋代盆栽盆景已趨多樣化，對盆具、托架的形式也頗講究（圖一三）。

造型秀麗多樣是宋代園林建築的一個特點。宋畫《黃鶴樓圖》、《滕王閣圖》所描繪的臨江樓閣，其體量組合、屋頂穿插及與環境的企合諸方面表現出來的熟練技巧，仍能使今天的建築師們爲之傾倒。文人雅士愛好亭園者，多自爲設計，其間也不乏對園林建築的創新，如歐陽修曾仿江船格局，作「畫舫齋」於官署內：七間屋從山

王希孟《千里江山圖》中所畫的亭橋榭閣等建築物，形式也很豐富多彩。

墙進入，用門貫通，如入舟中（歐陽修《畫舫齋記》）。陸游寓居，得屋兩間，狹而深，形如小舟，名之爲「烟艇」，以寄其江湖烟波之思（陸游《烟艇記》）。這些都是後世船廳、畫舫齋、石舫之類的先驅。

亭子的式樣，在唐代已有方亭、八角亭、丁字亭、流杯亭等多種，宋代又有三角亭見于湖州苕雪二水相滙處，所謂「夜缺一簷雨，春無四面花」（宋俞仁廓詩），就是描述這座亭子的特點。

春秋令節城市居民踏青登高的活動促進了城郊風景點的發展；另一方面，私家園林春時開放供人遊賞也成爲一種社會風尙，無論汴京、洛陽、臨安、吳興都是如此，所以邵雍有詩曰：「洛下園林不閉門，遍入何嘗問主人」（《洛下園池》），生動地描述了北宋時洛陽園林縱人遊覽的情況。南宋時，陸游也有《花時遍遊諸家園》詩，說明兩宋時期園林開放是一種普遍現象。州縣後園也不例外，如平江府郡圃，每年春初卽修飾亭閣，以備開放，供人遊觀。汴京新鄭門外金明池御苑，每年三月初一至四月初八，也供都下士庶入苑遊玩，雖風雨交加，遊人仍略無虛日《東京夢華錄》（圖一四）。臨安風俗奢靡，春遊特盛，州府在上元節後就着手修葺西湖周圍及堤上軒舘亭橋，油漆裝畫一新，並栽植花卉，以備春遊之需（《夢梁錄》）。可見，兩宋時風景園林已廣泛滲入城市各階層的生活，成爲社會文化活動的重要組成部分，這是宋以前未曾出現過的現象。

圖一三之一　宋畫《十八學士圖》中所示盆景　（之一）

圖一三之二　宋畫《十八學士圖》中所示盆景　（之二）

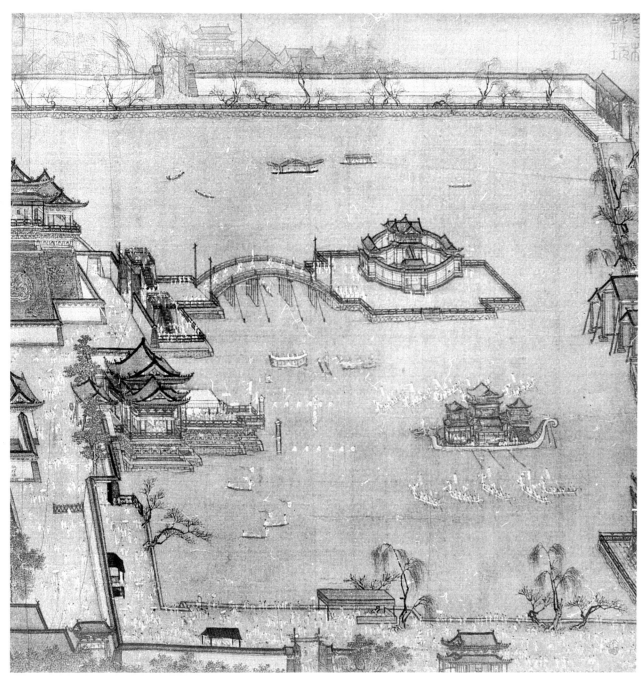

圖一四　宋畫中的汴京御苑金明池　（《金明池奪標圖》）

明清是我國古代園林的最後興盛時期。

中國的封建社會在明清兩朝已發展到最後階段。兩朝開國後都有一段時間的社會較爲安定、經濟文化較爲繁榮的局面，但是由於統治階級政治上實行極端的中央集權專制主義，文化上大力提倡程朱理學，推行八股取士，同時又屬行高壓政策，文禁森嚴，文字之獄迭起，造成嚴重的思想禁錮。乾隆時，這種禁錮已臻於頂點。明清兩代在造型藝術和建築、園林諸領域所呈現的缺乏創造性和風格的繁瑣拘謹，不能不說和當時政治氣候的嚴酷有着一定的聯係。

這個時期的造園活動曾出現兩個高潮：一是明中晚期南北兩京和江南一帶官僚地主園林的繁榮；二是清代中葉清帝苑囿和揚州、江南各地私家園林的興盛。其他如山嶽風景區、名勝風景區、城郊風景點等也有較大發展。

明初，朱元璋曾規定百官第宅制度：「不許於宅前後左右多佔地，構亭舘，開池塘，以資遊眺」（《明史‧輿服志》）。因此，明中葉以前園林未見著者。到正德、嘉靖間，奢靡之風漸盛，禁令鬆弛，各地第宅逾制、亭園華美的現象就屢見不鮮了。江南名園如蘇州拙政園、無錫寄暢園、南京瞻園都創於正、嘉年間（圖一五）。嘉靖以後，造園之風更甚，北京海淀李偉的清華園和米萬鍾的勺園，就是萬曆間興建的兩座名園。明末王世貞《遊金陵諸園記》所錄園林共三十六處，其中徐達後代就有十餘處。蘇州、太倉等地造園活動十分普及，黃勉之《吳風錄》說：「至今吳中富家競以湖石築峙奇峯陰洞……雖閭閻閣下戶，亦飾小小盆島爲玩」。王世貞《婁東園林志》所錄太倉一地名園有十餘處。而當時紹興城內外，共有園亭一百九十二處，見錄於祁彪佳文集。由此可以想見明末江南園林繁盛的情況。

明代的帝苑不發達，僅北京南郊有南苑，京城內則沿襲元時太液池、萬壽山，拓廣中海，增鑿南海，關爲西苑。比之唐宋帝苑，其規模可說是微不足道。但入清以後，情況就大不相同了，清帝苑囿之盛可使漢上林苑、唐九成宮、宋艮嶽都相形見絀。自從康熙平定國内反抗，政局較爲穩定之後，宗室貴戚開始建造離宮苑園，從北京西郊香山行宮、靜明園、暢春園到承德避暑山莊，工程相繼而起。暢春園是在明李偉清華園的舊址上建造起來的離宮型皇家園林，前有供議政及皇室居住用的宮廷部分，後有以水系爲主體的苑園部分，總面積約在千畝左右。承德避暑山莊的興建始於康熙四十二年（公元一六八五年），是依托起伏的山丘和熱河泉水滙集成的湖泊而建的離宮型大規模皇家園林，其佈局也包含宮和苑兩大部分，全園佔地共八千餘畝，是清代規模最大的帝苑之一

圖一五之一　明文徵明所繪拙政園園景——嘉實亭

圖一五之二　明文徵明所繪拙政園園景——倚玉軒

（圖一六）。雍正接位後，將他做皇子時的賜園「圓明園」大事增擴，作為他理政和居住之所。當時的圓明園面積約在三千畝左右，乾隆時又加恢擴，合長春、綺春兩附園在內，共計面積達五千餘畝。乾隆朝是清代園林的極盛期，當時國內經過一個較長時期的休養生息，經濟再度繁榮，好大喜功、醉心遊樂的弘曆，利用這種經濟優勢，大興土木，營建衆多的離宮苑園。他又六次巡視江南，遊覽各地名園勝景，並在各帝園中仿製這些勝景，以期再現江南風光於北國禁苑之內。他先後擴建了北京西郊玉泉山靜明園、香山靜宜園、圓明園、京城內三海、承德避暑山莊；又在圓明園東側建長春、綺春二園。其中長春園北側有單獨的一區歐洲式園林，內有噴泉、巴洛克式宮殿和規則式庭園（圖一七），這是弘曆出於獵奇而命歐洲傳教士朗世寧、蔣友仁、王致誠等設計的。不久，又結合改造甕山前湖成為蓄水

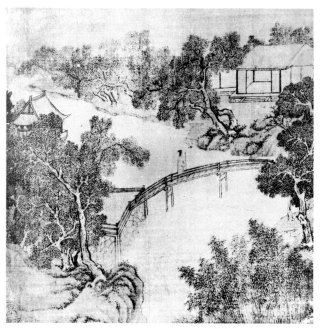

圖一五之三　明文徵明所繪拙政園園景——小飛虹

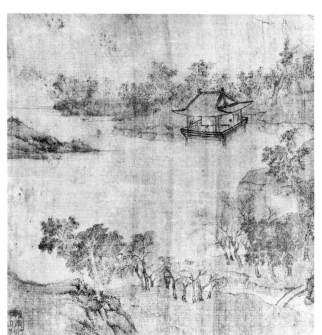

圖一五之四　明文徵明所繪拙政園園景——小滄浪

庫而建造了另一座大型園林清漪園——光緒間又改名為頤和園(圖一八)。從而在北京西北郊形成了以玉泉、萬泉兩水系所經各園為主體的苑園區(圖一九)。

乾隆六下江南，各地官員及富豪都大事興造行宮、園林，以冀邀寵於一時，使運河沿線和江南有關地區掀起一個造園高潮，其中最典型的例子當推揚州鹽商們在瘦西湖的造園熱。當時的揚州城內有園數十，城北自天寧寺行宮抵平山堂，沿河十里之內，兩岸樓臺亭館一路相接，形成面對水上遊綫連續展開的園林帶，在小金山——五亭橋——白塔一區，尤為宏麗曠遠，形成全局的中心(圖二○)。同一時期內建成如此眾多的、聯結成一個整體的園林組羣，在歷史上是獨一無二的，是當時麕集於揚州的鹽商企圖爭得乾隆「宸賞」而窮極物力所造成的特殊歷史現象，一旦鹽業中落，瘦西湖的十里池館

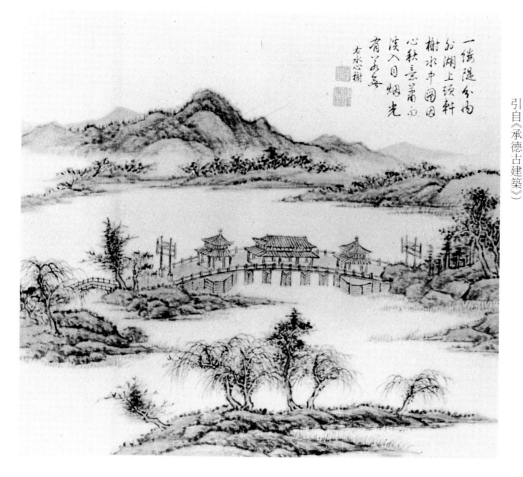

一縷遊絲兩兩邊

小湖上頭軒

榭水中圍困

心秋雲萧而

陵入日烟光

育草草

右水心榭

圖一六之一　清錢維城繪承德避暑山莊——水心榭《避暑山莊圖詠》畫頁，引自《承德古建築》

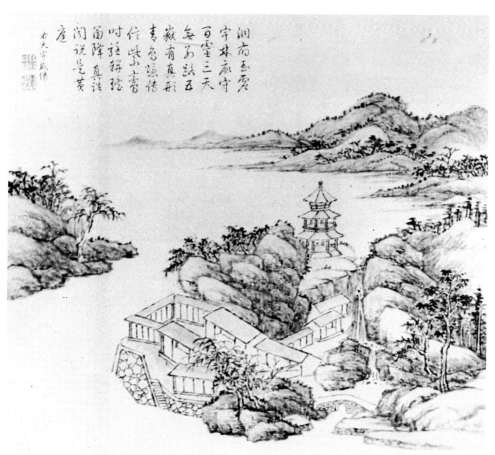

洞前玉宇

宇林承守

百霄三天

無路跳五

嶽有真形

青冥源傳

作岸乐香

时经拜跪

旃降真詰

閑说是黄

庭

右天宇咸暢

圖一六之二　清錢維城繪承德避暑山莊——天宇咸暢《避暑山莊圖詠》畫頁，引自《承德古建築》

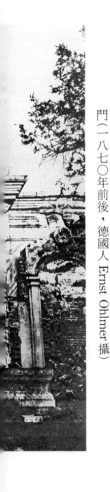

圖一七之一　被英法聯軍破壞後的圓明園歐洲巴洛克式建築——花園門（一八七〇年前後，德國人 Ernst Ohlmer 攝）

圖一七之二　被英法聯軍破壞後的圓明園歐洲巴洛克式建築——遠瀛觀（一八七〇年前後，德國人 Ernst Ohlmer 攝）

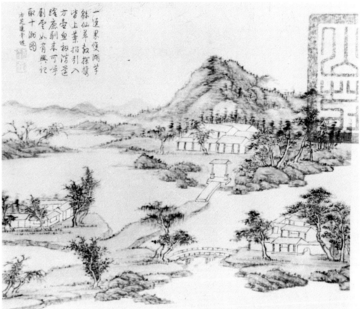

圖一六之三　清錢維城繪承德避暑山莊——芝徑雲堤建築（《避暑山莊圖詠》畫頁，引自《承德古建築》）

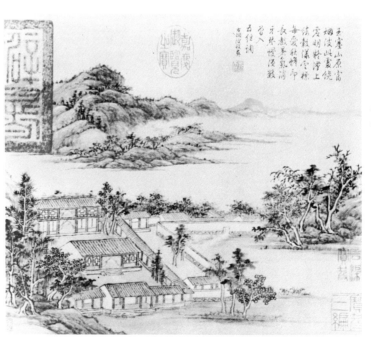

圖一六之四　清錢維城繪承德避暑山莊——烟波致爽建築（《避暑山莊圖詠》畫頁，引自《承德古建築》）

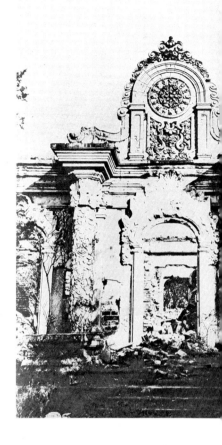

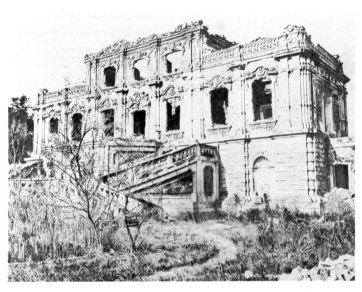

圖一七之三　被英法聯軍破壞後的圓明園歐洲巴洛克式建
　　　　　築——諧奇趣　（一八七〇年前後，　德國人
　　　　　Ernst Ohlmer　攝）

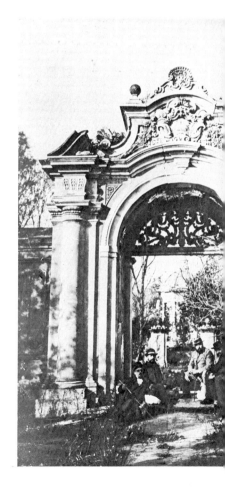

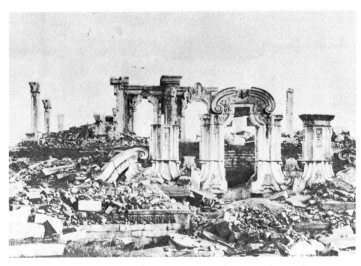

圖一七之四　圓明園歐洲巴洛克式建築——大水法殘蹟
　　　　　（一九三二年周續武攝）

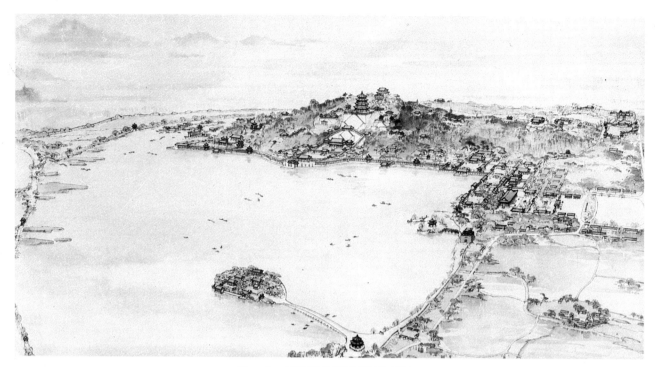

圖一八　頤和園鳥瞰圖（《頤和園》）

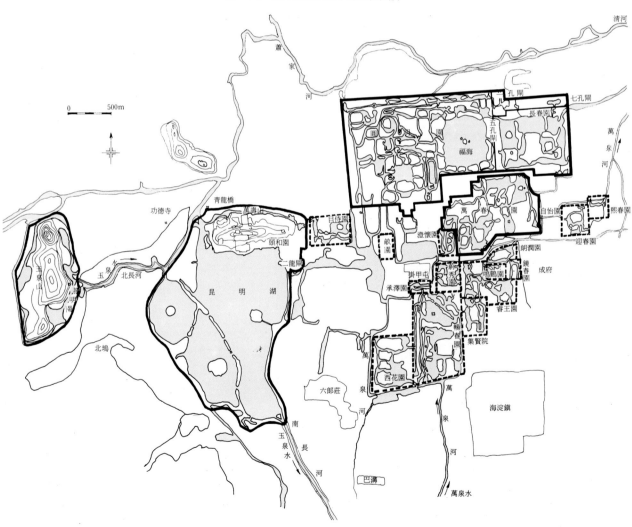

圖一九　北京西郊清代苑園分佈圖（玉泉、萬泉兩水系流經區域）（據何重義、曾昭奮《圓明園與北京
　　　　西郊園林水系》文中附圖重繪）

圖二○之一　瘦西湖兩岸園林展開圖之局部——北岸天寧寺以西一段（《平山堂圖志》）

也就迅速衰敗，到道光年間，這里已是「樓臺荒廢難爲客，林木飄零不禁樵」了（《揚州畫舫錄跋》）。

明清兩代，蘇州始終是經濟發達地區，優越的生活條件吸引着眾多的官僚、富豪來到這裏營建邸宅園林，因此儘管其間曾經戰爭破壞，卻能衰而復盛，成爲江南園林最發達的地區之一。

清代中葉以後，作爲重要對外貿易港口城市的廣州，園林的興建也出現了繁榮局面，在其周圍地區所遺的順德清暉園、番禺餘蔭山房、東莞可園、佛山十二石齋諸園，表現了晚清時期嶺南園林的風格，從中也可看出外來因素對建築和裝飾的影響。

清康熙間，地處邊陲的雲南昆明滇池開始建佛寺，創建大觀樓，成爲城市近郊的遊覽區。乾隆間在昆明西山開鑿的龍門隧道，是登高臨眺滇池全貌的絕佳去處。此外，翠湖、曇華寺、金殿等景點也相繼開發形成。邊城蒙自城南的南湖，自明隆慶間濬湖堆山形成「三山毓秀」的嘉景以來，經多次整治，築堤建橋，並於康熙間創建瀛仙亭（光緒間改名瀛洲亭），成爲滇南名勝。西藏拉薩的羅布林卡（藏語意爲寶貝之園）建於清乾隆間，是達賴避暑消夏、居住遊憩之處，也是處理西藏地方政教事務的離宮，性質和清帝的圓明園、清漪園相似，園景以大片樹林草地爲基調，間以碉房式殿宇，道路齊直，水池方整，地面平坦而無起伏，與內地自然式山水園的風格迥然不同。

臺灣受內地及福建影響，清中葉以後，造園活動漸盛，道光、咸豐間，先後有臺南紫春園、歸園，新竹潛園、北郭園等豪富士紳所建私園出現。其中以潛園的規模爲大，園中鑿水池、池周設亭、閣、軒、堂，主體建築爽吟閣臨池而立，二層，歇山頂，位置環境構思得宜，漏窗、梅花是此園特色，「潛園探梅」曾是當地名勝。同治、光緒間所建的板橋林本源庭園，是一座經文人墨客和造園高手設計的小園，園中有來青閣、水池、石假山及各種式樣的亭榭多處。臺灣氣候溫潤，得水較易，花木繁茂，爲園林造景創造了有利的條件（《臺灣建築史》）。

明清時期園林的興盛造就了一批從事造園活動的專門家，如計成、周秉臣、張漣、葉洮、李漁、戈裕良等，他們中間一部分人有較高的文化藝術素養，又從事園林設計和施工，因而能把園林創作推向更高的層次，提高園林藝術水平。計成在總結經驗的基礎上，著有《園冶》一書，是我國古代最系統的園林藝術論著。張漣、李漁對堆山疊石都有獨到的見解（詳見「造園理論」一節）。

作爲古代園林的最後發展階段，明清時期的造園技藝有多方面的成熟經驗。例如在空間——環境處理方面，小園有一套小中見大、以少勝多、逐步展開、引人入勝、步移景異、餘意不盡的手法：大

29

圖二○之二　瘦西湖兩岸園林展開圖之局部——南岸白塔左右(《平山堂圖志》)

面積苑圍則另有一套依山就水、卓有特色、巧於因借、集仿名勝、園中有園、主次相成、對比變化等手法。從而不論小園大園，都能曲盡其趣，達到「源於自然，高於自然」的藝術效果。這種空間藝術的處理手法，已臻於爐火純青的地步，能給人以種種美的享受。在園林建築方面，蘇州、北京兩地代表着南北兩種不同的風格，兩者在結合園林造景上又都能因地制宜，使人工的作品和自然環境有機結合，能爲山水增美，甚至產生畫龍點睛的效果。雖然，園林建築的式樣和宮廷和住宅有許多共同之處，但由于園林造景和遊覽活動的需要，形成了空間通透、體形多變、造型輕巧、平面自由、裝修簡潔、色調素雅等特色，而在牆垣和地面兩方面，又創造了其他建築無法與之比擬的漏窗、門洞、窗洞、花街鋪地等千姿百態的式樣，極大地豐富了園林景色。在疊山藝術方面，仍是兩種風格同時並存：一種是以土爲主，堆土成岡阜，再適當疊石、點石；一種是以石爲主，累石成峯巒、洞壑、峭壁等山景，清中葉戈裕良所作蘇州環秀山莊和常熟燕谷的兩處假山爲其代表，但多數石假山失之瑣碎零亂，缺乏自然意趣。也有疊石仿獅虎、人物形象以迎合一部分人的好奇心理者，則是近百年來此技走入歧途的一種表現，和我國山水園所追求的目標是背道而馳的。

二　意境構成

自從園林的發展越過了僅僅作爲畋獵場所的階段以後，它的內容也隨着社會生活的改變而逐步多樣化起來。園林已成爲既是居住、避暑和進行各種活動的場所，又是獲得高級精神享受、傾心領略山水林泉自然之美的地方。在這裏，園林和山水詩、山水畫有着共同的追求目標，所不同的是：詩畫用筆墨來描繪自然美；而園林則用泉池、花木、竹石、峯巒、澗谷、亭閣、曲徑、橋梁、天空、雲霞……組成實物環境來再現自然美，或是移天縮地，籠溟渤嶽鎮於數畝之地，或是一拳之石而太華千尋，一勺之水而烟波萬頃。就是用提煉概括和寫仿寓意等手法，把種種自然美景集中到有限的空間中來，成爲咫尺山林，並和居處緊密結合，便於遊覽欣賞。

自然界的美景千變萬化：有崇山峻嶺，也有平岡小坂；有滄茫大海，也有潺湲細流；有深林絕澗，也有平疇曠野……古代的藝術家、文學家們，在發掘自然美、謳歌自然美的過程中，創造了無數美景，爲咫

妙的山水詩、山水散文、田園詩、山水畫，推進和提高了全社會對自然界美的欣賞，人們發現，自然界有那麼豐富多彩的意境：開潤磅礴、雄奇峭拔、曲折幽深、寧靜清越、秀麗淡雅……。造園家們無疑也能從中得到美的鑑賞和創作的啟示。正是在崇尚自然、喜愛自然、進而寫仿自然的基礎上，造園先哲們創造了豐富多彩的園林意境，再現了自然界的美好景色。在二千多年自然式山水園發展過程中所創造的園林意境，大別而言有以下種種：

·海島·仙山·

這是最早出現的一種人工山水園意境構想，也是延續歷史最久的一種園林佈局方式。其立意是以大池為中心，象徵東海；池中堆土（或疊石）為島（一座或三座不等），象徵傳說中的海上仙山——蓬萊、方丈、瀛洲。早在戰國時期(公元前四世紀)齊威王、燕昭王都曾派人入渤海求此三神山。秦始皇統一全國後，東巡至海上，方士們大事渲染東海神山，於是遣徐市等率童男童女入海求三神山的仙藥(《史記·封禪書》、《漢書·郊祀誌》)。求之不得，又在咸陽作長池，引渭水，池中堆蓬萊山，以求神仙降臨(《三秦記》)。隨後，漢武帝在長安建章宮內作太液池，池中作方丈、蓬萊、瀛洲諸山(《史記·封禪書》)。雖然，這種海島仙山起源於荒誕的方士妄說，但對園林佈局來說，則碧波環繞於周圍，可生出塵離俗之趣。因此，儘管神人仙藥不過是一種虛構，而蓬萊仙島式的佈局却始終受到歷代造園者的喜愛而沿用不衰。隋煬帝在洛陽築西苑，中為大湖，湖中堆土為蓬萊、方丈、瀛洲。唐大明宮後苑，也開大池，作蓬萊山於池中。宋初為南唐後主李煜在汴京建違命侯苑，苑中開池廣一頃，池中纍石象三神山，號為「小蓬萊」(《漁洋公石譜》)。南宋時，吳興沈德和園中大池廣十畝，中有小山，也稱「蓬萊」(周密《癸辛雜識》)。金中都東北郊離宮「大寧宮」積水為廣池，池中堆土為山，山上建瑤光殿，立意與蓬萊仙島一脈相承。其後經元、明、清三朝多次改建而成今天所見的北京北海瓊華島。圓明園中最大的水面「福海」，也襲用東海仙島的構想，並參以李思訓畫意，作仙山樓閣之狀，題名為「蓬島瑤臺」(乾隆《御製圓明園圖詠》)(圖二二)。一些規模不大的私家園林，也常用池中設島的佈局，如蘇州拙政園、常州近園等，有的也以「小蓬萊」、「小瀛洲」命名。另有一些城市水利工程，結合濬湖開池，以餘土堆島，冠以海島仙山之名，成為風景區中一景，如杭州西湖的「小瀛洲」、邊城蒙自南湖的瀛洲亭都是這類實例。可見海島仙山的佈局方式具有強大的生命力，以致能在如此久遠和廣闊的範圍內

圖二一 圓明園「蓬島瑤臺」(乾隆《御製圓明園圖詠》)

圖二二 蘇州鐵瓶巷顧宅「五嶽起方寸」前庭院內的石峯

被人們所採用。

・各地・名勝・

從摹擬虛構的蓬萊三島，進而寫仿各地的名山勝景，使山水園創作的路子更爲寬廣，無疑是一大進步。早在東漢順帝時，大將軍梁冀仿河南西部名山「崤山」的景色，在私園中作假山，「十里九坂，以象二崤」〔三〕(《後漢書・梁冀傳》)，可以想像，假山的規模是相當巨大的。到北魏時，此山遺址仍在洛陽大市範圍內(《洛陽伽藍記》)。其後，有唐安樂公主在長安西郊鑿定昆池，堆土纍石仿西嶽華山的事例(《新唐書・安樂公主傳》)。宋徽宗造艮嶽，也仿效泗濱、林慮、靈璧、芙蓉各地之山：洞庭、湖口、絲溪、仇池各地之水，以及蜀道木棧等景色(《御製艮嶽記》)。不過，具體仿造名山巨浸，工程浩大，非皇室貴戚之力，無法辦到。一般士大夫雖然嚮往各地勝景，也祇能採取寓大於小的象徵手法，如李德裕在平泉莊引水佈石象巴峽洞庭十二峯九派(《劇談錄》)；蘇州鐵瓶巷顧宅庭園以湖石峯五塊，象徵五嶽，名其廳曰「五嶽起方寸」(圖二二)。此外，當朝鮮半島統一於新羅時(公元六五四至九三五年)，王室也有在宮內穿池引水，積石爲山，以象巫山十二峯之舉〔四〕(日)《東洋文化史大系・隋唐の盛世》。不過，採用這種象徵手法造園的最宏大的實例，當推北齊仙都苑和清代圓明園：前者係由鄴城原華林苑改建而成，園內引漳水滙爲大池，池內築五島象徵五嶽，四面環水象徵四海，水渠則爲四瀆，一園之內，包羅天下山海河流(顧炎武《歷代宅京記》)；後者借用戰國時騶衍之說——整個世界由九大洲組成，中國佔其中一洲；每洲有小海環繞，九洲之外再有大海圍之——把圓明園的主景作成環繞「後湖」湖面的「九洲」，題爲「九洲清晏」，顯然有寄寓天下太平、河清海晏的政治含義(乾隆《御製圓明園圖詠》)(圖二三)。至於集仿各地名勝於一園的作法，則是清康熙、乾隆間營建承德避暑山莊和北京西郊諸園時所慣用的手法：如避暑山莊的山岳區仿東嶽泰山，設「斗姥閣」象泰山之斗姆宮，山頂建「廣元宮」擬泰山極頂之碧霞元君祠，故乾隆詠山莊詩中有「寒林窮處忽成峯，彷彿如登泰麓東」之句；山莊的湖泊區仿江南水鄉，「烟雨樓」仿嘉興南湖烟雨樓，「小金山」仿鎮江金山，「文園獅子林」仿蘇州獅子林……山莊的平原區則有蒙古風光。圓明園是以水景爲主的大規模人工造園，除了「九洲」和「三山」的構想外，還直接移植了杭州西湖十景中的柳浪聞鶯、斷橋殘雪、三潭印月、麯院風荷、平湖秋月、南屏晚鐘諸景以及部分江南名園。清漪園的湖面處理是仿西湖堤、島佈置方式，西堤和堤上的六座橋直接摹仿杭州西湖的蘇堤，後湖仿江南水鄉街市作「蘇州街」，諧趣園則仿無錫寄暢園。

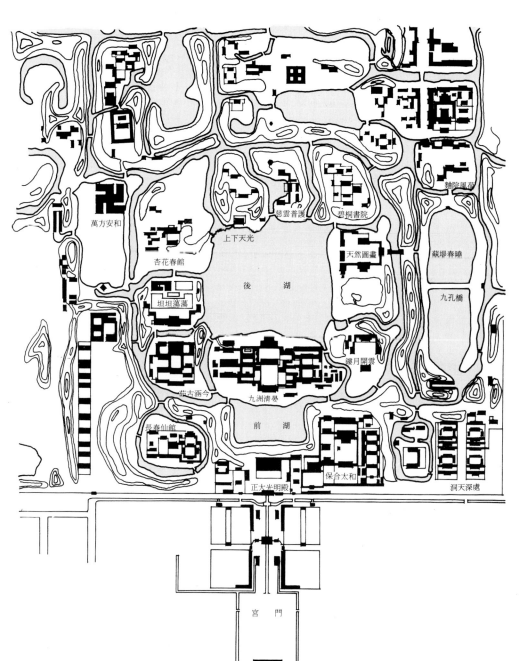

林泉丘壑
·林泉丘壑

東晉、南北朝時，人們對自然之美的體驗已非常深刻、細膩，如齊謝朓詩：「魚戲新荷動，鳥散餘花落」，梁王籍詩：「蟬噪林愈靜，鳥鳴山更幽」，都是極為傳神之作，表現出詩人對自然真趣的深刻把

萬方安和

杏花春館

坦坦蕩蕩

茹古涵今

長春仙館

慈雲普護

碧桐書院

上下天光

天然圖畫

後　湖

鏤月開雲

九洲清晏

前　湖

正大光明殿

保合太和

麯院風荷

蘇堤春曉

九孔橋

洞天深處

宮　門

握和對景物的極大概括能力。在園林造景方面，也遠遠超越摹擬和寫仿的階段而進入概括提煉予以典型化再現的高度。園林意境追求「髣髴丘中」、「濠濮間想」，而不必是某山某水的具體寫照。堂坳之水，簣覆之山，一木一石以及那些普普通通的景物所蘊涵的天然奇趣，都被發掘出來，納入園林意境創作之中。松、竹、梅和各種奇花異卉，固然是歷來所喜愛的造園要素，即使蘿、蒲、萍、苔等很不起眼的植物和蛺蝶、蜻蜓、蝌蚪等也成了欣賞對象。如白居易寫廬山草堂小池：「小萍加泛泛，初蒲正離離。紅鯉二三寸，白蓮八九枝」《香爐峯下新置草堂即事詠懷題於石山》詩）。李端詩：「謝家門館似山林，碧石青苔滿樹蔭」《題元注林園》）。歐陽修詩：「深院無人鎖曲池，莓苔繞岸雨生衣。緣萍合處蜻蜓立，紅萼開時蛺蝶飛」《小池》）。由「泉石膏肓，烟霞痼疾」[五]，推而及之於一拳之石、一勺之水。

怪石奇峯早在南朝梁武帝時已受愛寵，唐牛僧儒、李德裕等繼之，宋蘇軾、米芾又酷愛成癖；而石灘、沙汀、小澗、卵石這些平淡無奇的題材也在唐時進入園景，形成為一種樸雅清幽的意境。如白居易履道坊園，用洛河石（卵石）築成小澗石灘，從西牆外引水流經灘上，澗中洛石斑斑如碧玉，水聲潺潺如管弦，主人愛之特深，曾寫下了不少描述此灘的詩篇。堆山理水是園林造景的骨幹，兩者可結合園中地形改造，同時進行，既可形成山水相映的美好景色，又可平衡土方，一舉兩得。兩漢以後，以土堆山是園林造山的主流，規模較大的堆山尤其如此。不過，土山雖然無人工做作痕蹟，能獲得較為自然樸野的意趣，却難以造成深谷邃洞、絕壁危峯以取得奇險的意境。因此，疊石造山逐漸發展，從西漢初梁孝王劉武在兔園作「百靈山」、「落猿巖」、「棲龍岫」和袁廣漢「構石為山」《三輔黃圖》），經南朝梁蕭繹湘東苑假山構石洞「長二百餘步」，唐安樂公主園「纍石肖華山」，到宋徽宗的艮嶽，其間用石壘山的記錄屢見於史籍，祇是石山需用大量石料，運輸艱難，耗費甚鉅，所以並不普遍。迨宋室南遷，江南園林興盛，採石近便，水運易致，石山逐漸增多。明末清初，追求奇峯陰洞的風氣盛行，疊石遂成為造園活動的重要內容。不過，石山極不易作好，非有好設計、好石料、好匠師，不能得好作品，三者缺一不可。因此，儘管明清兩代有無數纍石為山的遺例，但佳作不多，能稱之為藝術品的也只有蘇州環秀山庄、常熟燕谷等有數的幾處。

•田園村舍

東漢末年，仲長統已在《昌言》中描繪了一幅田園生活的美好圖畫：「使有良田廣宅，背山臨流，溝池環匝，竹木周佈，場圃築前，果園樹後」。「躕躇畦苑，游戲平林。濯清水，追涼風，釣游鯉，弋高

鴻。諷於舞雩之下，詠於高堂之上」。「消遙一世之上，睥睨天地之間，不受當時之責，永保性命之期。如是則可以凌霄漢，出宇宙之外矣，豈羨夫入帝王之門哉」（《後漢書·王充、王符、仲長統列傳》）。到南朝劉宋時，陶淵明的田園詩描寫的村居景象，澹泊自然，給人以淳樸恬淡的美感，如著名的《歸園田居》：「方宅十餘畝，草屋八九間。榆柳蔭後簷，桃李羅堂前。曖曖遠人村，依依墟裏烟。狗吠深巷中，鷄鳴桑樹顛。戶庭無塵雜，虛室有餘閑。」勾畫出一幅優美的村居圖畫。唐代的田園詩更多，如孟浩然、王維、儲光義等，都有許多佳作。從此，田園村舍登上了大雅之堂，成爲山水林泉之外又一雅逸情趣。造園者們也有意遠借、鄰借田園景色，或在園中設茅舍籬落於林麓之間，築室如農家，展示耕耘稼穡於遊眺之間。如宋徽宗營艮嶽，苑內有西莊，植禾麻菽麥、黍豆杭秫，築室如農家（《御製艮嶽記》）。明計成在他的名著《園冶》中專列「村莊地」一節，論述在村莊造園的意境構想：「團團籬落，處處桑麻，鑿水爲濠，挑堤種柳。門樓知稼，廊廡連芸。約十畝之基，須開池者三」。「圍墻編棘，寶留山犬迎人：曲徑繞籬，苔破家童掃葉。秋老蜂房未割，西成鶴廩先支。安閒莫管稻粱謀，沽酒不辭風雪路」。一派田園風光，宛然如畫。清代帝苑，對此也頗留意吸取，如圓明園北側的「北遠山村」，是隔垣觀看村莊處，其意境是：「矮屋幾楹漁舍，疏籬一帶農家。獨速畦邊插秧馬，更番岸上水車。牧童牛背村笛，饁婦釵梁野花……」（乾隆《御製圓明園圖詠》）。另一處景點「多稼如雲」也是隔垣觀稼處。而「魚躍鳶飛」周圍河道兩岸村舍鱗次：「映水蘭香」前有水田成片，夏秋之交，涼風乍來，稻香徐引，成爲園中一景（圖二四）。「杏花春舘」則是「矮屋疏籬，環植文杏，前闢小圃，雜蒔蔬蓏，識野田村落景象」（圖二五）。這些景點都分布在圓明園的西北隅，形成一片以水鄉村景爲特色的景區。

・比擬高潔

早在二千多年前，孔子已把山水和人的品格直接聯繫起來，他說：「知者樂水，仁者樂山」（《論語·雍也》——智者樂於運用其才智以治世，如水流而不知窮盡：仁者樂於如山之安固，自然不動而萬物滋生。這是儒家的解釋。後世造園仕往引爲論據，使開池堆山帶有一種神聖的色彩。到了晉朝，有人用松竹芝蘭比擬高潔之士，賦予景物以擬人品格。如張天錫在涼州，屢宴園池，頗廢政事，有人向他極諫，他解釋說：「我並非好遊樂，而是有所寄託：賞朝花，是敬才秀之士：玩芝蘭，是愛德行之臣：看松竹，是慕貞操之賢；臨清流，是貴廉潔之行：覽蔓草，是賤貪穢之吏……。一切都和人的品格相比，可以算得是景物擬人化的系統言論了（《晉書·張天錫傳》）。東晉時，王徽之喜竹，寄寓他宅，也

要令人種竹，人問其故，他指着竹子說：「何可一日無此君耶？」（《晉書·王徽之傳》），以竹爲友始於此。唐白居易也善於作這種比擬，如對他的摯友元稹說：「曾將秋竹竿，比君孤且直」（《酬元九對新栽竹有懷見寄》詩）。又說：「水能性淡爲吾友，竹解心虛即吾師」（《池上竹下作》詩）；「手栽兩樹松，聊以當嘉賓」，他說：「可使食無肉，不可居無竹。無肉令人瘦，無竹令人俗。人瘦尚可肥，俗士不可醫……」（《於潛僧綠筠軒》詩）。長期以來，士大夫之間形成了一種觀念和評價標準：水令人遠，石令人近古，竹直而心虛，松勁而剛健；梅花凌寒而放，「遙知不是雪，爲有暗香來」（王安石《梅花》詩）。荷花，本來並非高品，自從宋周敦頤作《愛蓮說》，將它比作出汙泥而不染的君子之後，身價頓高，「香遠益清」成爲對荷花的不移確論，庭前池中也就不可沒有此君的位置了。圓明園「濂溪樂處」[六]以多荷花取勝，乾隆稱之爲「前後左右皆君子」（《御製圓明園圖詠》）。拙政園中部「遠香堂」，也因堂前池荷而得名。

雙影對一身，盡日不寂寞」（《寄題盩厔廳前雙松》詩），都是這類例子。宋蘇軾更極力推崇梅都是歷嚴冬而不凋，獨傲霜雪，被稱爲「歲寒三友」，是花木中的高士。松、竹、

由此可見，園中景物經過擬人化，賦予某種品格特徵之後，不再是孤立的客觀物體，而是人們託物寄興、借景抒情的對象。情景交融，主客觀之間的相互流通，深化了園林意境，加強了藝術感染力。

·詩·情·畫·意

中國園林以各種點景題額、楹聯、書畫以及記叙園景的詩篇、畫幅而富有詩情畫意。大如圓明園、避暑山莊，小如江南各地的私園，以至那些著名的風景點、遊覽勝地，無不如此。其中題額和楹聯的作用尤爲突出，能用極少的筆墨，提挈景觀，發人遐想，提高遊賞情趣。如蘇州拙政園西部的扇面亭，原是普通臨水小亭，亭內題額爲「與誰同坐，明月清風我」（取自蘇軾詞《點絳脣·杭州》），使人聯想到月夜中這裏清風徐來、上下明月、水天相映的情景，一種清冷幽寂然而生（圖二六）；中部的雪香雲蔚亭以「蟬噪林愈靜，鳥鳴山更幽」作爲楹聯，也能引起對深山幽谷的聯想（圖二七）。昆明滇池畔的大觀樓，有乾隆間孫髯所撰一百八十字的長聯，把滇池周圍勝景和數千年往事，都包羅在內，能使人產生「長聯猶在壁，巨筆信如椽。我亦披襟久，雄心溢兩間」的意興（郭沫若《登樓即事》詩）（圖二八）。

但是，園林的詩情畫意除了依靠詩畫的抒發，是否還在園林的設計過程中作爲構思意境的依據和出發點而融會於園景之中呢？也就是說，詩畫是否是園林創作的源泉和藍本呢？這是一個如何認識中

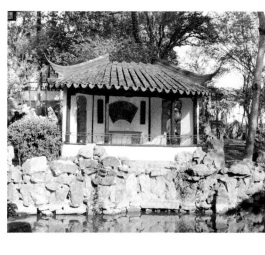

圖二六　拙政園「與誰同坐」軒

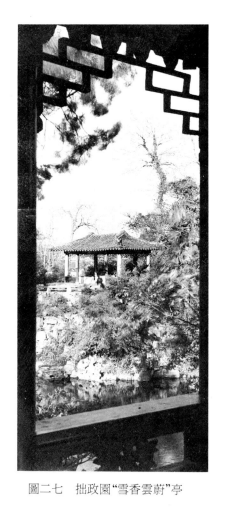

圖二七　拙政園"雪香雲蔚"亭

圖二八　昆明大觀樓長聯

（右為上聯，左為下聯）

國園林創作道路和方法的問題。

各種藝術都有它本身的創作規律，園林也不例外。從以上所說可以看出，中國園林創作立意構思的根本來源是大自然，無論哪一種意境：各地名勝也好，林泉丘壑、田園村舍也好，都是以各種實景為依據，經造園者吸收、融會後再現於園中，即使是早期的海島仙山，雖屬方士妄說，也是一種假想存在的實景山水。這和山水畫「師造化」是同樣的原理。董源以江南山水為稿本，米芾筆意出自鎮江一帶，黃公望則寫常熟虞山和浙江富春山等處景色。歷來的畫論認為師法自然是山水畫創作的根本途徑，「師古人」不如「師造化」。明唐誌契說：「凡學畫山水者，看真山真水，極長學問，便脫時人筆下俗套……故畫山水而不親臨極高極深，徒摹仿舊人棧道瀑布，是模糊丘壑，未可便得佳境」《繪事微言》。作畫如此，造園也如此。大自然的千山萬水，千姿百態，正是造園者取之不竭的創作源泉。計成《園冶》強調：「得景隨形」，是要根據不同環境與地形造成不同的景色與意境；又說：假山要「假（借）真山形」，做到「有真為假，做假成真」，有了真山的意境和形象，假山才能像真。張漣提倡「平岡小坂，陵阜陂陁」，「似乎處大山之麓，絕溪斷谷」，也是強調假山要以真山為範本。雖然文人筆下，稱贊某些園林「俱從虎頭（顧愷之）筆端、摩詰（王維）句中出之」（明張寶臣《熙園記》），但是不難看出，這是一種溢美之詞，實際不可能如此。就蘇州園林的修建過程而言，一般是由園主根據各種實際生活需要（如藏書、讀書、居住、待客、宴集、觀賞等），構思籌劃，製成草圖，反復推敲，或請畫家參與商討（如怡園主人顧文

圖二九　圓明園「夾鏡鳴琴」（乾隆《御製圓明園圖詠》）

彬請畫家任薰與其子顧承共同起草該園圖稿（七）。園成，邀集名流賦詩、作畫、題額、配聯，以求揚名。錢大昕《寒碧莊宴集序》說得明白：「……因名之曰寒碧莊（即今蘇州留園），旣成，始招賓朋賦詩以落之，而請序於予。予惟園亭之勝，必假名流觴詠，乃能傳於不朽，金谷玉山風流照映千古，唯其主賓之皆賢也。即以吾吳言之，辟疆拒客而傳，任晦延客而亦傳。主客之志趣或不盡同，必皆儻奇偉、文行過人者，否則珠簾畫棟，徒酒肉場耳，曷足尚哉。」這裏淸楚地道出了園林詩文的作用與目的。至若淸代帝苑，多依山就水，應順地勢而建，僅圓明園地處平陸，不得不假人力造作丘壑以成景區空間。園成，也由康熙、乾隆作御製詩及序，並由近臣賦詩作畫頌揚。其中，圓明園「夾鏡鳴琴」一景據乾隆詩序所說是取李白「兩水夾明鏡」詩意（圖二九），「蓬島瑤臺」一區的建築羣是「仿李思訓畫意爲仙山樓閣之狀」。說明某些情況下吸取詩意、畫意作爲造景的一種途徑。園中纍石爲山、爲峭壁，吸取山水畫筆意和皴法的可能性更大，因爲兩者都是槪括山水，使之再現於尺幅分畝之間。計成曾說：「小做雲林，大宗子久」（《園冶·選石》）。對於纍峭壁山，計成認爲是：「以粉壁爲紙，以石爲繪也，」可以「倣古人筆意，石塊大，可仿黃公望筆意。植黃山松柏、古梅、美竹，收之圓窗，宛然鏡遊也」（《園冶·掇山》），則和繪畫更爲相似了。

往深一層說，山水詩文、山水畫的發展，使人們對自然美的領略不斷深化，也促使園林創作水平的提高。從南朝到明淸，中國山水園逐步臻於精致、完美，不能不看到詩畫所起的作用。文人畫家親自主持造園，更能促進造園藝術的發展，白居易就是一個典型例子。明淸時期，工於繪畫而從事造園者日多，計成、張漣、釋道濟（石濤）等都屬這類人物。不過，善作畫並不等於善造園，畫理、畫法和園理、園法畢竟還有很大距離，所以淸李漁說：「磊石成山，另是一種學問，別是一番智巧。盡有丘壑塡胸，烟霞繞筆之韻士，命之畫水題山，頃刻千巖萬壑；及倩磊齋頭片石，其技立窮，似向盲人問道者」（《一家言·山石》），這並非誇張之詞。可見，要把詩、畫的藝術養份輸送給園林，還必須精通造園藝術本身的規律，否則是難以辦到的。

·其他

意境構思，因地、因人而異，入細言之，可有無數變化。以上六端，祇是舉其大要而已。此外，較爲常見的還有：

38

圖三〇　明代徽州休寧汪村坐隱園曲水流觴處——「蘭亭遺勝」圖　（明萬曆刊本《環翠堂園景圖》）

曲水流觴——就是三月初三日在郊外水邊舉行祓禊之禮，並在水中流杯飲酒，賦詩爲樂。這種風俗起源很早，相傳周公卜成洛邑，因流水以泛酒（晉宗懍《荊楚歲時記》）。周代有在水濱祓禊的習慣，所以《周禮》有「女巫掌歲時祓除釁浴」的規定。漢晉間，季春上巳日（魏以後定爲三月三日）官民到東流水邊洗濯，除宿垢，行禊祭，以爲吉祥。魏明帝時，在御苑天淵池南鑿石爲流杯渠以供禊飲（《宋書‧禮志》）人工製作流觴曲水從此進入苑園。晉穆帝永和九年（公元三五三年）三月三日，王羲之等四十一人在會稽（今紹興）南郊蘭亭引清泉作曲水之會，賦詩成集，由王羲之揮毫作序，就是著名的《蘭亭集序》，其書法傳於後世者稱爲《蘭亭帖》。從此，曲水流觴更增雅韻而爲後人所樂爲（圖三〇）。

唐時，流杯亭已出現于禁苑之中（《長安志》），李德裕則有平泉莊《流杯亭》詩，「回環疑古篆，詰曲如縈帶」。這是在亭內地面上鑿石成曲渠，形制當如宋《營造法式‧石作圖樣》所載「國字流杯渠」、「風字流杯渠」。李誡在此書中專列流杯渠圖樣，足見當時建造流杯渠是相當普遍的現象，宋代遺例尙可見之於河南登封嵩山南麓崇福宮（劉敦楨《河南省北部古建築調査記》）。北京故宮乾隆花園、中南海及各地風景區內，也有流杯亭的實例。

梵刹琳宇——佛、道抱出世的宗旨，佛道寺觀常處於深山幽谷風景絕勝之地，凡愛樂山水者，無不深嚮往之。造園者往往借刹宇爲外景；或在園中立佛寺、道院，鐘聲梵唄，風鐸和鳴，精舍素几，旃檀飄香，無非增添園中脫俗離塵的氣氛。計成對於這種意境也頗推崇：「刹宇隱環窗，彷彿片圖小李」，「蕭寺可以卜鄰，梵音到耳」（《園冶‧園說》）。清帝奉信佛教，常在苑中設佛寺，承德避暑山莊內有永祐寺（塔倣南京報恩寺塔和杭州六和塔）、珠源寺、碧峯寺、鷲雲寺、水月庵等伽藍，也有廣元宮、斗姥閣等道觀；圓明園則有「慈雲普護」（觀音殿）、舍衞城、「日天琳宇」等寺院；頤和園、北海，也多立佛宮梵宇，其中頤和園佛香閣、北海白塔還是全園的構圖中心，可見佛宇在清代帝苑中佔有極其重要的地位。這種情況，顯然受到各地名勝的啓發，所謂「天下名山僧佔多」，著名風景點的招提寶塔，爲淸代帝苑提供了豐富的造景借鑑。私家園林規模陿小，不可能在園中設大規模寺廟，但在適當位置立佛堂，建經閣，供如來、觀音，也不乏其例。蒲團磬鉢，竹籠素窗，空虛寂靜，悠然有出世之想，也是一部份追求禪棲道隱之趣的士大夫所喜愛的意境（明張閣《且園記》、張寶臣《熙園記》、張鳳翼《樂志園記》）。

街市酒肆——這是帝王苑囿的追求的一種情趣。東晉會稽王司馬道子在園中設酒肆，使宮人沽賣

於水側，與親眤者乘船就之飲宴以爲笑樂（《晉書‧會稽王道子傳》）。南朝齊東昏侯在芳林苑立市，使宮女屠酤，由潘妃爲市令，發生爭執則由潘妃決判（《南齊書‧東昏侯紀》）。宋徽宗艮嶽也有「高陽酒肆」，臨於水際（《御製艮嶽記》），清代圓明園的「買賣街」、康熙暢春園、乾隆清漪園的「蘇州街」，都是出於這種構想。

從上述意境構成的多樣內容可以看到，中國園林的指導思想是多元的，而不是單一的。園林是爲園主的需要服務的，因此，不同的園林和園主必然反映不同的觀念。

帝王的苑囿曾經出現幾種主要觀念形態：追求畋獵馳騁之樂——迷戀神仙不老之境——臨朝視政和養娛閒適相結合，即所謂「勤政愛民」和「陶情養性」兩宜。

士大夫園林則與各個時期的社會思潮有關。自從漢武帝罷黜百家、獨尊儒術以後，儒家學說成爲社會的正統思想，除了兩晉南北朝時期，老莊學說曾風行一時之外，隋唐以後，基本上是儒學佔主導地位，不過道、佛兩家的勢力也很強盛，儒、道、佛三者構成社會思想的主流。一般士人，也往往是儒者而兼有道、佛思想：得意上昇之際，儒家濟世治國的思想表現突出；失意落魄之時，道、佛消極避世思想就會抬頭。在他們的園林中，也表現出多種思想交相融會的狀態。

儒家思想方面，孔子所說「知者樂水，仁者樂山。知者動，仁者靜。」常被後世士大夫引爲理論根據，遊山玩水，葺治園林也就合乎「聖人之道」了。唐代大儒韓愈曾盛贊連州守王弘中開闢荒丘作風景點是「知」、「仁」之德和山水相契合的結果（韓愈《燕喜亭記》）。這類頌揚之詞屢見於園林詩文。儒家提倡「濟世」和奉獻的積極人生態度，提倡學而優則仕，不得已而歸隱，也要像顏回那樣，一簞食、一瓢飲，居陋巷，樂而不改其志。宋朱長文說：「用於世，則堯吾君、虞吾民，其樂一也，故不以軒冕肆其欲，不以山林喪其志」（《樂圃記》）。這可以代表儒者對造園所抱的基本態度——不仕而退，做一個「儒隱」，經營園林，也應修身養性，保持美德。蘇東坡在評論靈璧張氏的園林時說：「使其子孫開門而仕，跬步市朝之上；閉門而隱，則俯仰山林之下，於以養生治性，行義求志，無適而不可」（《靈璧張氏園亭記》）。他的觀點和朱長文基本相同。從這裏可以看出，「儒隱」對待造園的態度是入世的，因此，園林內容也多居住、待客、宴樂、聽戲、琴棋、讀書等世俗生活，這和禪棲、道隱的出世態度是截然不同的。

在園名和景題上也反映出園主的儒家思想，例如「圓明園」，是康熙所題園名，按乾隆的解釋：

「圓明」二字的意思是「君子之時中也」（《御製圓明園詠‧前記》），「時中」就是隨時節制，得中庸之道。孔子是「時中之聖」。可見康熙題名的用意是在以儒教勉勵子孫，在他的《御製圓明園圖詠》的最後的兩句話是：「願為君子儒，不作消遙遊。」表示了他在治園中對儒、道兩學的態度。宋司馬光在洛陽的宅園題名為「獨樂園」，朱長文在蘇州的宅園題名為「樂圃」，前者取孟子「獨樂樂不如與人樂樂」之意表示自謙；後者取顏回「居陋巷而不改其樂」之意表示自勉。明王獻臣拙政園的題名，以治園比治政，是「拙者之為政」，仍是一種入世態度。至於景點的題名，如圓明園的「坦然大公」、「濂溪樂處」是借周敦頤《愛蓮說》來點出此處以荷花為主景的特色（均見《御製圓明園圖詠》）。一些園中的「小滄浪」，是借《孟子》「滄浪之水清兮，可以濯我纓；滄浪之水濁兮，可以濯我足」的典故，自勉為清、為纓，引伸而為君子之廉德行。凡此種種，說明儒家思想之於園林意境構想，滲透是很深的。

道家思想方面，老莊學說在兩晉南北朝時期對促進山水園的發展起了重要作用。老子主張「無為」、「好靜」、「無事」、「無欲」，「鄰國相望，雞犬之聲相聞，民至老死不相往來」（《老子》五十七、八十章）。莊子主張「在宥天下」（《莊子‧在宥》），讓天下人優遊自在，寬鬆舒展，不要去干擾他們的本性；認為「虛靜恬淡，寂寞無為者，天地之平而道德之至…萬物之本也」（《莊子‧天道》）。這種對返樸歸真、任其自然、虛靜恬淡的追求，促進了園林審美標準——「有若自然」，「雖由人作，宛自天開」的建立。而自然界的山水、花木、魚鳥、風月都有無限天趣，自然界的景象又是那麼變化萬千，這也必然形成山水園的題材豐富、意境多樣、佈局自由、風格恬淡等特點。同時，老莊哲學中的辯證思想，如關於大小、多少、高下、曲直的相對相成，富於浪漫色彩的、能自如地馳騁於天地毫末之間的思辨能力等，都能啓發人們的創作意識。《莊子‧逍遙遊》中所說：「覆杯水於均堂之上，則芥為之舟。」這種比喻，使人產生以小喻大、小中見大的聯想，後人常用來為設計小園、小池開拓意境，如唐方干《于秀才小池》詩：

「一泓瀲灔覆澄明，半日功夫厭小庭。
佔地無過四五尺，浸天應入兩三星。

才見規模識方寸，知君立意在滄溟。」

把樹葉當作船隻，把沙邊的螢光當作漁火，這方圓四五尺的小水池，也就成了浩瀚的大水面。應該說，我國園林中移天縮地、以小蘊大的意念以及由此而產生的各種處理手法，和《莊子》思想的浪漫主義色彩有着一定的淵源關係。

三 造園理論

古代盛行的「道器分離」說，把理論和實踐分割開來。廣大知識份子囿於「學而優則仕」的道路，困於《四書》、《五經》之中；百工技藝被視爲賤役末技而局限於匠師薪火相傳，得不到應有的理論總結提高。造園一事，歷來也習慣於園主自作擘劃（或僅邀請文士畫家參與商討），往往通過記載園林的詩文表現出來。到了明末清初，方出現計成、李漁等一批有文化藝術修養而又長期從事造園實踐並進行理論總結的造園家，提出了系統的造園論著。縱觀三千餘年造園歷史，從商王的沙丘苑臺到清帝的圓明、清漪諸園，從袁廣漢的北邙山園到蘇州的拙政園，其間大小苑園何止萬千，但以造園理論和園林實踐相比，就顯得前者之薄弱與不足。其間理論成就較爲突出的是南北朝、唐、明末清初三個時期。

南北朝時，我國的山水園已形成了「有若自然」的評價標準，如南朝戴顒園、北魏張倫園都被譽爲「有若自然」，這也是後世山水園所追求的基本品格和境界。計成《園冶》所主張的「雖由人作，宛自天開」，是「有若自然」的繼續和發展。

對於園林的社會價值，南朝徐勉提出了「娛休沐」、「託性靈」、「寄情賞」三點主張，歸納起來是兩個方面：一是供假日娛樂休息；二是作爲精神寄託和享受之所，肯定了園林具有物質和精神兩重作用。

徐勉還提出，私園「以小爲好」，「不存廣大」。這是最早確認宅園規模小優於大的論述。北周庾信也推崇小園情趣，自作《小園賦》曰：「欹側八九丈，縱橫數十步，榆柳三兩行，梨桃百餘樹」，

「山爲簣覆，地有堂坳」，「簷直倚而妨帽，戶平行而礙眉」。可以看出此園縱橫僅數十步，山小得像一簣覆土，池狹淺如凹地的積水；房簷能碰到帽子，門高不及雙眉。這樣的小園，他却很欣賞。此賦頌揚的小園情趣對後世頗有影響，白居易的《小宅》詩曾寫道：「庾信園殊小，陶潛屋不豐。何勞問寬窄，寬窄在心中。」從中就能看到這種影響。

唐代文學家柳宗元，貶官永州、柳州十餘年，曾親自規劃營建了龍興寺西軒、愚溪住所、鈷鉧潭、鈷鉧潭西小丘、法華寺西亭、龍興寺東丘、柳州東亭等風景點，並提出了有關風景規劃與建設的理論：

關於風景分類的論說——柳宗元把風景分爲「曠」與「奧」兩大類，他說：「遊之適，大率有二：曠如也，奧如也，如斯而已」。（《永州龍興寺東丘記》）。這個分類雖然粗略，但很切要，他認爲：「其地之凌阻峭，出幽鬱，寥郭悠長，則於曠宜；抵丘垤，伏灌莽，迫邃迴合，則於奧宜。因其曠，雖增以崇臺延閣，迴環日星，臨瞰風雨，不可病其敞也；因其奧，雖增以茂樹蘙石，穹若洞谷，蓊若林麓，不可病其邃也」。（《永州龍興寺東丘記》）。高處險峭之地，出於林木幽鬱之上，視野開朗遼闊，宜於形成曠觀的境界，在這裏，應根據曠的特點做文章，即使是建造嵩臺高閣，達到迴環日星、臨瞰風雨的程度，也不能認爲過於開敞；反之，如果地處丘垤叢莽之間，視野封閉逼迫，宜於形成幽深的境界，那末，在這裏植茂樹、立叢石，雖然上下左右閉合成洞谷一般，草木茂密猶如林麓，也不能責其過於深邃。他主張抓住兩類景觀各自的有利條件，在規劃中充份予以利用，發揮其優勢，形成鮮明的意境特徵，而不能模糊其性格。這是他通過改造龍興寺東丘的親身體驗而得出的結論，是對風景建設的卓越創見。

關於因地制宜的原則——在永州的風景建設中，柳宗元提出了「逸其人，因其地，全其天」的主張（《永州韋使君新堂記》）。「逸其人」就是要節約勞力，不因風景建設而投入過多人力、物力；「因其地」就是根據地形環境，結合林木泉石的狀況，進行適當的人工造作，以適應遊觀的需要；「全其天」就是不破壞原有景觀的意境，保持天然圖畫特色。這三條歸納起來就是因地制宜，節省投資。他在龍興寺東丘的修葺中，根據曠與奧的風景分類法，把該處列爲「奧之宜者也」，「凡坳窪坻岸之狀，無廢其故，屏以密竹，聯以曲梁，桂、檜、松、杉、楩、柟之植幾三百本，嘉卉美石又經緯之——小亭狹室，曲有奧趣。」（《永州龍興寺東丘記》），就是這一主張的具體體現。在龍興寺西軒、法華寺西

亭、柳州東亭的營建中，也貫穿了同樣的原則。對於人工疊石造山，他持批判態度，認為「將爲穹谷堪巖淵池於郊邑之中，則必輦山石、溝澗壑，凌絕險阻，疲極人力，乃可以有爲也。然而求天作地生之狀，咸無得焉」（《永州韋使君新堂記》）。在近郊或城內建造山谷、峭巖、深池，必然要到他處採運山石，跨越澗壑險阻，花費大量人力而後能有所成，可是想要獲得天作地成的自然意趣，仍然辦不到。在他看來，「因土而得勝」、「擇惡而取美」、「蠲濁而流清」，根據環境特點進行加工改造，才是值得稱頌的。

關於風景建設的社會意義的論述——柳宗元認爲：「邑之遊觀，或者以爲非政，是大不然。夫氣煩則慮亂，視壅則志滯，君子必有遊息之物、高明之具，使之清寧平夷，恒若有餘，然後理達而事成」（《零陵三亭記》）。當時有人把風景建設看作是和政務無關的閒事，柳宗元認爲這是個很大的誤解。一個人心煩就會意亂，視野閉塞就會意志消沉，所以「君子」必須有遊覽的去處和高明的消遣，使心境清寧平夷，泰然自若，才能思考問題周全通達，處理事情獲得成功。這是從積極方面闡明了風景建設的社會意義和作用，不同於六朝以來一般士大夫對待風景遊覽所持的消極避世態度。

詩人白居易不像柳宗元那樣曾從事爲數衆多的風景點規劃與營建，而是爲自己修建了廬山草堂和洛陽履道坊的宅園，這兩處園墅由於他的《草堂記》和大量詩篇而成爲傳流千古的名園。從他的詩文中，我們可以約略看出白居易的造園主張：

園林宜近、宜小——近則能隨時享用，遠則往來不便，雖有大園佳園，難得一遊，甚至終身未到，雖有而近於無。當時有人在洛陽以南數十里的龍門山下造別墅，白居易曾寫詩嘲笑：「龍門蒼石壁，泊澗碧潭水。各在一山隅，迢迢幾十里。清鏡碧屏風，惜哉信爲美。愛而不得見，亦與無相似。聞君毎來去，砣砣事行李：脂轄復裹糧，心力頗勞止。未如吾舍下，石與泉甚邇：鑿鑿復濺濺，晝夜流不已。洛石千萬拳，襯波鋪錦綺。……繞砌紫鱗游，拂簾白鳥起」（《李、盧二中丞各創小居，俱誇勝絕，然去城稍遠，來往頗勞。弊居新泉，實在宇下，俱題十五韻，聊戲二君》詩）。爲了從洛陽城內去郊外別墅園林，毎次都要勞費心力，備車裹糧，裝點行李，忙忙碌碌，確實不足取。洛陽有的園林很大，也很豪華，但主人外出做官，無法享受，還不如宅邊小園。對此詩人寫道：「不闢門館華，不闢園林大，但闢爲主人，一坐十餘載。迴看甲乙第，列在都城內，素垣夾朱門，藹藹遙相對。主人安在哉？富貴去不回，池乃爲魚鑿，樹乃爲禽栽。何如小園主，柱杖閒即來，賓客有時會，琴酒連夜開。

以此聊自足，不羨大池臺」（《自題小園》詩）。園小則易辦，也較為親切，「小小水低亭自可親，大池高館不關身」（白居易《重戲答》詩）。對於自己的小園，詩人是非常自豪的。

景貴有意——白居易在《過駱山人野居小池》詩中寫道：「拳石苔蒼翠，只波煙杳渺。但問有意無，勿論池大小。」在《小池》詩中說：「有意不在大，湛湛方丈餘」，就是造景時的意境構想。例如他在宅園池邊建廊、砍樹、割竹的意圖是「結構池西廊，疏理池東樹。此意人不知，欲為待月處。持刀剪密竹，竹少風來多。此意人不會，欲令池有波」（《池畔》詩）。建廊在池西，疏樹在池東，都是為了便於隔池觀賞昇月；減少池邊之竹，使之疏稀，為的是求風來水上，吹起一池清漪；第二，是借景寄懷，例如對他所喜愛的園中小澗曾寫過不少詩，其中之一是「石淺沙平流水寒，水邊斜插一竹竿。江南客見生鄉思，道是嚴陵七里灘」（《新小灘》詩）。因水邊的漁竿而聯想嚴子陵隱於七里灘垂釣，進而引起江南客的鄉思，小小淺灘竟引出如許深意。又如因灘聲而引起的聯想是：「碧玉斑斑沙歷歷，清流決決響泠泠。自從造得灘聲後，玉管珠弦可要聽」（《灘聲》詩），似乎灘聲比管弦絲竹之聲還美。可見，有意才能境深，境深才能得遊賞之真趣。

遇物成趣——園中一草一木皆可見其天趣：「行行何所愛？遇物自成趣。平滑青盤石，低密綠蔭樹，石上一素琴，樹下雙草履……」（《池上幽境》詩）；他的《令狐尚書許過弊居，先贈長句》詩中說：「祗侯高情別無物，蒼苔石筍白蓮花」。青石、低樹、蒼苔、石筍以至萍、蒲、洛石，都是他的欣賞對象，至於水、竹、石、鶴，更是他所喜愛之物了。

明末清初，我國造園名家輩出，造園專著《園冶》問世，《長物志》、《一家言》等著作也有專章論及造園方面的問題。

《園冶》是我國第一部系統總結園林藝術和技術的理論著作。作者計成是一位從事實際工作的造園家，曾在鎮江、常州、儀徵、揚州一帶築山造園多年，馳名大江南北。他從小擅長繪畫，有相當深的文學、繪畫造詣，因此，能在較高的層次上總結實踐經驗，形成系統的學說。雖然由於書中追求駢驪文體而限制了作者表達自己思想的自由度，往往造成文意含糊不易捉摸的缺陷，但就此書所建立的理論體系和豐富的內容而言，無疑是一部劃時代的鉅著。

《園冶》的造園學說主要有以下各項：

造園的成敗關鍵在於園林設計者。建造房屋有所謂「三分匠人，七分主人」之說，這「主人」是

指能主持擘劃的人。對於造園來說，七分還不夠，必須達到九分才行，因為園林設計必須「巧於因借，

精在體宜，」善於靈活處理，掌握分寸。對此，不僅匠人無法勝任，園主也往往難以自主：

「因借」、「體宜」是園林設計的基本準則。「因」是因地制宜，「隨基勢高下、體形之端正，礙木刪

椏——宜亭斯亭，宜榭斯榭，不妨偏徑，頓置婉轉」；「借」是借園外之景，「俗則屏之，嘉則收之」，

要跟據園外景色是俗是佳，決定是屏還是借。借景的方式則有：遠借、鄰借、仰借、俯借、應時而借

數種。「體宜」就是各種分寸掌握得當，景物處理自然貼切；

園林造景應求多樣，要「景到隨機」，因勢成景。竹樹、花卉、墙垣、雉堞、樓軒、鳥獸、遠山

近水、雲霞、風月、梵音、鶴聲——都可入景；

對於園林選址，作者認為「園基不拘方向，地勢自有高低」，不論何種基址，祇要發揮其長處，

規劃得當，均能做到「涉門成趣，得景隨形」。或傍山林，或通河沼，都是造園佳地。要在城市近郊

形成可供探奇之境，必須遠離交通要道；在村莊選擇能成勝景之地，要靠森鬱的林木；村莊地宜於眺

望田野，城市地便于生活；營造新園，易於開闢基地，但祇能依靠速生的楊柳竹子；翻造舊園，好處

在於能利用原有的古木繁花。地形不必拘於一格，如圓如方，似邊似曲，皆無不可。地勢高亢可建亭

臺，位置低凹可開池沼。房屋選址，貴近水面，但必須弄清水的來龍去脈，研究其對房基可能產生的

影響。凌越溪流或橫跨空地，可架飛閣：夾巷兩邊的園基，可取「借天」之法，用浮廊取得聯係。假

若基地嵌入鄰家勝境，祇要有一線相通，就宜作為借景。多年老樹尤屬難得，如與屋簷墙垣發生矛盾，

就應作些調整，保住樹身，删減椏枝，使房屋能結頂即可。這就是所謂的「雕棟飛楹構易，蔭槐挺玉

成難」；

關於園林布局，作者在「立基」一章作了闡述。「凡園圃立基，定廳堂為主」，然後「擇成館舍，

餘構亭臺」，「安門須合廳方」。他把園內生活遊息所需的各種廳堂館舍放在優先考慮的地位，反映

了私家宅園佈局的一大特色。廳堂是園主的主要活動場所，要首先確定位置，配備對景，力爭朝南，

庭中儘可能保留一二株高大樹木。房屋的格式隨宜變化，花木的配植疏密得致。「高阜可培，低方宜

挖」，開池的餘土用以堆山，沿池周圍可做駁岸，水池的形狀要「若為無盡」，在水口處安上橋梁，

更可增添深遠不盡之意。蜿蜒的房廊和崔巍的樓閣要遠借平疇綠野和崇山峻嶺，以求體驗王維詩句：

「江流天地外，山色有無中」的意興：

至於園林建築，計成反復強調不能像家宅住房的「五間三間，循次第而造」，要「隨宜」、「別致」，合乎尋幽探奇的要求，不拘朝向、間數，隨便架立，格調宜「雅樸」、「端方」。斗栱的繁複不亞于雕飾，園林內不宜採用。門枕石也不必鏤成鼓形。彩畫雖好，但用青綠畫於木材，終不免有損材料本色。至於雕刻花卉仙禽，更易流於庸俗。對於各類房屋的形制、木構架、裝折、欄干、磨磚門洞窗洞、漏窗、鋪地，都作了詳盡介紹。

關於堆假山，作者敘述了從地基處理、打椿、垂直運石、構築基礎到峭壁懸崖的做法。石料的使用則分為三等：頑夯的石塊堆在假山下部；漸高，則石形漸多皴紋；瘦漏玲瓏的石塊應放在最佳位置，起畫龍點睛的作用。巖、巒、洞、穴、澗、壑、坡、磯，要有曲折不盡之致，如同眞山一般。用石最忌排比如香爐、蠟臺、花瓶，或亂立如刀山劍樹。山峯如五老並坐，水池鑿成方形，下洞上臺，東亭西榭，透過孔隙看去猶如管中窺豹，山路曲折環迴如同捉迷藏，這些都是時尙所趨引爲得意的做法，可又何嘗合於古式？堆山還是要深刻領會畫意，多多體情山水。先按地形起伏之勢，堆築山麓，再用土構成岡嶺，形成高低錯落之勢，而不在於石形之巧拙。總之，「有眞爲假，做假成眞」，要有眞山的意境作爲模式，才能使假山有眞山意趣。「多方勝景，咫尺山林，妙在得乎一人，雅從兼於半土。」關鍵是設計者，訣巧在于半土半石。而最終目的是要達到「雖由人作，宛自天開」：

疊山所需石料，隨處可覓，若有高手，都能堆得好山。選石應求近便、堅實、古拙，不必一味追求玲瓏。

計成在《園冶》中所提出的一系列造園主張，至今仍有重要的參考價值和借鑑意義。

明末文震亨所著《長物志》，專章敘述了室廬、花木、水石、禽魚以及傢俱、陳設、香茗等與園林有關的項目，但未能和園林的佈局和使用結合起來討論，故對造園理論的貢獻，遠遜於《園冶》。

清康熙間李漁所著《一家言》，對居室、山石、花木也有專論。其中關於利用窗孔作畫框構成「無心畫」以及堂聯齋匾的做法能獨具匠心，饒有趣味。在「山石」一節中，作者提出大山、小山、石壁、散石應有不同的處理方法：堆大山，應以土代石，既省人力物力，又得天然委曲之妙。「疊高廣之山，全用碎石，則如百衲僧衣，求一無縫處而不得，此其所以不耐觀也。以土間之，則可泯然無跡。且便於種樹，樹根盤固，與石比堅。且樹大葉繁，不辨爲誰石誰土，列於眞山左右，有能辨爲積蘖而

成者乎?」他的主張和計成的「雅從兼於半土」是一致的,和同時代的另一位造園家張漣的見解也很相近。張漣曾說:「今之為假山者,聚危石,架洞壑,帶以飛梁,蟲以高峯,據盆盎之智以籠嶽瀆,使入之者如鼠穴蟻垤,氣象蹙促,此皆不通於畫之故也。……於是為平岡小坂,陵阜陂陀,然後錯之石,縹以短垣,翳以密篠,若是乎奇峯絕嶂,纍纍乎牆外,而人或見之也」(黃宗羲《張南垣傳》)。李、張二人的議論雖為時弊而發,但至今對盲目壘石作假山者仍有針砭意義。

註 釋

〔一〕《國語·楚語》:為剝居之臺,高不過望國氛,大不過容宴豆,木不妨守備……故先王之為臺榭也,榭不過講軍實,臺不過望氛祥,故榭度於大卒之居,臺度於臨觀之高。」

〔二〕此處「北邙山」應有別於洛陽一帶黃河南岸的北邙山。

〔三〕嵩山又名嶽崒山,在河南洛縣北,東接澠池,西北接陝縣,分東西二峯,函谷關即設在此山西端。《元和志》:「自東峯至西峯三十五里,東峯長坂數里,峻阜絕澗,車不得方軌;西峯全是石坂,十二里,險絕不異東峯。」

〔四〕新羅文武王十四年(公元六七五年),於宮內作池,壘石為山,以象巫山十二峯,栽花草,養珍禽奇獸於苑中。並見〔日〕関野貞《朝鮮の建築と藝術》。

〔五〕《新唐書·田遊巖傳》:「高宗幸嵩山……親至其門,遊巖野服出拜。帝謂曰:『先生比佳否?』答曰:『臣所謂泉石膏肓,煙霞痼疾者』。」

〔六〕周敦頤,世稱「濂溪先生」,故有此題。

〔七〕顧文彬宦遊於外,由其子顧承在蘇州主持造怡園。園圖則由顧文彬親自審定,並屢函顧承,指示擘劃,如:「阜長(任薰字)既工畫,又善造屋,請其起稿甚妥」;「園圖,須請阜長到後園,商量佈置,始可打就粗稿,至一切入細之處,仍需汝自出心裁」;「阜長之意,汝與之一同徘徊瞻眺,尚嫌池小,不為無見。古人云:『三分水,二分竹,一分屋』正是此意」;「園圖與吾意相合。園中亭臺樓閣,每患散漫,全靠多造迴廊以聯絡之」。以上信件,據朱鳴泉先生五十年代調查資料。

園林建築

本書圖版照片，除署名者外，均由朱家寶攝影

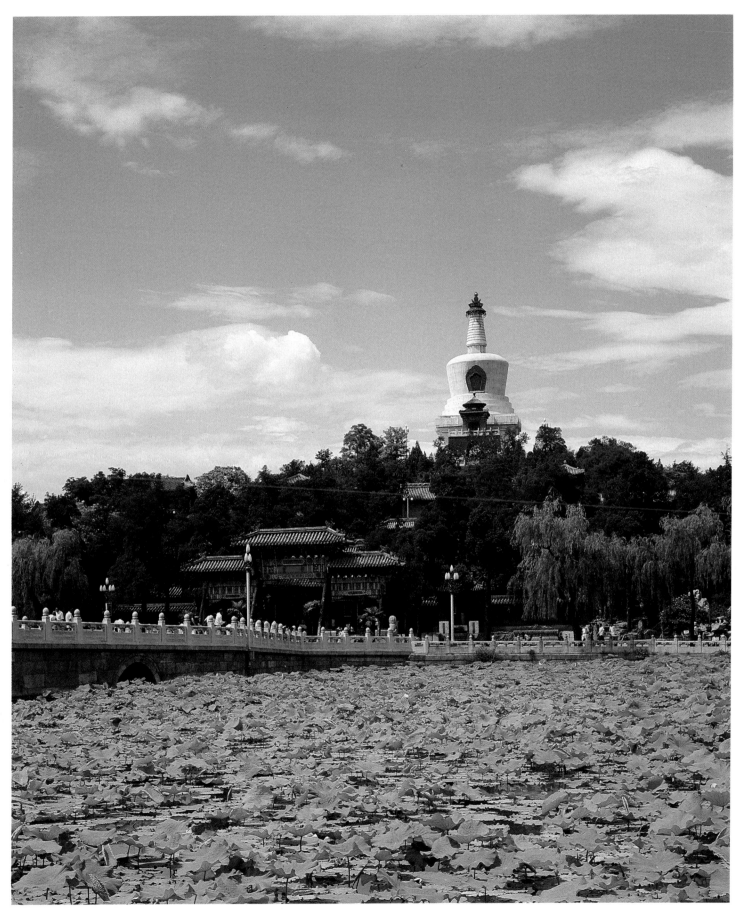

　一　瓊華島上的永安寺　　攝影：樓慶西

二　瓊華島上白塔晨景

　　攝影：樓慶西

三　五龍亭　攝影：樓慶西

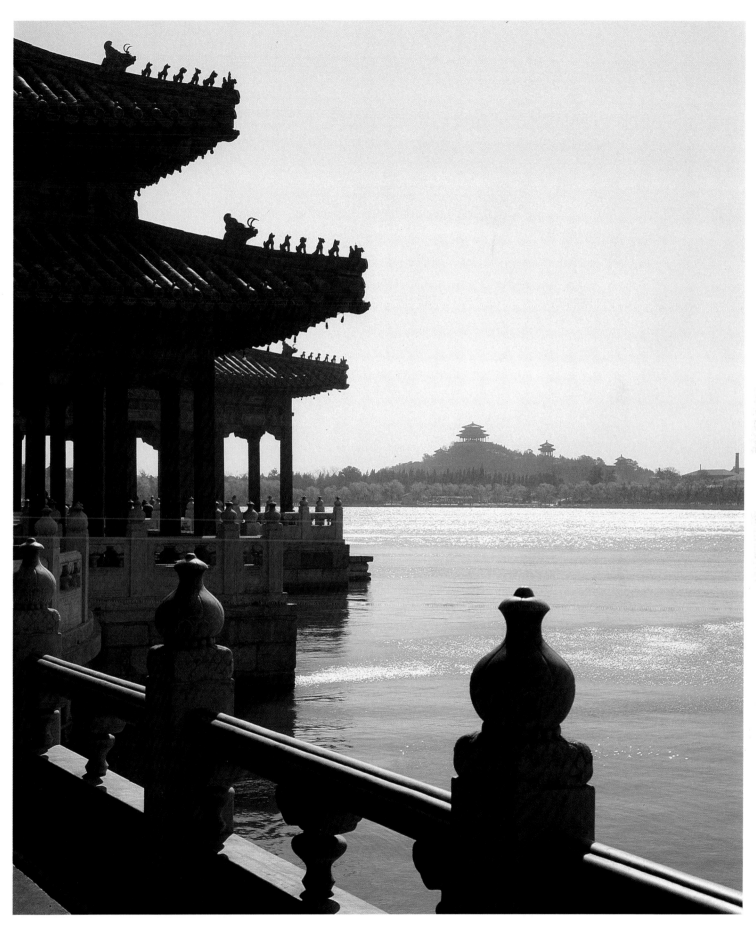

四　自五龍亭東望景山　　攝影：樓慶西

五　九龍壁　　攝影：樓慶西

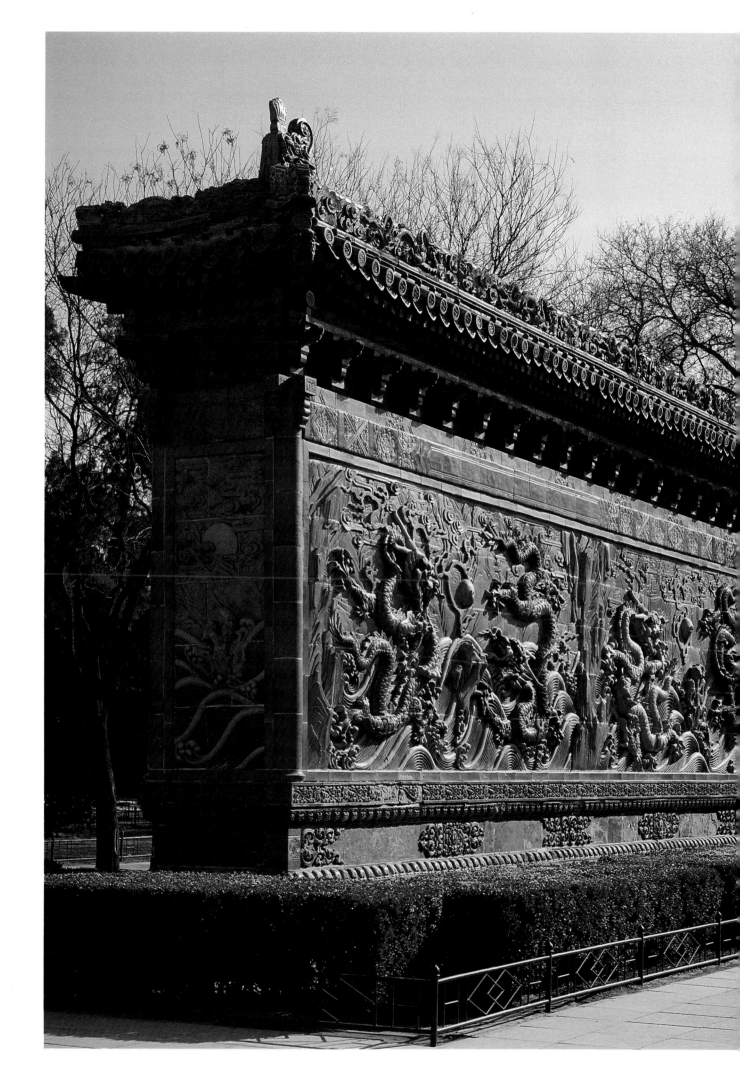

六　濠濮澗　　攝影：樓慶西

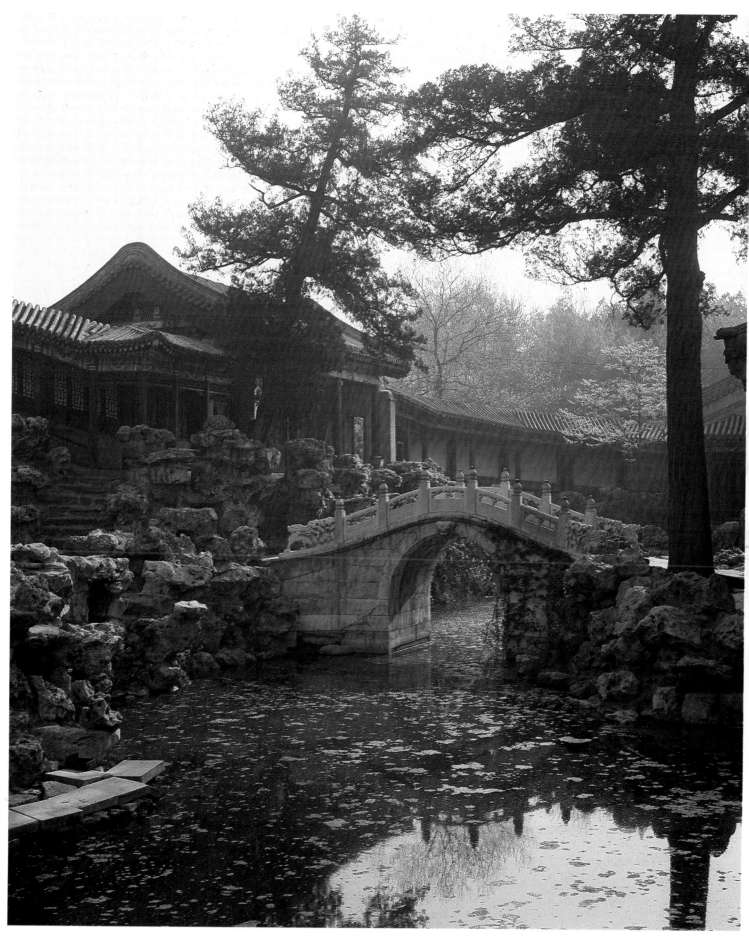

七　靜心齋（之一）　　攝影：樓慶西

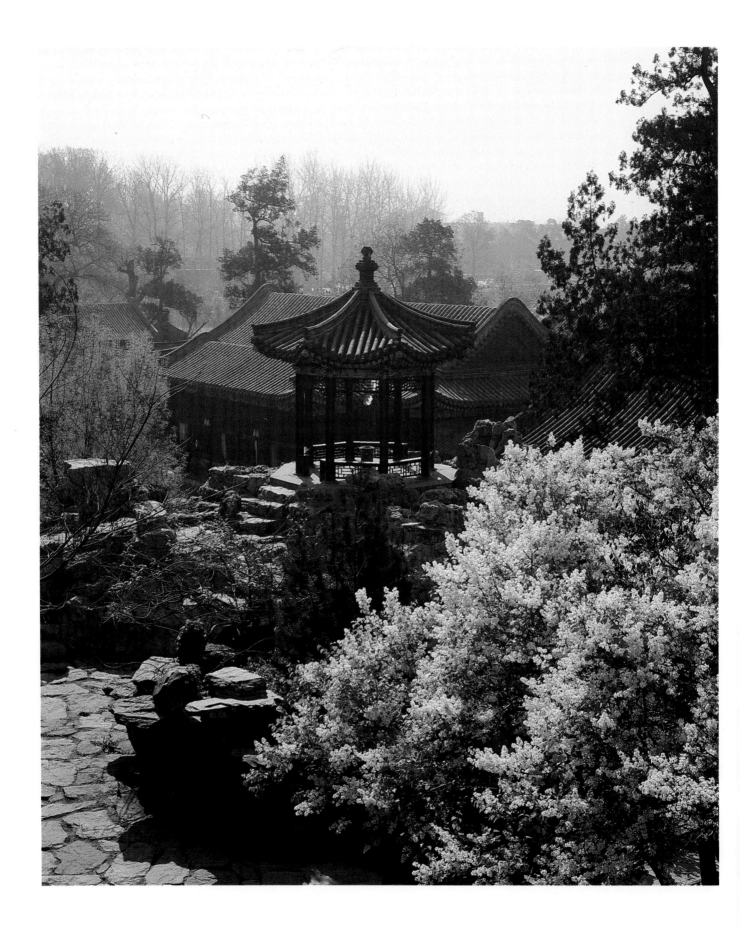

八　靜心齋（之二）　　攝影：樓慶西

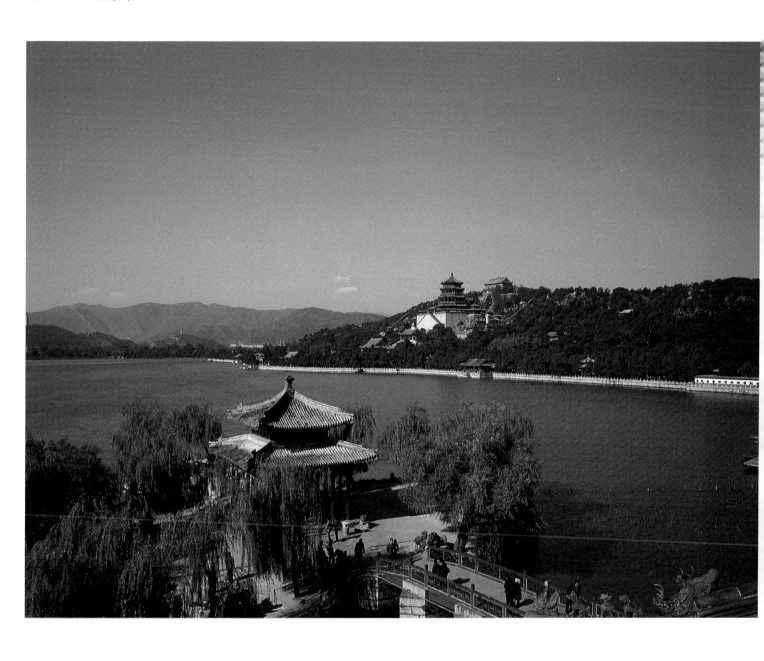

九　昆明湖和萬壽山　　攝影：樓慶西

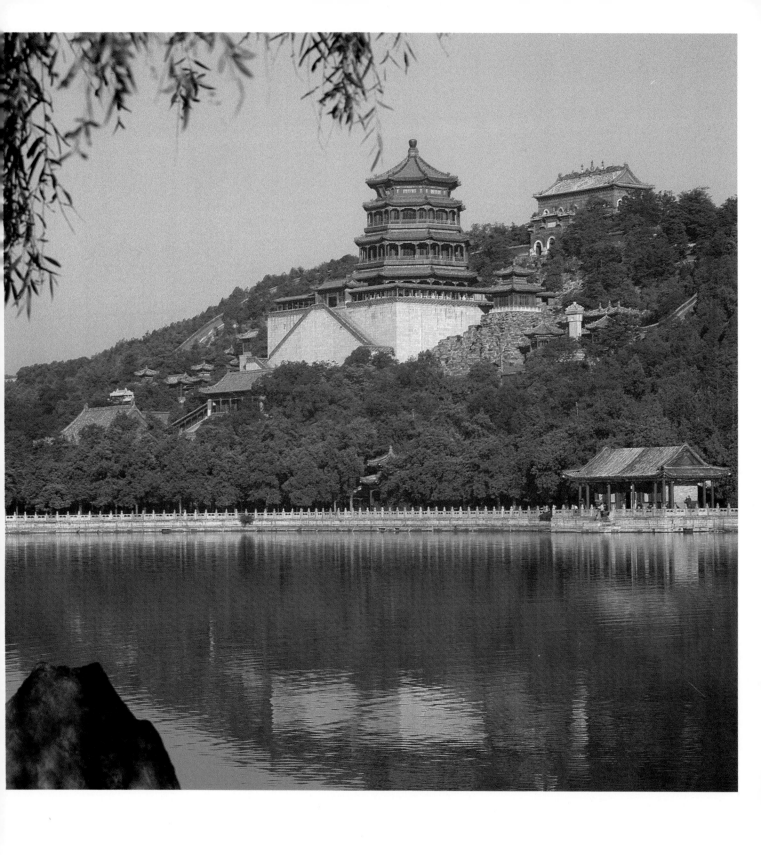

一〇　自藕香榭望萬壽山和佛香閣　攝影：樓慶西

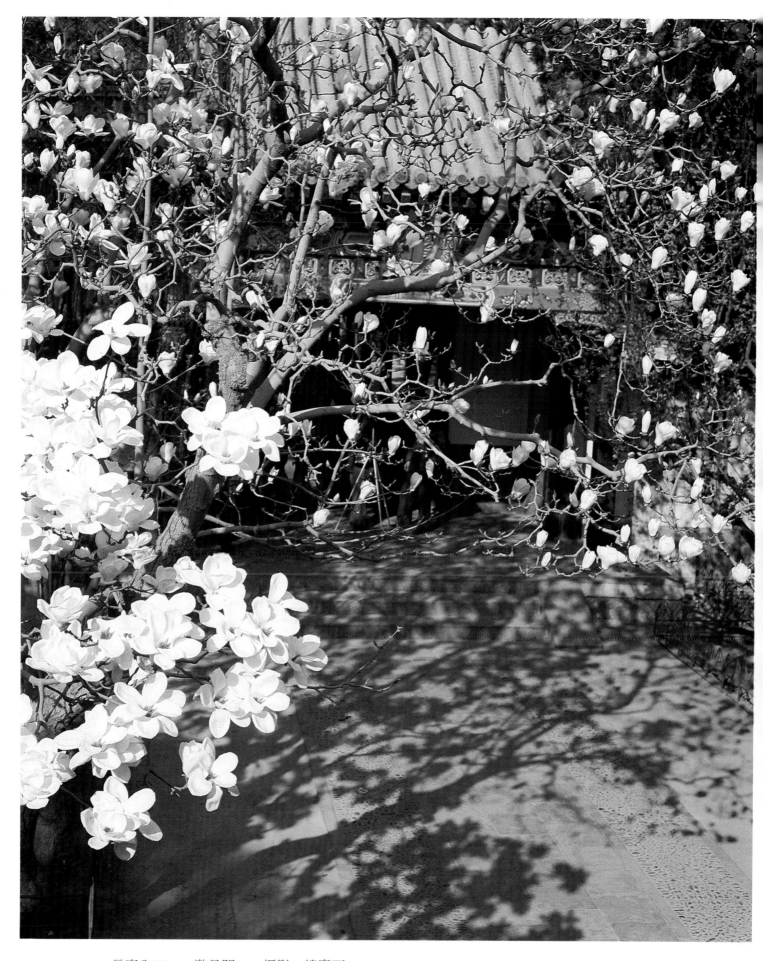

一一　長廊入口——邀月門　　攝影：樓慶西

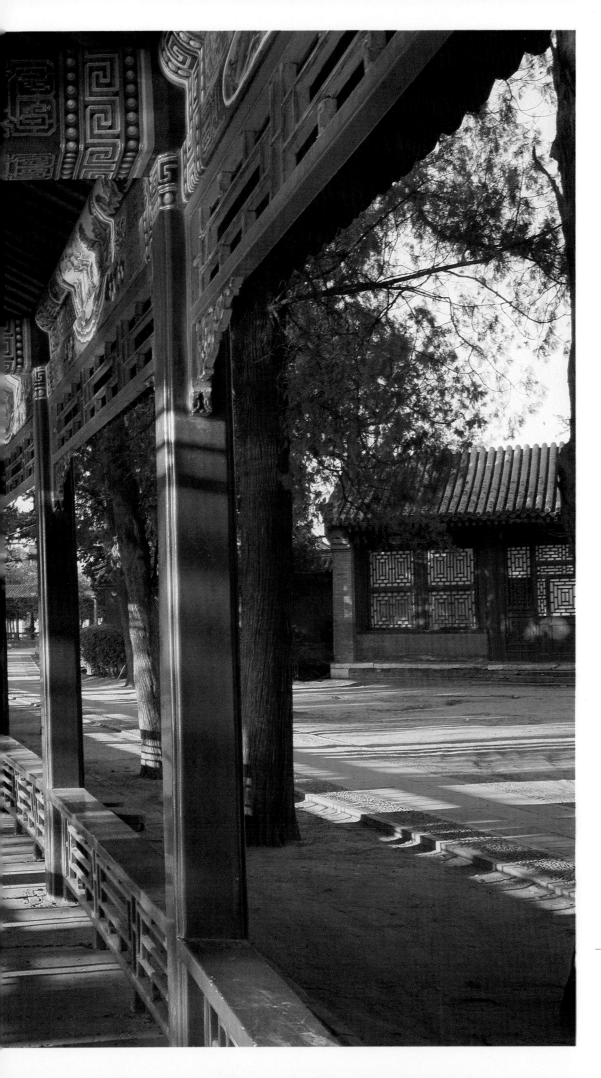

一二　長　廊

攝影：樓慶西

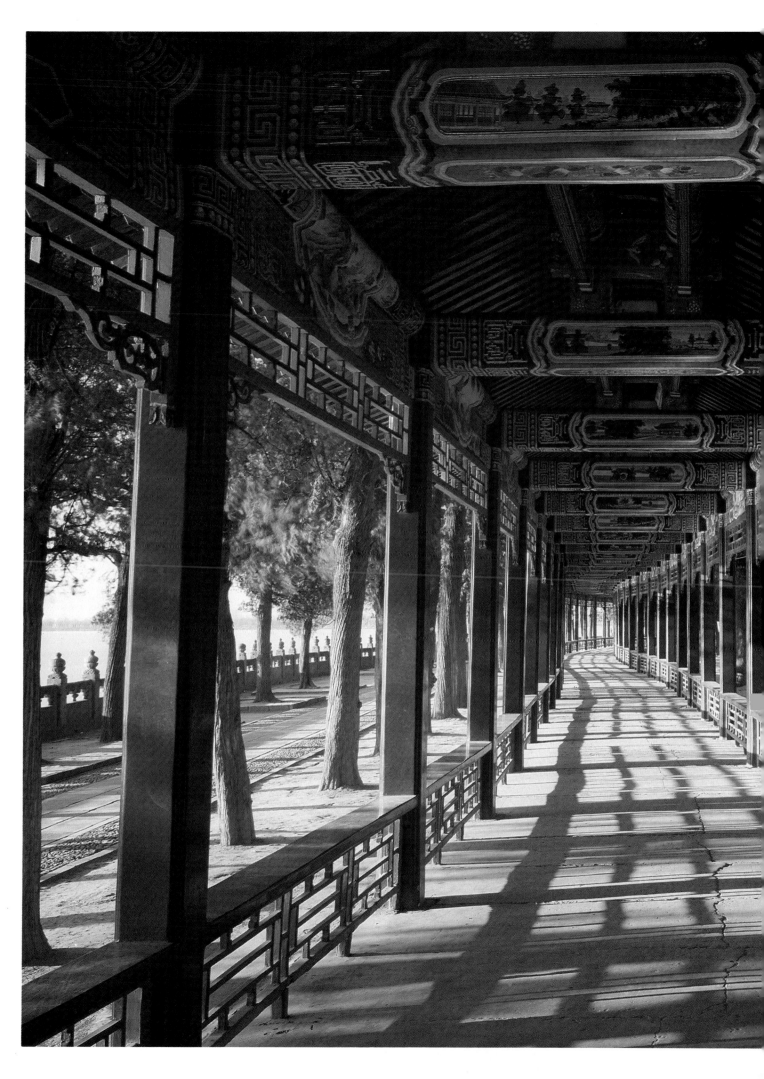

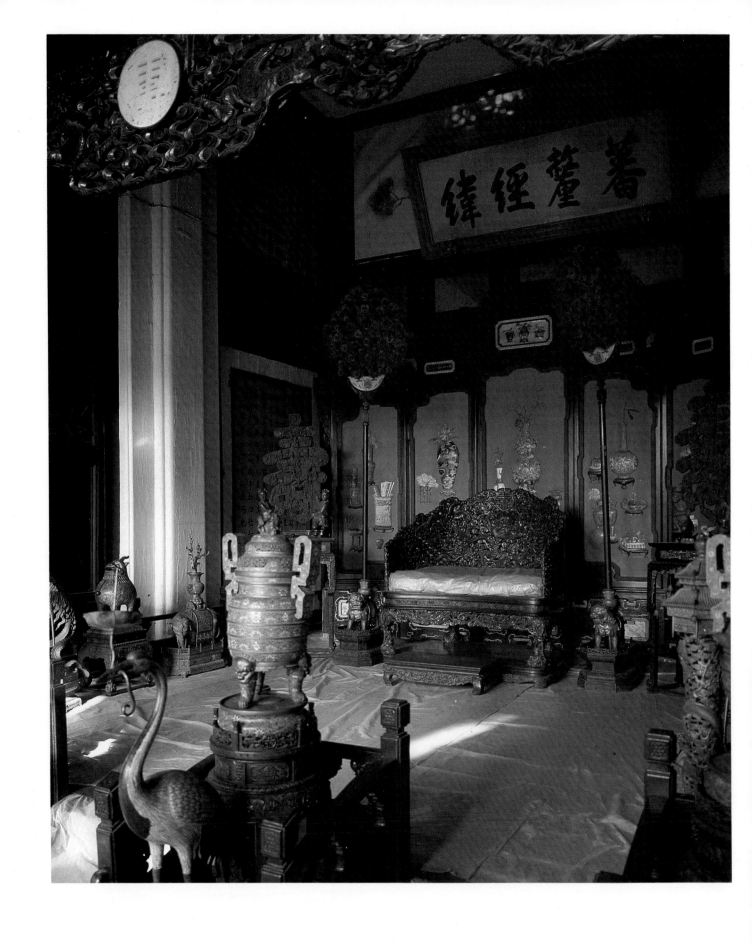

一三　排雲殿內景　　攝影：樓慶西

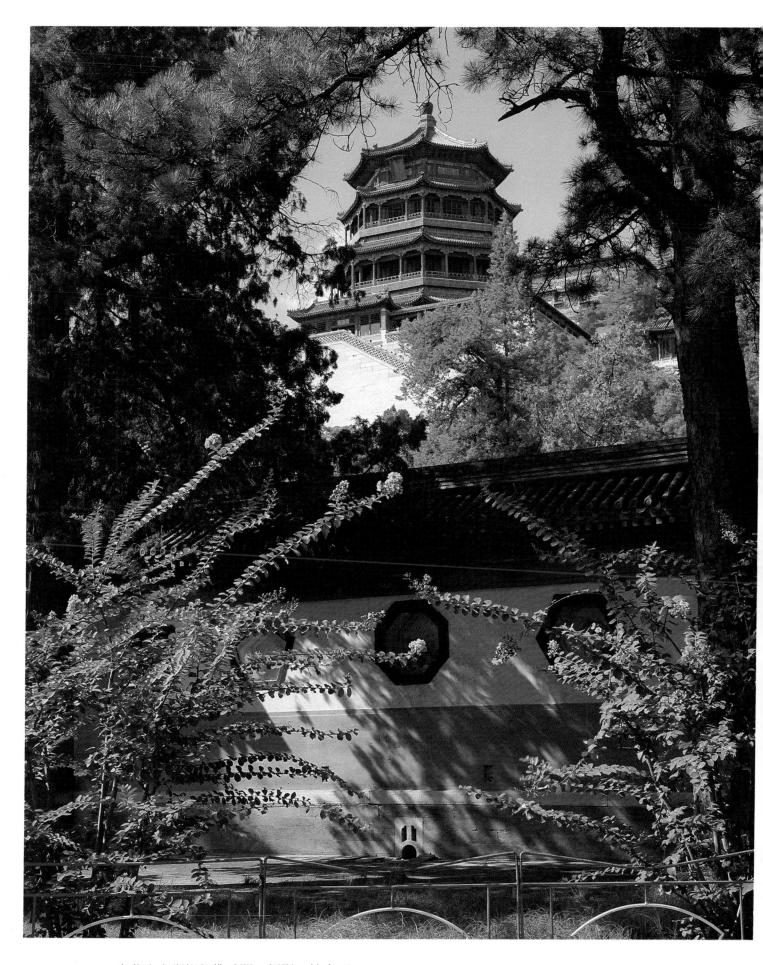

一四　自萬壽山脚仰望佛香閣　攝影：樓慶西

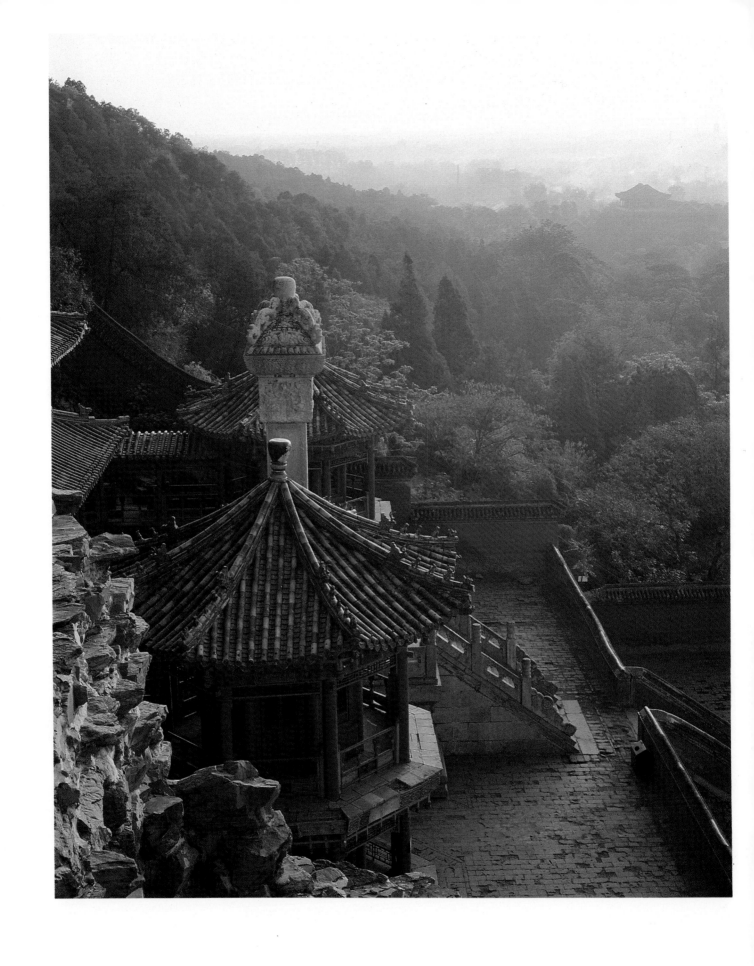

一五　自佛香閣東望萬壽山前山　攝影：樓慶西

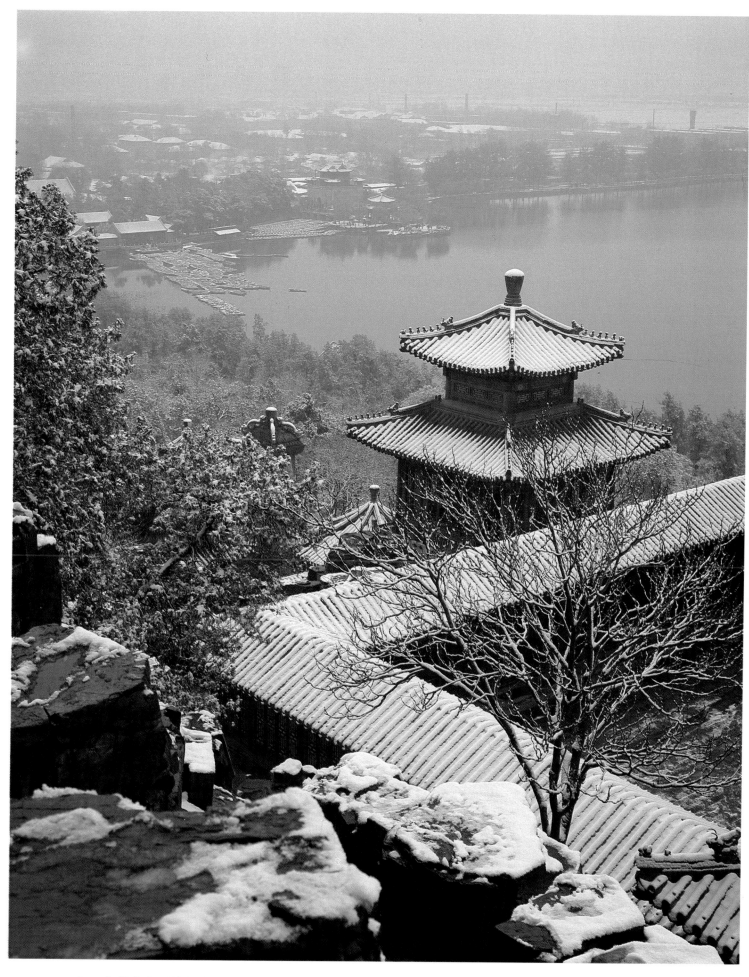

一六　自萬壽山頂遠望文昌閣與知春亭　攝影：樓慶西

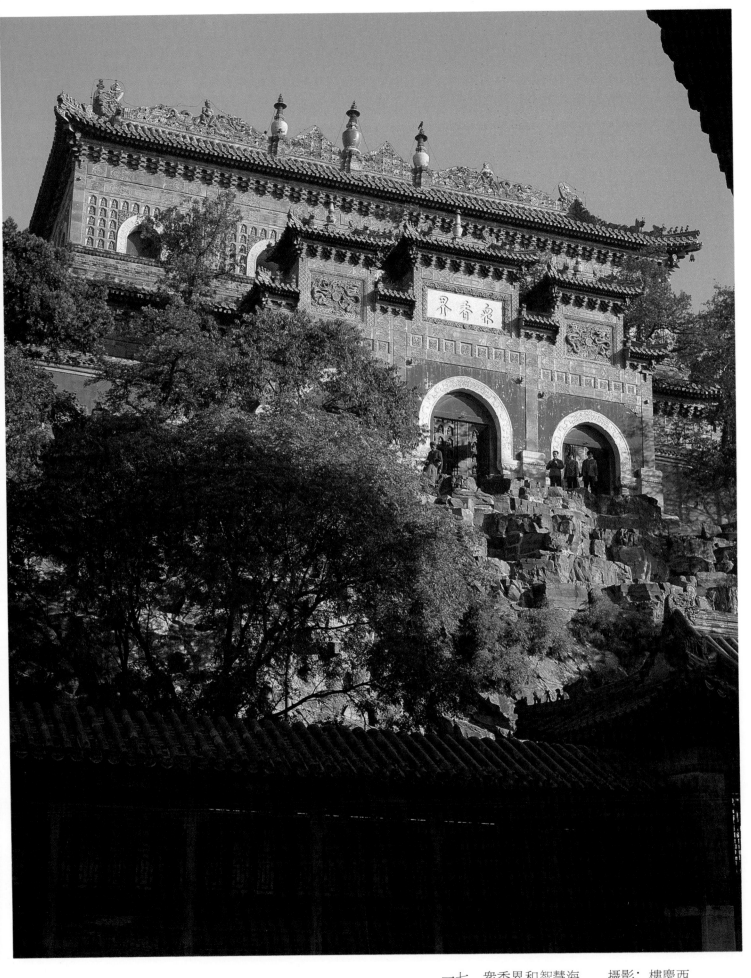

一七　衆香界和智慧海　　攝影：樓慶西

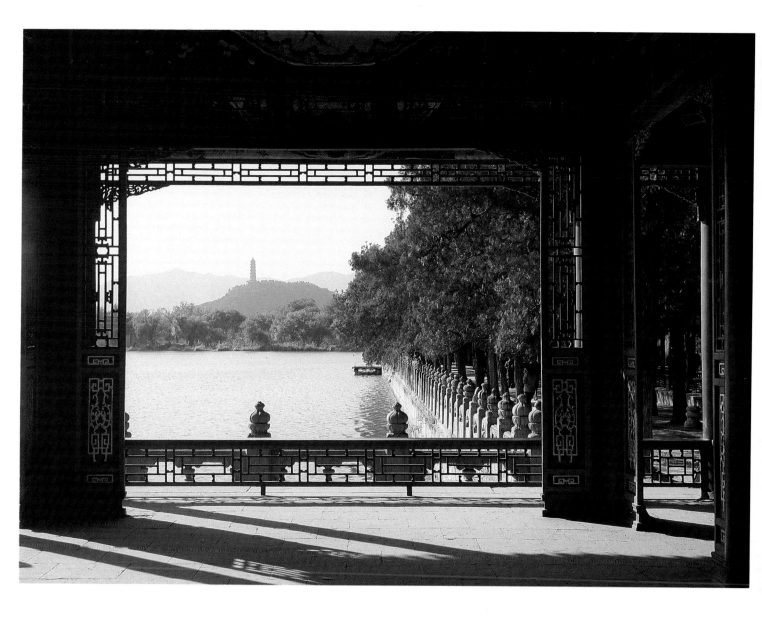

一八　自魚藻軒西望玉泉山　　攝影：樓慶西

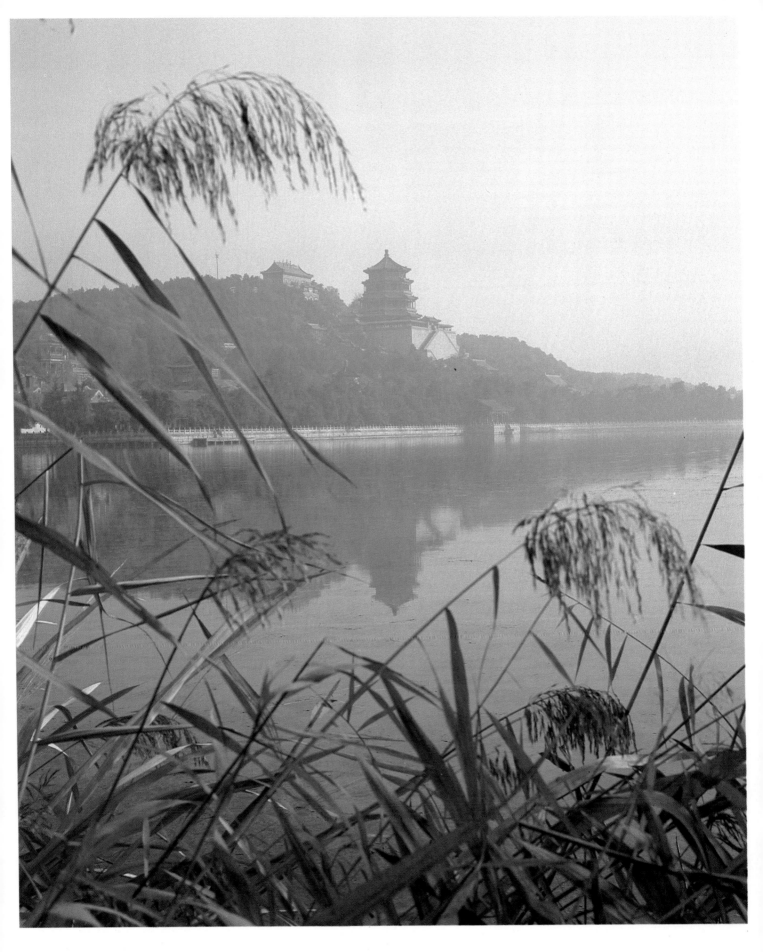

二〇　西堤練橋　攝影：樓慶西

一九　自西堤東望萬壽山　攝影：樓慶西

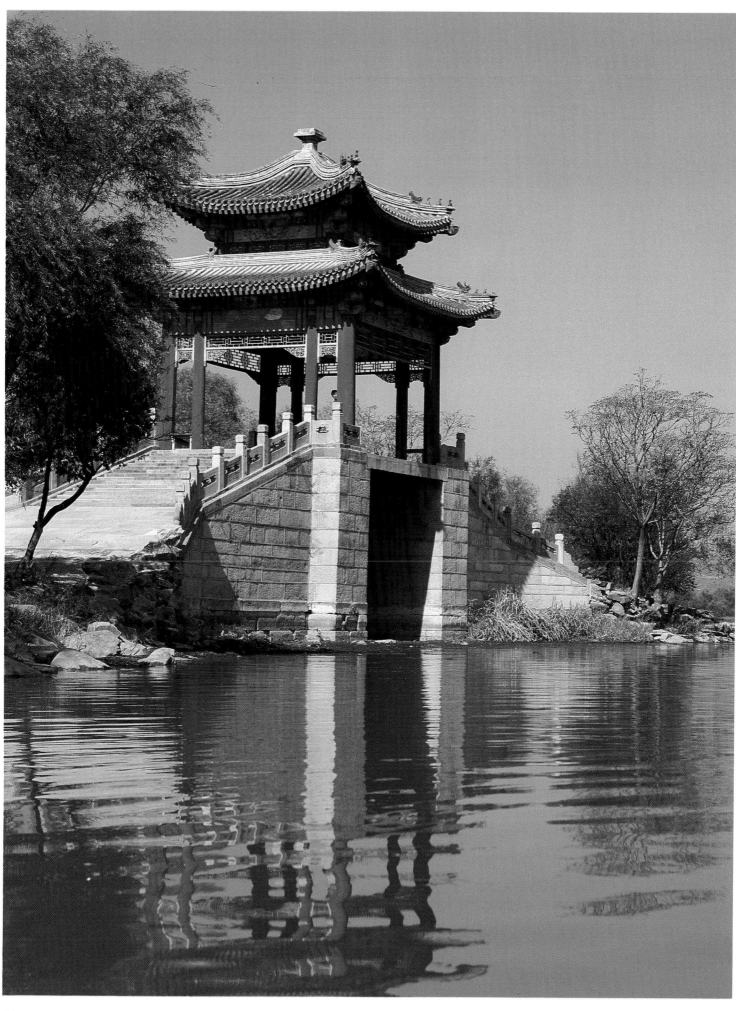

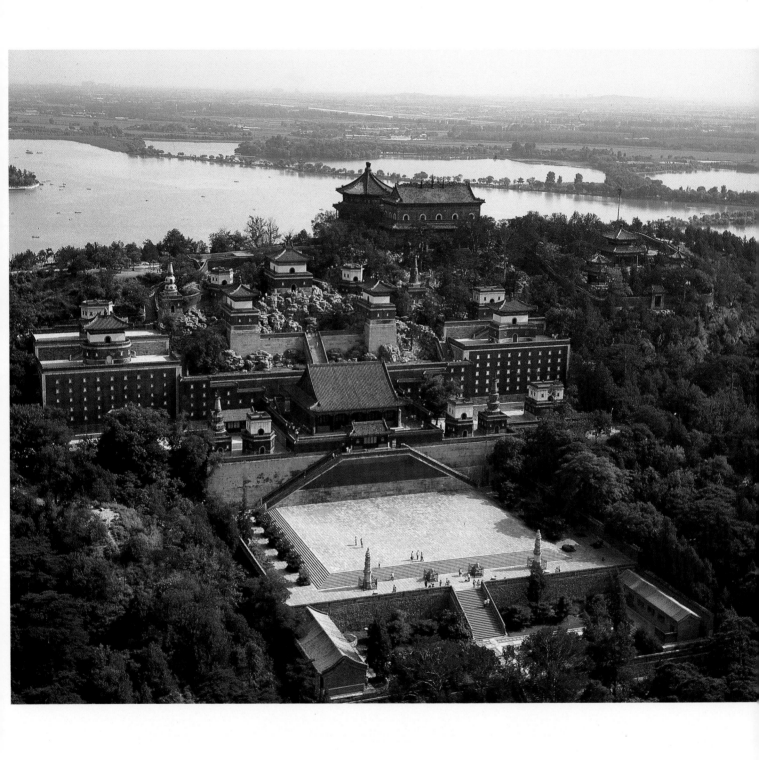

二一　須彌靈境建築群俯視　　攝影：樓慶西

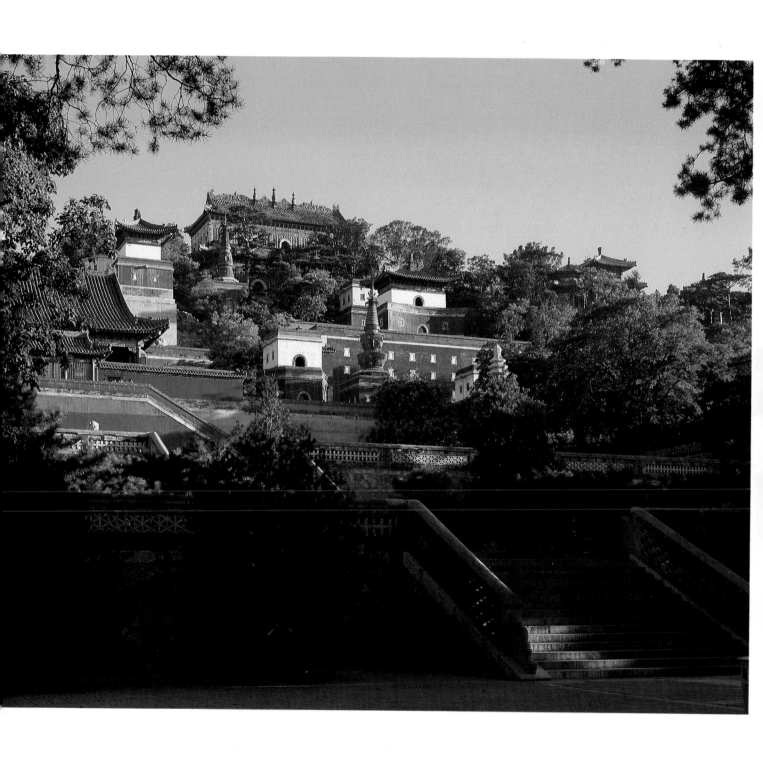

二二　須彌靈境建築群　　攝影：樓慶西

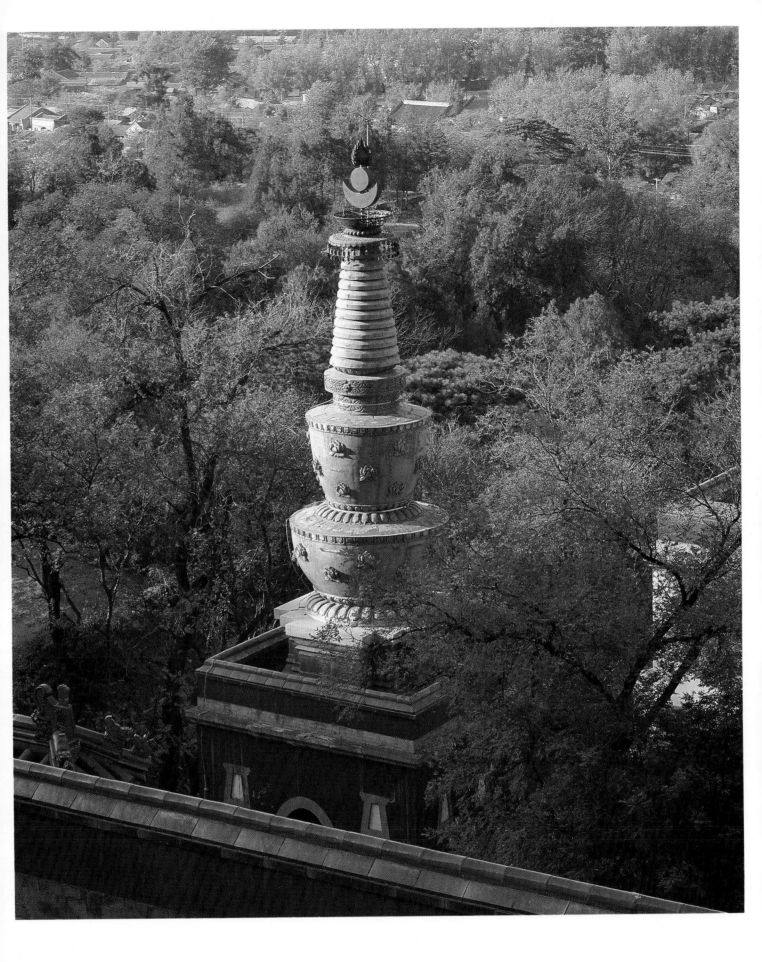

二三　須彌靈境的喇嘛塔　　攝影：樓慶西

二四　後溪河峽口　　攝影：樓慶西

二五　後溪河　　攝影：樓慶西

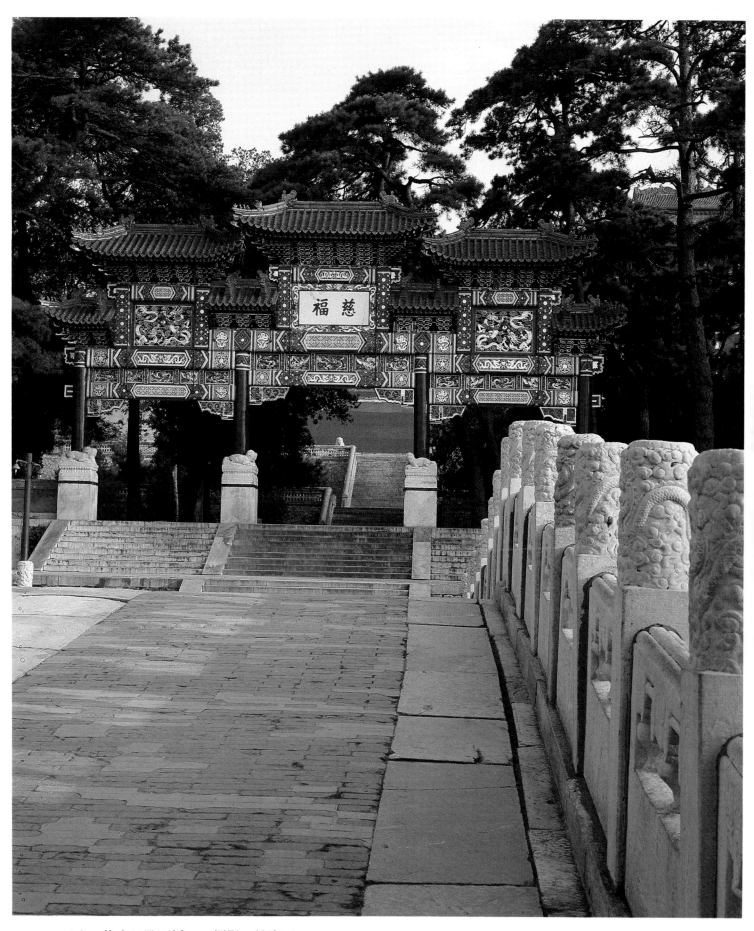

二六　後山三孔石橋　　攝影：樓慶西

二七　諧趣園西宮門　　攝影：樓慶西

二八　諧趣園尋詩逕石碑　　攝影：樓慶西

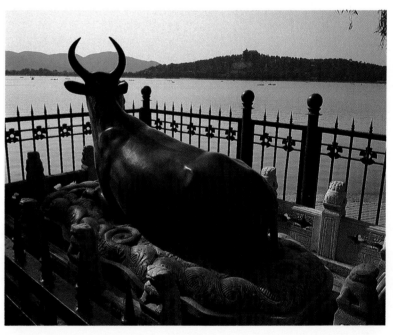

二九　東岸銅牛　　攝影：樓慶西

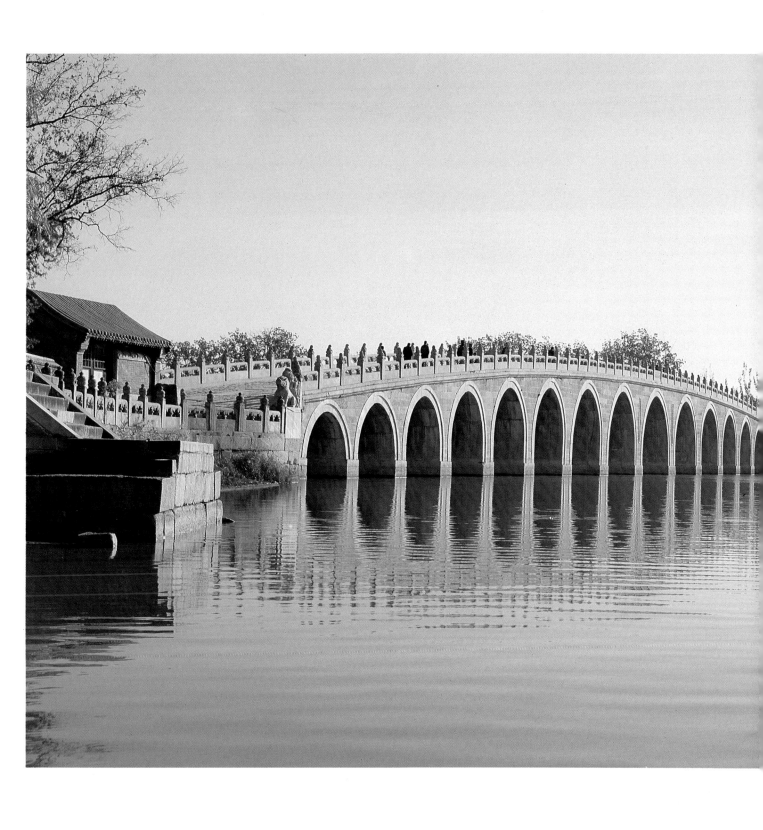

三〇　十七孔橋　　攝影：樓慶西

三一　澹泊敬誠殿

三二　水心榭遠景

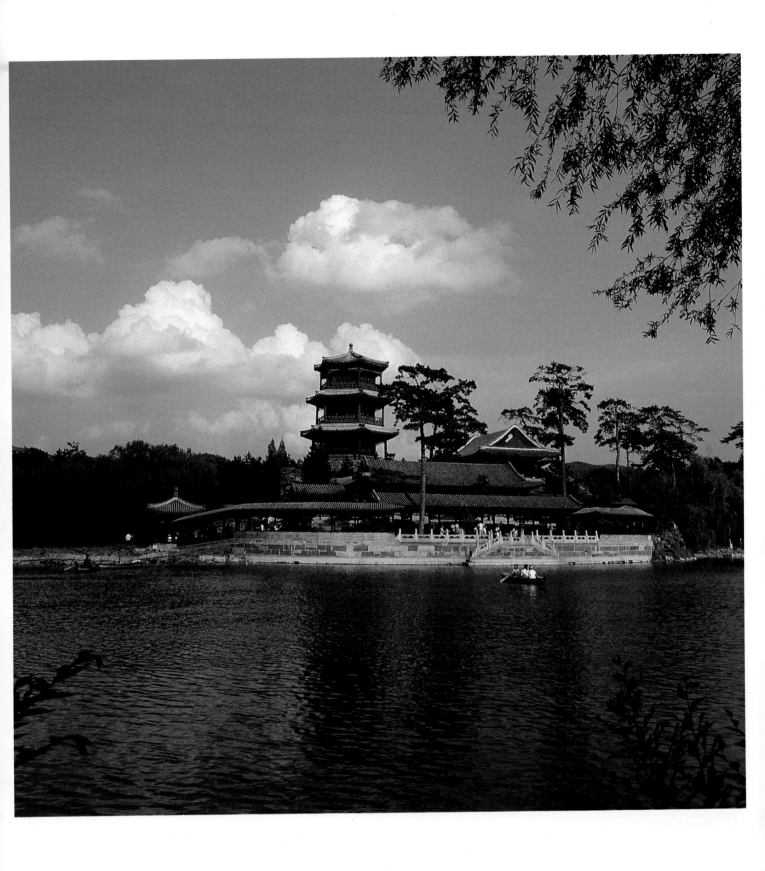

三三 金 山

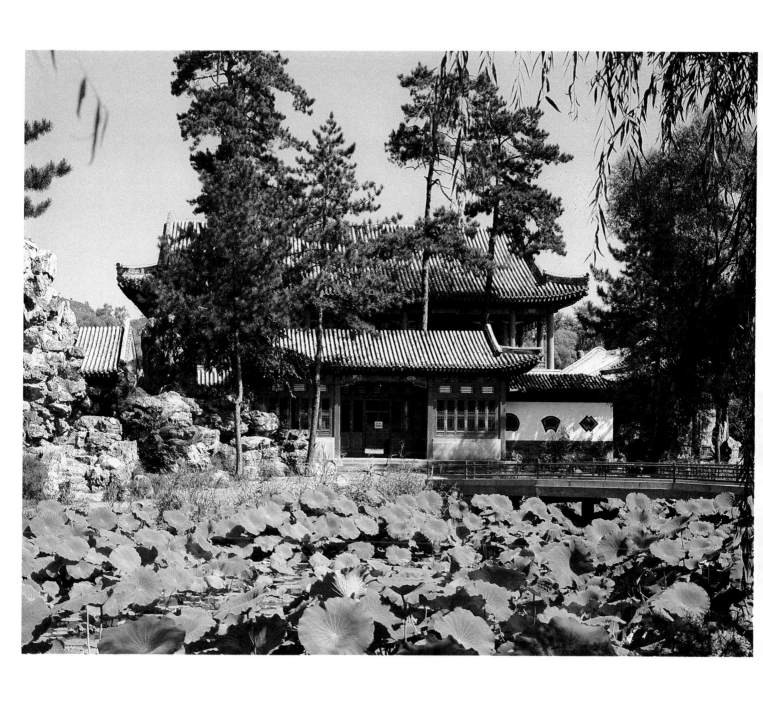

三四　烟雨樓　　攝影：楊谷生

三五 文津閣

三六　採菱渡

三七　南山積雪亭　　攝影：楊谷生

古蓮池　　河北省保定市

三八　臨漪亭　　攝影：孫大章

三九　園　門

四〇 水 榭

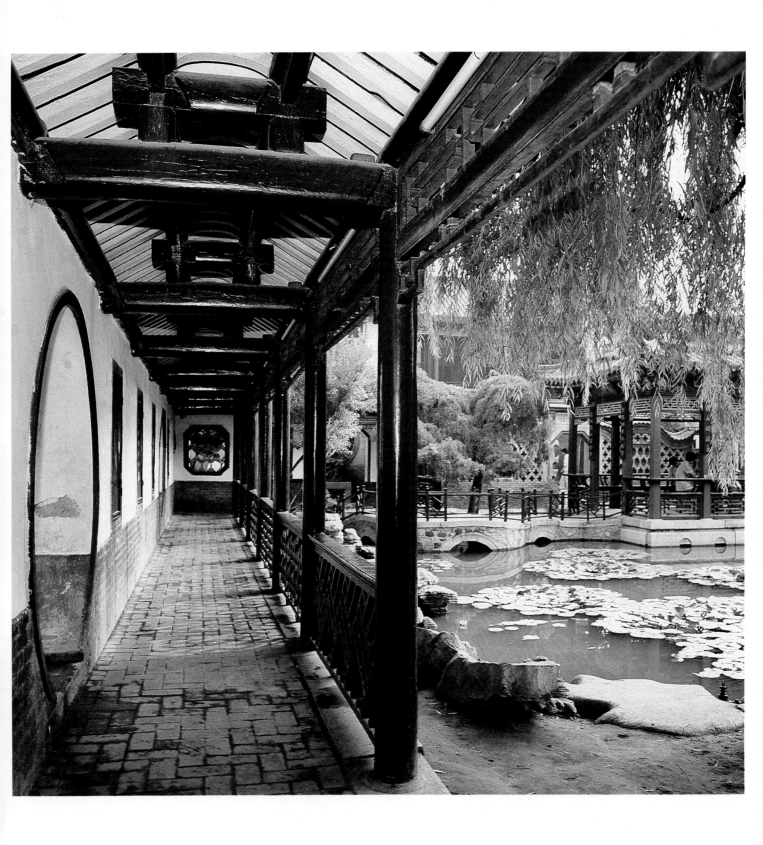

四一　池西長廊

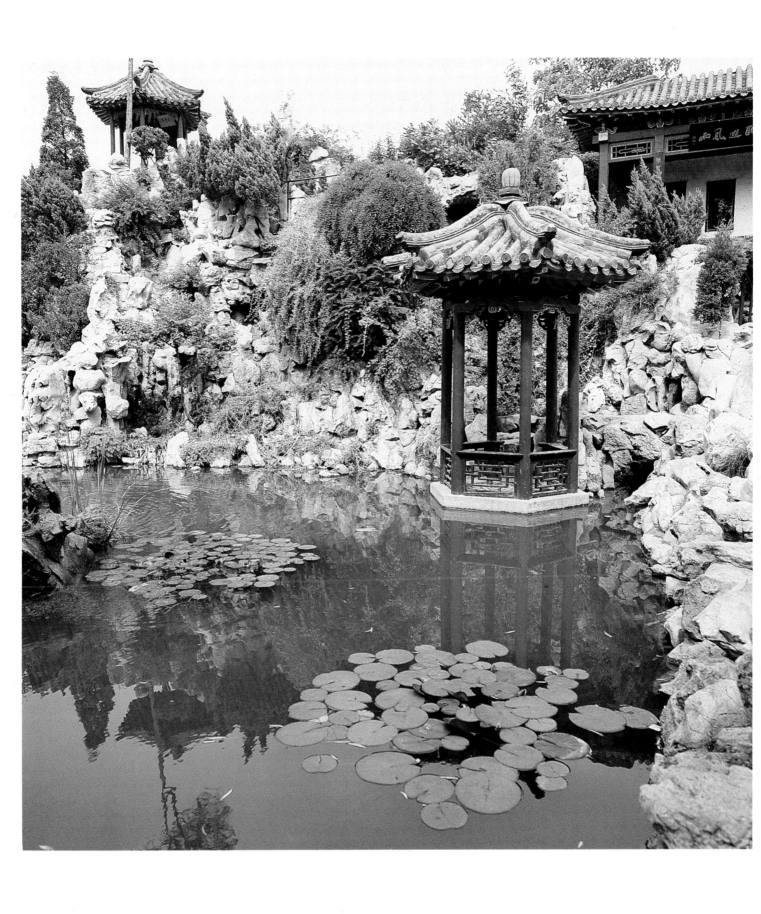

四二　假山及池中小亭

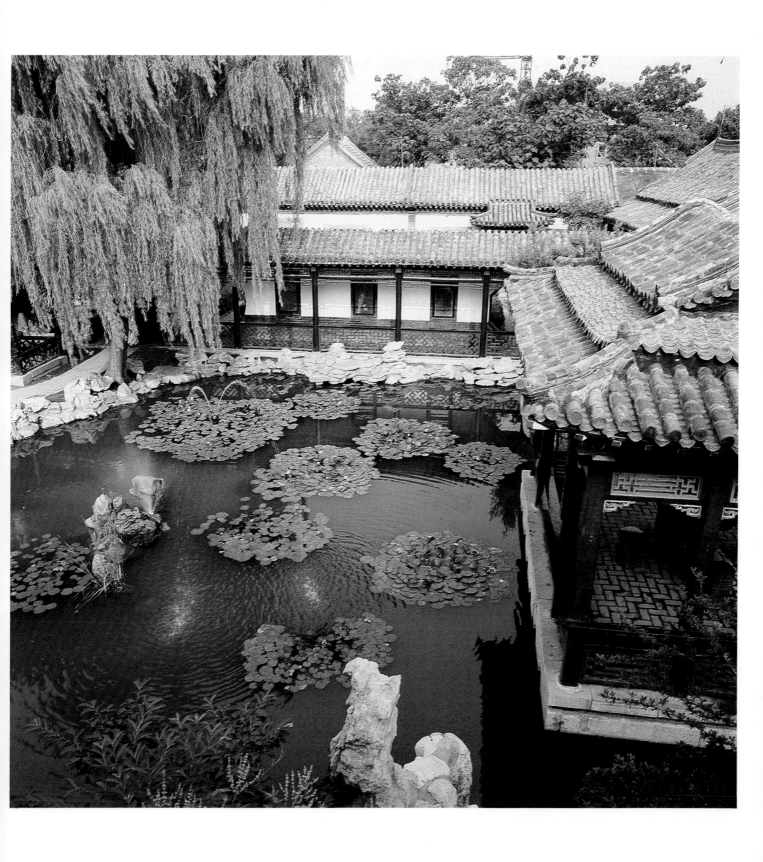

四三　俯瞰水池

四四　白　塔

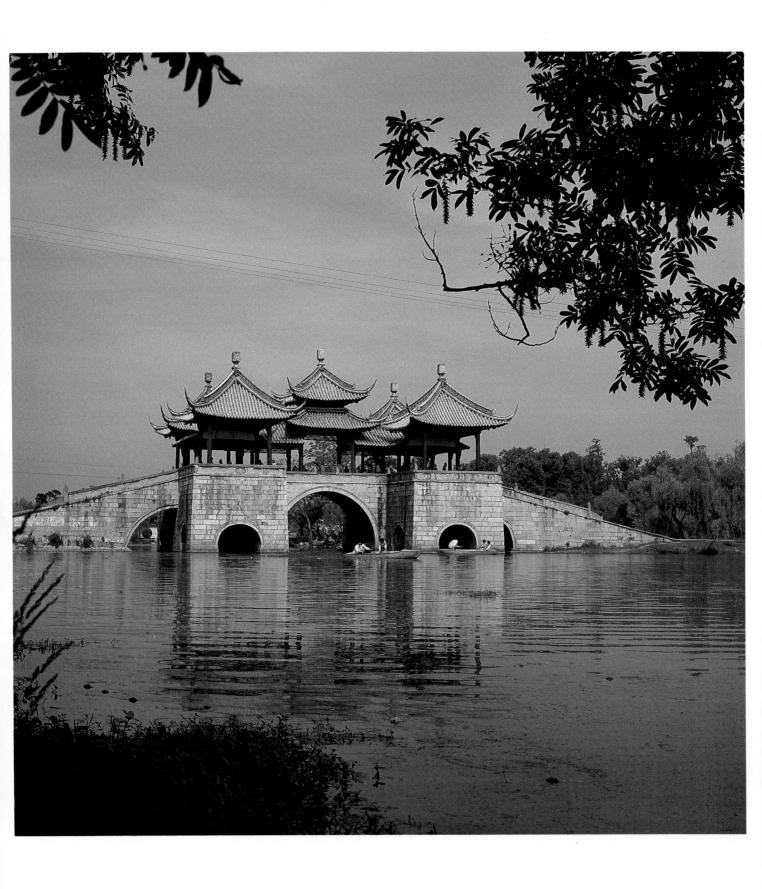

四五　五亭橋

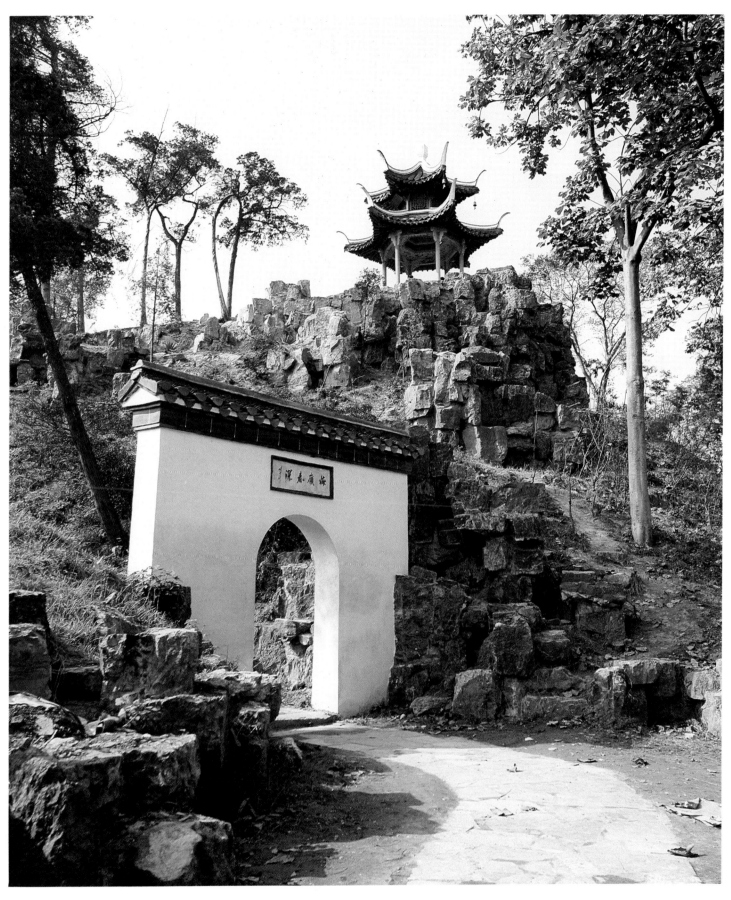

四六　小金山

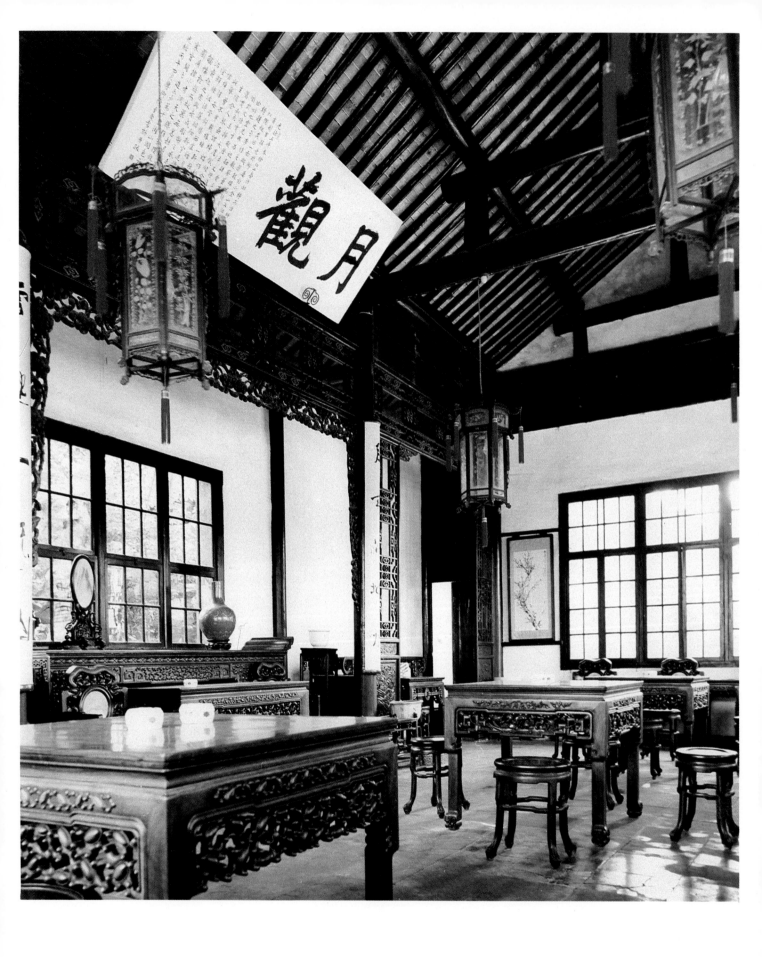

四七 月觀室內

个　園　　江蘇省揚州市

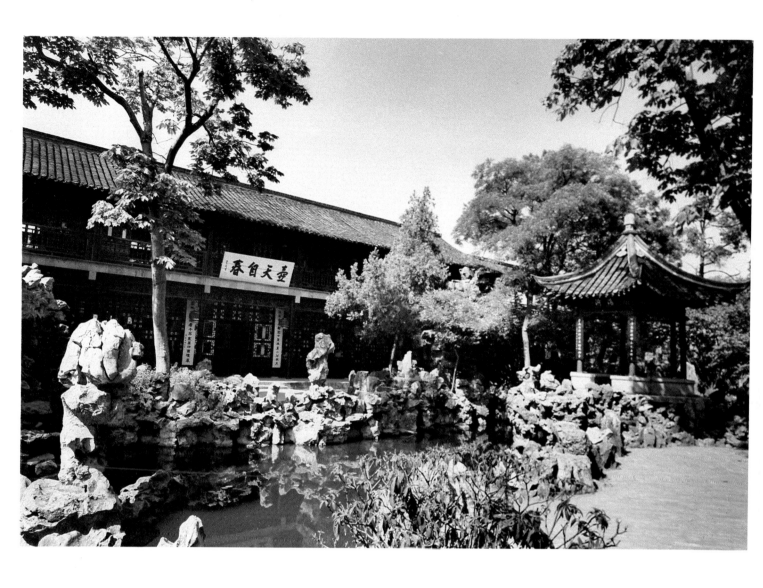

四八　抱山樓

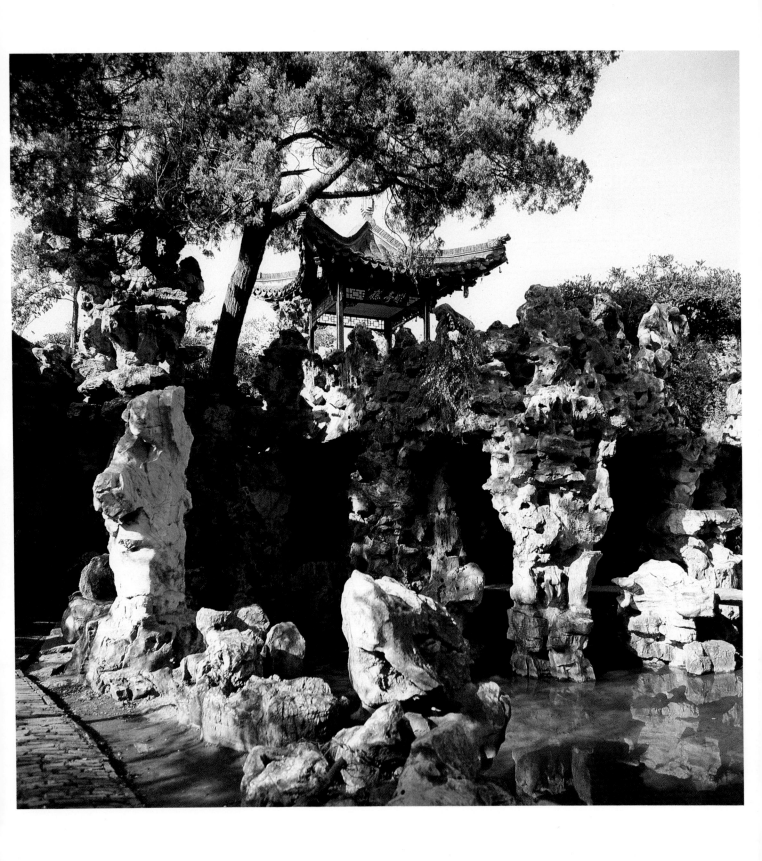

四九　湖石山

五〇　黄石山幽谷

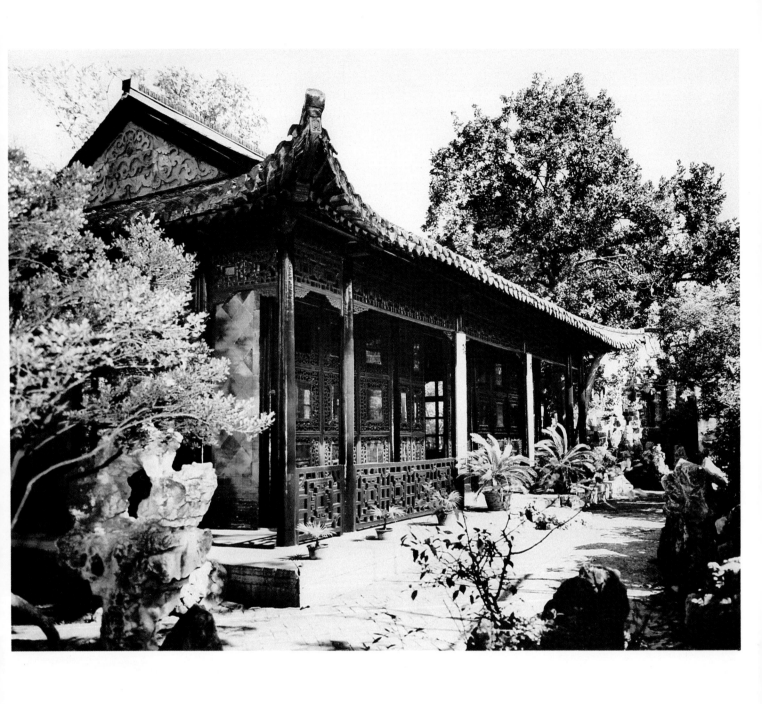

五一　花　廳

五二　花廳內景

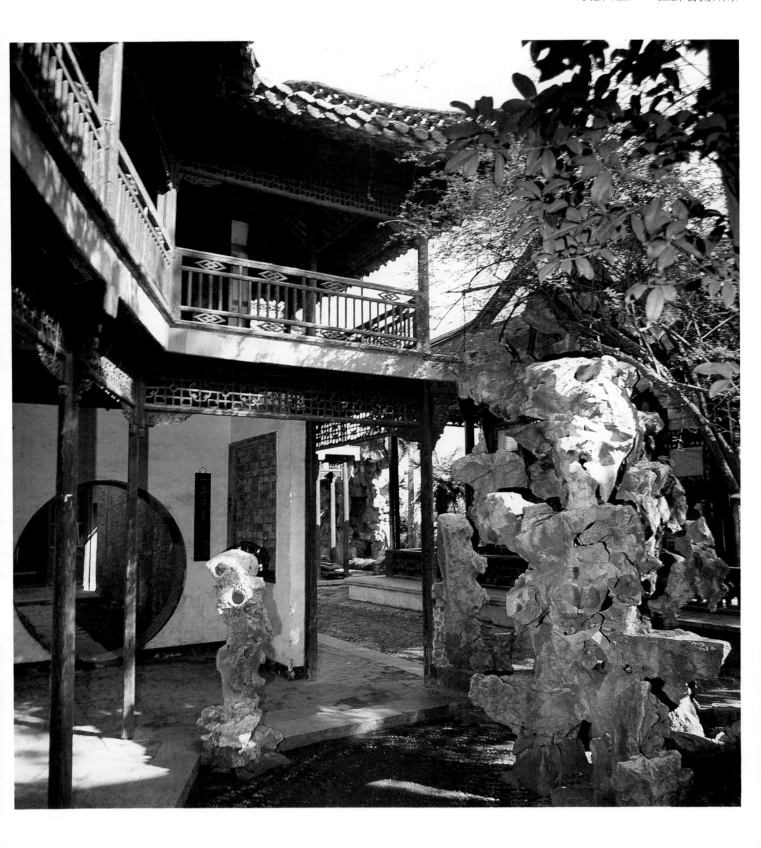

五三　東部複廊

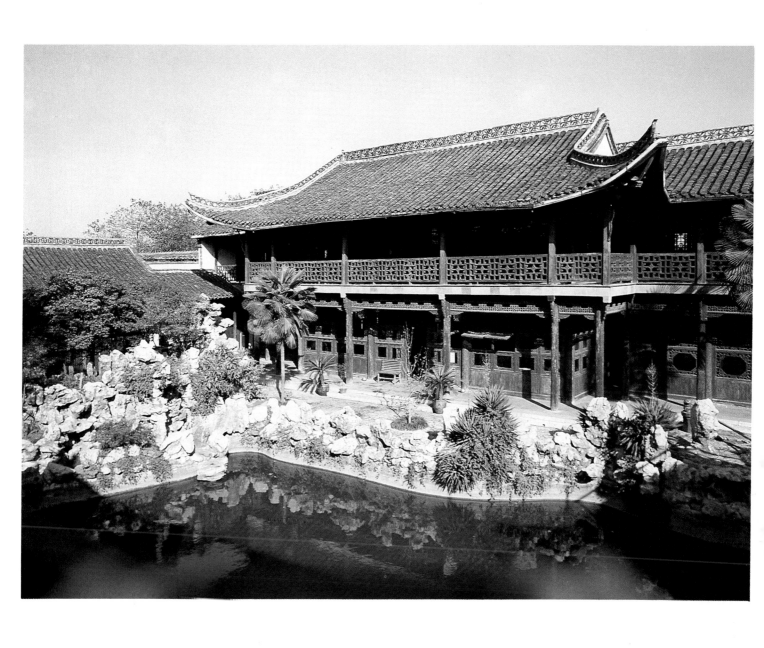

五四　西部主樓

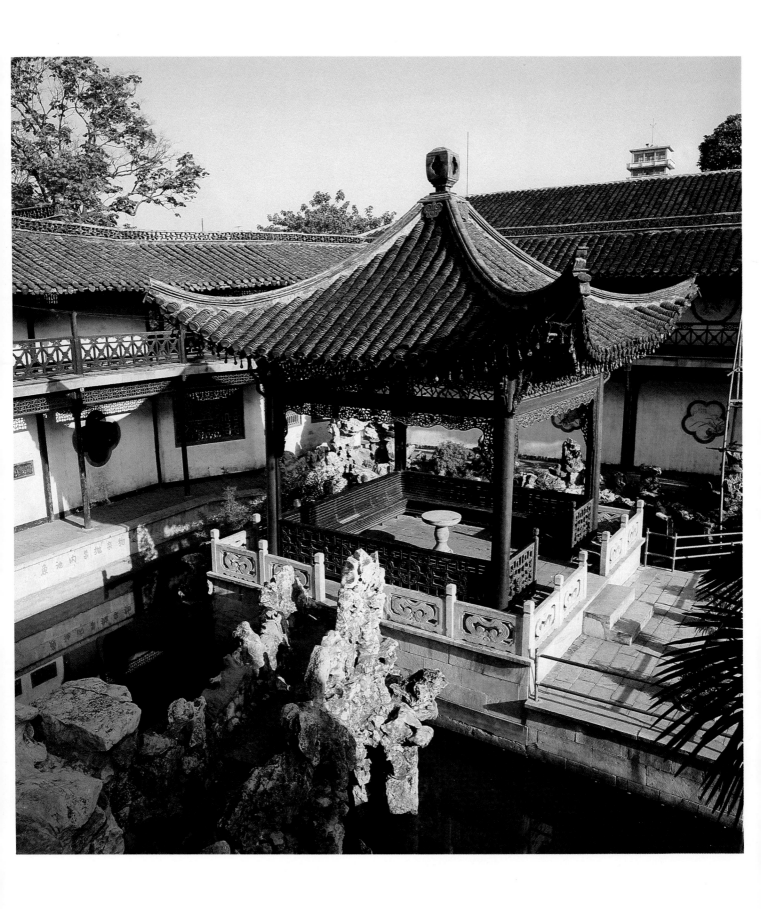

五五 池中方亭

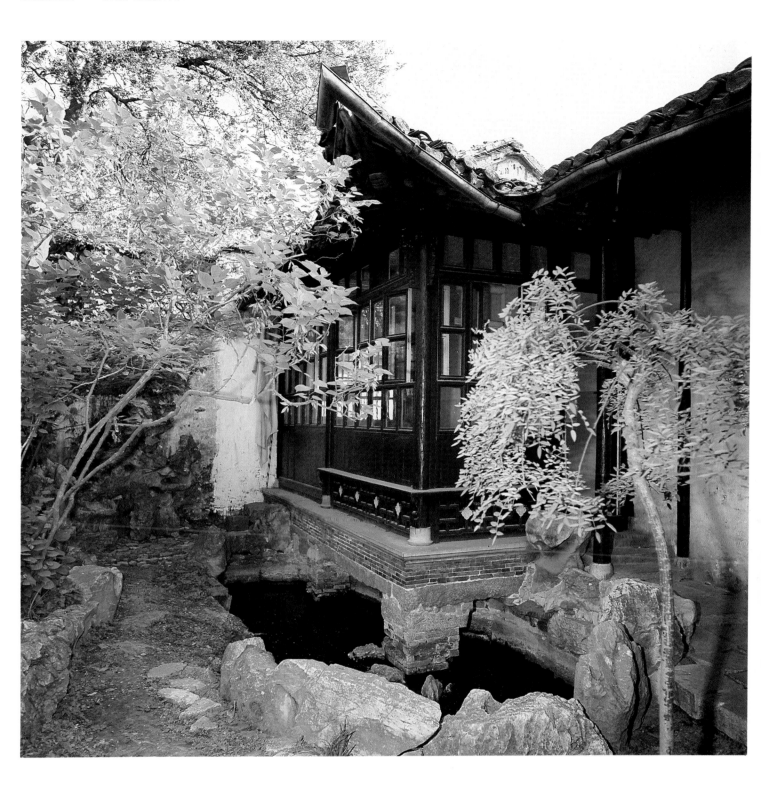

五六　匏廬庭園

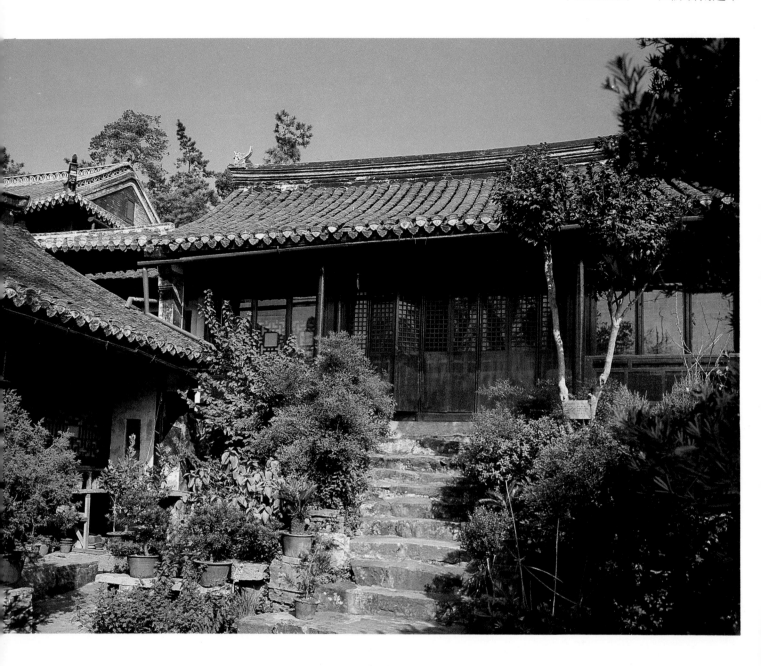

五七　準提庵庭園

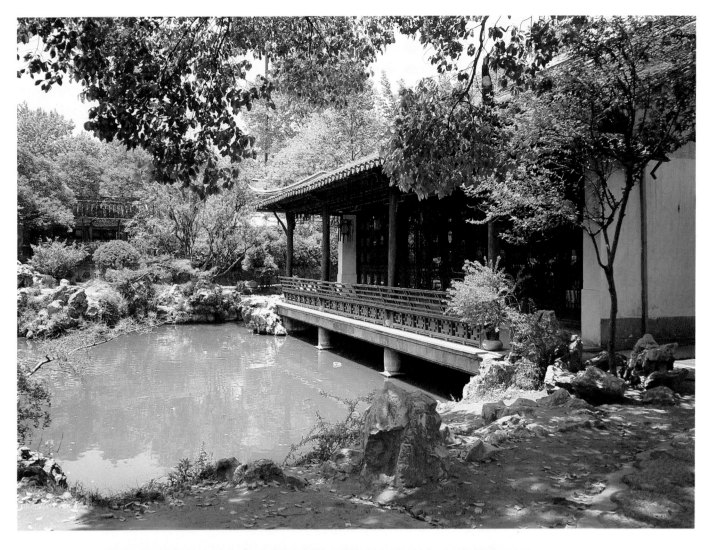

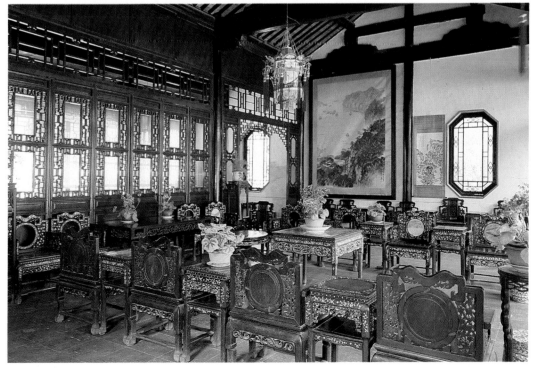

五八　靜妙堂

五九　靜妙堂室內

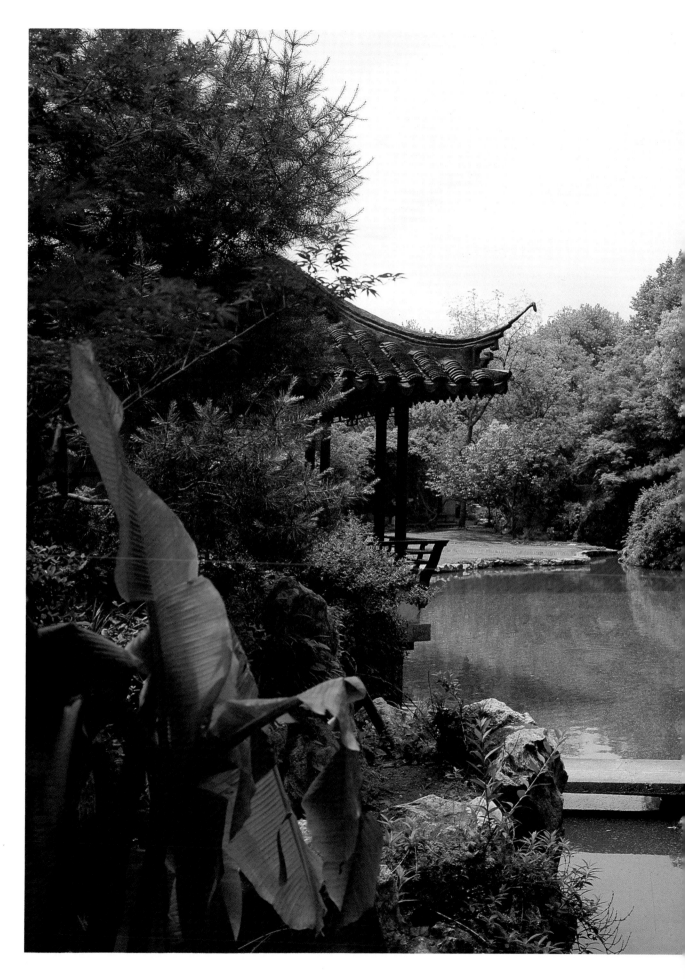

六〇　北、西兩面假山

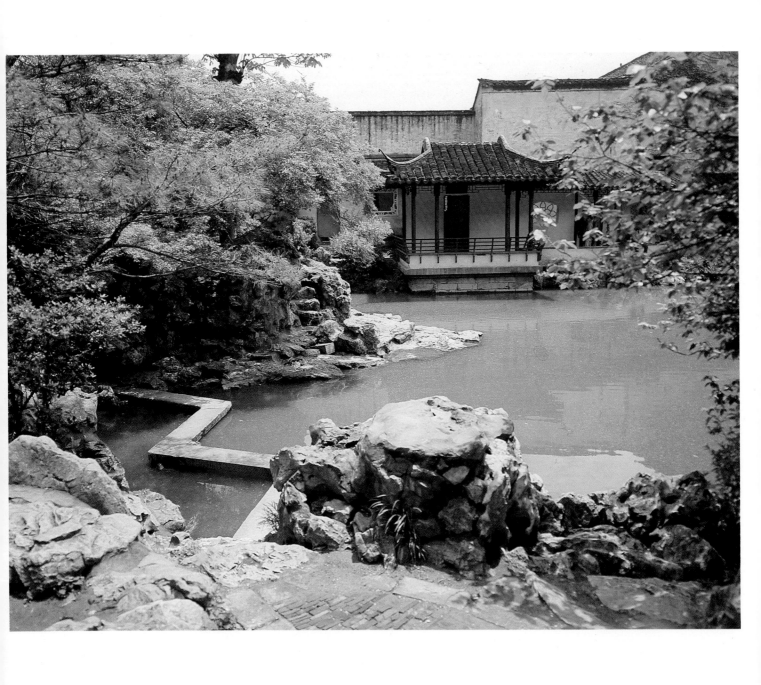

六一　池北假山與東面亭廊

六二　石磯

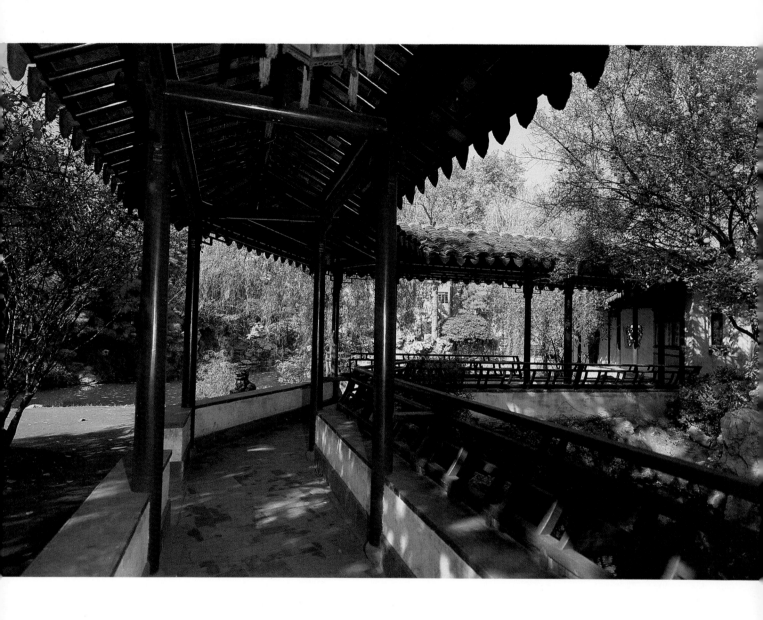

六三　曲　廊

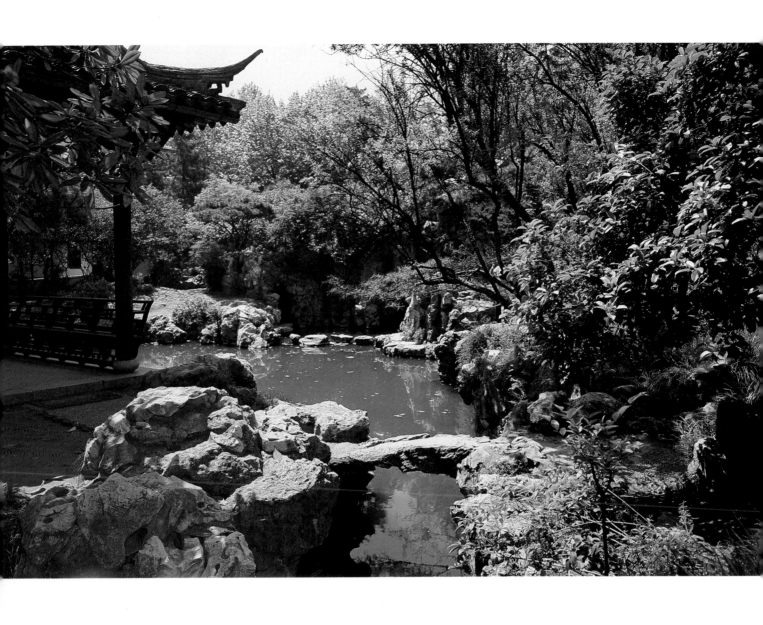

六四　廳南山池

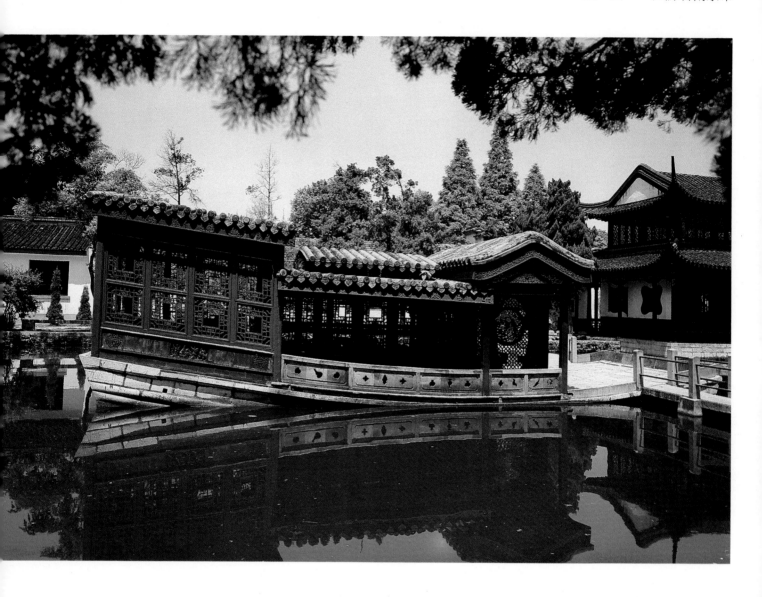

六五　不繋舟

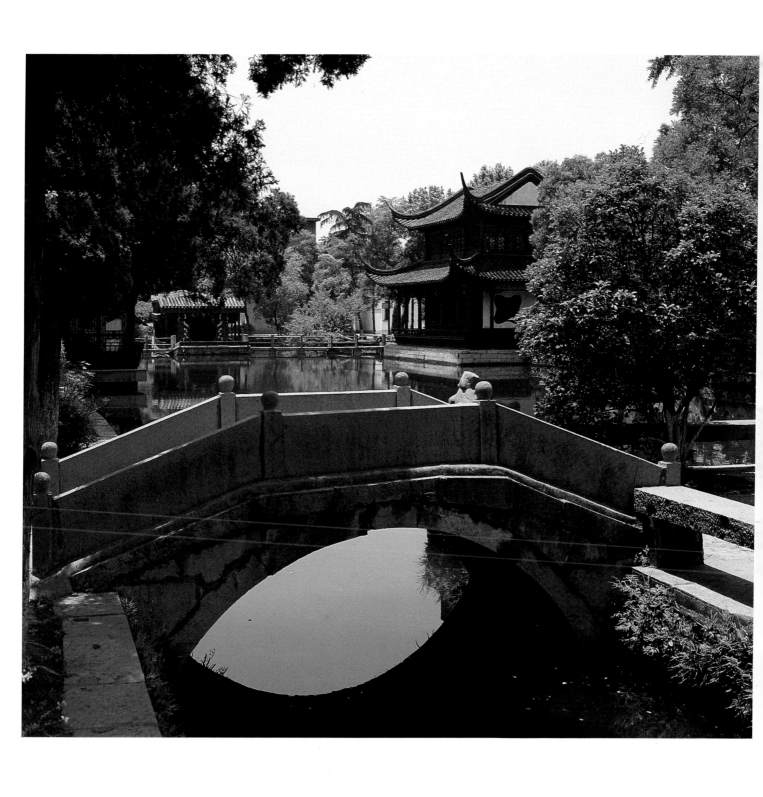

六六　由漪瀾閣西側南望

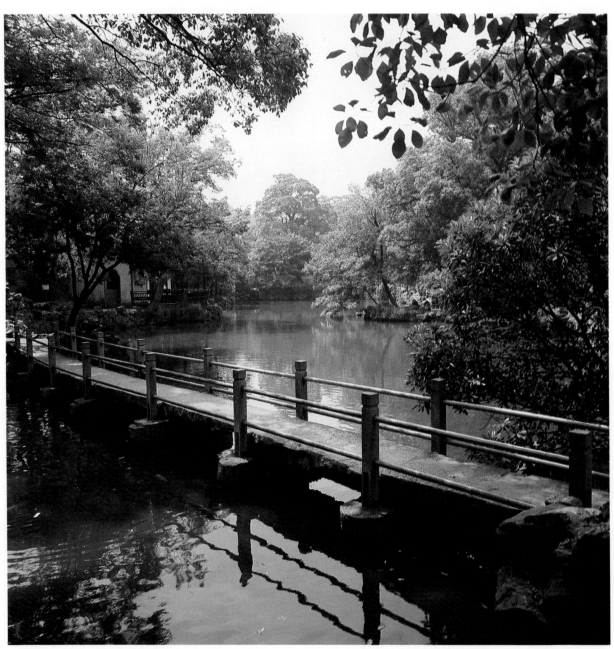

六七　錦滙漪

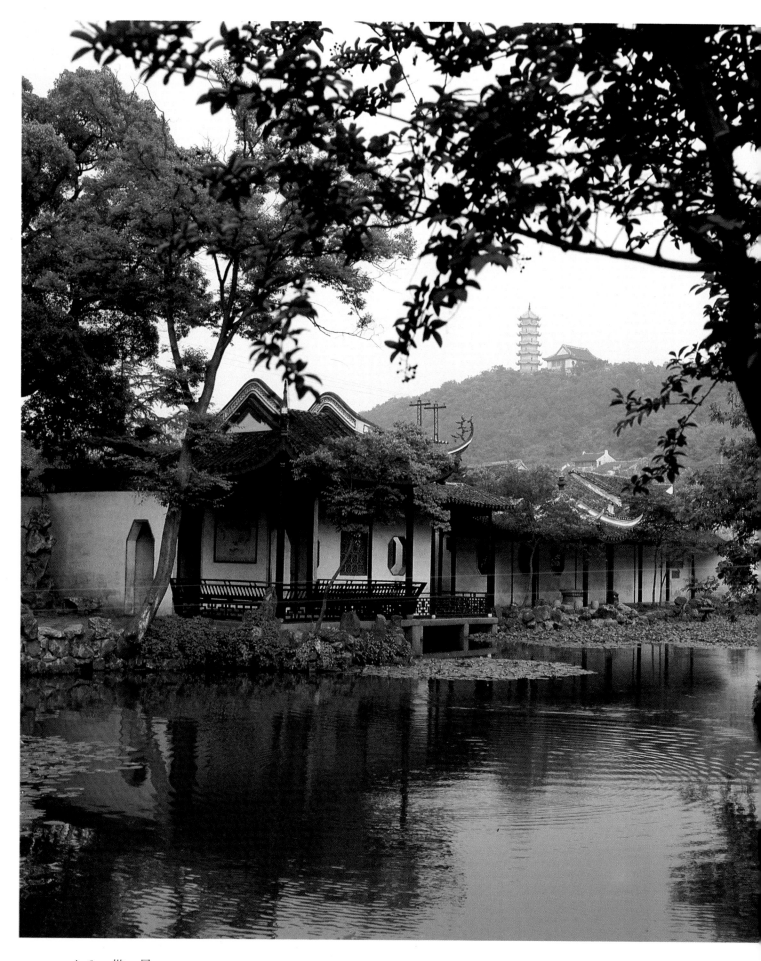

六八　借　景

六九　池西山徑

七〇　秉禮堂庭園

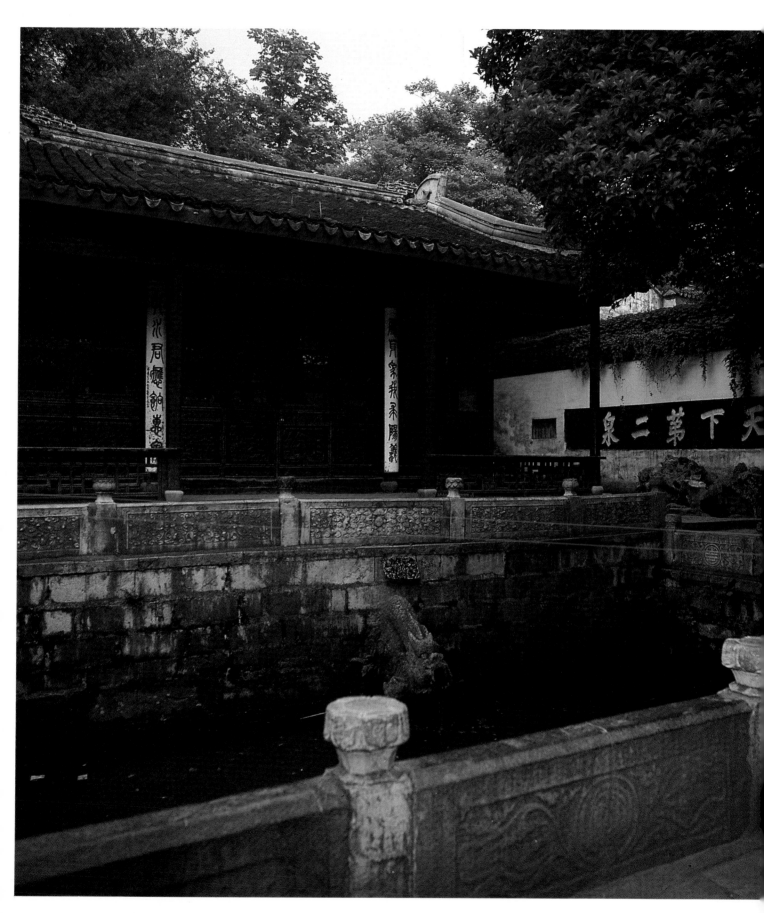

七一　漪瀾堂及第二泉下池

七二　雲起樓庭園

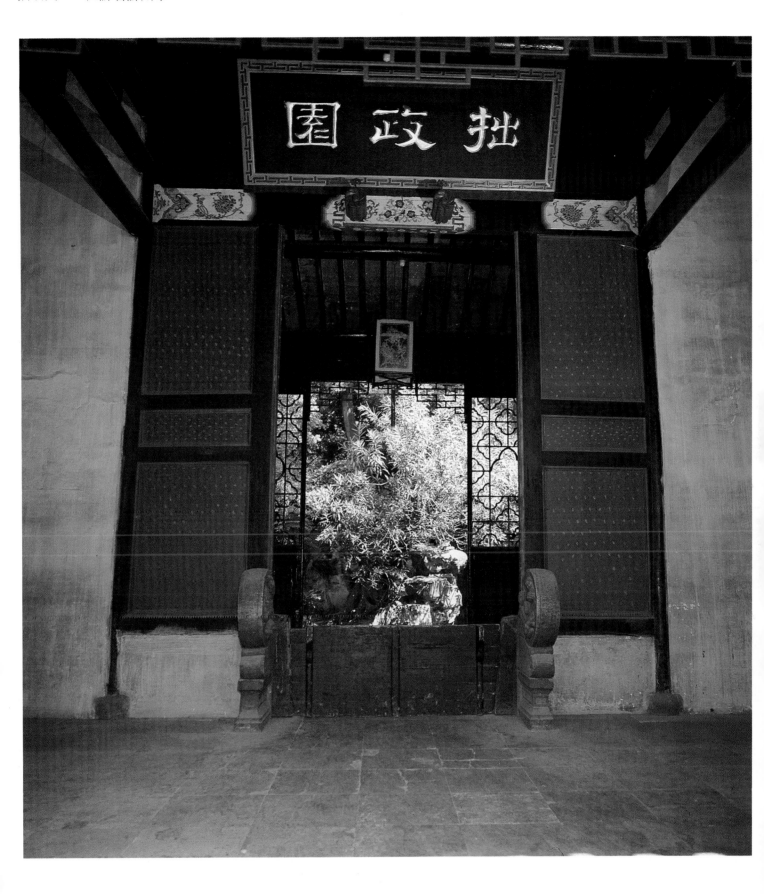

七三　腰　門

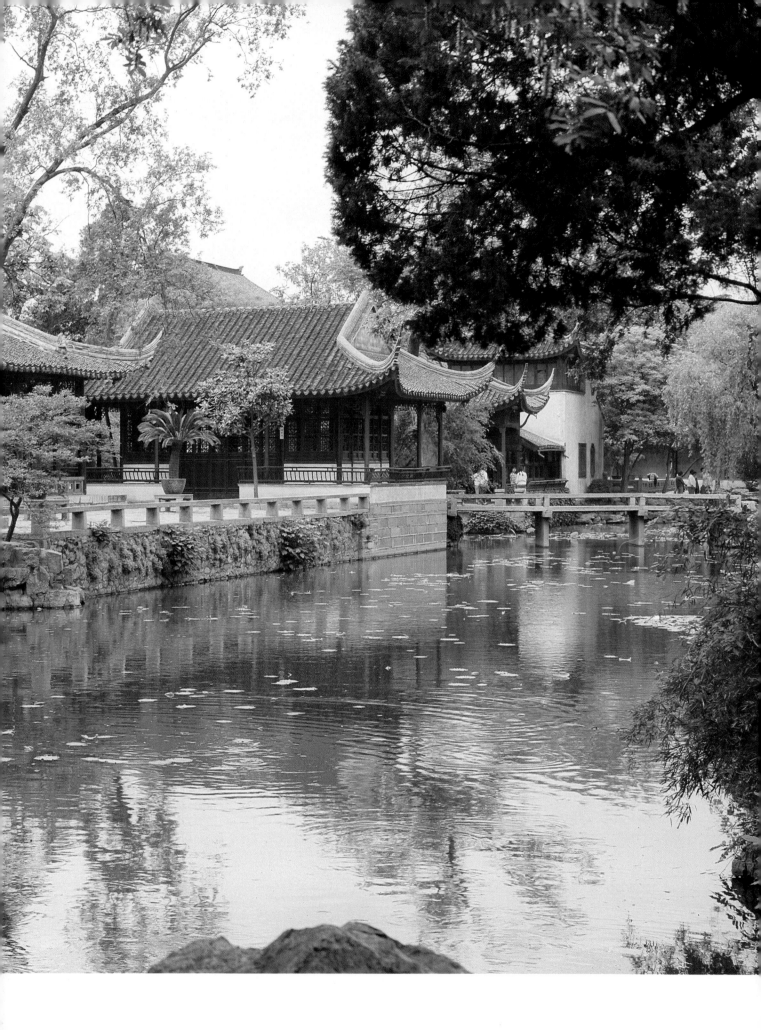

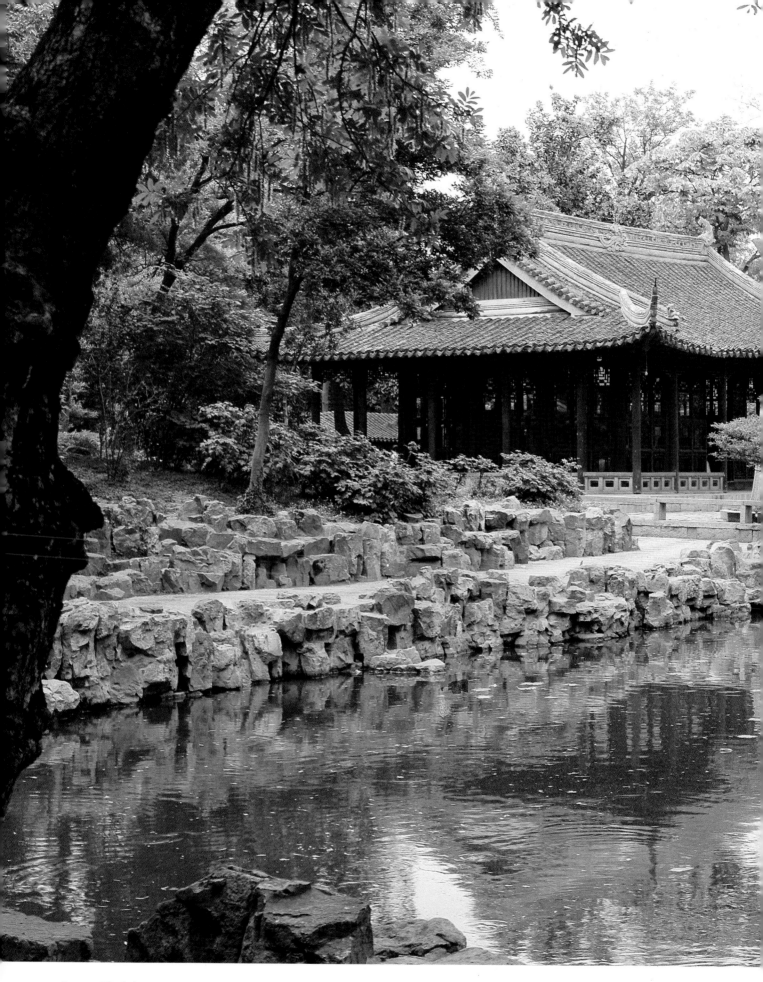

七四　遠香堂

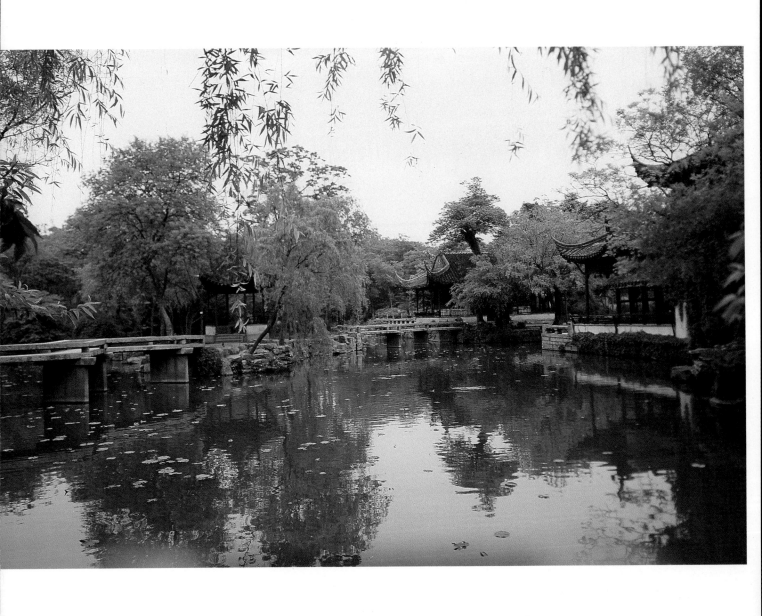

七五　中部水池（由西向東看）

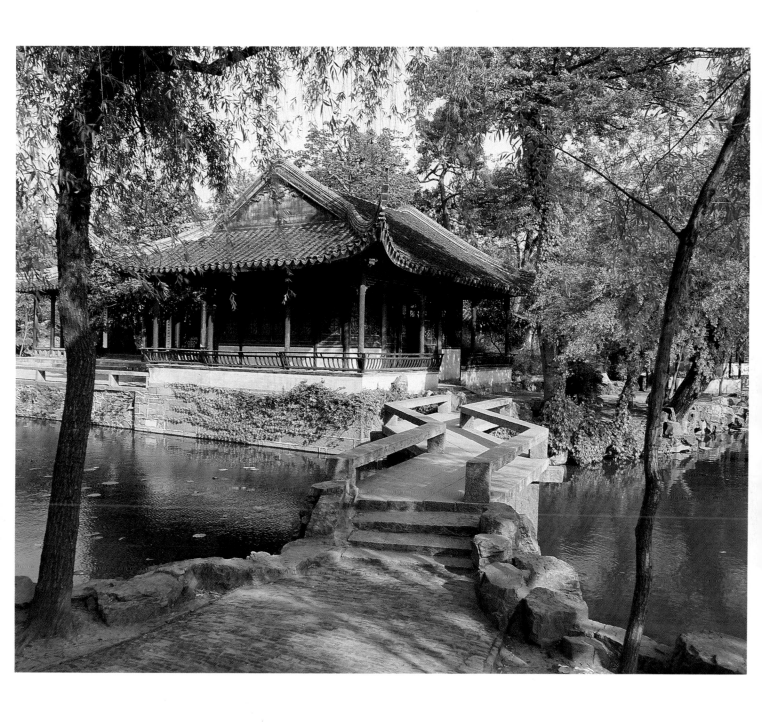

七六　倚玉軒

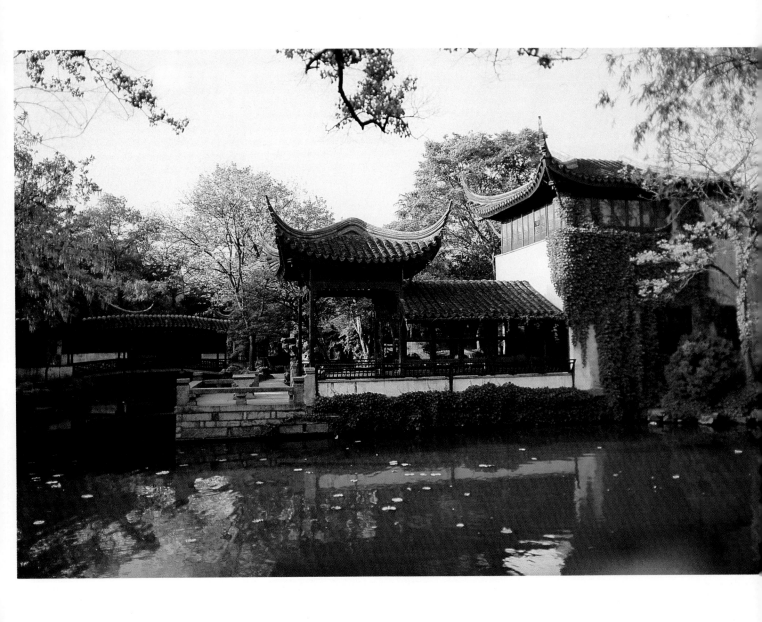

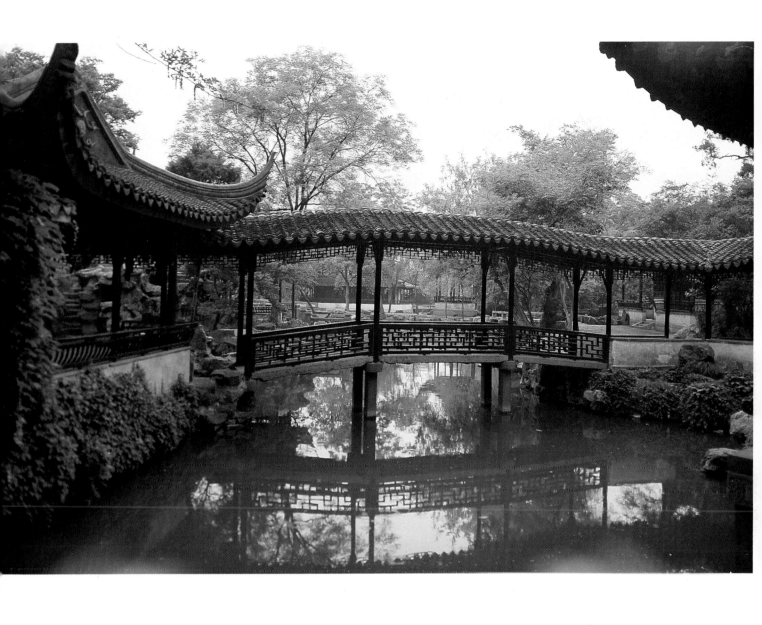

七八 "小飛虹"

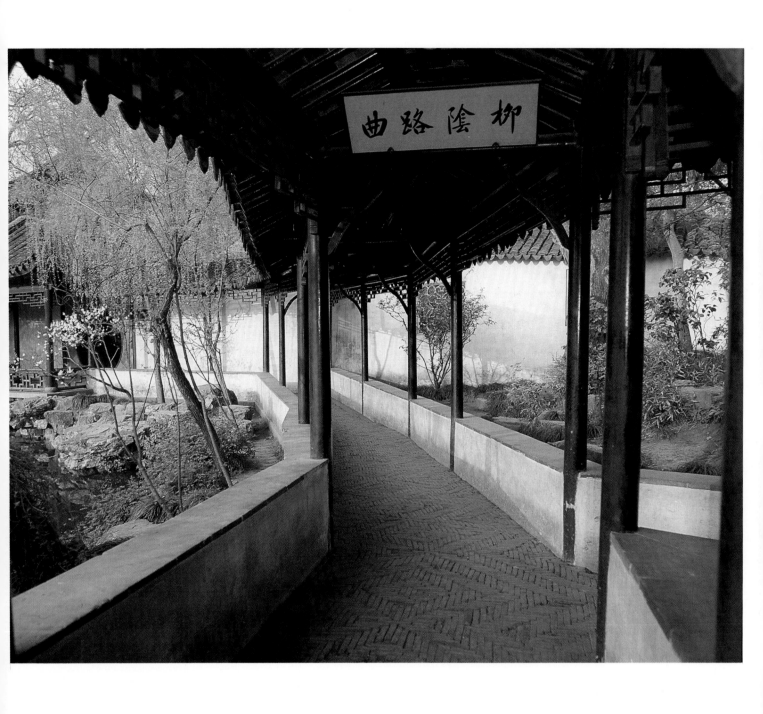

七九　"柳蔭路曲"

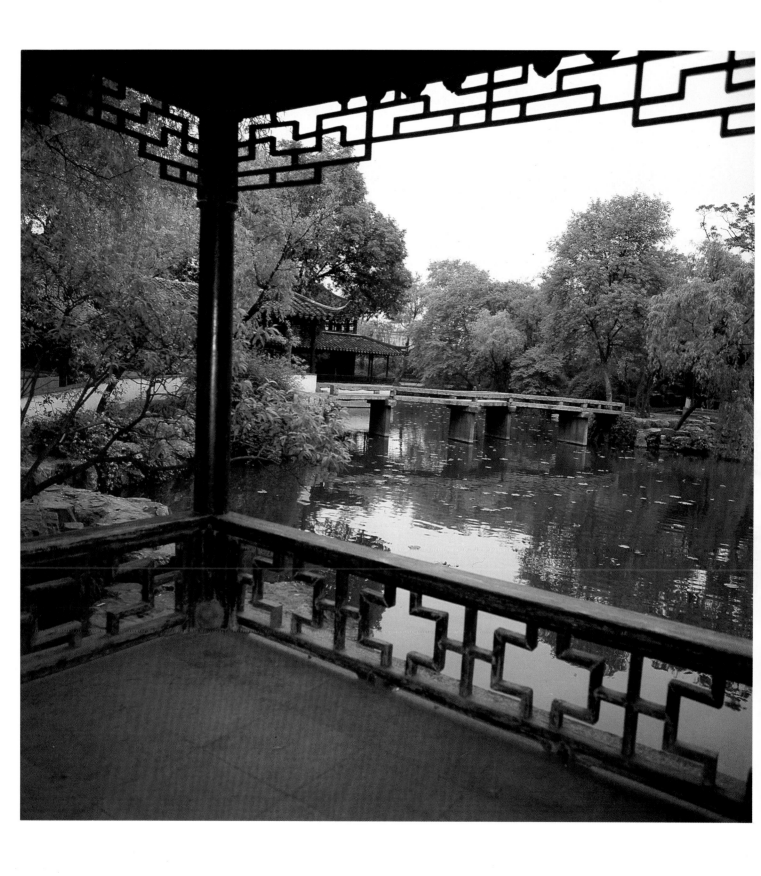

八〇　見山樓

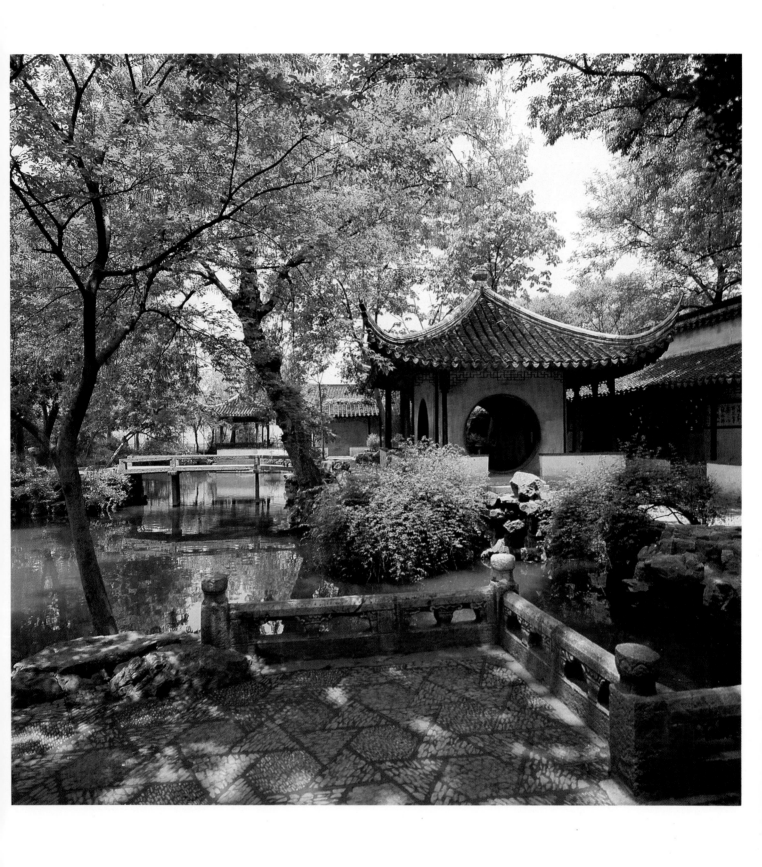

八一 "梧竹幽居"

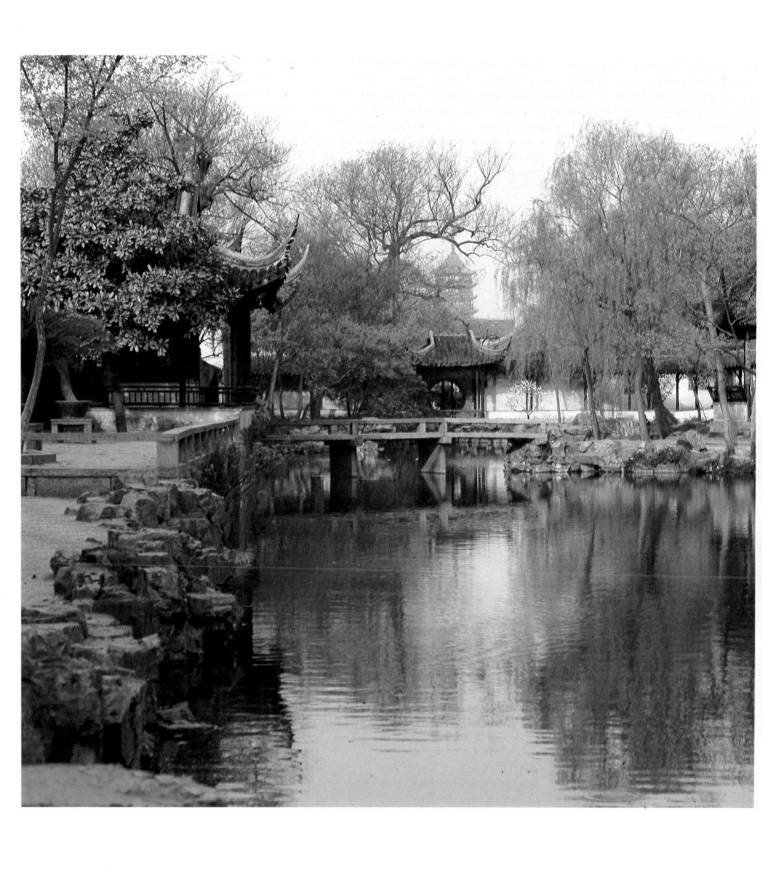

八二　遠借北寺塔

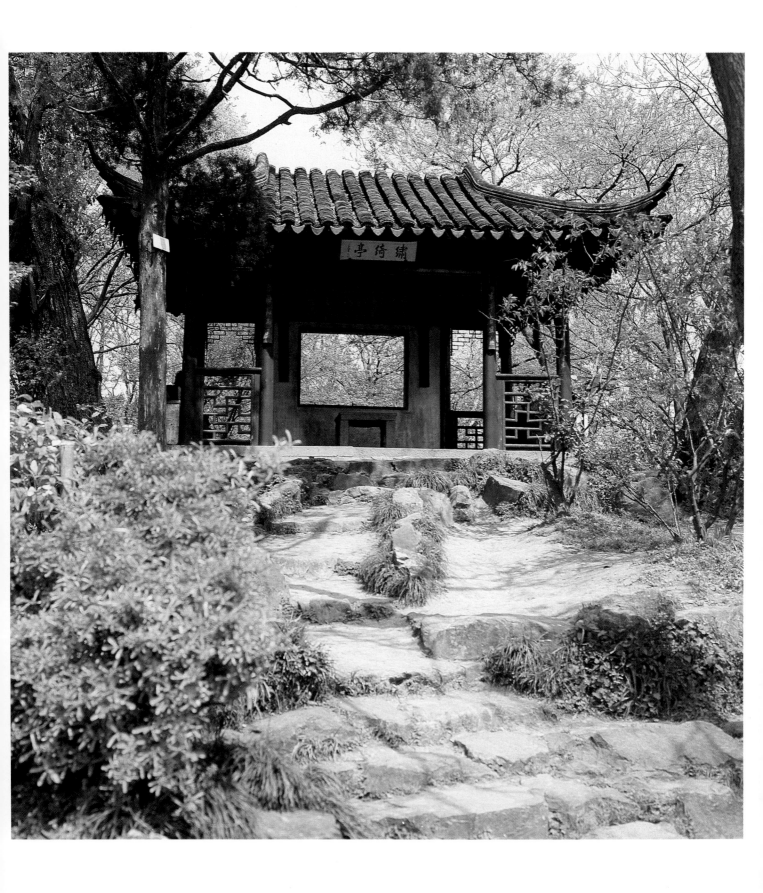

八三 繡綺亭

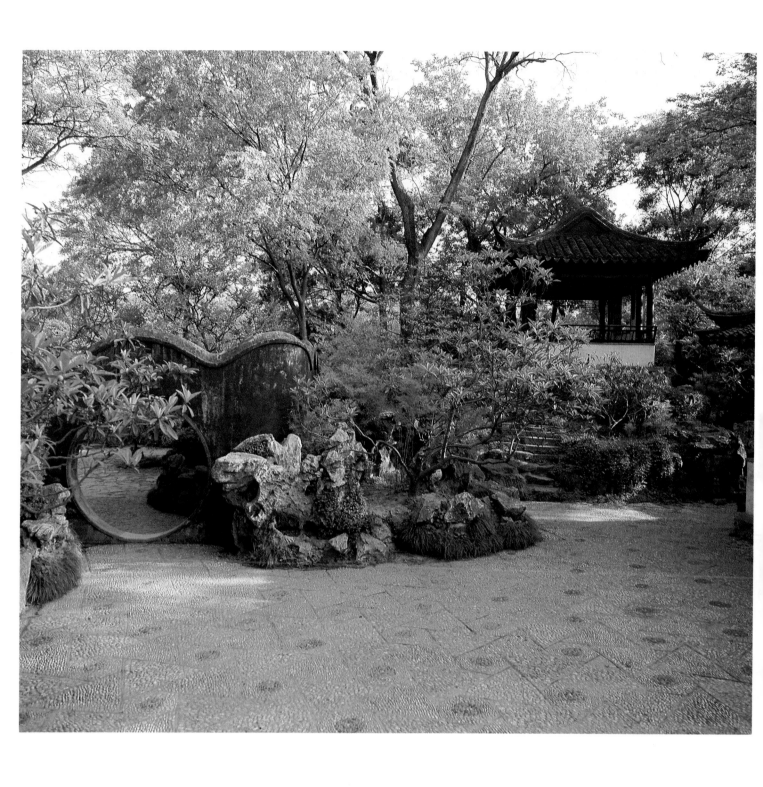

八四　枇杷園

八五　海棠春塢庭院

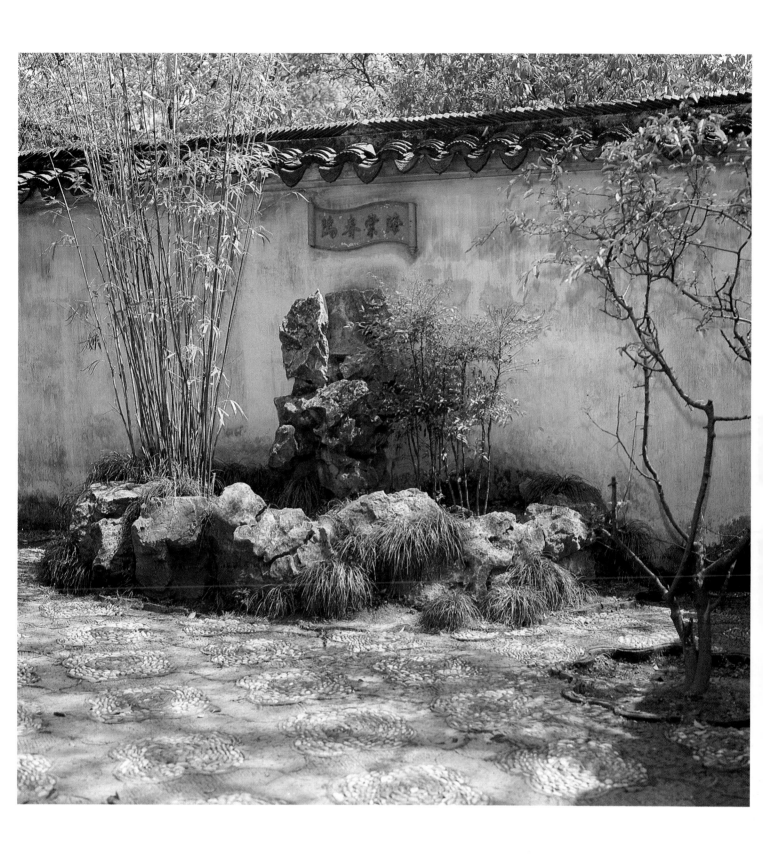

八六　海棠春塢院景

八七　鋪　地
八八　"別有洞天"

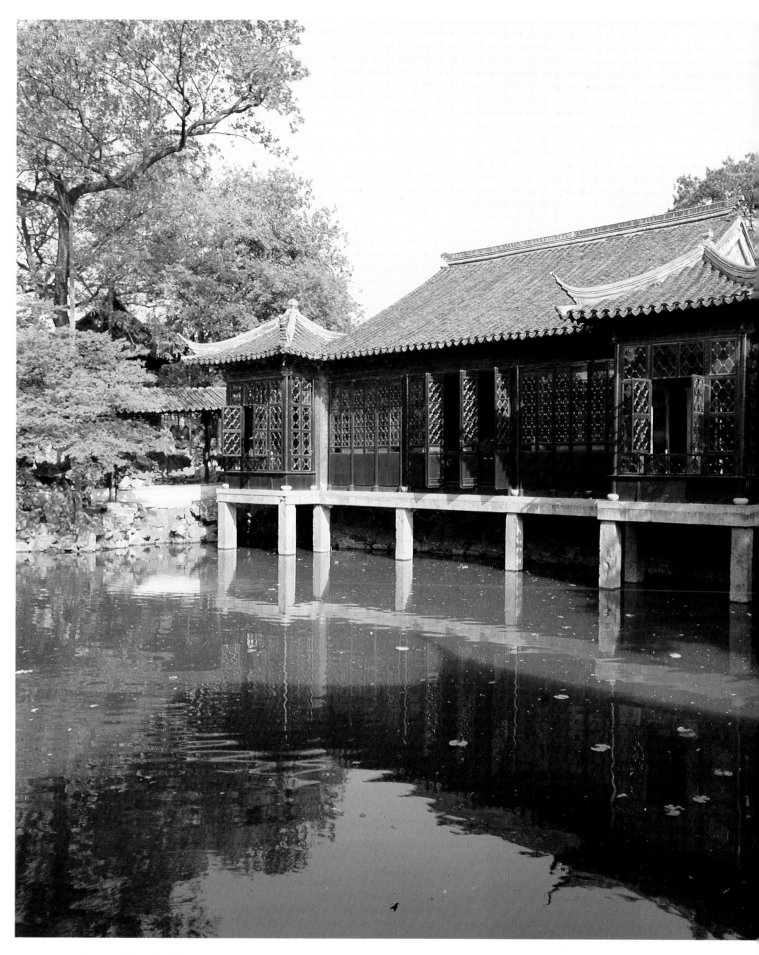

八九 三十六鴛鴦舘

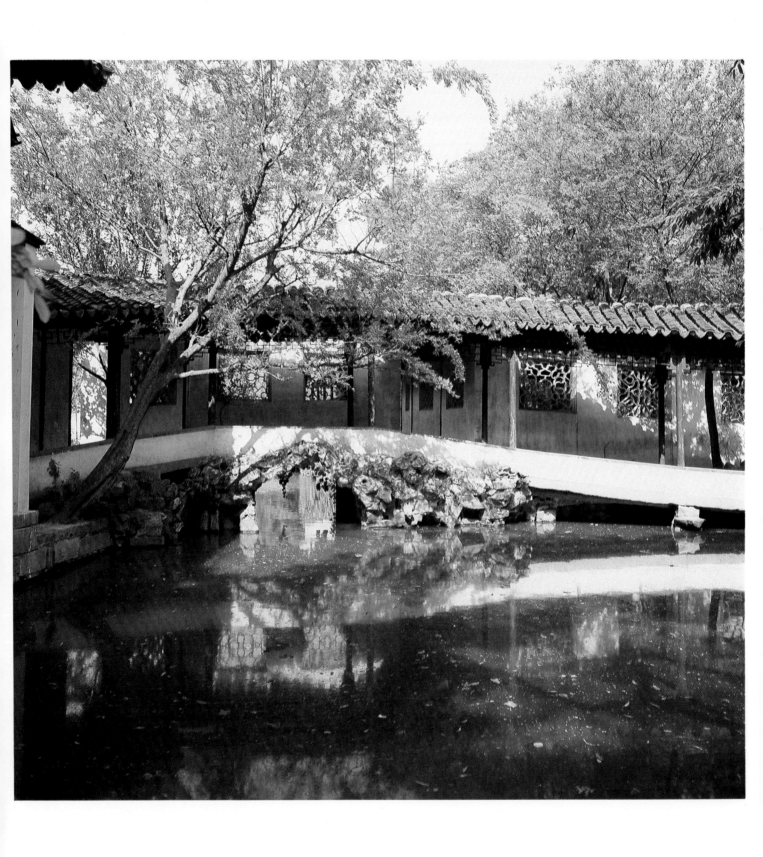

九〇 浮 廊

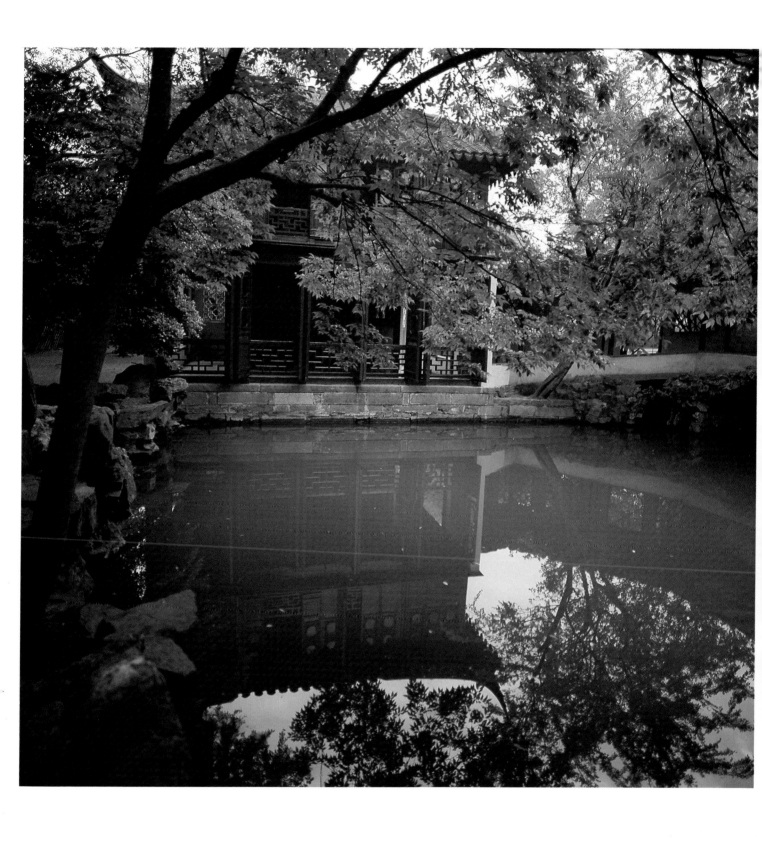

九一　倒影樓

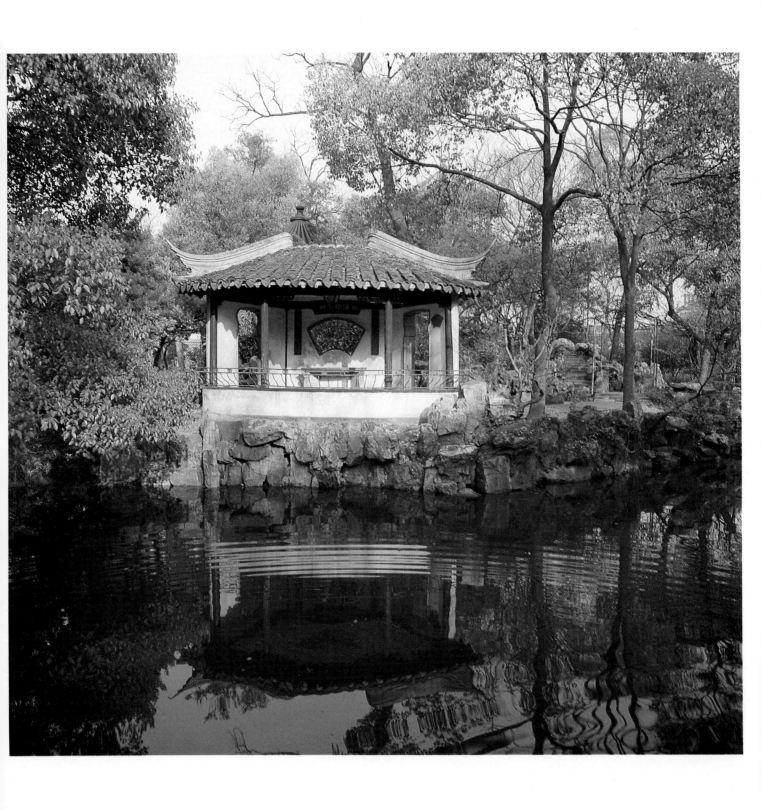

九二　與誰同坐軒

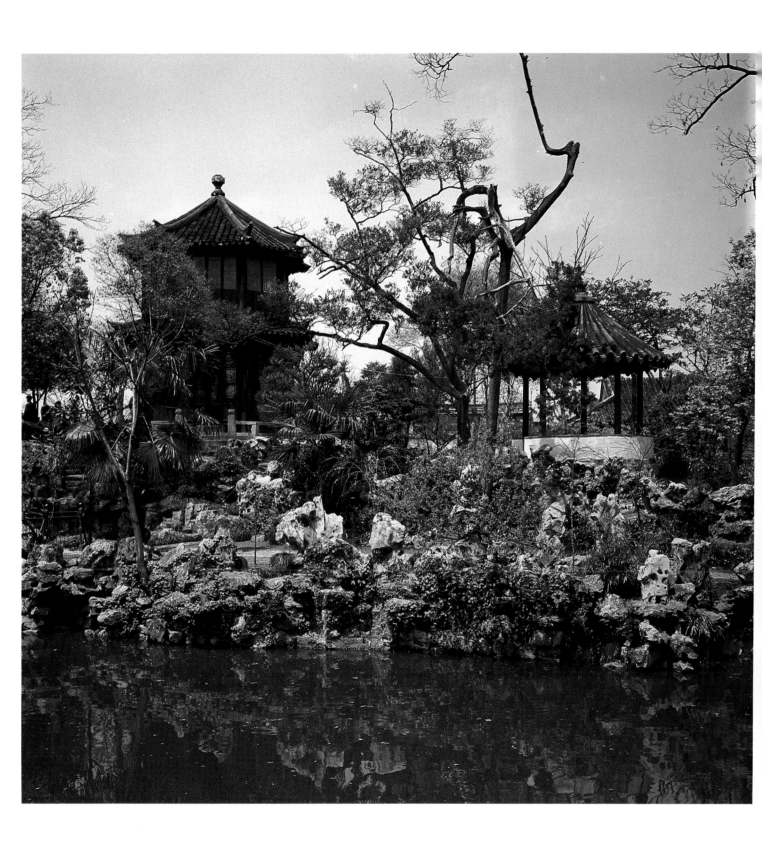

九三　笠亭與浮翠閣

九四　留聽閣內景

九五　"古木交柯"

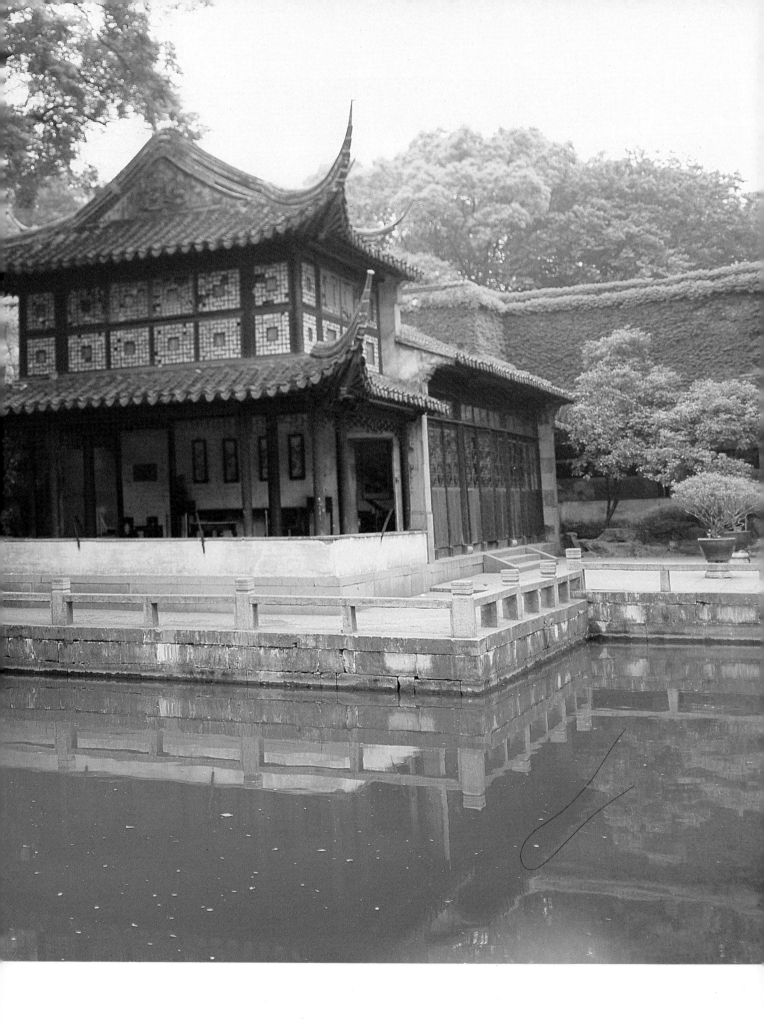

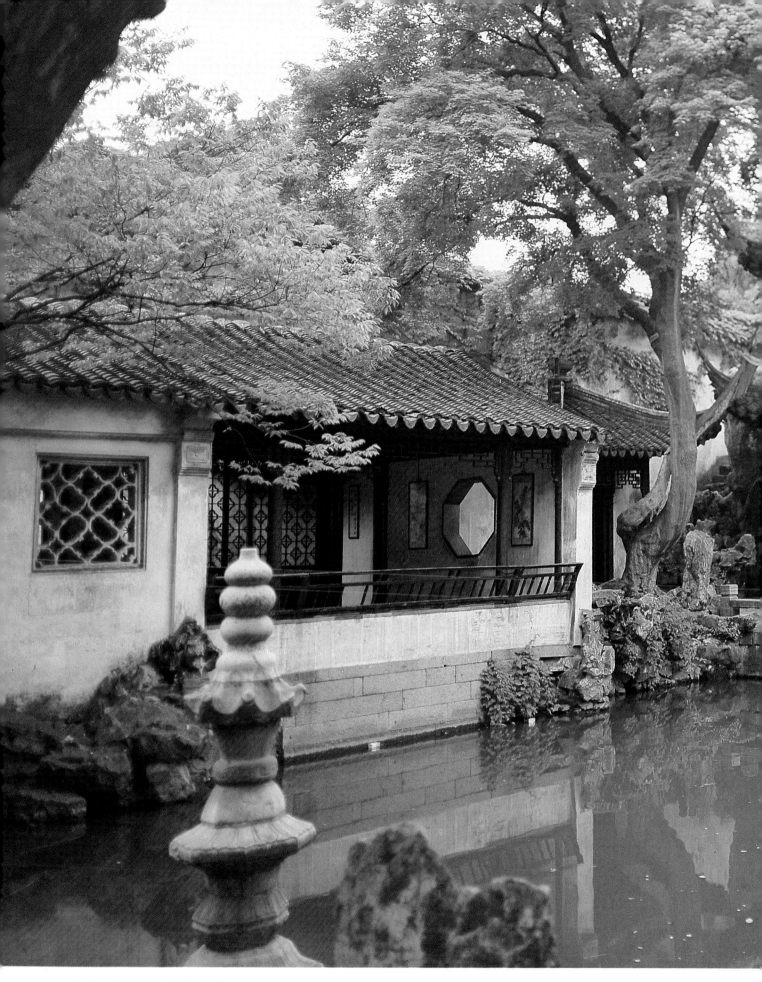

九六　明瑟樓與涵碧山房

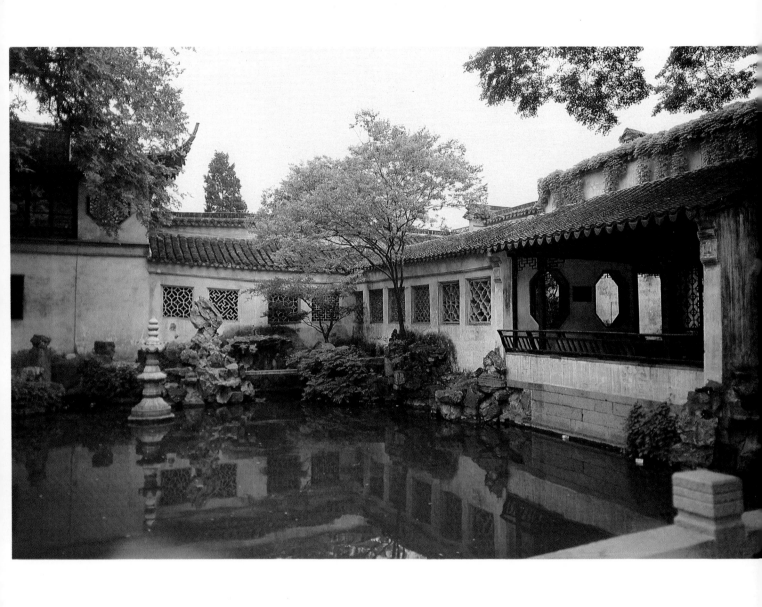

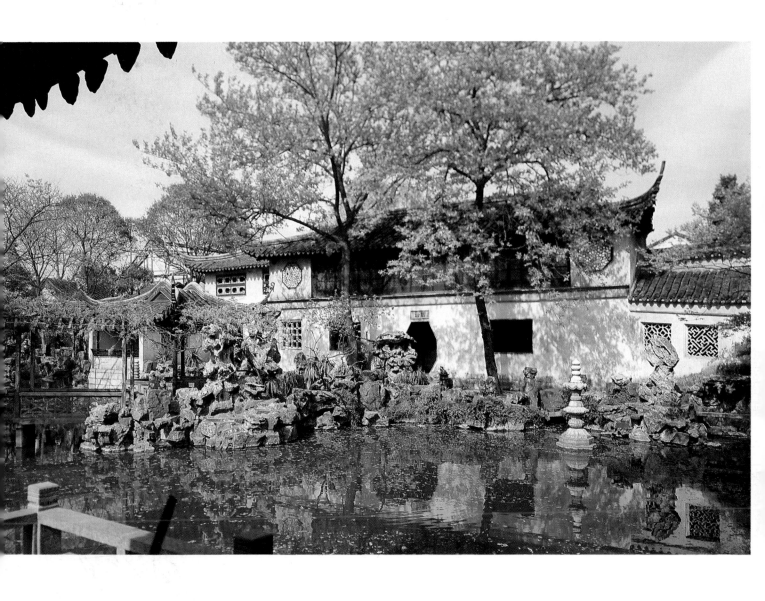

九八　曲溪樓

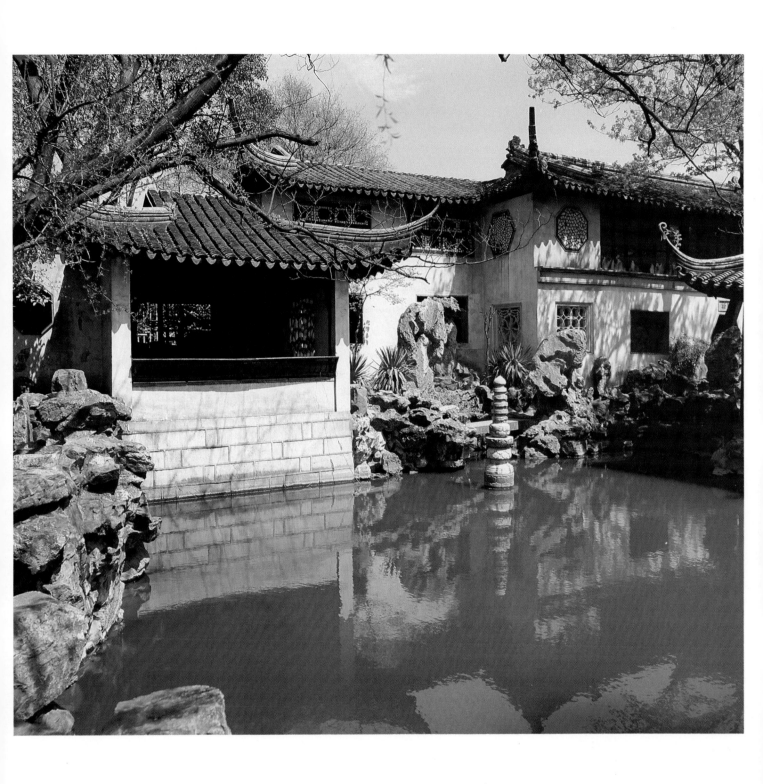

九九　清風池舘

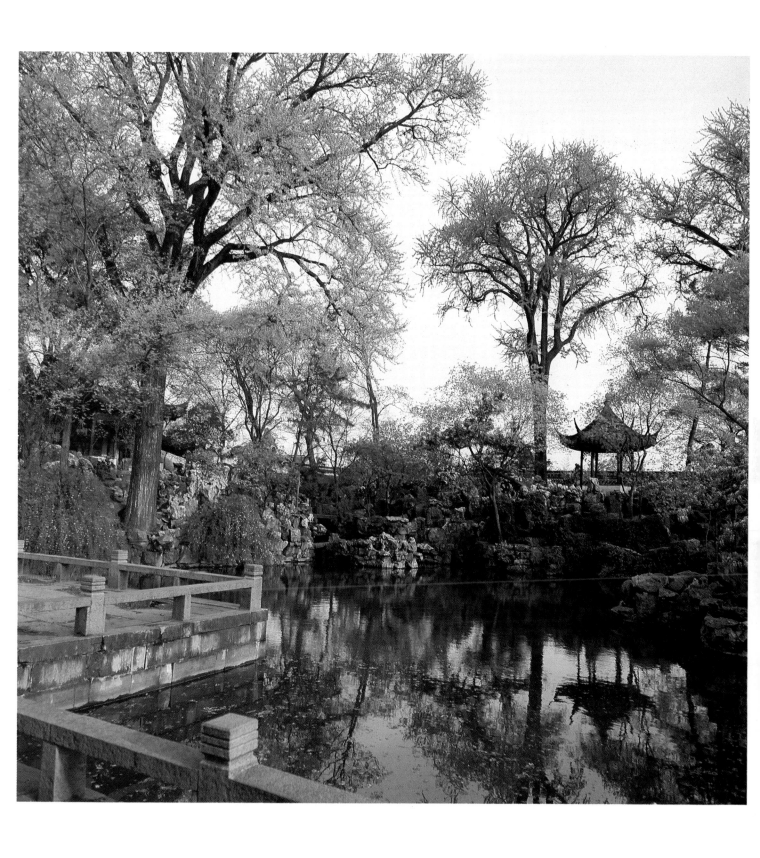

一〇〇 中部山池

一〇一 "汲古得綆處"

一〇二 石林小院

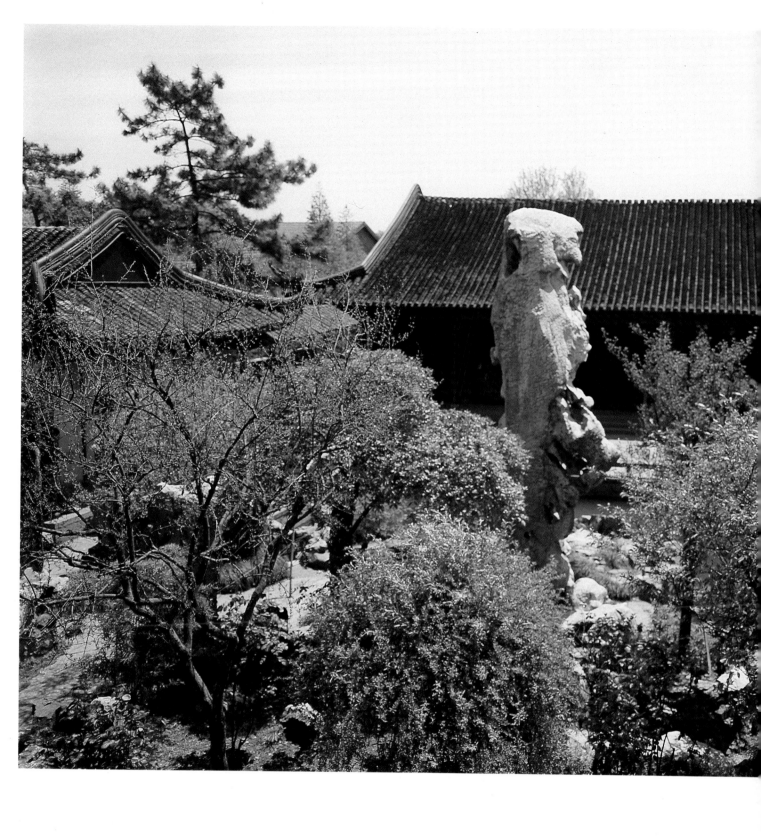

一〇三　冠雲峯

一〇四　林泉耆碩之舘室內（北面）

一〇五　雲牆

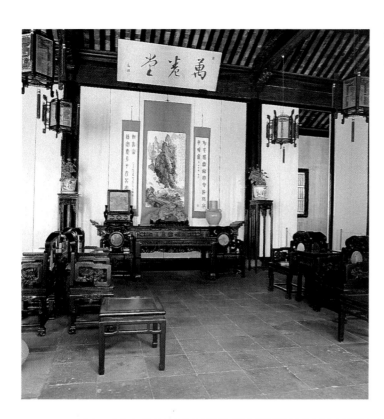

一〇六　住宅大廳

一〇七　曲　廊

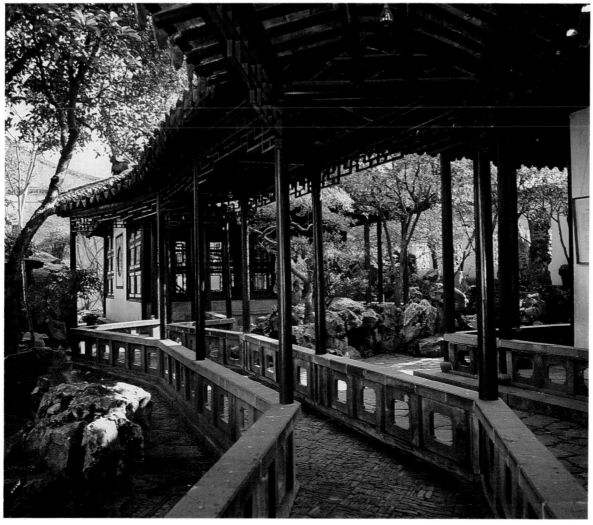

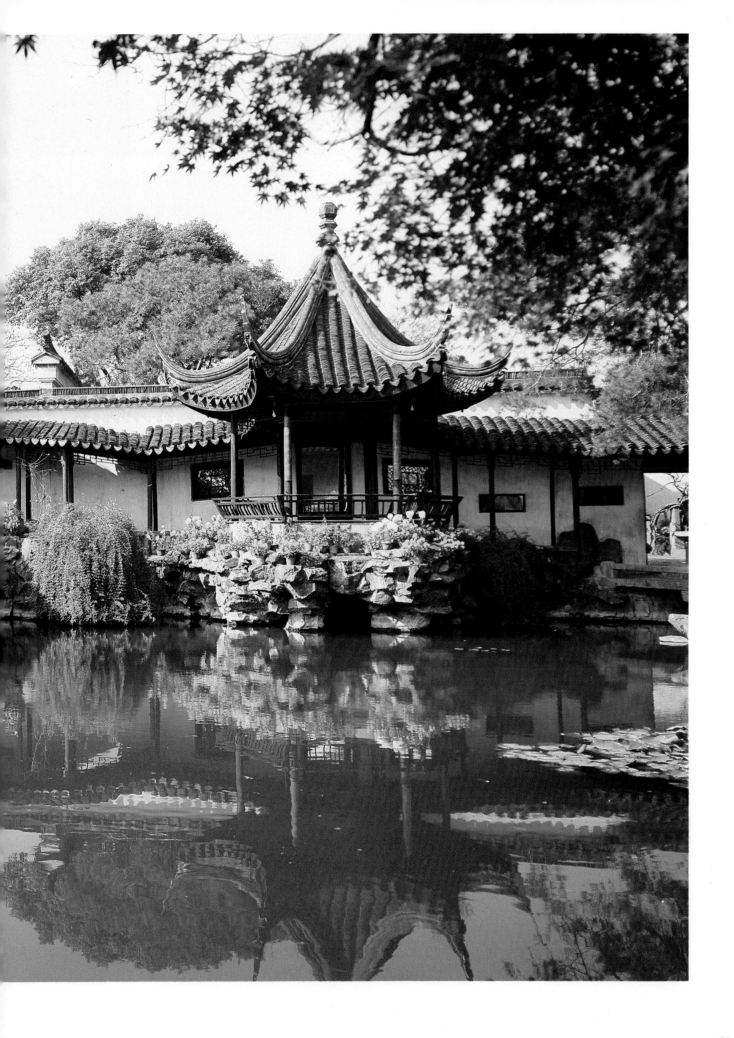

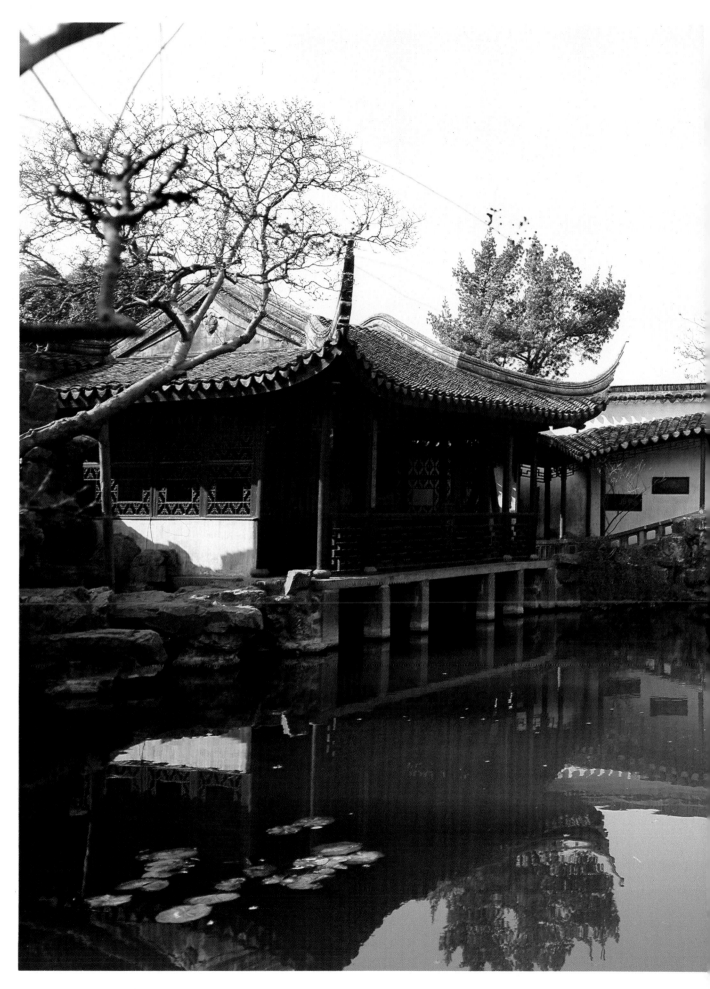

一〇八　月到風來亭和濯纓水閣

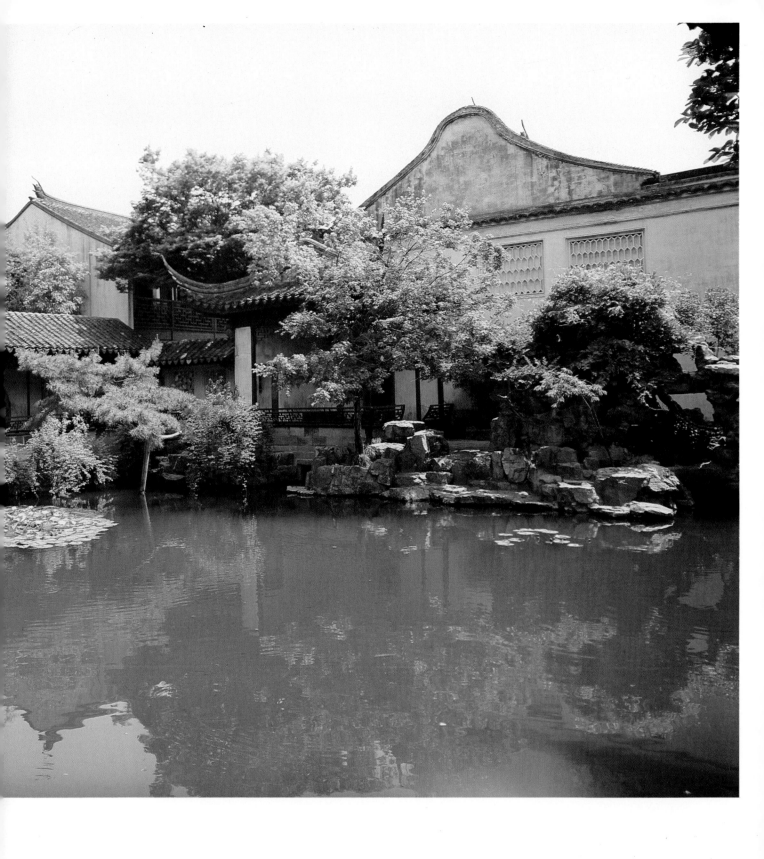

一〇九　竹外一枝軒及射鴨廊

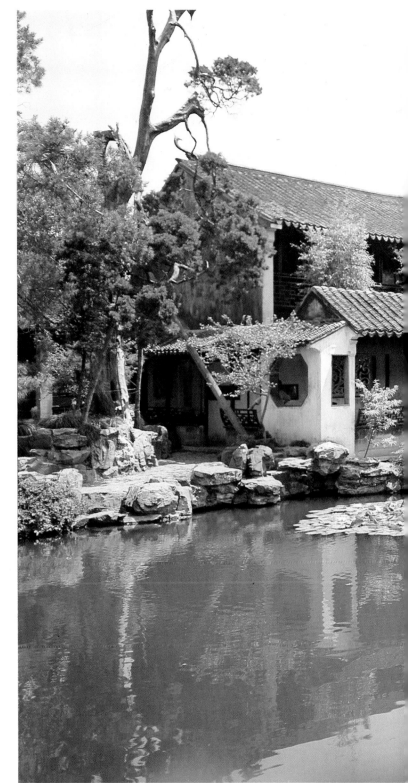

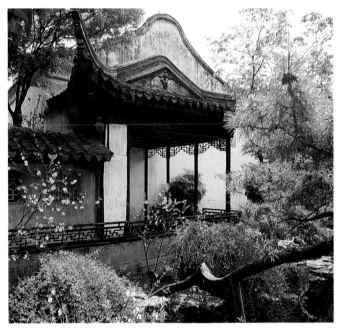

一一〇　半　亭

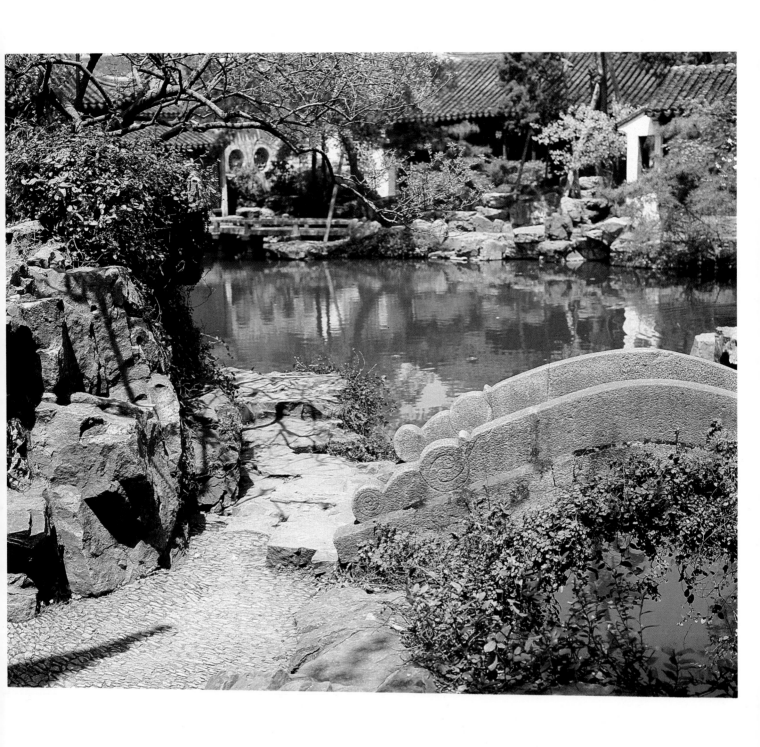

114

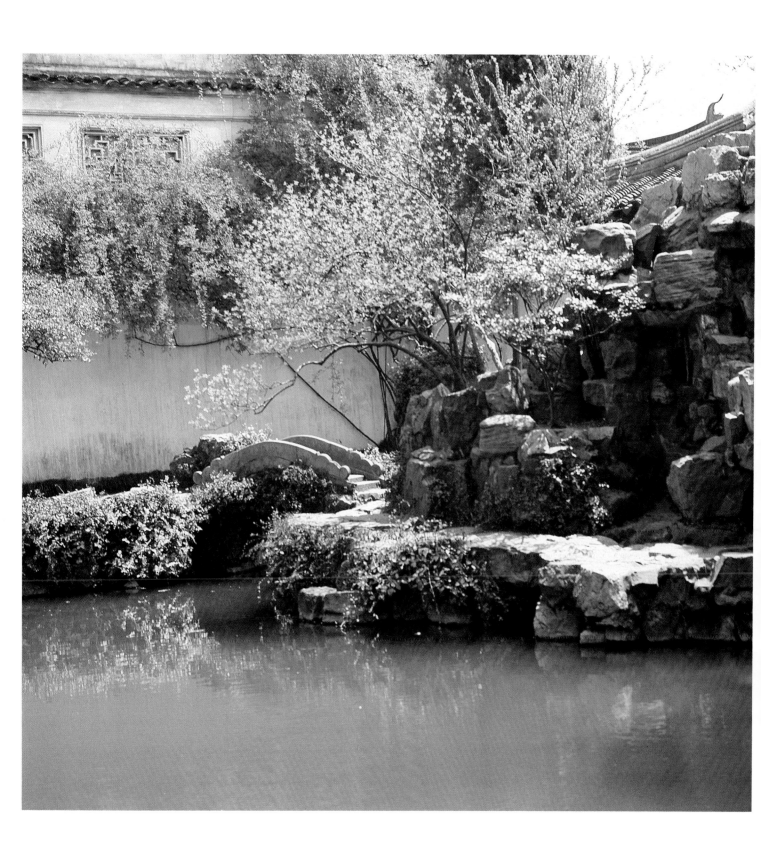

一一二 池南假山

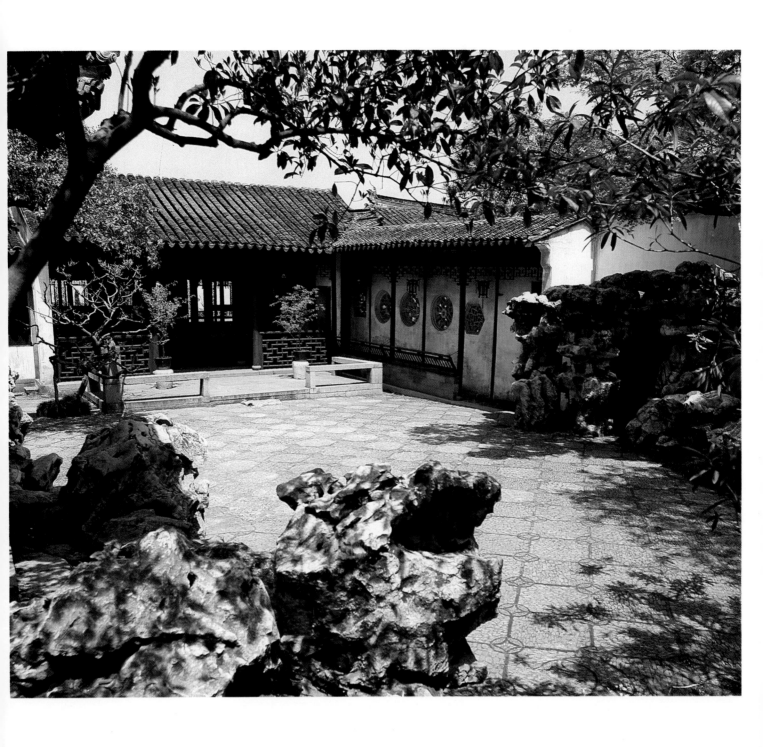

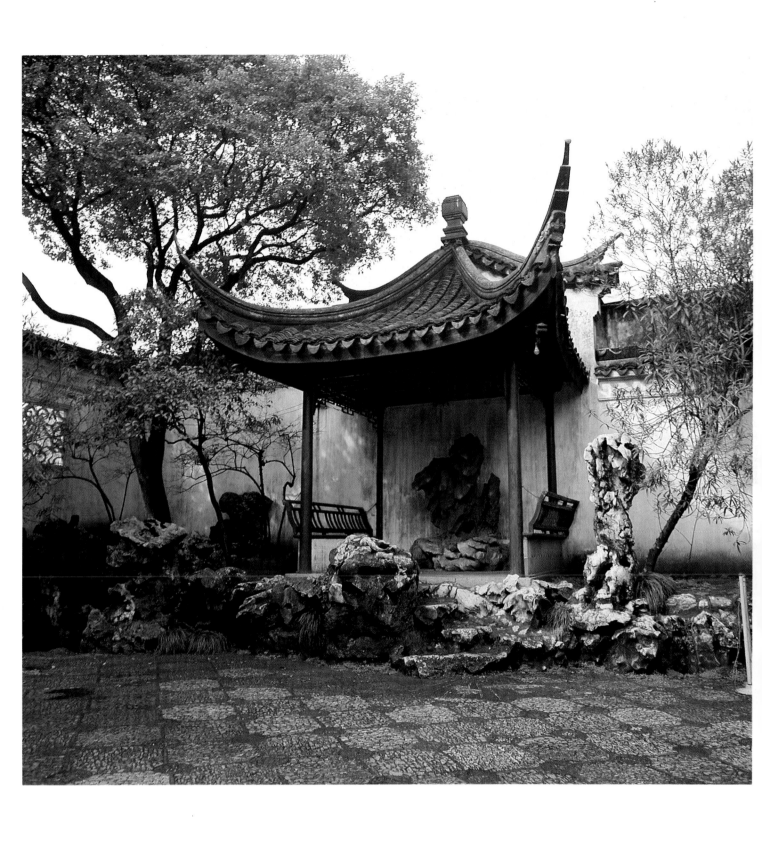

一一四　冷泉亭

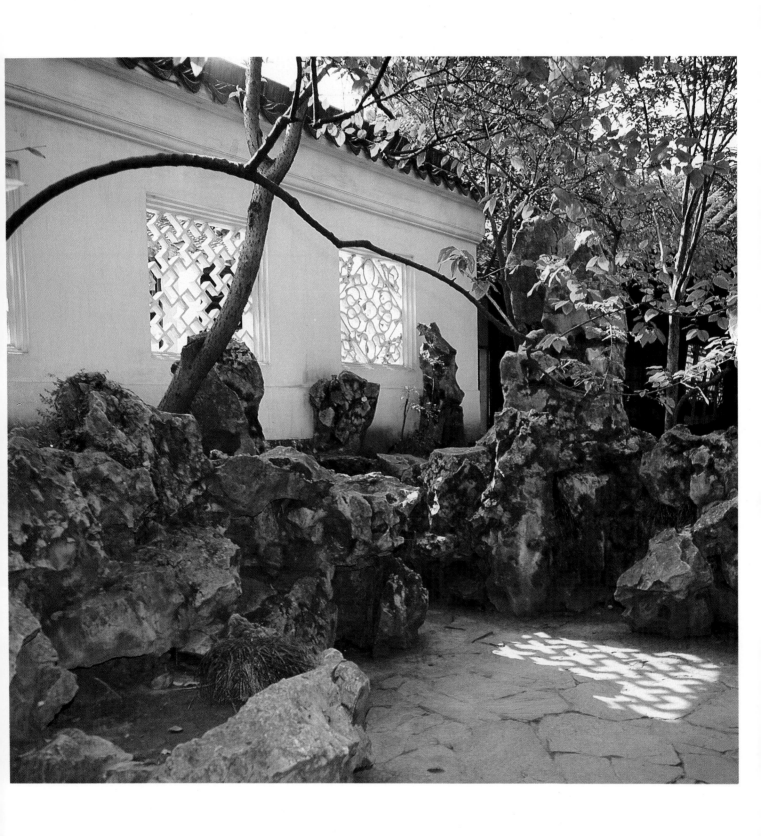

一一五　涵碧泉

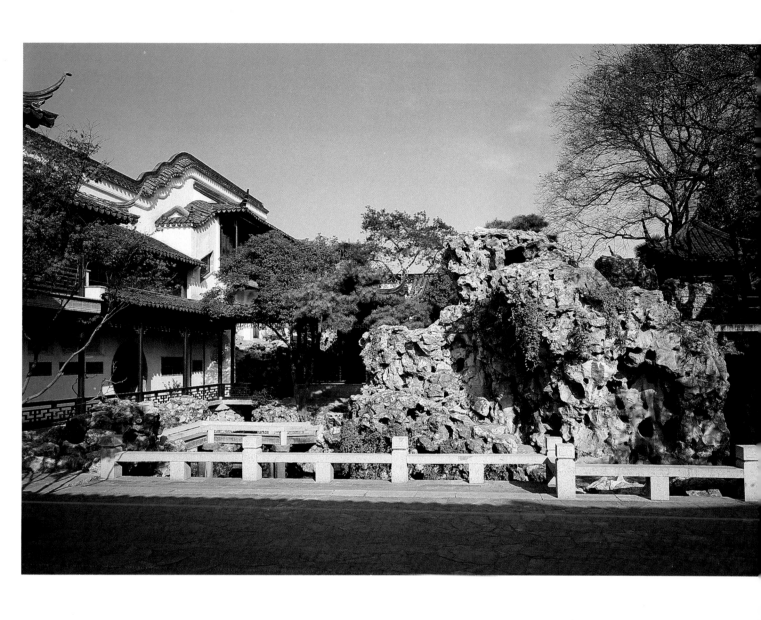

一一六　從廳前望假山全貌

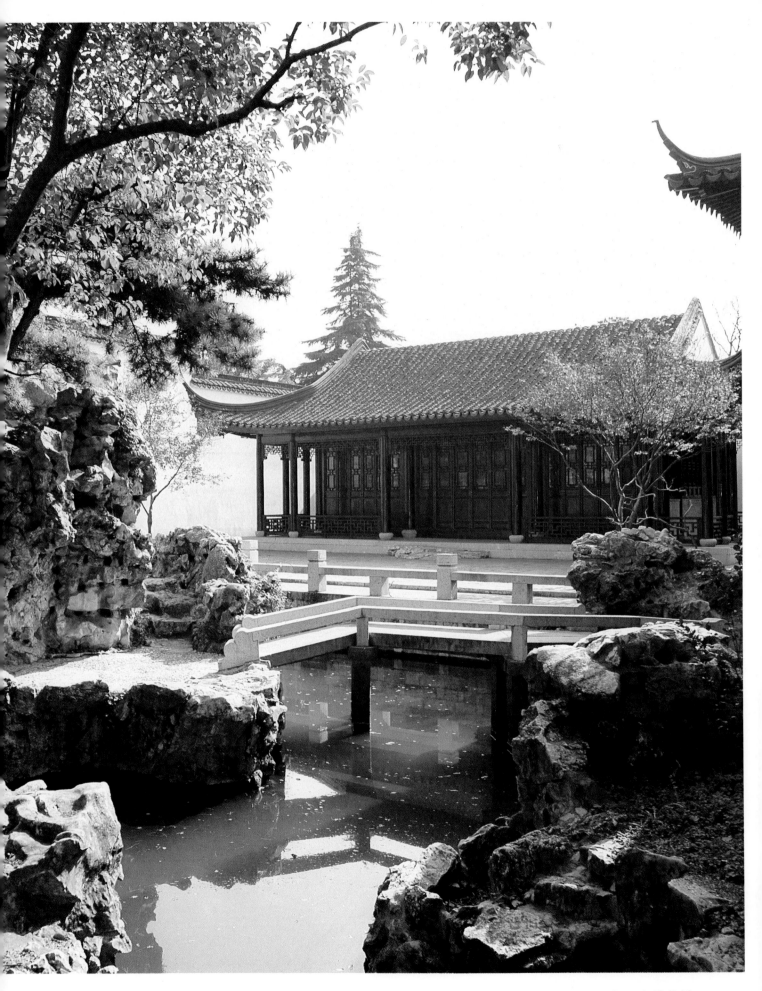

一一七 山前曲橋

一一八　石　室
一一九　峡谷飛梁

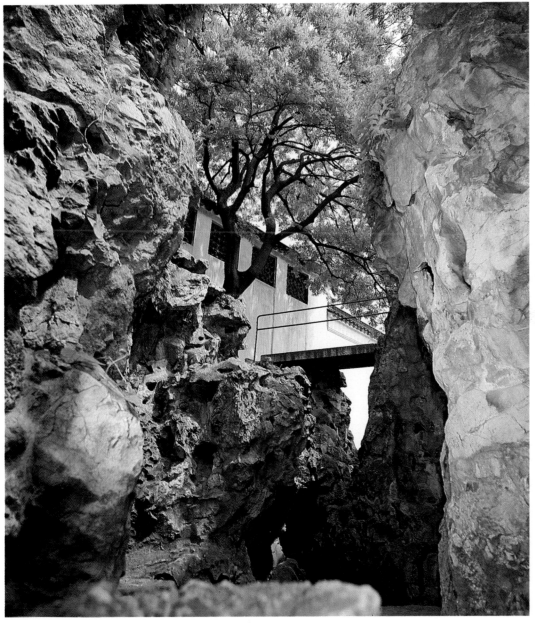

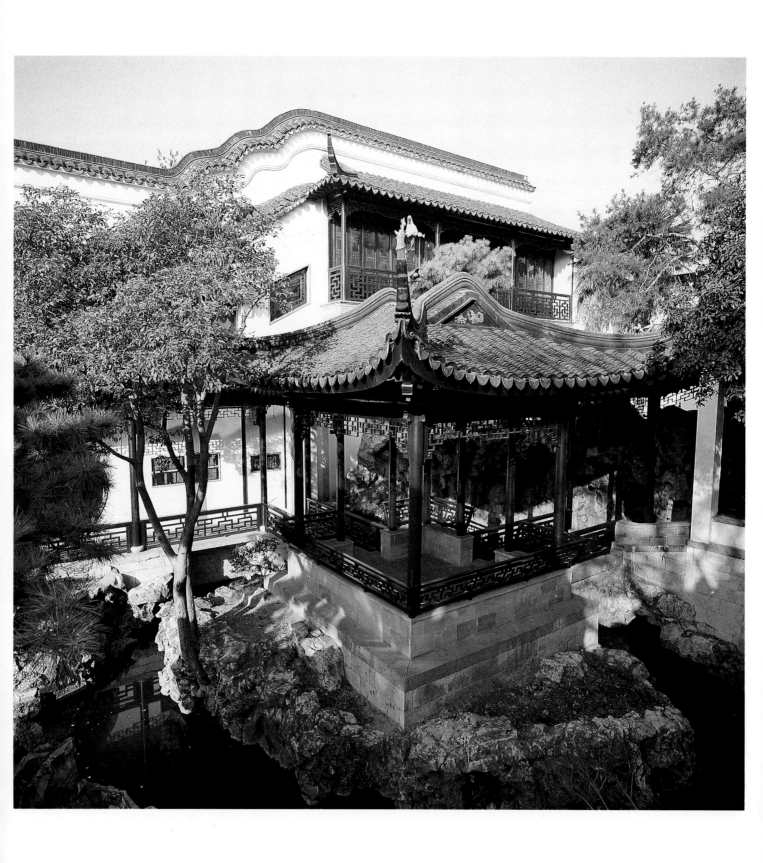

一二〇 問泉亭

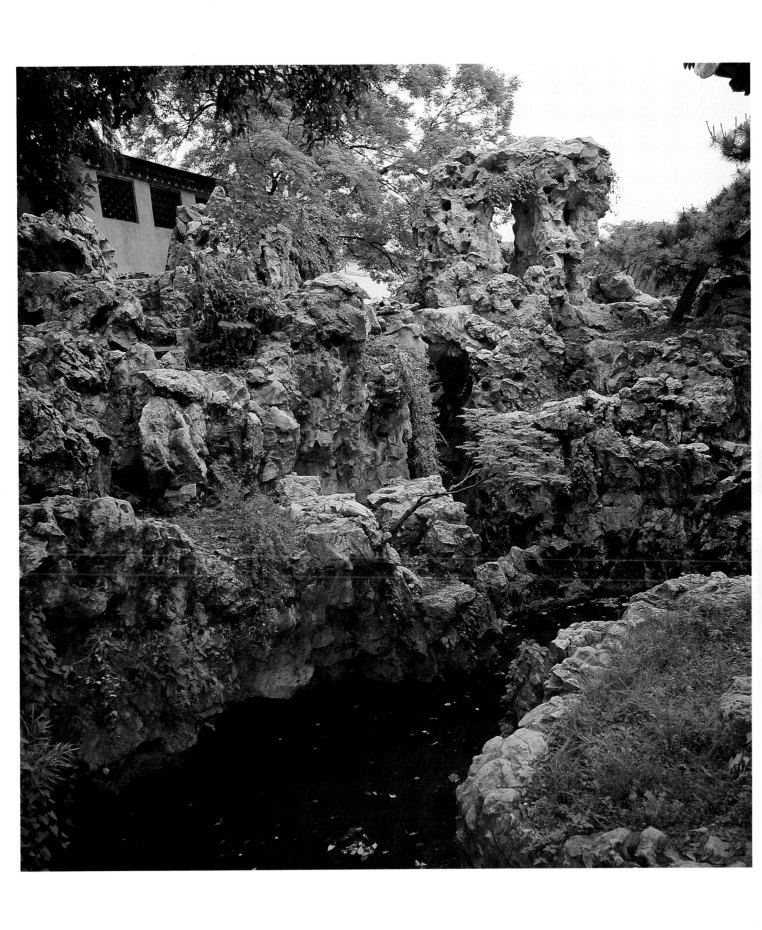

一二一　由補秋舫望假山

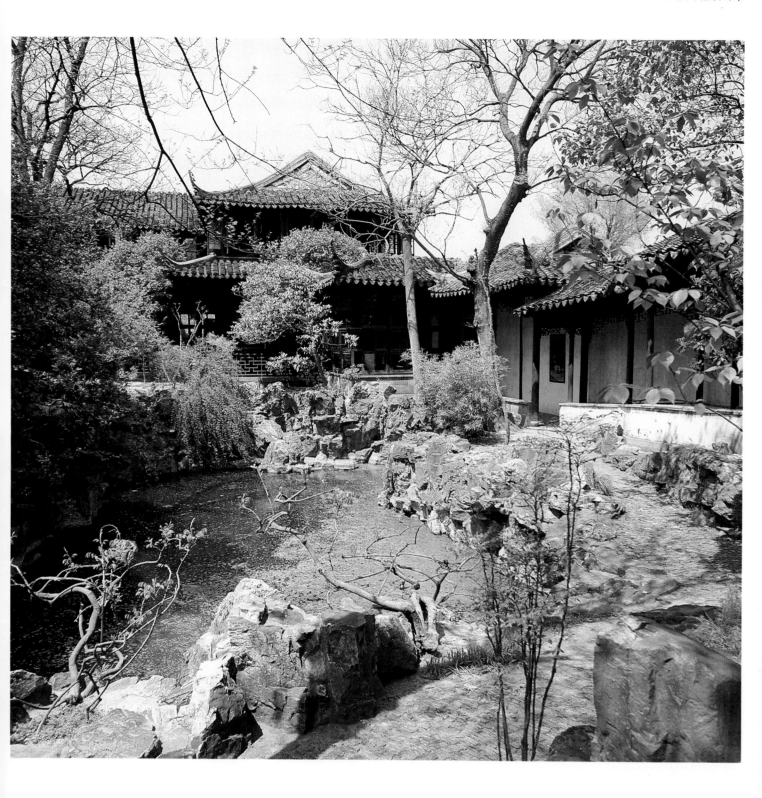

一二三　"邃谷"南口

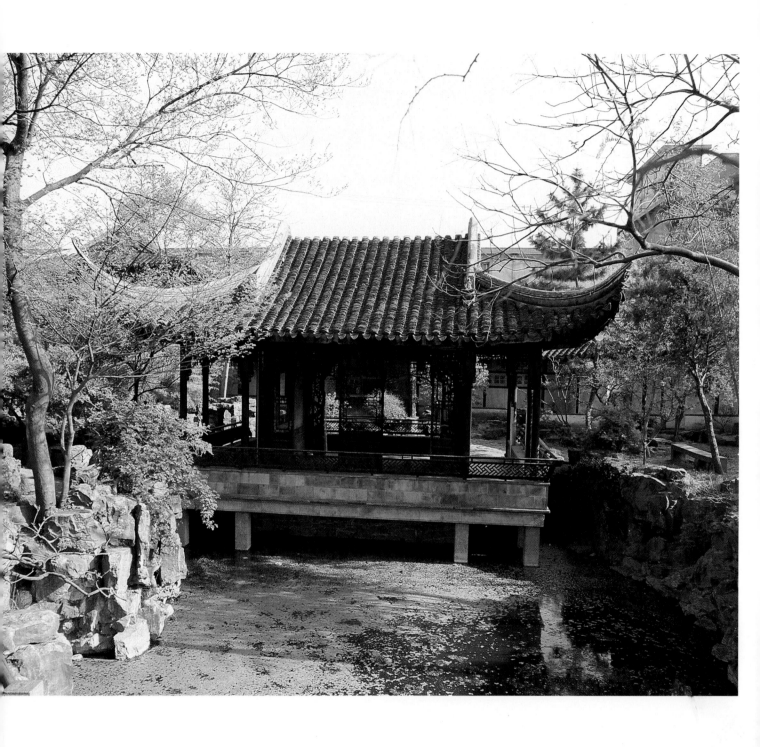

一二四　水榭"山水间"

一二五　水榭西面長廊

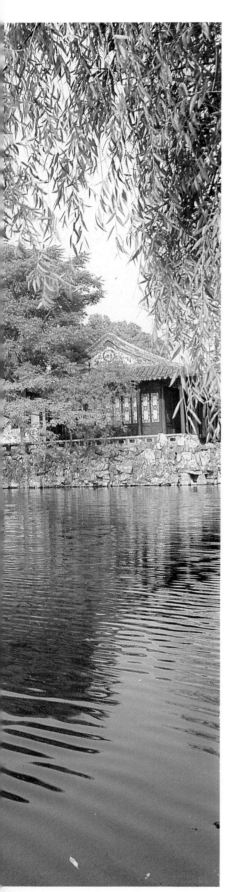

一二六　漏　窗
一二七　瓶形洞門

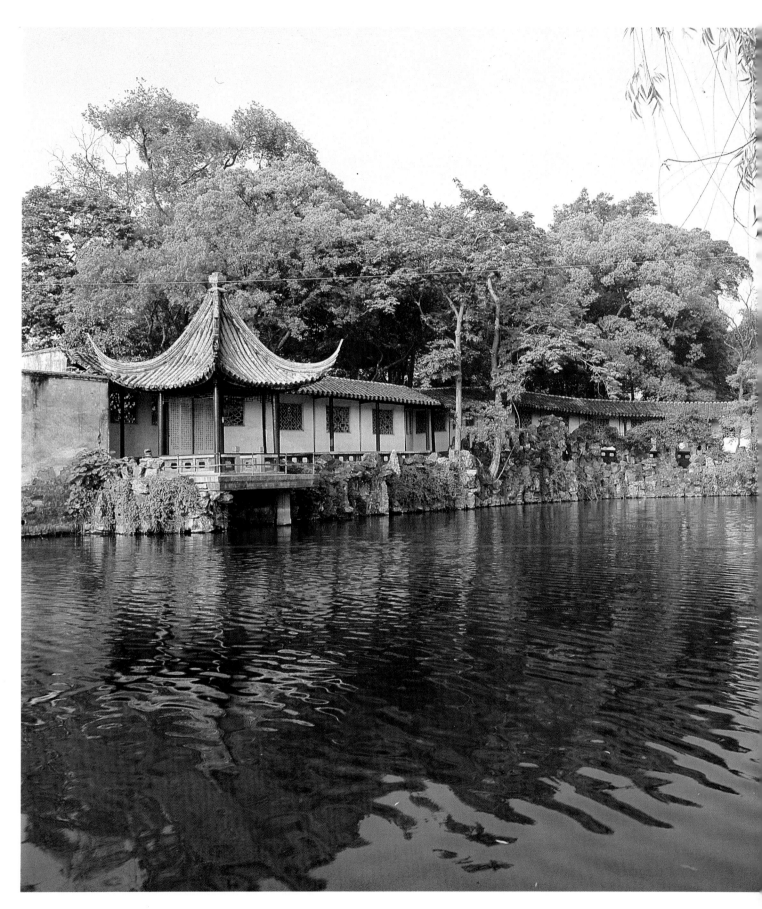

一二八　臨水亭廊及面水軒

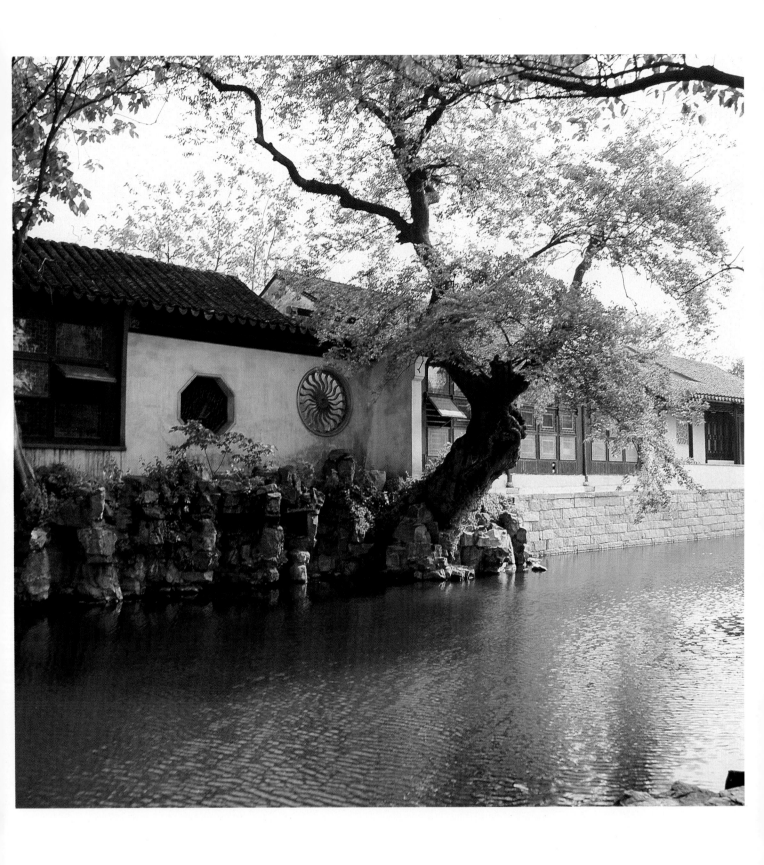

一二九　門前臨水建築

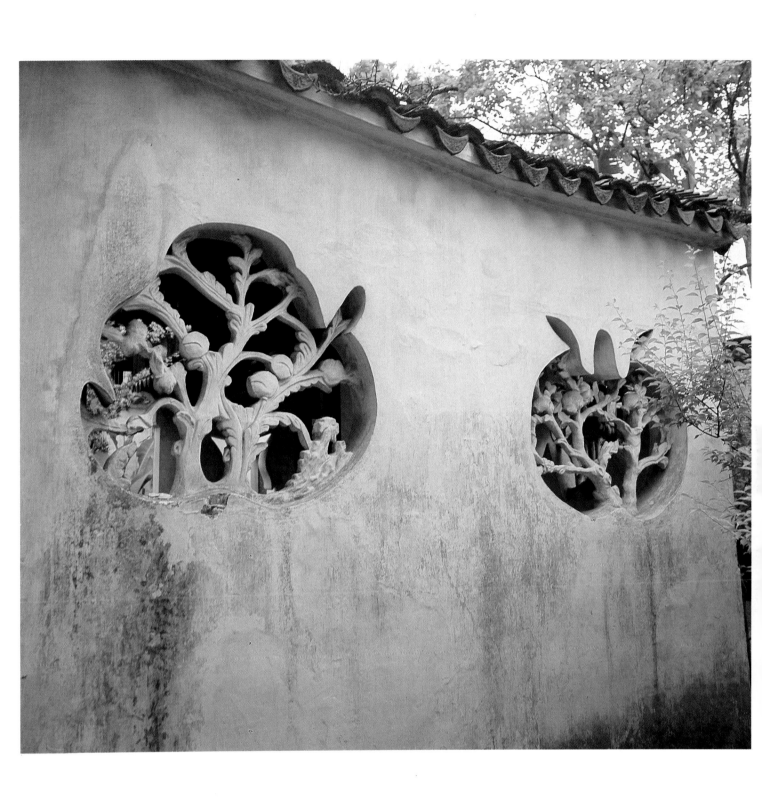

一三〇 漏 窗

一三一　看山樓

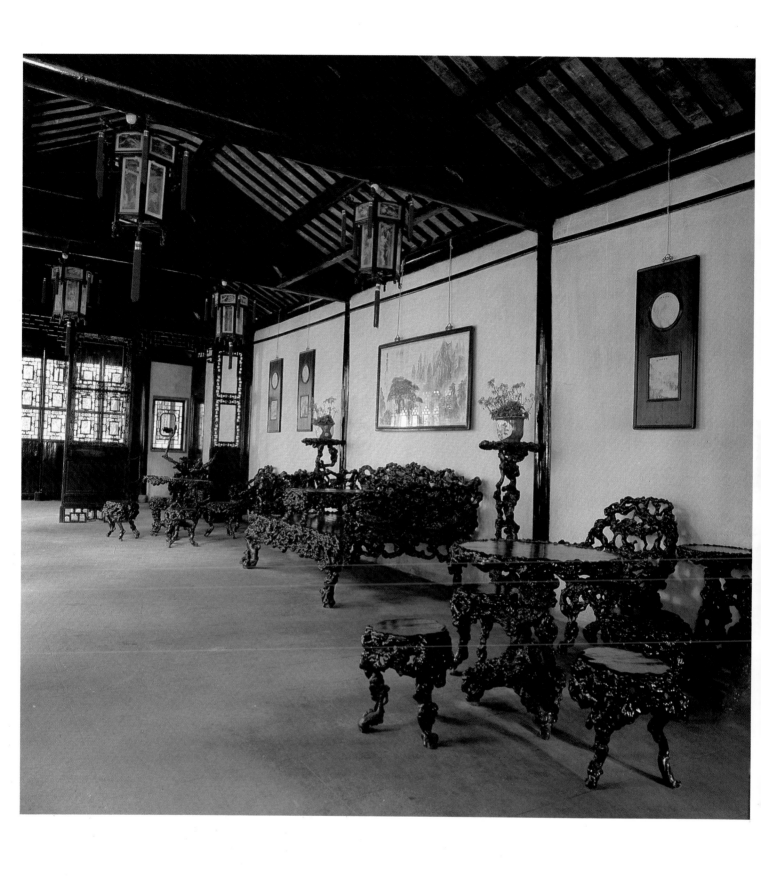

一三二　清香舘內景

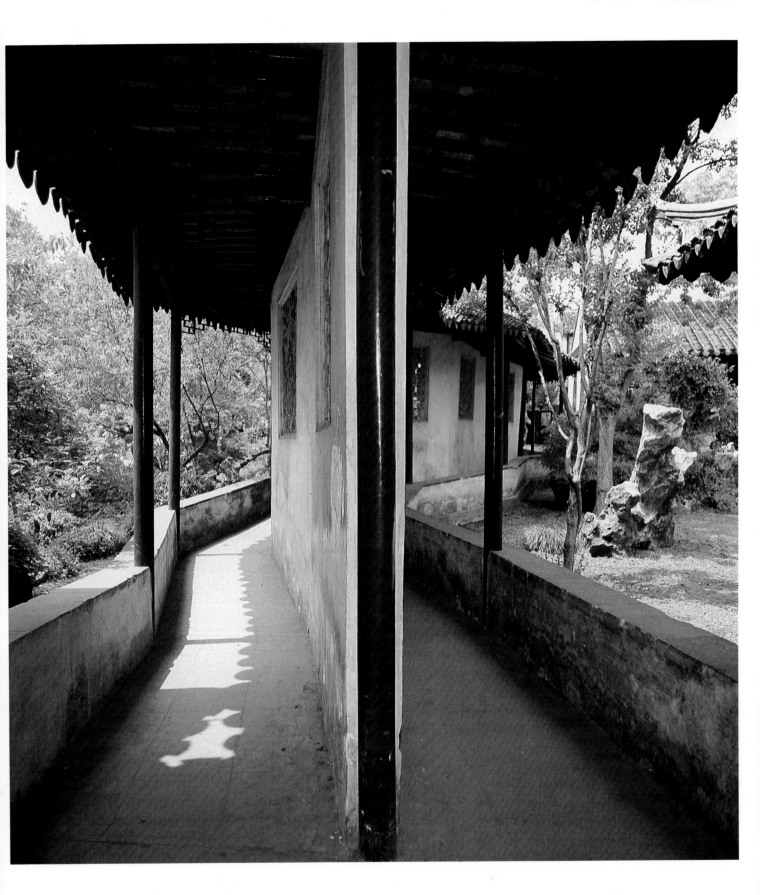

一三三　複　廊

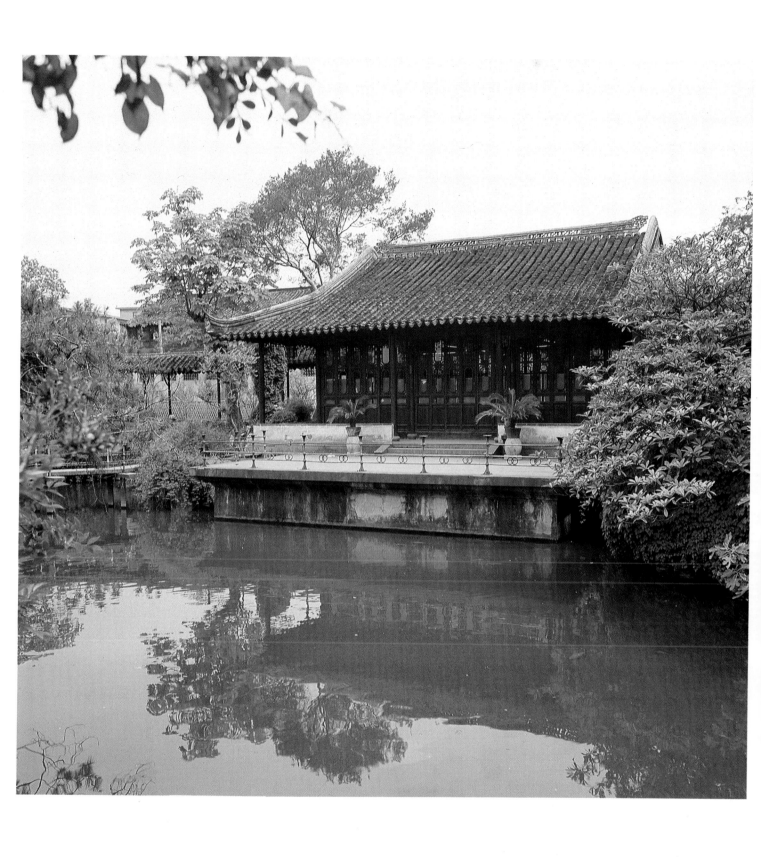

一三四　藕香榭

一三五　山　池

一三六　廳前花臺

一三七　畫舫齋

一三八　由池西廊內望水榭

一三九　由假山望池東亭榭

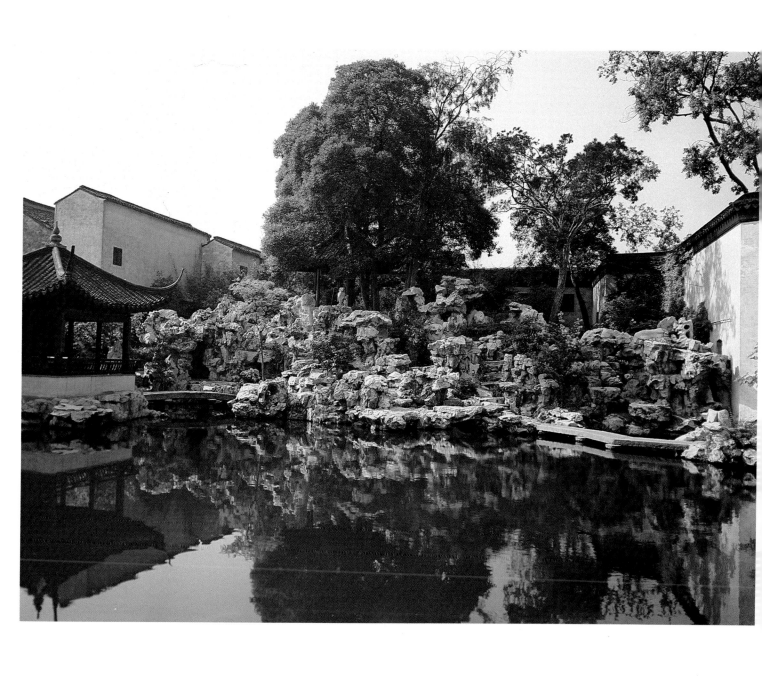

一四〇　假　山

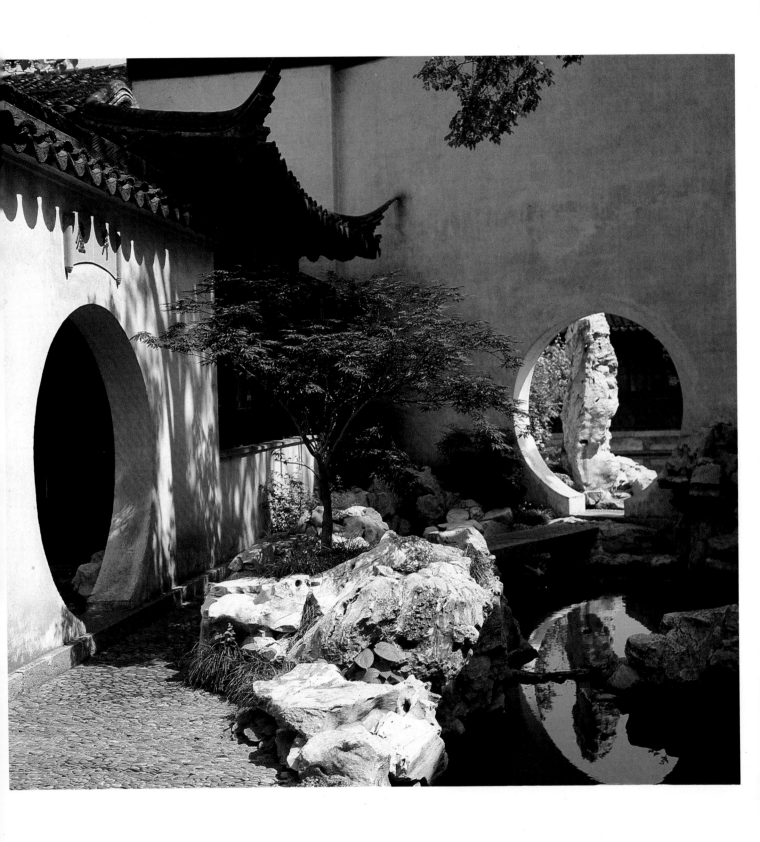

一四一　西南隅小院

一四二 室 內

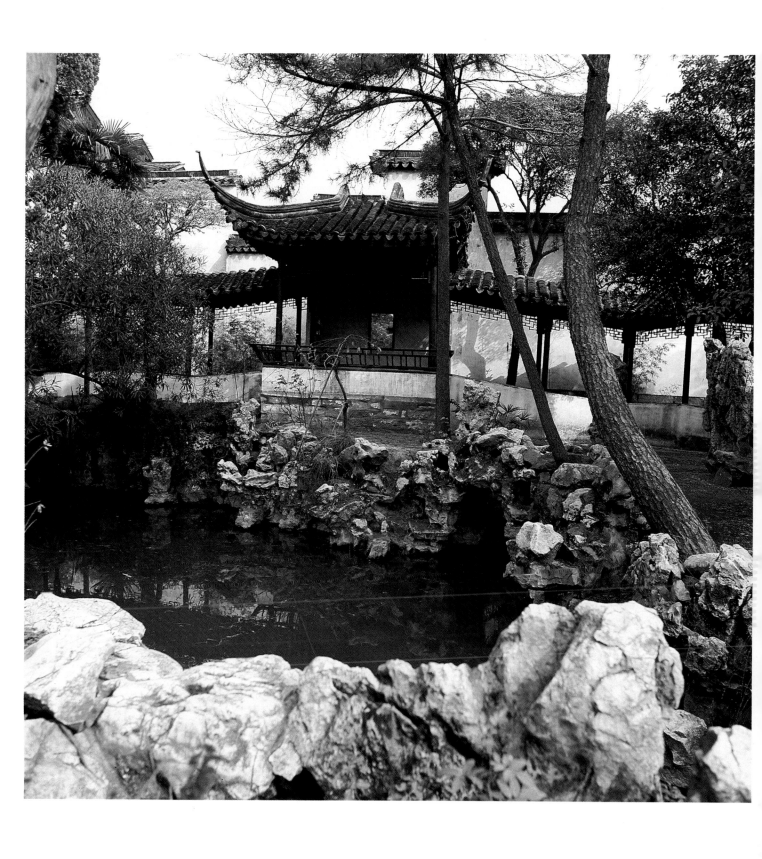

一四四　東面曲廊

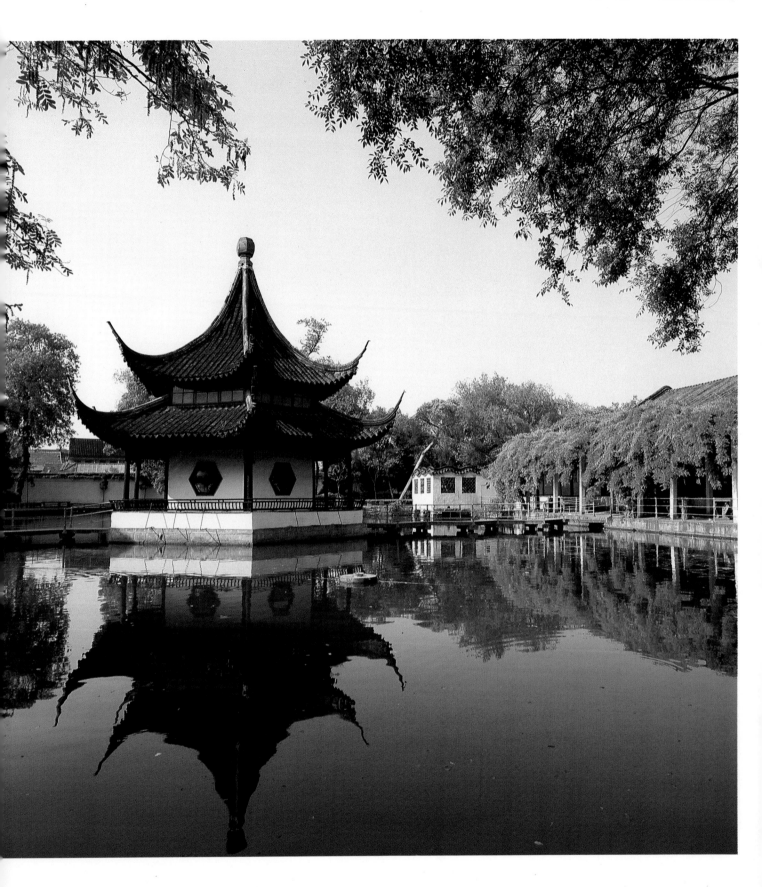

一四五　西　園

一四六　眞孃墓疊石

一四七　點頭石

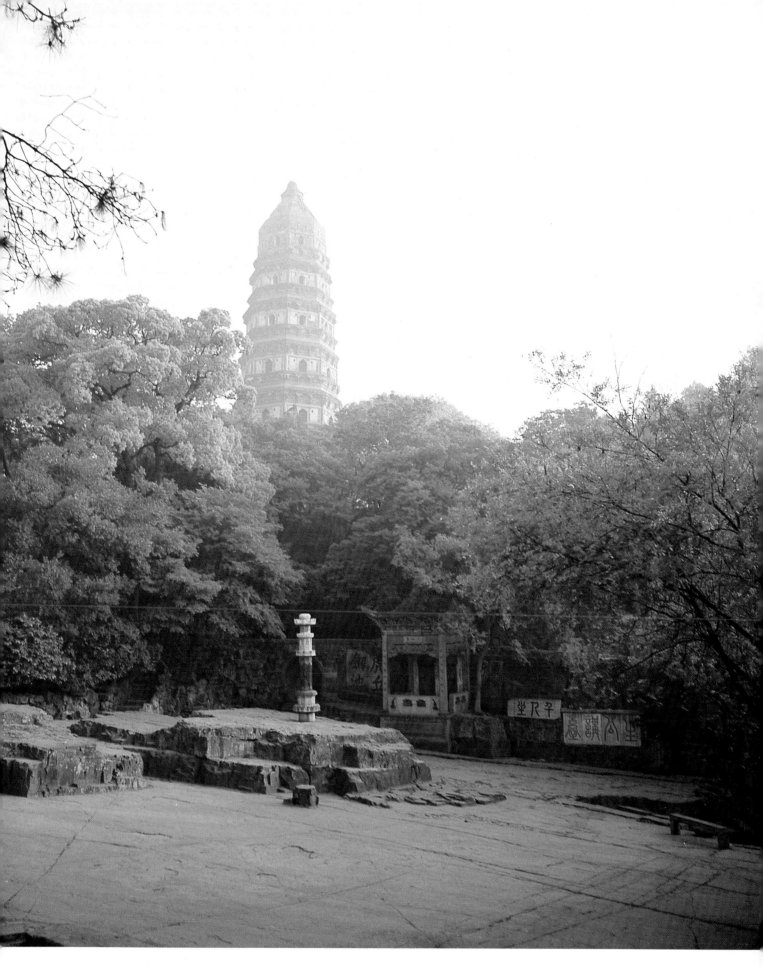

一四八　由千人石望雲巖寺塔

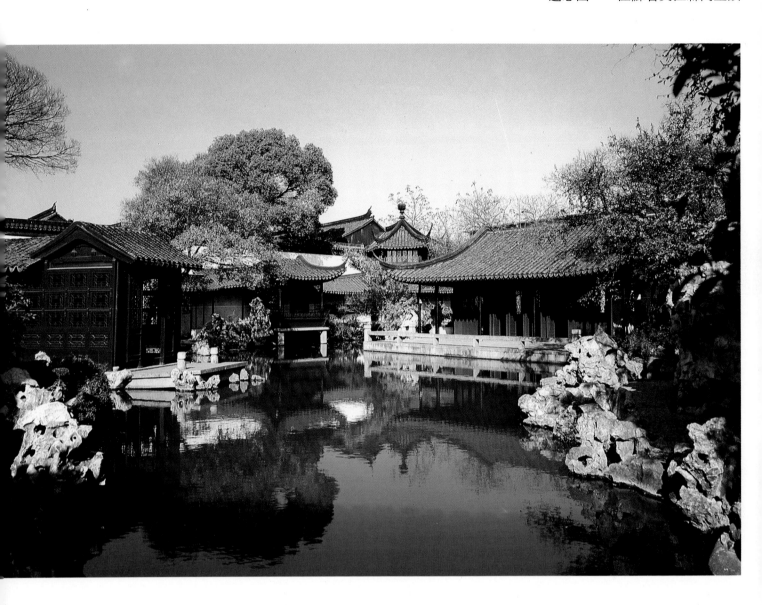

一四九　由菰雨生涼軒北望

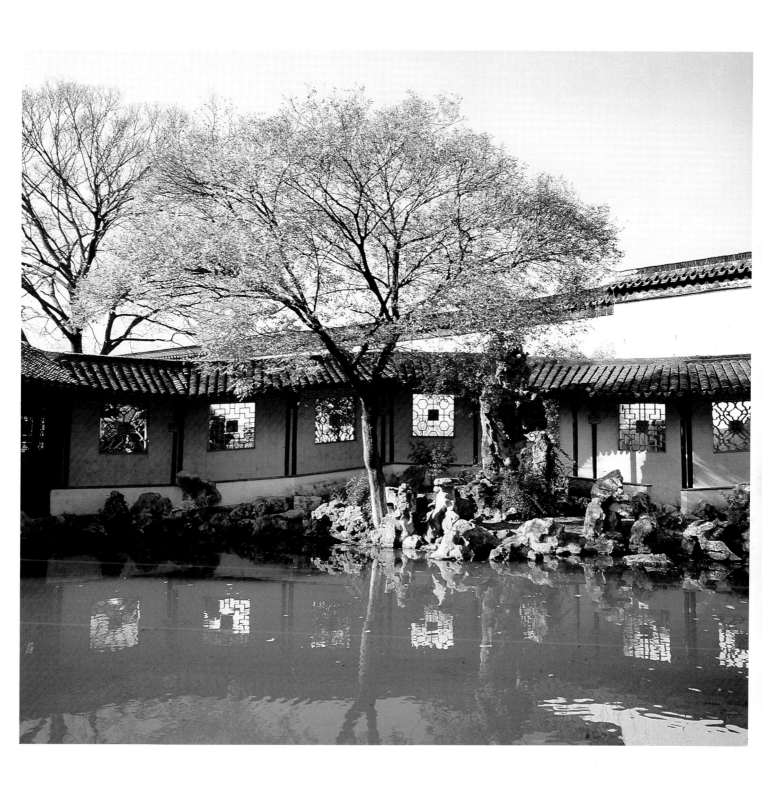

一五〇　池西曲廊

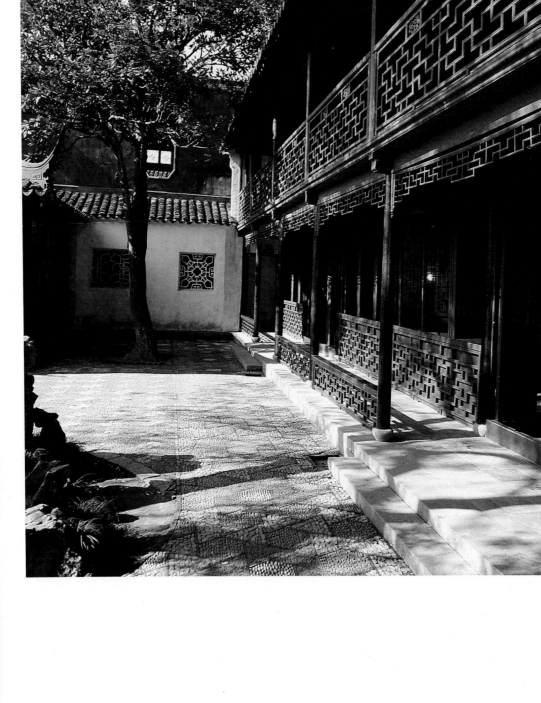

一五一　書樓庭園

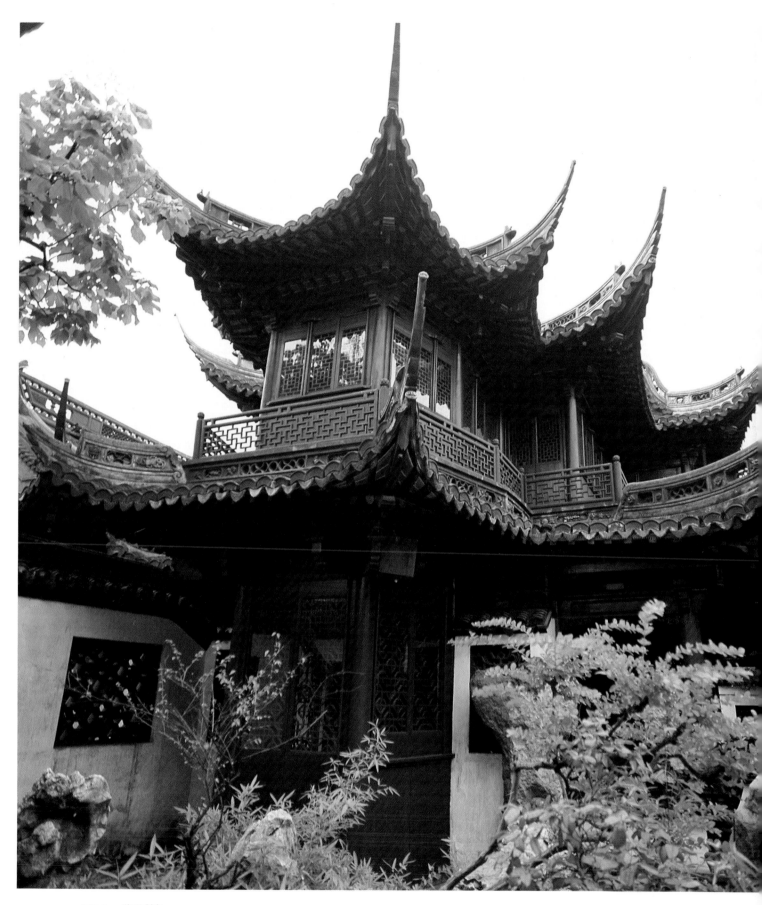

一五二　卷雨樓

一五三　黃石假山

一五四　魚樂榭

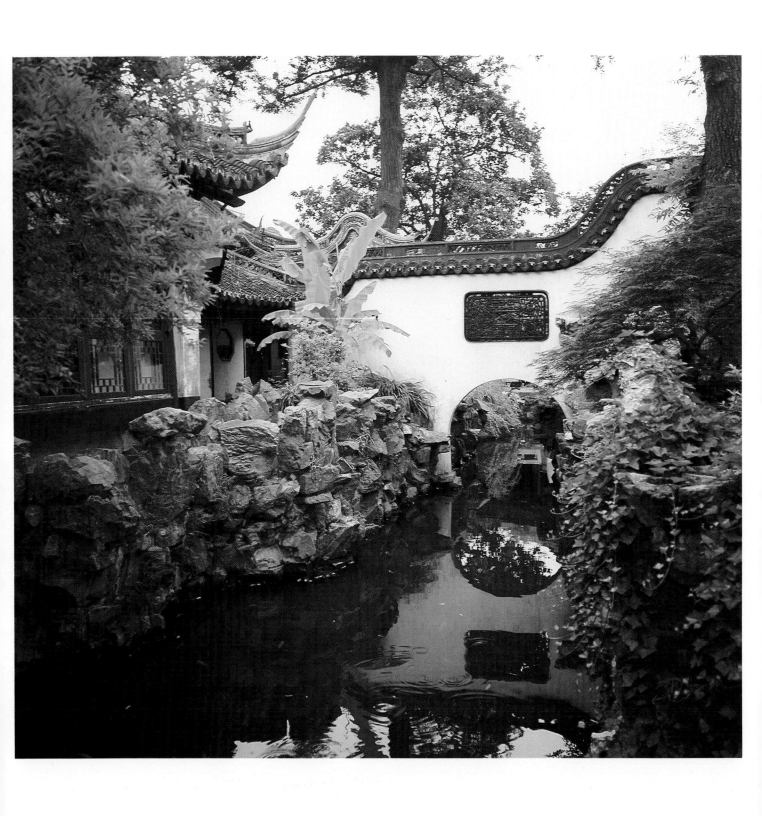

一五六　牌　坊

一五七　仰賢亭與山川雨露圖書室

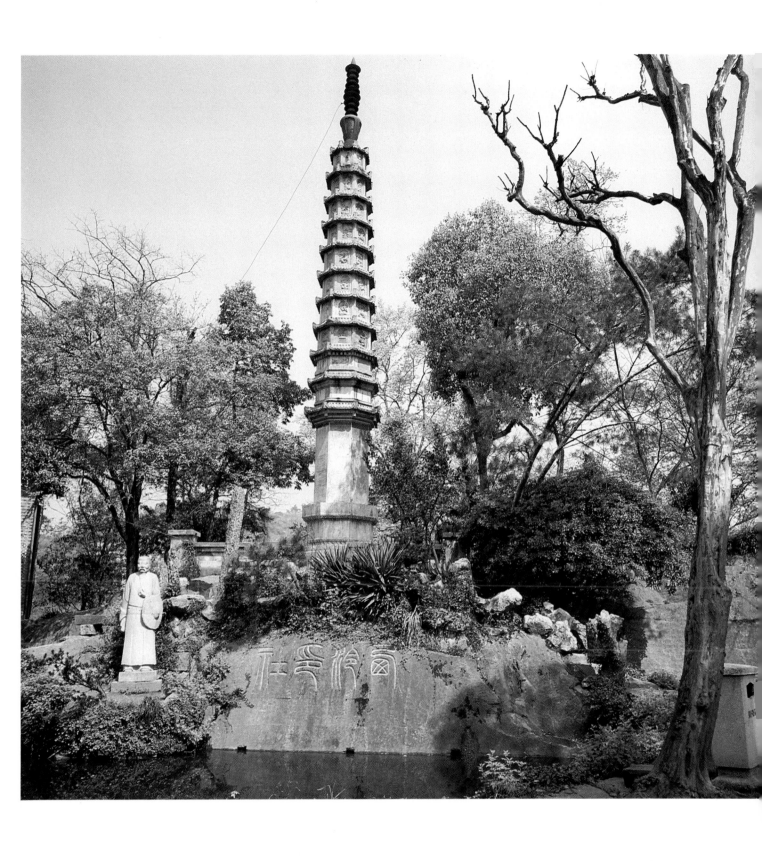

一五八　華嚴經塔與“西泠印社”題刻

一五九 山頂水池
一六〇 小龍泓洞

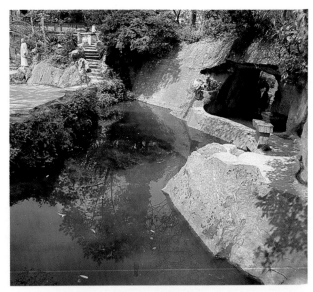

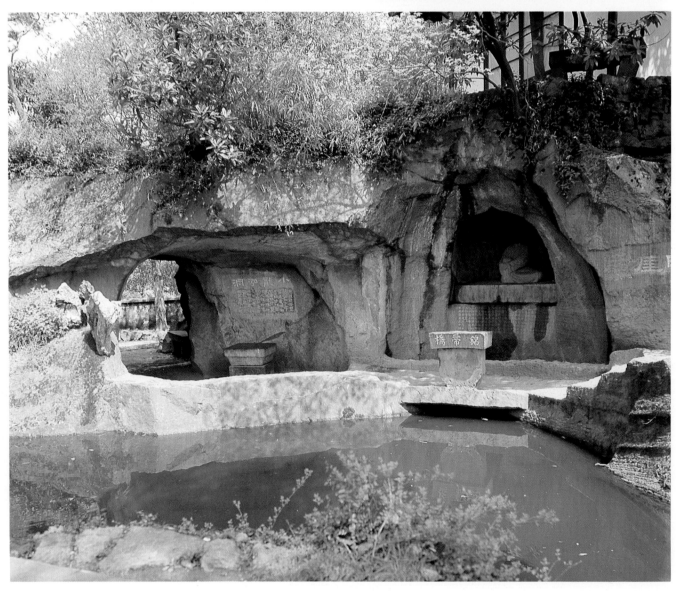

一六一　三潭印月石塔

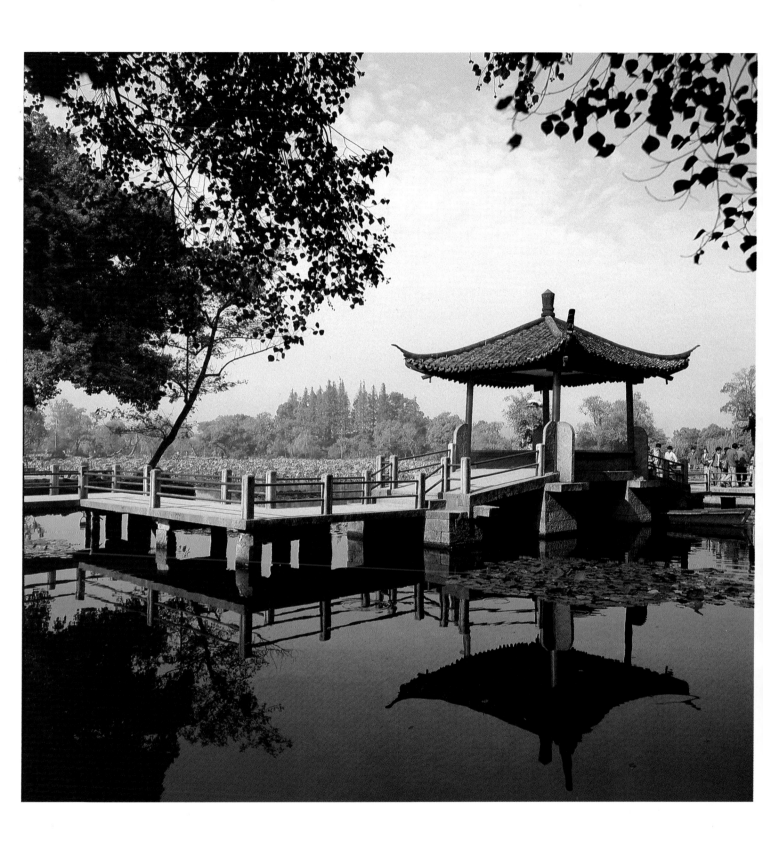

一六三　小瀛洲島上方亭

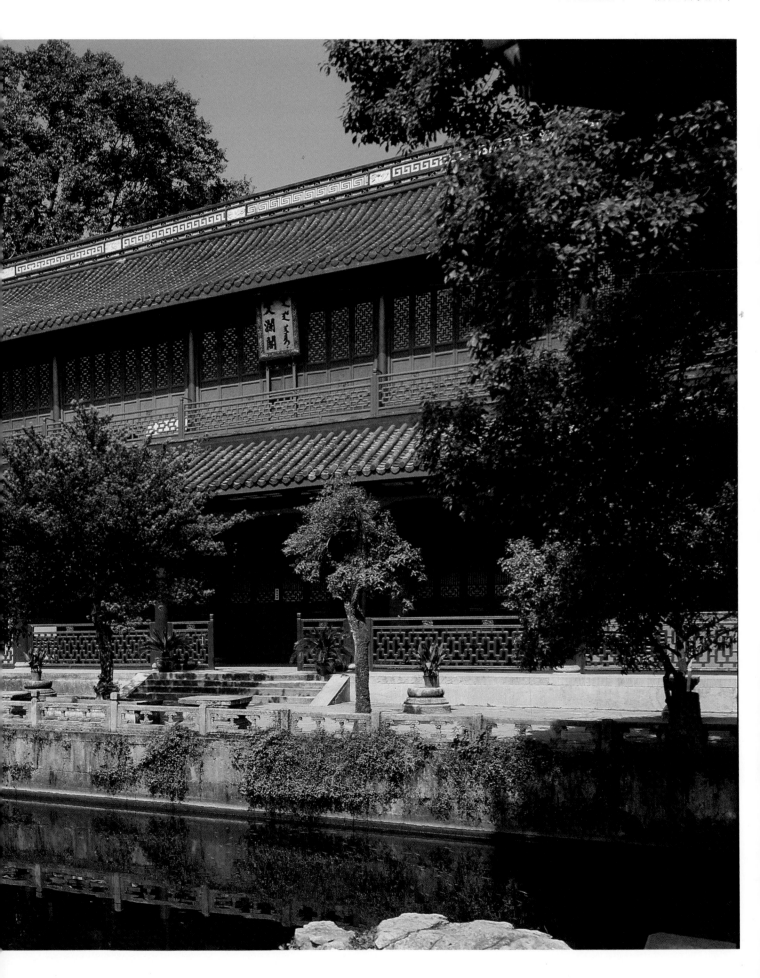

一六四　隔池望文瀾閣

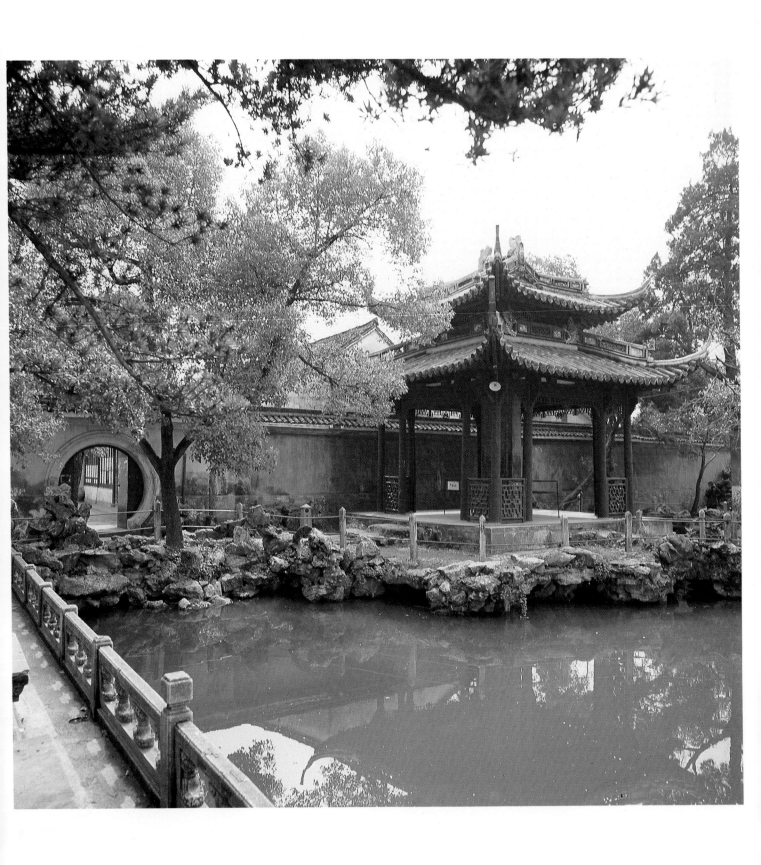

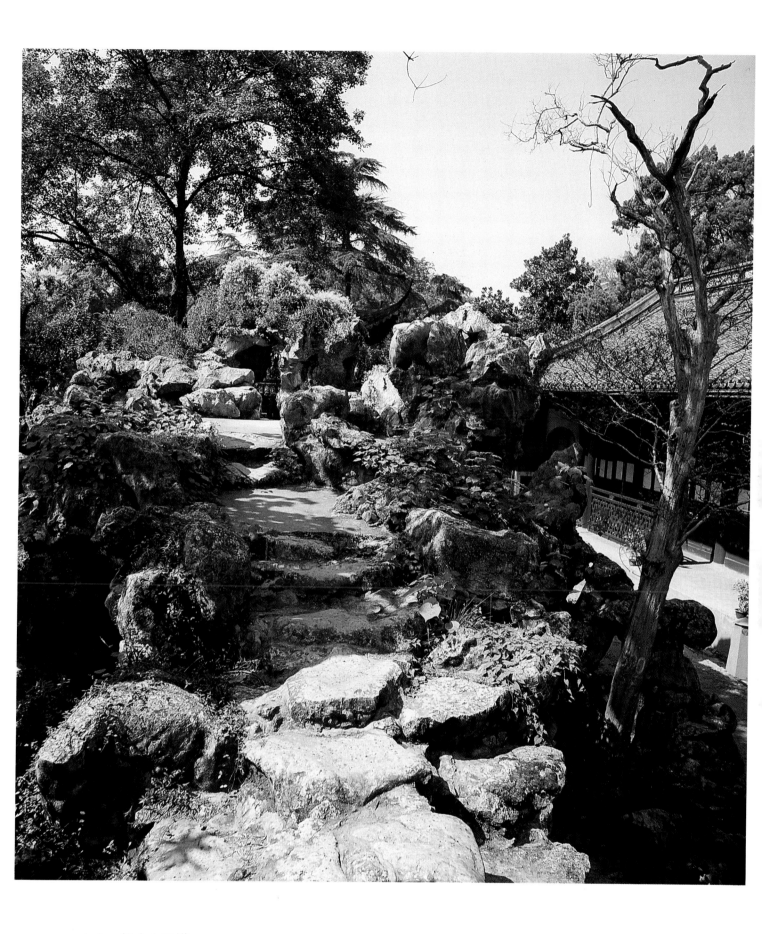

一六六　假山上磴道

一六七　書屋庭院

一六八　書屋外庭園

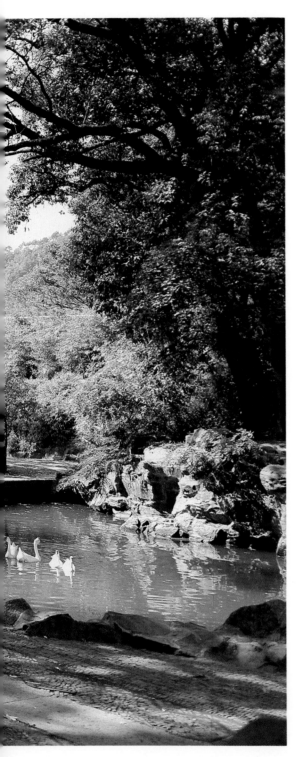

一六九　曲　徑

一七〇 鹅 池

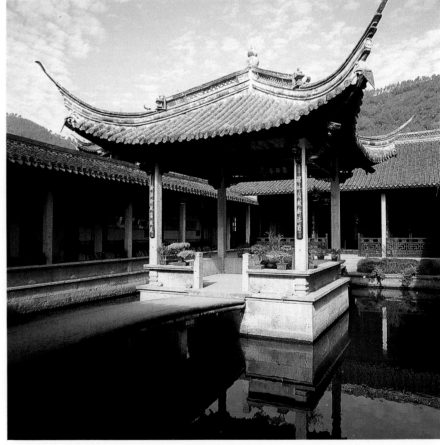

一七一　康熙碑亭
一七二　右軍祠墨華亭

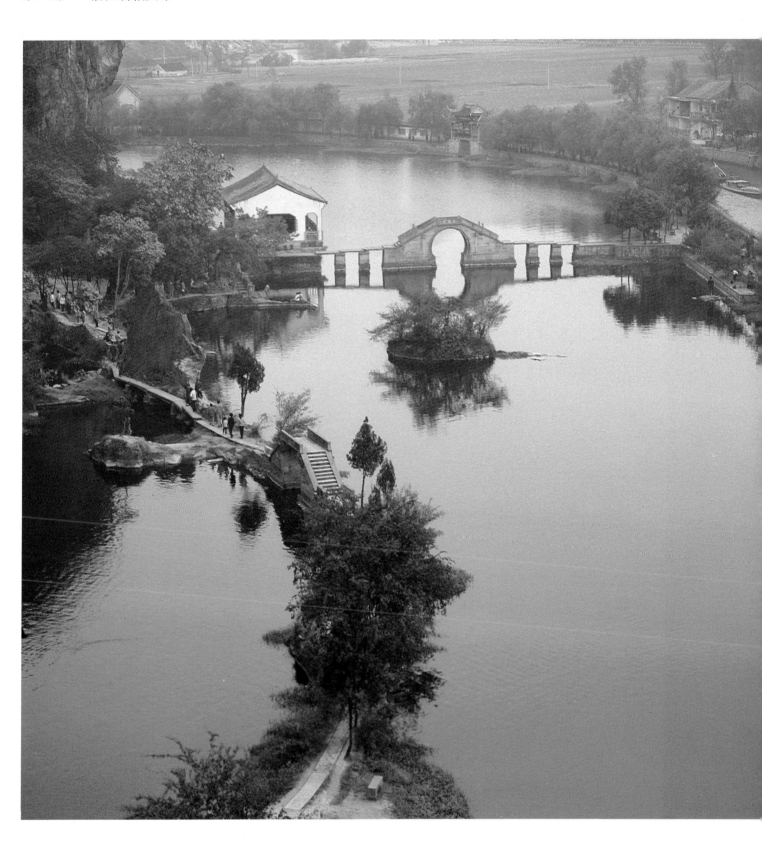

　　一七三　東　湖

一七四　廳前庭院　攝影：白佐民

一七五　碑　亭　　攝影：白佐民

一七六　武侯祠曲徑　攝影：白佐民

一七七　望江樓　　攝影：白佐民

一七八　瑞蓮池亭榭　攝影：白佐民

一七九　木假山堂　　攝影：白佐民

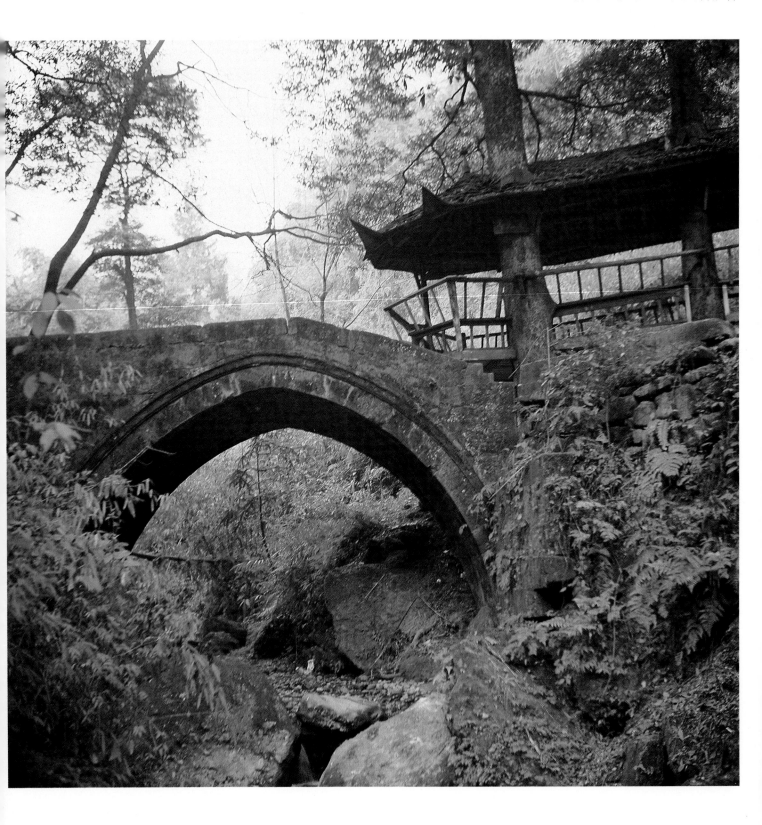

一八〇　雨　亭　　攝影：白佐民

一八一　樹皮亭　攝影：白佐民

一八二　湖心宮　　攝影：楊谷生

一八三　金色頗章西側門廊　　攝影：楊谷生

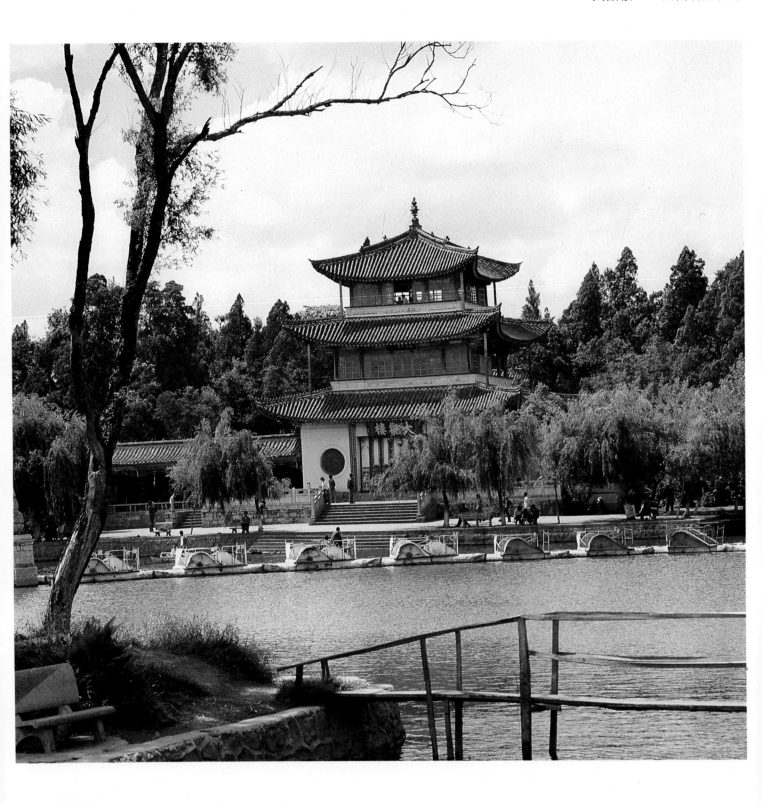

一八四　大觀樓遠景

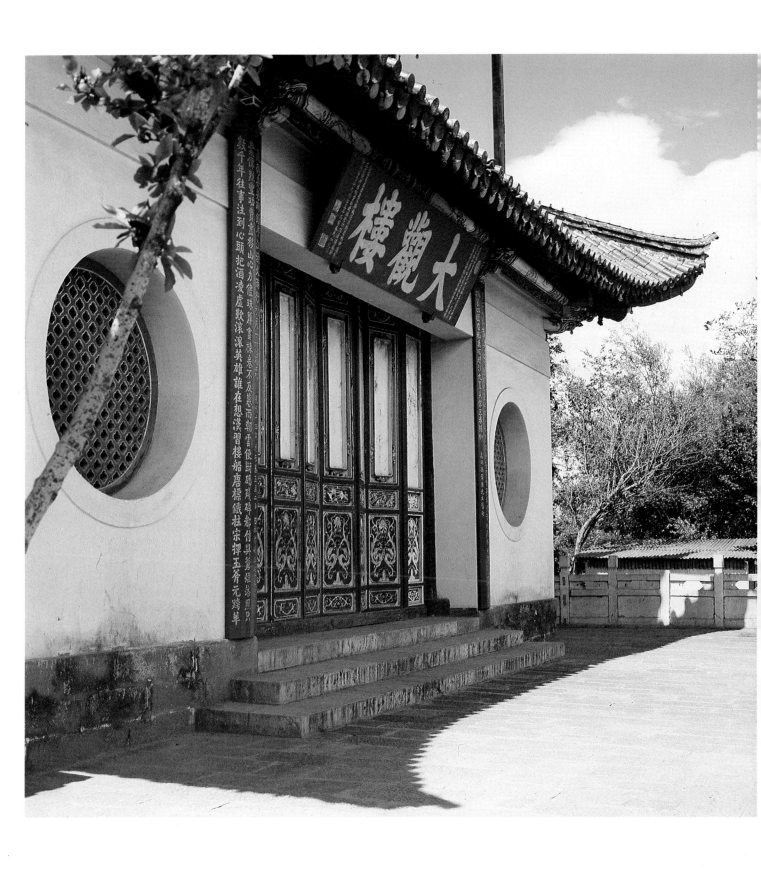

一八五　大觀樓近觀

一八六　大觀樓憑眺

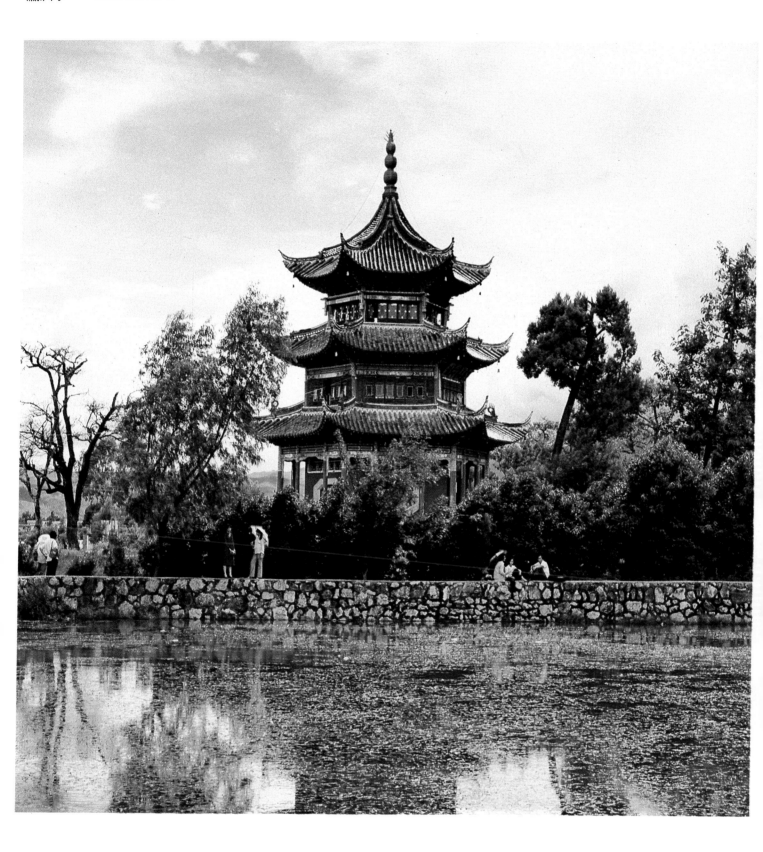

一八七　瀛洲亭　　攝影：尹天鈺

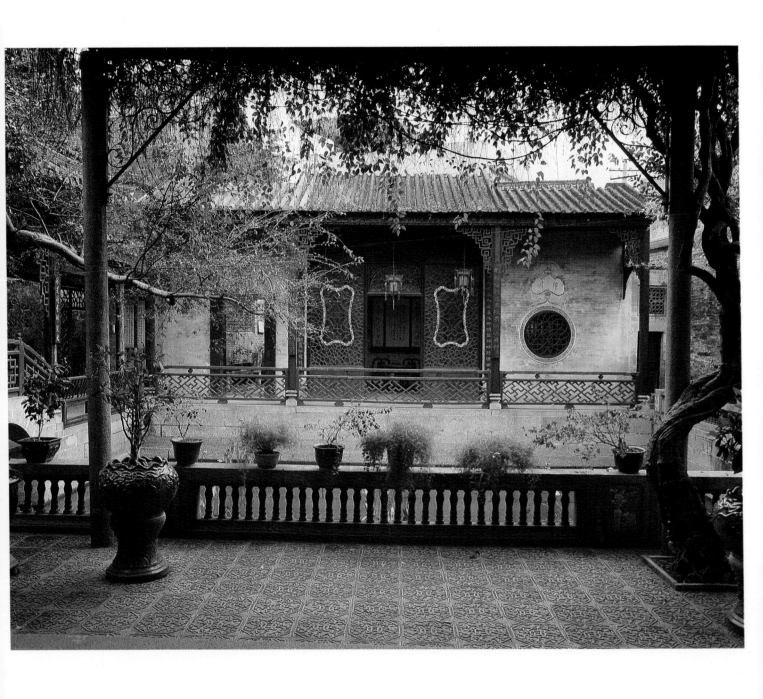

一八八　臨池別舘　攝影：陸元鼎

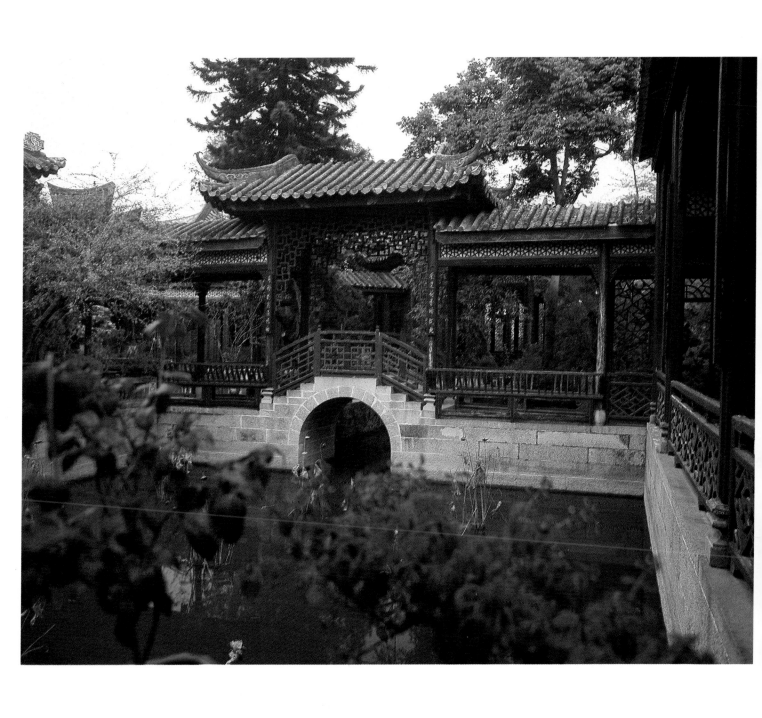

一八九　廊　橋（浣紅跨綠橋）　攝影：陸元鼎

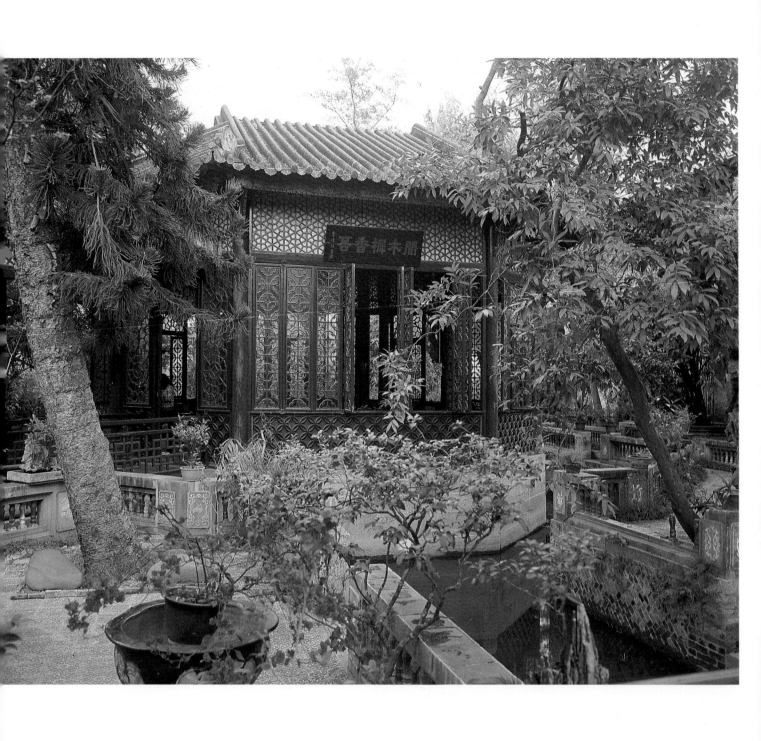

一九〇　玲瓏水榭　攝影：陸元鼎

一九一　假　山（南山第一峯）　　攝影：陸元鼎

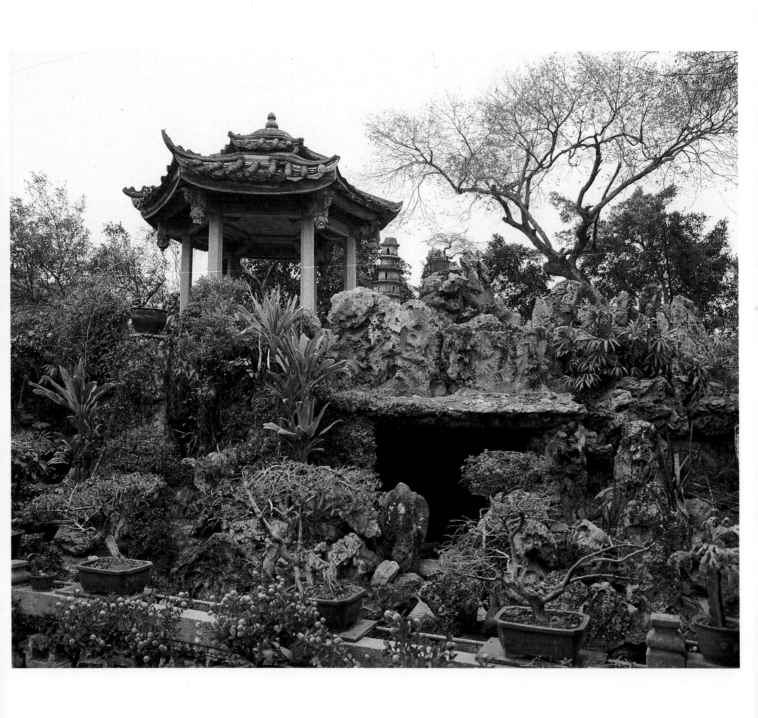

一九二　假山與六角亭　　攝影：陸元鼎

圖版說明

北海　北京市

北海位于北京紫禁城和景山的西面，是北京城內規模很大的一處皇家園林，面積有七十多萬平方米。它的歷史至今已有八百多年，遠在十世紀中葉，遼代在這裏建立了南京城，當時的北海因為有小山和水池等較好的自然條件而被統治者選爲遊玩之地。十二世紀中葉，金代在此定都，對北海進行了大規模的開發，在遼代經營的基礎上，大建宮殿廳舘，堆石疊山，不過這時北海還都在都城的西北郊外，是屬于封建皇帝的一所離宮。元代定都北京，命名爲大都，在金中都的東北郊重建都城，北海就成爲在大都城內皇宮旁邊的禁苑了，這時將山和池定名爲萬歲山和太液池。明、清兩代又陸續對瓊華島上的建築進行了改建和擴建，逐步形成了今天的規模。

北海的建築，總的佈局是以瓊華島上的白塔爲中心，在塔的南面有善因殿、普安殿、正覺殿，通過堆雲積翠牌樓和永安石橋直抵團城，形成了一條南北軸線。在島的東面，有智珠殿、木牌樓和石橋組成另一軸線。島的四處還散佈着數十座殿、堂、屋、軒、亭、臺、樓、閣，有的以廊相連，有的洞室相通，上下錯迭，曲折有致。在北海的東、北兩岸上還散佈着多處建築群。濠濮澗、畫舫齋隱蔽在山後綠林之中；五龍亭臨水並列；靜心齋自成一體爲園中之園。這人工經營的衆多建築和自然山水組成爲一座綺麗的皇家園林。

（北海由樓慶西攝影並撰文）

一　瓊華島上的永安寺

瓊華島的南面有一組佛敎寺院永安寺。經過石橋和堆雲積翠牌樓，由山麓到山頂依次排列着多座殿堂，最上面是白塔。白塔建于清順治八年（公元一六五一年），它是一座喇嘛塔，白色塔身上有紅色壺門，塔頂有銅質傘蓋和鎏金火焰寶珠的塔刹，使塔的形象更加鮮明突出。白塔高聳于山頂，成爲北海四面風景的構圖中心。

二　瓊華島上白塔晨景

瓊華島上的白塔四時皆有不同的景色，每當初春，柳條吐綠，垂絲拂水，白塔在晨霧中彷彿被蒙上一層輕紗，更顯其撫媚多姿。

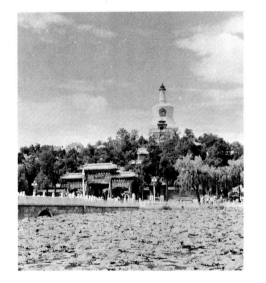

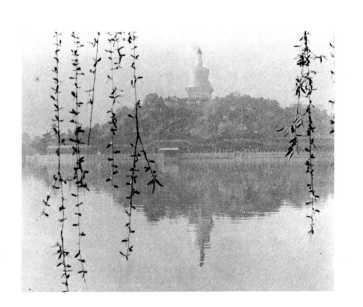

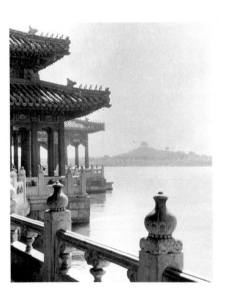

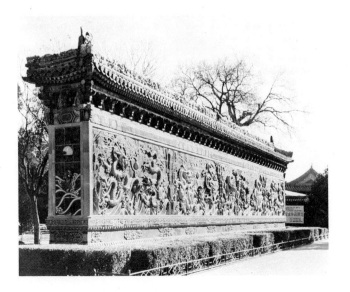

三　五龍亭

在北海北岸的西部，原有一所闡福寺（現已毀），寺前臨水建有五座亭，中為龍澤亭，有上圓下方的重檐屋頂；東為澄祥亭（重檐屋頂）和滋香亭（單檐屋頂）；西為湧瑞亭和浮翠亭，屋頂與東面相同；合稱為五龍亭，亭間有石橋相連，成為北海北岸重要的一景。

四　自五龍亭東望景山

五龍亭臨水建造，中央龍澤亭突入水中，自北岸東望，近處有錯落的屋頂，曲折的石欄，遠處遙見景山和山上的萬春、富覽諸亭，春波盪漾，一派園林風光。

五　九龍壁

九龍壁位于北海北岸天王殿之西，原為一組建築群前的照壁，如今建築群已無存，只剩下這座琉璃照壁了。九龍壁高六·九米，長二五·五二米，厚一·四二米，全部用琉璃磚瓦砌築。在壁身兩面各有九條五彩大龍飛舞翻騰于雲水之間，形象生動，色彩艷麗，是古代琉璃建築中的珍品。

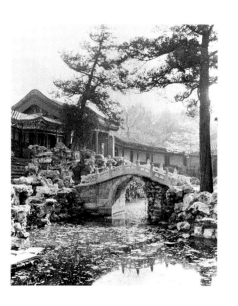

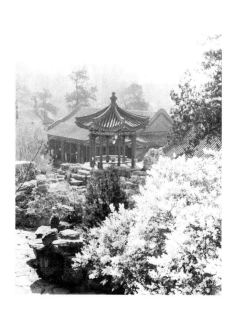

六　濠濮澗

　　濠濮澗在北海東岸，東臨外牆，隱蔽於土山綠林之後。其中央為一水池，池南建有四面敞開的臨水軒，有石橋曲折與北岸相連；池邊疊石玲瓏透剔，四周山崗滿植樹木，造成一個十分幽靜的環境，是一處不用圍牆的園中之園。

七　靜心齋（之一）

　　靜心齋原名鏡清齋，位于北海北岸，這是一座四周用牆圍繞的園中之園。園內散佈樓、屋、亭、軒，有的建于中央，有的沿牆佈置；相互之間有水相隔，用橋相連，迴廊緣山而上，臨池山石迭落；無論自池邊仰望，或登山石俯視，或隔水觀景，都可欣賞到園內園外亭臺橋廊所組成的多層次景觀。靜心齋是古代小園林中的精品。

八　靜心齋（之二）

頤和園位於北京市西郊，原名清漪園，始建於清乾隆十五年（公元一七五〇年）。一八六〇年英法聯軍侵佔北京，園被侵略軍付之一炬，幾乎全部被毀。一八八八年修復後改名爲頤和園。一九〇〇年又遭八國聯軍毀壞，一九〇二年再次修復。現存頤和園雖不是原來的全貌，但仍是中國古代至今留存的最完整的大規模皇家園林。

全園分爲「宮廷」和「苑林」兩個區域，共佔地二百九十公頃。宮廷區包括供皇帝臨朝聽政用的仁壽殿建築群，皇帝、皇后、太后居住的玉瀾堂、宜蕓舘、樂壽堂建築群和其他服務性用房。這些建築佈局緊湊，只佔全園面積的不到百分之一。它們地處園的東北，與主入口東宮門直接相連。宮廷區的西面即爲苑林區，主要由萬壽山與昆明湖組成。從景區上分，又可分爲前山前湖與後山後湖兩個部份。前山即萬壽山的南坡，東西長約一千米，南北深約一百二十米，山勢較陡。在這裏集中佈置有二十五處建築群和十八座單體建築。最主要的排雲殿、佛香閣建築群雄據在前山的中央部位，是整個頤和園的風景構圖中心。前湖即昆明湖，其中又築有長堤和大、小島嶼各三座。前山前湖區共佔地二百五十五公頃，爲全園面積的百分之八十八。後山後湖景區即萬壽山的北坡和沿山脚的一條河道，稱爲「後溪河」，山的北坡和沿山脚有建築十三處和一些單座建築。其中規模最大的是佛寺「須彌靈境」，它即後湖。

地處北坡中央，和北宮門組成後山的一條中軸線。其他建築散佈在山麓間。後溪河全長約一千米，它利用河道的收放開合，利用兩岸建築的忽隱忽現，造成「山重水復疑無路，柳暗花明又一村」的境界。在河道中段的兩岸，還建有後溪河買賣街。從總體看，後山後湖是一個環境幽靜深邃、以山林景觀爲主的景區，它佔地二十四公頃，爲全園面積的百分之十二。

頤和園因其有山有水而不同於在它附近的圓明園。它分區明確，形成了幾個各具特點的景區。它擁有大小建築群及個體建築九十七處，其中有嚴整的宮殿、寺廟建築群，有安靜的四合院住宅，有各種類型的樓、堂、廳、舘、亭、榭、廊、橋，它們有的密集在一處，有的疏朗散置，配以樹石花卉，和天然山水結合在一起，經過人工精心經營，形成了無數具有詩情畫意的景區和景點，使頤和園成爲代表我國古代精湛造園技藝的瑰寶。

（頤和園由樓慶西攝影並撰文）

九　昆明湖和萬壽山

昆明湖和萬壽山是頤和園的主要景區。山在湖之北，在山的南坡建有許多組建築，其中最主要的是排雲殿、佛香閣建築群，聳立于山的中央。站在東堤遙望，近處是知春亭，遠處是萬壽山接連着西面的長堤，堤外的玉泉山和西山歷歷在目。在這裏，園裏的景和園外的景組成了一幅絢麗的園林長卷畫，充分顯示了皇家園林的氣勢。

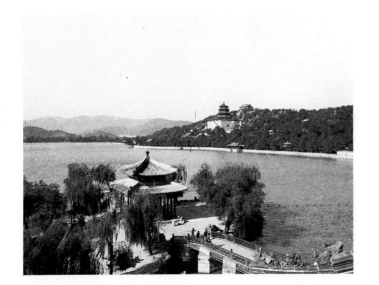

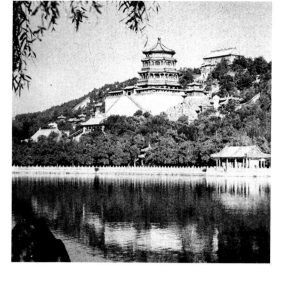

一〇　自藕香榭望萬壽山和佛香閣

從頤和園宮廷區進入苑林區，視野突然開朗，萬壽山和聳立于前山的佛香閣展示在眼前，綠色的樹叢襯托着黃琉璃瓦頂的宮殿建築群，富麗堂皇，成爲前山前湖景區的構圖中心。

一一　長廊入口——邀月門

邀月門是長廊東頭的入口，它採用的是大型垂花門形式。邀月門前的小院有古老的玉蘭花樹，玉蘭花以其晶潔似玉的花朵而深得皇帝的喜愛。頤和園樂壽堂一帶的玉蘭花一直稱譽于北京，每逢春初，玉蘭盛開，北京遊人爭往觀賞，成了園內名景之一。

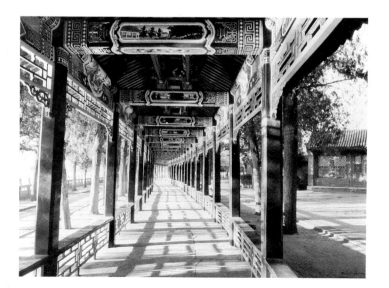

一二　長　廊

在萬壽山前山脚下，臨湖邊建有一條長廊，東起邀月門，北至石丈亭，全長七百二十八米，共二百七十三間，是我國園林中最長的遊廊。在長廊中間穿挿有四座亭子和兩處水榭。長廊每間的檁枋上都施以蘇式彩畫，彩畫中繪有風景、人物、花鳥及故事，各間內容互不雷同。

遊人漫步長廊，既可欣賞這些豐富多彩的彩畫，又可外觀昆明湖景，內望萬壽山上各式建築。長廊是一條觀賞前山前湖風景極佳的遊廊。

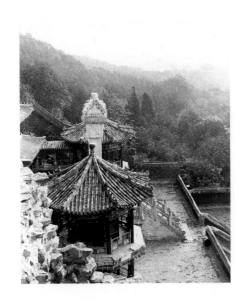

一三　排雲殿內景

排雲殿是萬壽山前山主要建築群的主殿。殿內中央設九龍寶座，是供清代慈禧太后過生日接受朝賀時坐的。在寶座後立有屏風，寶座兩旁及前面擺滿了鼎爐、宮扇和金銀琺瑯、景泰藍製作的各式工藝品，牆上也裱糊和懸掛着字畫和匾額，整個室內琳瑯滿目，珠光寶氣，充分表現出帝王生活的豪華和奢侈。

一四　自萬壽山脚仰望佛香閣

佛香閣是一座外檐四層，平面呈八角形的樓閣型宗教建築，閣內供奉佛像。佛香閣建造在萬壽山前山的中部，閣本身高約四十米，下面還有高二十一米的石造台基，使整座閣樓聳立在半山之上。它的各層屋頂都用黃琉璃瓦綠剪邊，紅色的立柱和門窗，色彩鮮麗，在滿山綠樹的襯托下，形象十分突出，成了整個頤和園風景構圖的中心。

一五　自佛香閣東望萬壽山前山

近處為佛香閣東側的湖山碑，碑的正面刻乾隆御書「萬壽山昆明湖」六字，背面刻御製《萬壽山昆明湖記》。碑的形式係模仿嵩山嵩陽觀碑。遠處則是萬壽山前山蒼翠蓊郁的林木，其間聳立於林表的亭舘隱約可見。

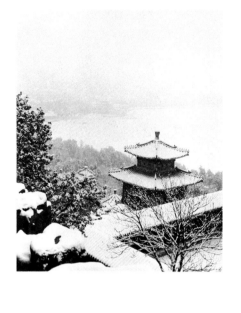

一六　自萬壽山頂遠望文昌閣與知春亭

文昌閣是在頤和園東堤北端的一座城關建築。在它的西北面，靠近湖面有兩個小島，用小橋與東岸相連，島上築有知春亭。文昌閣與島、亭、橋組成一個群體，是頤和園的一處重要風景點。由萬壽山頂俯視，近處的敷華亭，遠處文昌閣和知春亭，連接着園外的田野，視野開擴，無邊無際。

一七　衆香界和智慧海

在佛香閣的北面山坡上，聳立着衆香界和智慧海。衆香界是一座磚築琉璃貼面作裝飾的牌樓。智慧海是一座全部結構用磚造的建築，建立在萬壽山的最高處，殿內供有觀音和菩薩像，外牆全部用黃綠二色琉璃包身，上面排滿了琉璃小佛像。在陽光照耀下，這兩座琉璃貼面的建築色彩艷麗，光彩奪目。

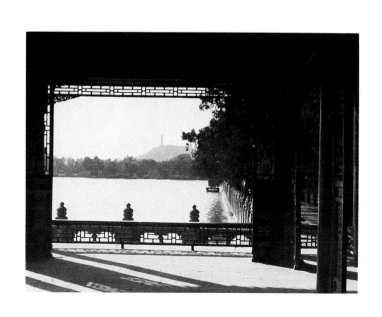

一八　自魚藻軒西望玉泉山

頤和園西面的玉泉山和山上的玉峰塔是頤和園的主要借景對象。在萬壽山前山脚下，自魚藻軒西望，長堤平臥湖上，近處的玉泉山和遠處的西山，層層疊疊，它們與園內景物結合成渾然一體，使觀賞範圍得以擴大。

一九　自西堤東望萬壽山

在昆明湖西部有一道長堤，名爲西堤，它
將昆明湖分割爲裏湖與外湖。站在西堤上東望
萬壽山，可以見到排雲殿和佛香閣建築群的側
影，在晨霧中，這組金碧輝煌的宮殿建築仿佛
被蒙上一層輕紗，溶化于園林環境之中。

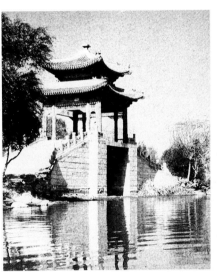

二〇　西堤練橋

頤和園西堤仿照杭州西湖蘇堤，也建六橋。
其中練橋位於西堤中部，橋墩石砌，橋洞爲方
形，可通船隻。橋上建有橋亭，亭爲長方形，
重檐攢尖頂，檐下施彩畫，紅色立柱間安有坐
櫈欄杆，整座橋亭造型莊麗。

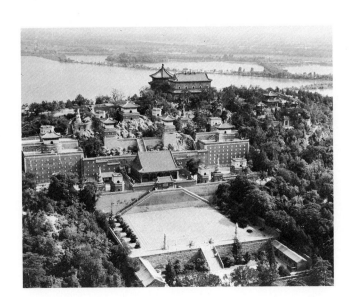

二一　須彌靈境建築群俯視

須彌靈境是頤和園後山中部的一組漢、藏
混合式佛寺，共有大小建築二十餘座，依着山
勢，由北而南，上下交錯置于後山坡上。在它
的西面山脊上，即爲排雲殿、佛香閣建築群的
最後一座建築智慧海無樑殿。

8

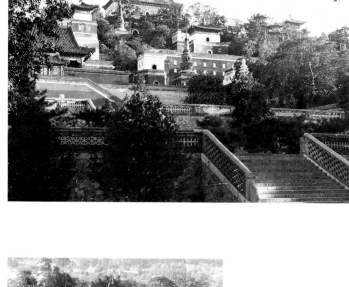

二二　須彌靈境建築群

須彌靈境建築群的南半部是西藏式佛教建築，有許多西藏式碉房和喇嘛塔。這些碉房有的下部平台為藏式，上面小殿為漢式；有的上下都為藏式；紅色的臺，白色的牆，加上各色琉璃屋頂和裝飾，組成一組具有西藏山地喇嘛寺院風格的建築群。

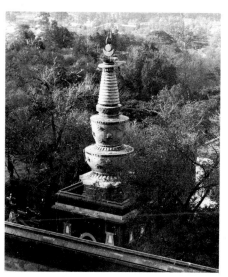

二三　須彌靈境的喇嘛塔

須彌靈境建築群中有四座喇嘛塔分置左右山坡。塔身分別為黑、紅、白、綠四種顏色。這座紅色喇嘛塔座落在紅色方形碉房上，下部為十字折角形須彌座；其上由兩個盆形相疊組成塔身；塔的上部為十三相輪組成的塔刹，最上端有金屬的日、月和火焰寶珠裝飾。整座塔形下大上小，端莊穩重。

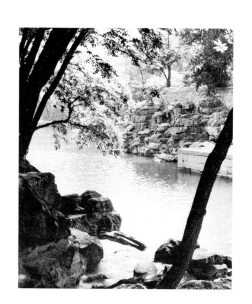

二四　後溪河峽口

後溪河是萬壽山後山腳下用人工挖掘的一條河道，又稱後湖。後湖湖面寬窄相間，造成曲折通幽的效果。在後湖西部的一個峽口南北兩岸，分別建有「綺望軒」和「看雲起時」兩組園林建築，建築已毀，但房屋基址和道路疊石大體還保留。兩處建築都有臨水的平臺，遊人可以由平臺棄舟登岸。這是後湖西部的一處重要景點。

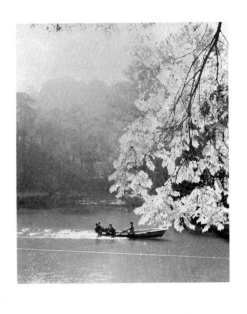

二五　後溪河

沿後湖由西往東，經過「綺望軒」和「看雲起時」兩組建築對峙的峽口，進入一個比較寬廣的湖面。湖的兩岸，樹木葱葱，深秋季節，大片松柏襯托着金黃的檪樹和檞樹，仰望萬壽山頂的智慧海殿，更顯出後湖區的深邃和幽靜。

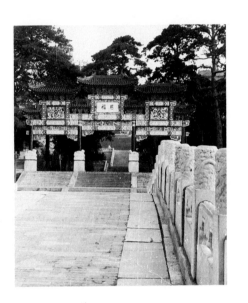

二六　後山三孔石橋

頤和園後山中部有一座三孔石橋橫跨在後溪河之上，它北連北宮門，南接須彌靈境建築群，它的東西兩邊河的兩岸是後溪河買賣街，橋的南面是一座正對着須彌靈境寺廟前廣場的牌樓。

二七　諧趣園西宮門

諧趣園地處頤和園的東北角，它是仿照江南名園無錫寄暢園建造的、自成一體的園中之園。諧趣園中央是水池，環池建有亭、堂、樓、軒、齋、榭等十多座建築和遊廊、石橋，它們錯落相間，互為對景，形成了一個綺麗怡靜的園林環境。

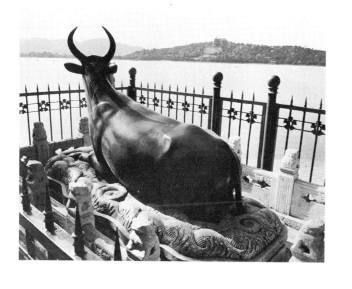

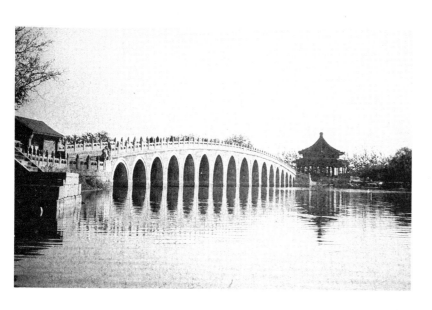

二八　諧趣園尋詩逕石碑

在諧趣園水池的北岸一帶，原是一處青石疊山，泉流跌落，曲徑通幽的佳境，清高宗將這「點筆題詩，幽尋無盡」的環境名之謂「尋詩逕」。此處環境雖在清代後期已被改造，但還有乾隆御筆「尋詩逕」石碑一座放在水池東北岸的蘭亭中。

二九　東岸銅牛

在十七孔橋的東岸堤岸上，有一座銅牛平伏在岸邊，抬頭望着對岸的萬壽山。這是乾隆二十年（公元一七五五年）在擴建昆明湖後沿用大禹治水的傳說，鑄了這隻銅牛放在這裏以圖鎮服水患的。

三〇　十七孔橋

在南湖島與東堤之間有一條石造長橋，因其有十七個券洞而名為十七孔橋。它是全國園林中最大的一座橋，全長一百五十米，寬有八米，橋上兩邊有石欄杆，欄杆望柱頭上各有神態不同的石獅子。十七孔橋有如一條長虹橫臥在昆明湖上。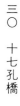

避暑山莊 河北省承德市

避暑山莊位於承德市區以北武烈河西岸一帶，是清代帝后夏季避暑之所。這裏地勢高亢，氣候宜人，盛夏無溽暑之苦，嚴冬少凜列之風，而且泉水豐沛，草木繁茂，山環水繞，景物清麗，加上「去京師至近，章奏朝發夕至，綜理萬機，與宮中無異」（揆叙等《御製避暑山莊詩恭跋》），和北京之間的聯繫極為便捷，所以康熙決定在此興建離宮，作為避暑之用。始建於康熙四十二年（公元一七○三年），到康熙五十年題名為「避暑山莊」時，園內已有三十六景。乾隆時，又加以擴建，再得三十六景，合為七十二景，並對山丘地區加以經營，建造了一批廟宇和文津閣等建築群。全園面積為五百六十四公頃，由宮和苑兩大部分組成：宮居南端，是清帝處理朝政、舉行典禮和平日起居之處；苑在宮後，按地形特點和活動內容，有湖泊區、山丘區和平原區之分。

宮含三組建築群：一是正宮，按宮廷體制作嚴格軸線對稱布置。前朝部分包括三門（麗正門、午門、宮門）和正殿「澹泊敬誠」殿，後寢則由若干院落組成，是帝后嬪妃起居之所；二是松鶴齋，在正宮東側，供太后避暑時居住，規制略小於正宮，由八進院落組成；三是東宮，在松鶴齋東側，主要建築是三層樓的戲臺「清音閣」（一九四五年燬）。

湖泊區是避暑山莊的重點景區，七十二景中的三十一景在這一帶。湖中有八個島嶼，用若干堤、橋加以聯繫，其間佈置着眾多的亭閣

樓舘。景物多寫仿江浙名勝，如文園獅子林、金山、烟雨樓等，江南水鄉意趣濃鬱。

平原區在湖泊區之北，這裏草木滋生，是乾隆舉行「大蒙古包宴」、接待少數民族王公和外國使節，以及相馬、調馬、觀看馬技之處，富有蒙古草原風味。

山丘區佔地最大（約佔全園五分之四），區內山深林密，散佈着一批獨立的庭院式建築群，如梨花伴月、玉岑精舍、秀起堂、含青齋、敞晴齋、宜照齋等；還有不少佛寺、道觀，如珠源寺、碧峯寺、旃檀林、鷲雲寺、水月庵、廣元宮、斗姥閣等，共四十四組建築，基本上是沿着四條溝峪，依山就勢佈置，並擬以形成相應的游線。

三一 澹泊敬誠殿

宮門內有正殿七間，是清帝園居時處理政務、接見朝臣和外藩入觀的場所。建築風格素雅，屋頂用卷棚歇山，灰筒瓦，全部裝修用楠木製作，罩清油，無彩繪，和北京宮殿及頤和園等處建築迥然不同。

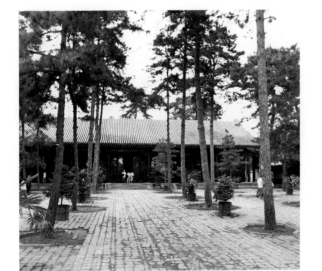

三二 水心榭遠景

水心榭是結合湖中水閘建造的橋亭，下為八孔閘，上建三亭：居中一亭用重檐卷棚歇山式，兩翼二亭用重檐攢尖式。閘的兩端原有牌坊各一座，現已不存。三亭不僅使水工構築物成為園中一景，並使單調的湖堤產生了有起伏變化的輪廓線，立意巧妙。

三三 金　山

這是寫仿鎮江金山大意而建造的一組建築。位於小島上，門、殿西向，隔水面對如意洲。門上有乾隆所題「金山」匾額。沿湖西面以長廊環繞，島東側隆起作小丘，上建六角三層的「上帝閣」，閣二層供「真武大帝」，三層供「玉皇大帝」，均有康熙題匾。由如意洲（正宮落成前曾是康熙園居時的宮廷所在地）東望，這組建築猶如孤峯突起於水際，略有江上泛舟遠望金山之意。登上帝閣，則可飽覽湖光山色。

三四 烟雨樓

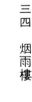

仿嘉興烟雨樓之意而建。位於青蓮島上，以一座五開間二層的樓閣為主體，配置若干亭舘作烘托，形成一組錯落有致的建築群。

（楊谷生攝影）

三五 文津閣

這是收藏《四庫全書》的藏書樓。乾隆年間編輯的七部《四庫全書》，分別建七閣收藏，它們是：北京故宮文淵閣、北京圓明園文源閣（咸豐時燬於英法聯軍之入侵）、瀋陽故宮文溯閣、承德避暑山莊文津閣、揚州文滙閣（咸豐中燬於戰火）、鎮江文淙閣（已毀）、杭州文瀾閣。這些藏書樓的形式都仿照寧波天一閣體制，平面六間，西端一間是樓梯間，稍窄。二層，底層有前廊。屋頂作硬山式，用灰筒瓦，建築風格較爲素雅。此處文津閣是同治間毀壞後重建的，閣前設水池，可供消防之用，池南累石爲山，並置亭臺，植花木，形成幽靜的庭園。

三六 採菱渡

在如意洲前「環碧」島上，是一組小型院落式建築，後側以曲廊聯結草頂方亭。

三七 南山積雪亭

避暑山莊西北部有大片山巒，顯示出群峯突起、溝壑縱橫的山野景色。在群山之巔點綴小亭數個，形成景點。南山積雪亭位於山區南緣峰頂，成爲湖區的重要對景，也是俯視湖區全貌的觀景佳處。特別是冬季雪後，從亭中可遠眺山莊外南部群山，白雪皚皚，寒光閃耀，景色十分壯麗。

（楊谷生攝影並撰文）

古蓮池　河北省保定市

三八　臨漪亭

古蓮池位於保定市中心區。元太祖二十二年（公元一二二七年）汝南王張柔在此開池引泉，構築亭舘，建成爲「雪香園」。後廢。但池中水廣荷盛，故稱爲「蓮花池」。明萬曆間曾作大規模擴建，改名「水鑑公署」，成爲一方勝遊之地。至淸雍正間，闢爲蓮池書院，乾隆十年改爲行宮，弘曆曾六次「駐蹕」於此，園內興作達於極盛時期。光緒二十六年（公元一九〇〇年）遭八國聯軍焚掠，園毀。以後陸續有所修建，但規模已非當年可比。此園現有面積爲二點四公頃，水池佔三分之一左右，佈局以蓮池爲中心，池中建臨漪亭（又名水心亭），以橋兩座由南、西北方向和園內各景點相通。環池佈列君子長生舘、高芬軒、濯錦亭、藻詠廳等建築，因水成景，是一座以水景爲主的城區名勝園林。圖示臨漪亭遠景。

（孫大章攝影）

十笏園　山東省濰坊市

此園位於濰坊市區胡家牌坊街，爲該市著名勝蹟。其地原爲一舊宅，清光緒十一年（公元一八八五年），由園主丁善寶經營修建，始成現狀，取名爲「十笏園」。「十笏」一詞，歷來被士大夫文人用來形容地盤之迫隘狹小，鄭板橋亦有「十笏茅齋」之句。園含兩大部分：後部是建築庭院區，前部爲山池區。全園佈局以水池爲中心，池東累石爲小山，臨水壁立，山上有二亭，登亭可俯瞰全園景色。池西有一帶長廊，和池東山石恰成對比，在此觀賞山池，構圖最爲完整。池中水榭，匾曰「浣霞」，四面臨水，處於山環水繞之中，是園中第一佳境。水榭東北臨水一小軒，匾曰「穩如舟」，屬於畫舫齋一類。水榭東南一亭立於水中，體量小巧，尺度合宜，爲山池起了點景作用。水榭西北有平面爲曲線形的多孔拱橋和西岸長廊相接。多孔拱橋在小面積的私家園林中極爲罕見，此橋橋面低壓貼近水面，橋拱露出水上甚少，形象與尺度都能和環境相協調，取得了與衆不同的效果。

水面以聚爲主，僅用水榭及曲橋作前後兩部分的空間分割，故園雖小而無壅塞侷促之感，景象開朗，整體效果良好，這是此園成功之處。建築佈置疏密得當，體量合宜，不以奇巧取勝，而以空透、低小、樸素獲得和小山小水的和諧。屋面鋪靑灰色筒瓦，脊部處理乾淨洗練，牆面有粉白與淸水兩種，具有北方民居的風格。池西長廊下塊石池岸，錯落有致，有整體感，是

園中成功的疊石作品。
此園可視爲山東一帶私家園林的代表。

三九　園　門

由大門進入後，迎面一磚照壁，向右折入
圓門，即是此園前部山池區。

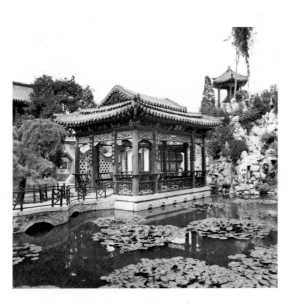

四〇　水　榭

在水池偏北處。東面是假山，西面爲長廊，
側後小軒「穩如舟」，西向。這裏處境開朗，四
面有景，採用敞亭形式，最爲適宜。屋頂用三
疊檐式卷棚歇山，甚是別致，在各地園林建築
中未見類似做法。

四一　池西長廊

有過於平直之感。廊側池岸疊石甚佳。

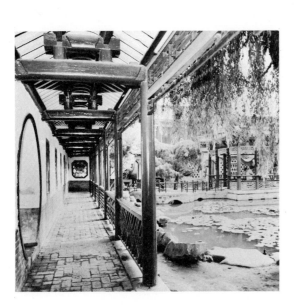

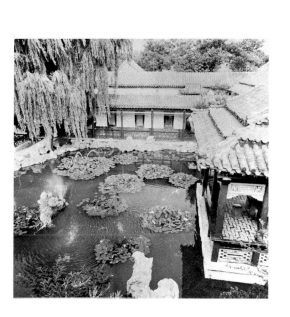

四二　假山及池中小亭

小亭位於水池東南角。池東假山臨水矗立，有挺拔奇峭之勢，山頂小亭尺度也很適當。但疊石稍欠章法，略顯瑣碎。

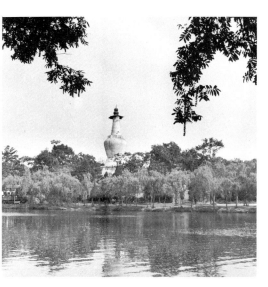

四三　俯瞰水池

由假山俯視，池水、水榭、西廊盡收眼底。

瘦西湖　江蘇省揚州市

瘦西湖在揚州市西北郊。原是唐、宋舊河道（一說是唐代揚州羅城的一部分），名保障河。清光緒年間揚州文人以其十里秀色可與杭州西湖比美，而清瘦過之，遂改稱瘦西湖。清乾隆年間，這裏園林盛極一時，自天寧寺至平山堂沿河布滿池舘，「兩堤花柳全依水，一路樓臺直到山」。小金山——五亭橋——白塔一帶是其中心區。

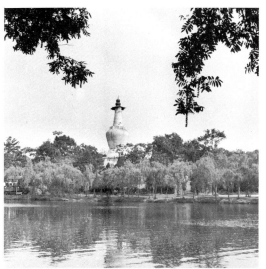

四四　白塔

白塔在瘦西湖南岸蓮性寺內，清乾隆年間所建，體量高聳，成為瘦西湖的構圖中心。

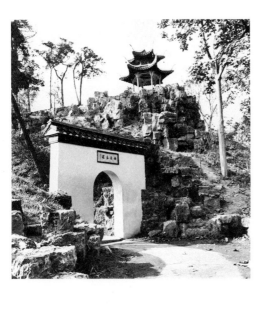

四五　五亭橋

五亭橋在瘦西湖白塔北側。因橋在蓮花埂上，又名蓮花橋，建於乾隆二十二年（公元一七五七年）。橋有四翼，上建五亭，橋身由十五個石拱組成。每逢中秋，皓月當空，每拱各含一月，是瘦西湖的盛觀之一。橋亭上原蓋小青瓦，現已改為黃色琉璃瓦。此橋和白塔南北相對，以其突出的體形和色彩，成為瘦西湖的標誌。

四六　小金山

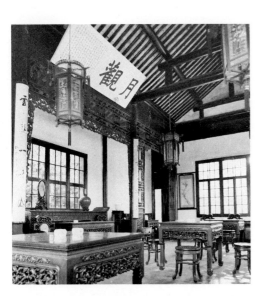

小金山原名長春嶺，在瘦西湖五亭橋以東湖中，是人工堆築的小丘。這裏四面環水，小金山偏於島的東北隅。山頂一亭，名「風亭」，登亭可盡覽瘦西湖勝景。山南布置幾組庭院，面東一廳曰「月觀」，廳後小院曲折幽深，花木竹石，佈置得體，是島上最有吸引力的小庭園。此外還有「琴室」、觀音殿等建築物。山西側有「湖上草堂」及「釣魚臺」諸勝。釣魚臺原名「吹臺」，清乾隆巡遊揚州時，曾在此垂釣，故改今名。上述「風亭」、「月觀」、「琴室」、「吹臺」之名，都沿用南朝徐湛之在此作南兗州刺史時所用名稱，但已非當年原址。圖示小金山山頂「風亭」及近年所作疊石護坡與後山拱門。

四七　月觀室內

柱上一聯是鄭板橋所書：「月來滿地水，雲起一天山」。此廳面對寬闊的湖面，隔湖可望「四橋烟雨」樓。

个　園　江蘇省揚州市

個園在揚州市東關街。清嘉慶年間，鹽商黃應泰在「壽芝園」舊址上葺成此園。園內多竹，竹一枚稱「个」，或以爲「个」字像竹葉，故有此名。佈局以曲池居中，池南有花廳「宜雨軒」，池北有七間長樓，名曰「抱山樓」。長樓東、西兩側各有假山一座，既是園中重要景物，又是室外登樓的磴道。東側一山用黃石累成，以黃色近秋而俗呼之爲「秋山」；西側一山用湖石掇立，以其形如累累夏雲而俗呼之爲「夏山」；合園門前石筍和「透風漏月軒」前院的白石假山所象徵的春筍與冬雪，稱爲「四季假山」。七間樓之東有一段樓廊，花廳西側原來也有樓廊與亭舘，現已毀去。這種大量採用樓房的佈置手法，是揚州園林建築的一大特色。

四八　抱山樓

前有曲池和六角亭，青桐一株挺然聳立，使平直單調的樓房獲得優美的畫面構圖，可惜近年此樹已枯死。

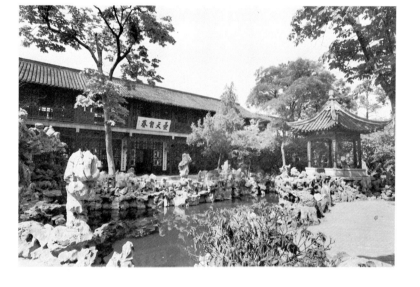

四九　湖石山

七間樓西側湖石假山，臨水而起，上亭下洞，有橋伸入水洞中，構思尙稱活潑。

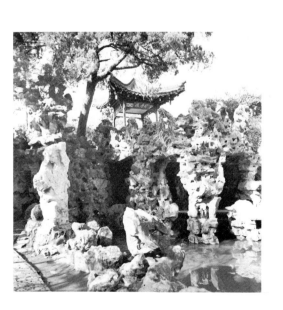

19

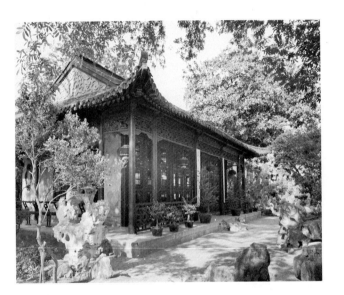

五〇　黃石山幽谷

七間樓東側黃石假山，山洞詰屈環迴，《園冶》所讚：「路類張孩戲之貓」，庶幾近之。但山後有幽谷一區，中有石桌石橙及石峯，四圍石壁峭立，仰望唯見天空雲霞，如入深山絕壑之中，意境別致，頗有新意。

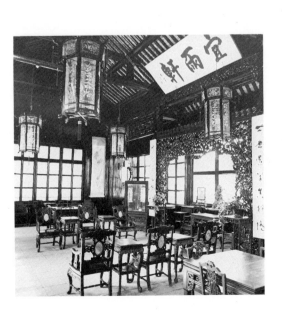

五一　花　廳

位於園門之內，是全園活動中心，屬四面廳的變體，三面有廊，獨缺後面。廳前佈置成花木庭院，廳後爲水池，廳東有黃石假山，廳西原有亭廊已不存。

五二　花廳內景

靠後中間兩柱間用罩分隔，使內部空間產生變化，不同於一般四面廳的佈置。

寄嘯山莊　江蘇省揚州市

位於揚州市東南隅徐凝門街，係光緒年間官僚何芷舫所建宅園，俗稱何園。園涵東西兩部分，中以二層樓的複廊相隔。東部以四面廳為中心，環列花木、山石、亭閣；廳南院有船廳，北院有湖石假山，西面是複廊，東院有山石水池。西部是此園主體部分，以水池為中心，佈置樓閣山石，一座體量碩大的二層樓房（以北立面）三間周圍廊為主體，輔以兩耳房，佔有整個池北，聳立於池北，並將二層的樓房延伸為池東複廊和池南長廊，使之環包於水池北、東、南三面，這是揚州園林中使用大量樓房的典型實例。水池東端有方亭立於水中，是當年納涼聽曲之處。此園園主曾任清朝駐法使節，建築所用某些裝修反映了一定的外來影響。

五三　東部複廊

位於四面廳西側，是二層樓複廊的東半面。

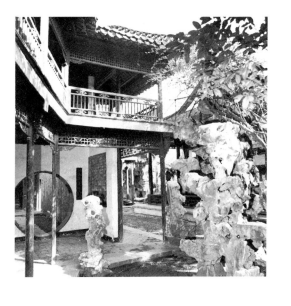

五四　西部主樓

位於池北，前有平台，兩翼有耳房。因退離池岸較遠，尚無壓迫水池之感。

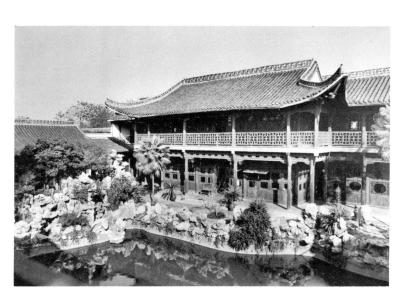

五五　池中方亭

立於水中，左右及後側都有二層樓的房廊圍屏，對亭中演唱的音響可起加強作用。

五六　匏廬庭園　江蘇省揚州市

位於揚州市甘泉路八十一號，是住宅內船廳前的庭園。庭東部堆土累石為小山，山上綴以花木；西部鑿為小池，池上作小軒，形如水閣一角，實際上只有幾平方米的面積，由此俯瞰池中碧藻紅魚，可聊作濠濮間想。

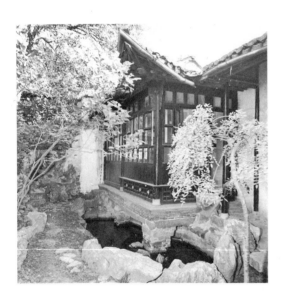

五七　準提庵庭園　江蘇省南通市

準提庵位於南通市南郊長江之濱的狼山山腰，是一座小型佛教寺院。此庭園是佛堂「法苑珠林」的前院。這裏地處狼山南麓的臺地上，正屋「法苑珠林」坐北向南，高出庭院二米，可從院內拾級而登，庭院其餘三面是：東廂「塔

蔭堂」，西廂「常樂我靜」，南屋「一枝棲」，四屋形成一座封閉的院落。院內用亂石鋪成冰紋地面，散植羅漢松、山茶、天竹、蠟梅等花木，建築形式樸實，無任何雕鏤裝飾，階石用不規則條石，花臺用青磚累成，整個庭園呈現一種簡素、自然、幽靜的氣氛，是現存寺廟庭園的佳作。

五八　靜妙堂

是園中的主要建築，北面山池較開闊，廳前有草地；南面池小山峭，廳前臨水披屋作水榭，形成前後不同的景象。

五九　靜妙堂室內

廳堂內部分隔爲南北兩部分，北面部分的空間較大，傢俱陳設也以北面爲主。

瞻園　江蘇省南京市

此園位於南京市瞻園路，原是明代徐達大功坊府邸的一部分，嘉靖年間，闢爲園林。清代改爲布政使衙門（藩臺），園林仍舊。乾隆下江南曾駐蹕於此，題名爲「瞻園」。太平天國定都南京，曾爲夏官副丞相賴漢英的府邸。後毀於兵燹。同治六年（公元一八六七年）稍稍修復，以後又多次修葺。現在園中僅北部假山主體部份是明代所遺（上部經後人整治增補），花廳「靜妙堂」是清同治重建之物，其餘亭廊軒舘和南部假山，多屬後期增設或改建。

此園以花廳「靜妙堂」爲中心，南北兩面佈置山池，東面以曲廊、小院遮擋衙署西墙，西面有一壠土丘自南而北橫臥於池側，丘上林木茂密，增添了園內郁郁葱葱的氣氛。

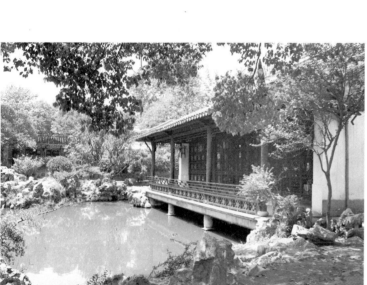

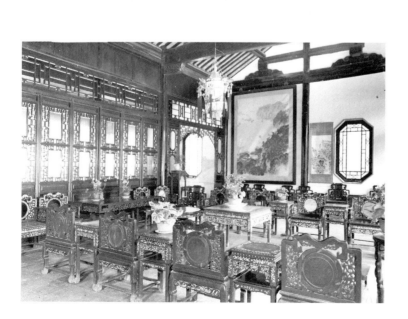

六〇　北、西兩面假山

由園東北隅水口向西南望，透過石板橋與石磯，遙見池西土丘上林木濃翠，富於山林野趣。假山沿池部分伸入水中，形成一面臨水一面傍山的蹊徑，是明代常用的掇山手法。

六一　池北假山與東面亭廊

由園西北隅向東望，有曲橋架於水灣，貼水而過，引向假山及臨水蹊徑，隔水亭、廊倚於衙署西牆，向南曲折延伸至靜妙堂及園門。

六二　石磯

在假山南端，與臨池蹊徑結合，成為和山體峭壁相垂直的水平體量，產生對比效果。「石磯垂釣」是常見的一種園林意境構思。

六三　曲廊

東面曲廊蜿蜒起伏，形成若干小院，綴以水池和花木，增加了層次和景深。

六四　廳南山池

靜妙堂南面假山，用湖石累成，有峭壁、懸巖、洞壑、危徑、步石等意境處理，從體、面組合到細部紋理，都經過精心推敲，雖處在背陰狀態，由於和堂前水榭之間的觀賞距離合宜，效果甚佳。圖示從廳西南角水口向東南望，透過石梁及水面，遙見此山。

煦園　江蘇省南京市

煦園位於南京長江路。清乾隆年間，此地屬行宮範圍，道光間修建成煦園，太平天國時又成為洪秀全天王府的一部分，因位於天王府西側，又稱西花園。孫中山先生領導辛亥革命，推翻清朝，創立民國，煦園又是南京臨時政府的所在地。當年孫先生就任臨時大總統的辦公室，就在煦園西側。

園中佈局以水池為中心，池北一廳稱「漪瀾閣」，前設平台，兩側有小拱橋可通池東西兩岸。池東有水榭「忘飛閣」、假山及套方雙頂亭。西岸臨水一樓聳然而立，題為「夕佳樓」。池中有石舫一座，名曰「不繫舟」。

此園曾作各種用途，幾經滄桑，多番改造，因此建築式樣稍雜。但未作過多空間分割，不作封閉式庭院佈置，格調較為凝重，器局顯得恢宏，有別於一般私家園林，興許是行宮和天王府遺意的一種反映。

仿畫舫形式建成，分前、中、後三艙，艙前平台左右有石板橋與東西兩岸相通。此舫摹仿船隻較蘇州各園更爲逼眞，也是不同於一般私園的做法。白居易有詩曰：「酒開舟不繫，去去隨所偶。」（《泛春池》）。「無情水任方圓器，不繫舟隨去住風」。（《偶吟》）。「不繫舟」的題名，表示一種消遙自在、任其所至的意趣。

六六　由漪瀾閣西側南望

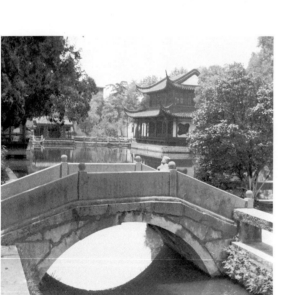
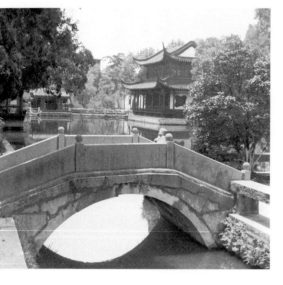

漪瀾閣前左右兩石拱橋，造形和尺度都很適宜，透過西側拱橋，遙見夕佳樓和不繫掩映舟於林木之間，猶如飄浮於水面之上。

寄暢園　江蘇省無錫市

寄暢園位於無錫市西郊惠山下，創建於明正德年間（公元一五〇六至一五一〇年），舊名鳳谷行窩，園主是戶部尙書秦金。隆慶年間，改名爲寄暢園。清咸豐十年（公元一八六〇年）園毀，現在園內建築物是後來重建的，但水池、假山、迴廊、亭榭的佈置尙保留舊時遺意，其中假山是清初張鉽的作品。

此園西倚惠山，南望錫山，環境幽美，利於借景，又得惠山泉水，滙爲曲池。全園佈局以水池「錦滙漪」和池西假山爲中心，池東、北兩面佈置亭廊廳榭，隔池可遠借錫山龍光塔，景色最佳。假山間疊石爲澗，澗水潺潺，聲兼八音〔一〕，故稱爲「八音澗」。園西南隅有「秉禮堂」小庭園，空間和景物的處理堪稱精審得宜。

〔一〕《周禮·春官》：「播之以八音，金、石、土革、絲、木、匏、竹」。注：「金，鐘鎛也；石，磬也；土，塤也；革，鼓鼗也；絲，琴瑟也；木，柷敔也；匏，笙也；竹，管也。」

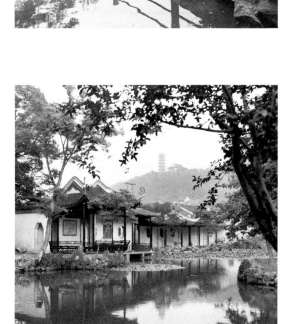

六七　錦滙漪

池水南北狹長，中部西岸突出一灘，稱「鶴步灘」，與東岸方亭「知魚檻」相對作蜂腰狀收縮，使水面空間層次有深遠不盡之趣。七星橋斜亘於池上，一反江南常用曲橋的通例，而以直橋處之，另有一種質樸之氣。

六八　借　景

池東為「知魚檻」、池西為「鶴步灘」，遠處借錫山與龍光塔。雖亭廊之後已是園外，而景面仍獲得豐富的層次，足見其處理手法之巧。

六九　池西山徑

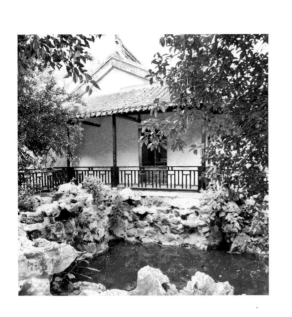

七〇　秉禮堂庭園

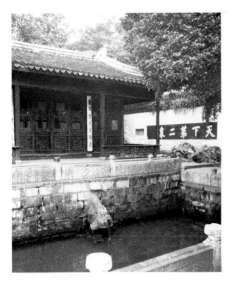

七一　漪瀾堂及第二泉下池

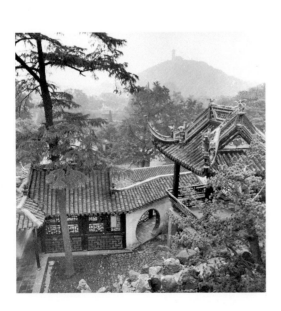

天下第二泉　江蘇省無錫市

位於無錫惠山（亦名慧山）東麓惠山寺南側，本名惠山泉，唐代《茶經》作者茶道大師陸羽品此泉水質爲天下第二（《天下水品》），故有此名。唐中書令李德裕酷愛此水，曾派人傳送長安以供飲用，皮日休有詩譏之曰：「丞相常思煮茗時，郡侯催發只嫌遲。吳關去國三千里，莫笑楊妃愛荔枝」（《慧山泉二首》）。宋時，在泉上建亭及漪瀾堂。明代，這裏是一方勝遊之地，「正（德）嘉（靖）間，每有公餞，冠裳集焉」（《錫山景物略》）。現存建築有漪瀾堂、二泉亭、景徽堂等，屬清咸豐兵燹後重建之物。泉有上池、中池、下池，各有暗渠通水，至下池以螭吻吐出。

七二　雲起樓庭園

此園在天下第二泉後側山坡上。這一帶原是惠山寺僧院，有聽松庵（方丈所居）、竹爐山房、秋濤軒、凝雲軒、松風閣等建築物，現僅存此院，已歸入二泉景區範圍。雲起樓所在地勢較高，向東可遠望錫山及惠山東麓景色，樓前以爬山廊圍成庭院，院門題爲「隔紅塵」，院內有「百羅漢泉」及朱衣亭，並累石爲小山，山上植羅漢松、靑桐、柳杉等樹木。院內環境幽靜，視野曠遠，景色宜人，作爲僧居，確有出俗離塵之趣。圖示由雲起樓眺望錫山及院內景物。

拙政園　江蘇省蘇州市

拙政園位於蘇州市婁門內東北街，是明正德年間（公元一五○九至一五一三年）御史王獻臣所創宅園。此地原是大宏寺舊址，有一片積水瀰漫的洼地，建園之初，濬而爲池，環植林木，形成一座以水景爲主的私園。據明文徵明所作《王氏拙政園記》及《拙政園圖》（見圖十五），此時園內屋宇稀疏，富於自然意趣。

清初，此園曾歸吳三桂之婿王永寧，有一次大規模的改建，目前園中部的山池佈置基本上是此時所奠定。此後，或爲衙署，或爲私園，經歷了多次興廢和改造。目前所見佈局及建築物是清代後期的遺存。

拙政園位於住宅的北側，分爲中部和西部兩區。

中部是全園的主體，佔地十八點五畝，其中三分之一是水面。佈局以水池爲中心，因水而立堂、軒、亭、舫，池中堆土作小島兩座，建樓一座，架曲橋以爲聯絡。池東西兩端各向南伸出一水灣，西端水灣較深，上架「小飛虹」廊橋及「小滄浪」水閣；東端水灣甚小，僅架石橋於水口。由於這些島、橋、廊、閣和水口的處理，使水面環迴屈曲，深遠莫測，若無窮盡；空間疏朗，層次豐富，爲蘇州各園之冠。雖經歷次改造重建，但建園初期以水景爲主、建築稀疏的特點，始終保持不變。

池中土山頗有野致，山上竹林茂密，山北土坡榛莽不剪，並有葦叢佈於岸邊，形成一種江南山林田園意趣，在蘇州各園中獨具風采。

在疏朗的景色之外，還有若干組封閉的小景點佈列於周邊，如：小滄浪水閣，以小飛虹廊橋及一些亭廊組成水院，既是獨立的景點，又和主要水面相互溝通資借；遠香堂南面則是以假山水池爲內容的小庭園；而玉蘭堂、海棠春塢、聽雨軒，則是建築庭院式的佈局。這些景點既滿足了各種使用要求，又爲全園增加了空間和景色的變化，豐富了園林的內容。

此園的西部是清末張氏「補園」時期形成的格局，與中部僅一牆之隔，有圓洞門「別有洞天」溝通。這部分的佈局也以水池和池中一島爲中心，池南是花廳「三十六鴛鴦舘」，臨水架空如水閣；池東倚牆是一帶浮廊，沿池還有一些其他亭閣。東南隅小山上一亭稱「宜兩亭」，在此可俯瞰補園，又可借中部原拙政園景色，所以稱「宜兩」。此園水面空間較窄，尤以「三十六鴛鴦舘」向南一段水池狹長而缺少變化。廳東一段向北延伸的水面，因有浮廊和倒影樓的巧妙處理而顯得意趣盎然，是園中最精彩的部分。

七三　腰　門

入園門，經小巷，至第二道門——腰門。門內累黃石山作屏障，以免直接看到園中主要活動場所——遠香堂。

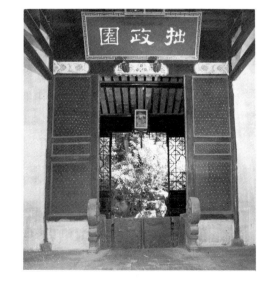

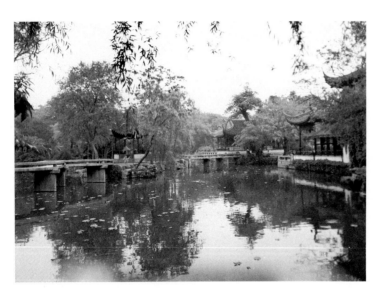

七四　遠香堂

過腰門，繞假山，渡曲橋，就到達園中主廳遠香堂。堂用四面廳形式，四面均作橢扇，可四面觀景：北是山水，南是石假山和花木，東有繡綺亭，西有倚玉軒及曲折的迴廊。堂北池中植荷花，取宋儒周敦頤《愛蓮說》中「香遠益清」之意，題為「遠香堂」。其西側即倚玉軒。再西為「香洲」。

七五　中部水池（由西向東看）

池南為香洲、倚玉軒諸建築，池北即水中二島，二橋之間一亭是「荷風四面亭」。這裏景象豐富，層次深遠，有江南水鄉烟水瀰漫之趣。

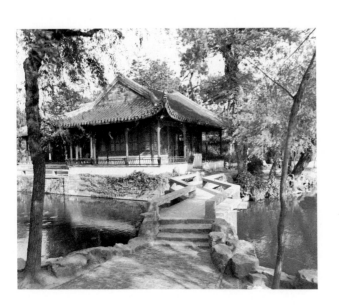

七六　倚玉軒

亦稱南軒。文徵明《拙政園圖詠》：「倚楹碧玉萬竿長」。當時軒前多竹，故名。此軒比遠香堂稍矮略小，兩者採用一直一橫的布置，使屋頂產生錯落變化，避免了重複與單調，可見當年造園者經營意匠之斟酌。

30

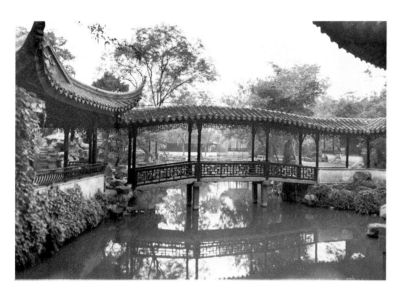

七七 「香　洲」

仿畫舫之意，作前、中、後三艙。三艙高低錯落，虛實交輔，造型活潑，透空玲瓏。其北側所壓岸線雖與倚玉軒幾乎成一直線，但由於體量與形象的變化處理得宜，因而淡化了這個缺陷。

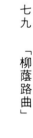

七八 「小飛虹」

這是一座跨於水灣的廊橋。由小滄浪水閣北望，透過此橋，遠處隱約可見荷風四面亭、倚玉軒、見山樓諸處。廊橋微拱，輕若飛虹。這是一處絕妙的水院處理佳作。

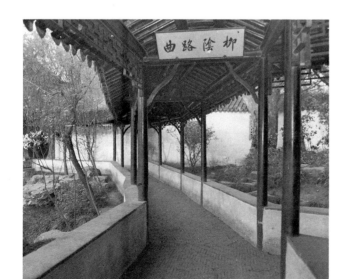

七九 「柳蔭路曲」

曲廊一側栽柳數株，故名。

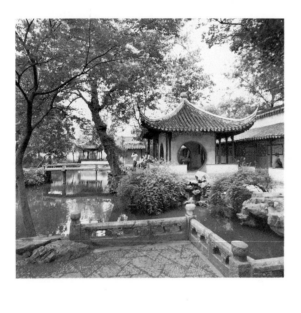

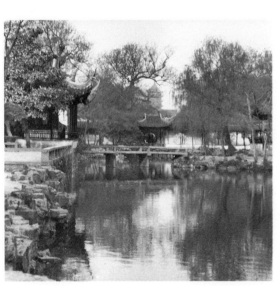

八〇　見山樓

由「別有洞天」半亭遠眺，曲橋之下水面盡處是見山樓，和池中小島隔水相望。

八一　「梧竹幽居」

此亭位於園中部水池東端轉折處，西、南、北三面有景：西可遙望遠香堂、香洲一帶，冬春樹葉稀疏時還可借北寺塔爲景；南可透過小橋、水灣，視野及於「海棠春塢」；北面池水延伸到綠漪亭和二島背後。惟有東面已是園牆。故亭作四圓洞門以取三面之景，而以東面爲出入口。此處不用一般方亭式樣，和環境配合頗爲貼切，恰到好處。亭外有梧有竹，故以梧竹爲名。

八二　遠借北寺塔

《園冶》說：「極目所至，俗則屏之，嘉則收之」。借景是造園的重要一環。蘇州城內諸園難得有景可借，拙政園獨能有北寺塔遠景收入園中，誠屬可貴。

32

八三　繡綺亭

高踞於遠香堂東側假山上，可遠眺中部山池及枇杷園等景色，也是遠香堂東面的對景。

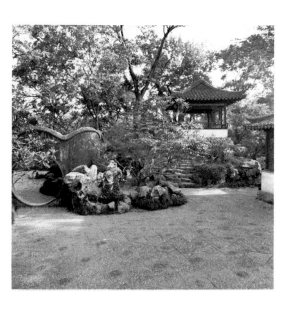

八四　枇杷園

位於園東南隅，以雲牆分隔成小院，中有玲瓏館、嘉實亭，亭周遍植枇杷樹，地面用卵石鋪作冰裂紋地面，玲瓏館門窗格子亦用冰裂紋，兩者相映成趣。小院北面，以繡綺亭為對景，雲牆至亭下假山而盡。這是一個組合得非常自由和巧妙的小庭園。

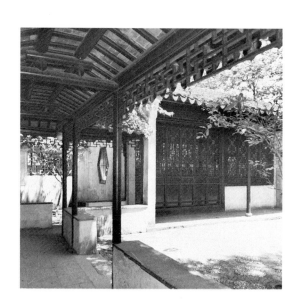

八五　海棠春塢庭院

在繡綺亭東側，是一區封閉式小庭院。面積雖小（約一百三十平方米），但造園者以精湛的建築技巧，使之顯得精巧、空靈，全無侷促、壅塞之感。正屋僅作一間半。再用低廊將院子隔成三個小院，院中植西府海棠及垂絲海棠各一株，配以竹石小品一角，地面以卵石作海棠花紋鋪地。這是小庭院處理的佳例。

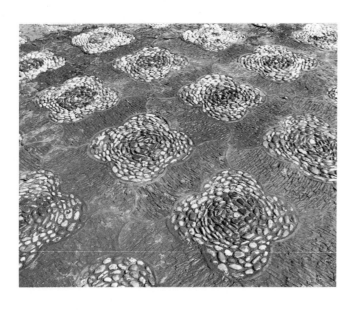

八六　海棠春塢院景

海棠一株，慈孝竹一叢，天竹數枝，湖石幾塊。原有高大朴樹已不存。

八七　鋪地

海棠花紋鋪地。黑白卵石爲花，碎瓦（缸）片爲地，整瓦爲之勾邊。

八八　「別有洞天」

拙政園中部和西部原已劃爲二園，有界牆分隔。合爲一園後關此圓洞門，因含兩園界牆，故洞門特深。雖非有意爲之，却能以其有力的框景作用，起到引導注意力的效果。

八九　三十六鴛鴦舘

這是拙政園西部（即原「補園」）的花廳，張氏園居的主要活動場所。平面作方形，用屏門飛罩等分隔為面積相等、裝修相似的前後兩區，前曰：「三十六鴛鴦舘」，後曰：「十八曼陀羅花舘」（又稱曼陀羅花），分別在舘前後蓄鴛鴦、植茶花（又稱曼陀羅花）。廳的四角各附一耳室，是輔助用房。此廳體量稍大，又臨於池上，池面較小，故比例不當，尺度有失斟酌。

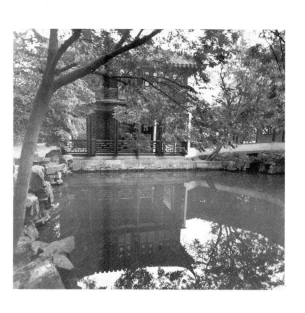

九〇　浮　廊

此廊倚牆屈曲起伏而行，南自「別有洞天」，北至「倒影樓」，猶如游龍戲水，是拙政園西部最美的畫面之一。白牆與漏窗的光影變化，更增添其玲瓏活潑的氣氛。

九一　倒影樓

池端立樓，不論在此觀景或是作為景觀，月夜霧晨，雨中雪後，都有佳境。此樓也是拙政園西部精華所在。樓下稱「拜文輯沈之齋」，是為追慕明文徵明和沈石田而設，兩壁有文、沈二人石刻像及文徵明《王氏拙政園記》。

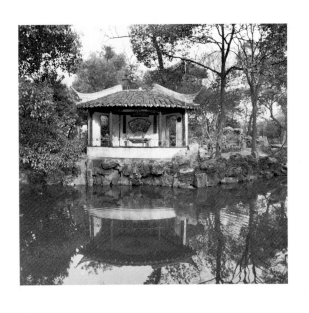

九二 與誰同坐軒

取蘇軾詞「與誰同坐，明月清風我」之句為名，原意標榜清高不群，此處借以寫景，使意境更爲豐富。亭作扇形，臨水面東，宜於賞月。

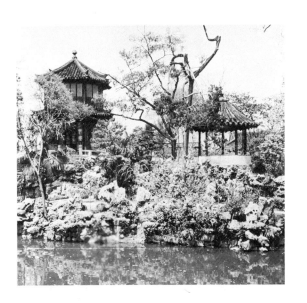

九三 笠亭與浮翠閣

由「三十六鴛鴦舘」隔水北望，是此園主景。近處島上立圓亭，以其頂圓而小，形如笠，故名：遠處假山上立一八角形樓，稱「浮翠閣」。

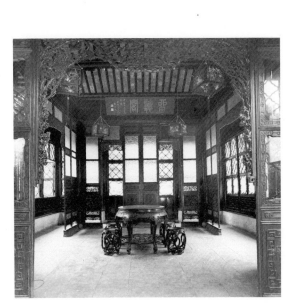

九四 留聽閣內景

取唐李商隱「秋陰不散霜飛晚，留得殘荷聽雨聲」詩意，以標出此地深秋聽殘荷雨聲的意境。閣前池中原多荷花。閣的形制和軒、舘無別，僅作一層。

留園位於蘇州市閶門外留園路。明嘉靖年間太僕寺徐泰時在此建東園。清嘉慶間劉蓉峯在東園基礎上改建爲「寒碧莊」，俗稱劉園。光緒二年盛康又葺此園，因太平天國之後閶門外獨留此園，又以「留」、「劉」同音，故改名爲留園。

園位於住宅與祠堂之後，共佔地約三十畝，可分爲四部分：中部涵碧山房至五峯仙館一區是明代寒碧山莊的原有基礎，爲全園精華所在；東部冠雲峯庭園、北部果樹竹林區和西部至樂亭到「活潑潑地」一帶，都是光緒年間盛氏所增闢。

中部主要廳堂「五峯仙館」偏於園之東側，山池在其西面。廳的前後都以山石作爲庭院對景，配以花木和竹叢。廳東側配小庭院兩組，作爲讀書和接待賓客之用，院中也以石峯爲觀賞主題。這幾組庭院是園主在園中起居的重要場所。水池的面積不大，遠遠小於拙政園。池西、北兩面堆土累石爲山，池南設涵碧山房、明瑟樓、及「綠蔭」諸堂、軒、亭、廊，供遊觀之用。池東也有一組建築，包括曲溪樓、西樓、清風池舘和濠濮亭諸處。其佈局基本上是水池兩面堆山，其他兩面建屋。水池中央有一小島名曰「小蓬萊」，是私家園林中沿用海島仙山意境的一例。池北假山曝經修理，用石已相當混雜，但其基層部分，可能是明代舊構。東部一區是盛氏爲得冠雲峯一石而建，主題無疑是此峯，一切建築、水池、花木、山石

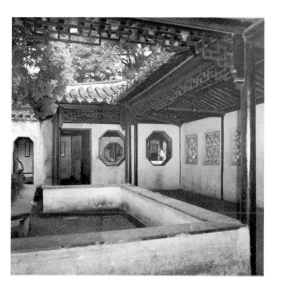

都圍繞突出這一主題而佈置。「冠雲」的側後兩翼，還有體形稍小的「瑞雲」（東）、「岫雲」（西）兩峯作爲陪襯。北部和西部景色平平。如果說，拙政園以烟水瀰漫的水鄉風光取勝，那麼留園可說是以石峯和建築見長。

九五　「古木交柯」

原是留園十八景之一，因有古木，故名，今已更植女貞及山茶各一株於台上。此處爲入園後第一景，以曲廊圍成小院，北側牆上作漏窗數方，透過漏窗隱約可見園中山池；又闢空窗、洞門若干，將視線吸引至遠處，增加了景深和空間層次。作爲入園的序幕，這是一個成功的例子。

九六　明瑟樓與涵碧山房

這是園中主要建築物之一，位於水池南岸，北對山池主景。樓與山房相接成爲一體，室內不設樓梯，僅從樓亭假山可登二樓，這是江南園林中常見的登樓方式。樓前有高大青楓一株挺立水涯，使這一景面獲得了良好的構圖。青楓所覆臨水小軒，稱爲「綠蔭」。

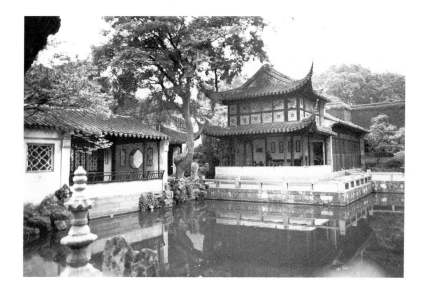

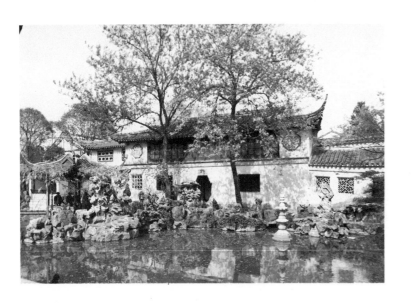

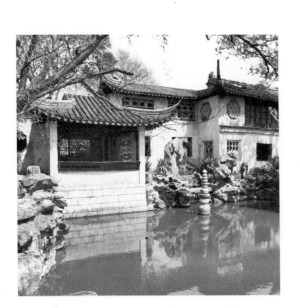

九七　「綠蔭」前池水

這一帶是入園後最先涉足的地區。由「古木交柯」處的曲廊、小院和漏窗中隱約可見的山池，至此而豁然開朗，隔水展望，池北、池西山林景色盡收眼底，頓覺一石一木更顯絢麗明秀。這是欲揚先抑，用環境對比的手法，達到以小襯大、以暗襯明、以壅襯曠的效果。「綠蔭」的虛，漏窗白牆的實，二者形成了這一帶建築構圖的主調，配以疏樹、疊石、水幛和池中倒影，使畫面豐富生動，不失為留園中的勝景之一。

九八　曲溪樓

這是一座五開間的樓，進深只有三米多，樓下純屬走廊，樓上西向，也難以作正式用途，其作用無非是為了造景。這裏地處宅與園的交界處，樓可起屏蔽內宅屋宇的作用，也為園中增添一景。樓前原有高大楓楊二株，一株扶搖直上，一株撲於水面，兩樹枝椏虬曲，線條優美，可惜已枯死。近年補栽小樹，尚未成型。

九九　清風池舘

池東臨水一軒，由此可隔水西望山水和「小蓬萊」。

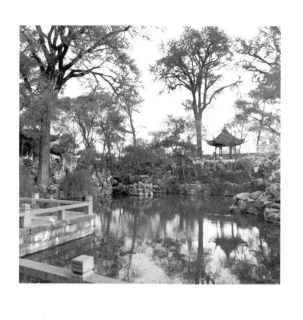

一〇〇 中部山池

由「綠蔭」西北望，西、北兩面山水、亭榭、林木一覽無餘。

一〇一 「汲古得綆處」

這是附於「五峯仙舘」西北隅的小屋，原是書房，取自韓愈詩「汲古得修綆」之句，意為刻苦學習古人。磚博風板、墀頭、窗上磚檐等做法，是典型的當地民居式樣。《園冶》所謂：「藉以粉壁為紙，以石為繪」，在白牆前植置石峯、植古梅、美竹，都能得畫意。蘇州諸園廣泛采用此法作為庭院小景或補救牆面之單調。

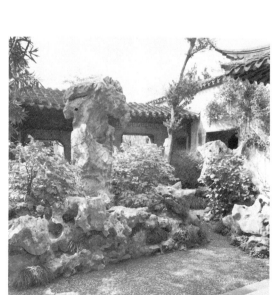

一〇二 石林小院

以曲廊及亭軒圍成庭院，院中列石峯數塊，配植各種花木。據園主劉恕所記，當年此院之南有晚翠峯，東有段錦峯，西北隅有獨秀峯，東南小院立石筍二枝，另有「競爽」與「迎輝」二峯佈列其間，總共五峯二石，自題為「石林」，自比於牛僧儒、李德裕、蘇軾、倪瓚輩之好石（《石林小院記》）。

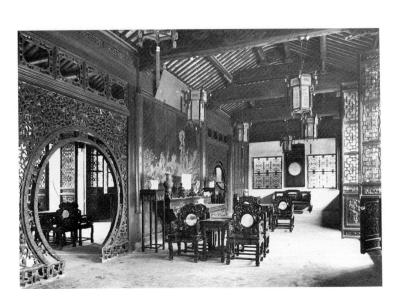

一〇三　冠雲峯

光緒初年盛康葺治劉園，並在園旁購得此石，到光緒十七年才買下其地，築屋構庭，成為園中一景（俞樾《冠雲峯贊》）。

石峯之北有一樓，曰冠雲樓，其作用是石峯的背景；南面廳堂是主要觀賞點。峯前鑿一小池，以水襯峯，則峯更形峭拔挺立。峯的周圍僅配植低樹矮竹，以不與石峯爭高低為度。冠雲亭也用小尺度，並退於庭院東北隅。此院運用陪襯手法突出主題——冠雲峯，可說已費盡心機。

一〇四　林泉耆碩之館室內（北面）

這是一座駕鴦廳式的廳堂，以板屏和圓光罩把室內分隔為前後兩部分，北面可欣賞冠雲峯，惜南面院內無景可看，未能充分發揮駕鴦廳的作用。

一〇五　雲牆

園中部與西部之間用雲牆相隔。登上假山，越過雲牆而望中部，但見古樹葱郁，樓閣亭榭隱現於木末，足以引起人們的遐想。

40

網師園在蘇州城東南闊街頭巷。此處原是南宋史正志的萬卷堂故址，清乾隆年間宋宗元因其地建爲園林，借巷名之音（王思巷），託漁隱之義，名爲「網師園」（錢大昕《網師園記》）。

此園位於住宅西側，面積約八畝（指現在開放部分），不設獨立園門，由住宅轎廳或後宅門進入園內。園的中心位置有水池一方。池南岸靠近轎廳一區設有「小山叢桂軒」，作爲園中待客宴聚的場所，周圍還有一些輔助建築。池北靠近內宅一區，是書房、畫室所在，如「看松讀畫軒」、「集虛齋」、「殿春移」、「五峯書屋」等，其中殿春移是和主景區隔開的獨立庭院，環境最爲清幽。

由於採取了以聚爲主和適當引出小水灣的水面佈置方式，因此園林面積雖然不大，却有烟水瀰漫的水鄉情趣。沿池所建「月到風來亭」、「射鴨廊」、「竹外一枝軒」、「濯纓水閣」，尺度低小，形式輕巧、空透，能和池面的空間尺度相諧調，高大的樓堂則退於樹石亭榭之後，既富於景深和層次，又不致形成對池面的壓迫感，建築總體佈置是成功的。園中用石精而不濫：如池周的石岸，大體大面的組合頗有章法，無瑣碎堆砌如鼠穴蟻蛭之弊；池南黃石假山、水澗及池北花臺，也是較好的疊石作品。

在園之東側。進住宅大門後，經門廳、轎廳而至大廳。「萬卷堂」的匾是近年所添。

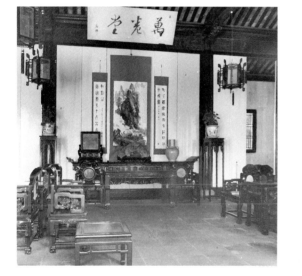

由轎廳西北角入園，有一帶曲廊將園內主屋「小山叢桂軒」和其他各處房屋聯係起來，小院中則點綴四季花木和石峯、石組及湖石花臺。

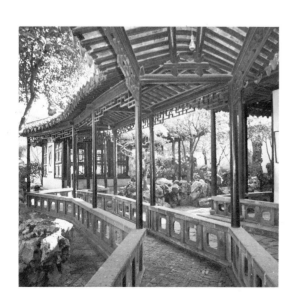

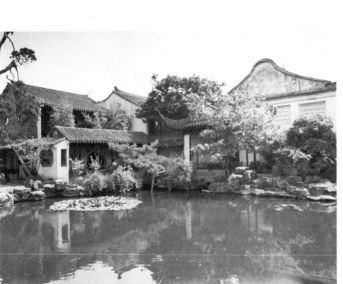

一〇八　月到風來亭和濯纓水閣

水池西岸有臨水曲廊一段，中嵌一亭，名「月到風來」；水池南岸的濯纓水閣，是取《孟子》「滄浪之水清兮，可以濯我纓；滄浪之水濁兮，可以濯我足」，以示其志之清高。亭、閣「月到風來」、「滄浪之水清兮」「濯我纓」濁兮、廊都力求低小，貼近水面；亭下閣下虛空，使水流入，形成空間滲透，這些措施都可增加水面遼濶之感。

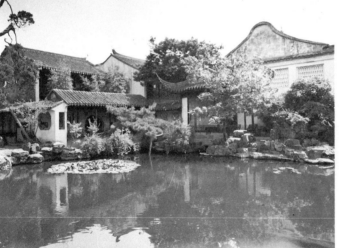

一〇九　竹外一枝軒及射鴨廊

水池東北角臨水一軒、一亭、一廊形成一組空透玲瓏的建築群，擋在幾座樓房和住宅的高牆前面，頓使這一帶成爲有起伏、有層次、有虛實變化的畫面。其間再穿插竹叢、黑松、紅葉李、迎春等花木，更顯得富有生氣。住宅內樓廳「擷秀樓」的山牆（作「觀音兜」式），突出在池邊，雖用石山、紫藤遮擋了一部分，又用漏窗加以裝飾，也未能完全克服其固有的缺陷。但這裏仍不失爲全園最佳景點之一。

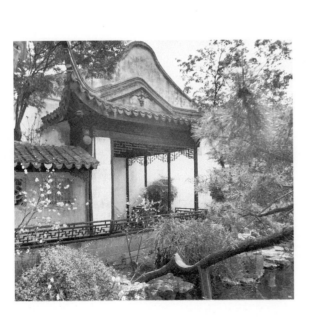

一一〇　半　亭

與射鴨廊相接、附於牆面的半亭，把擷秀樓的山牆遮擋了一部份。在亭中則可觀賞池西景色。

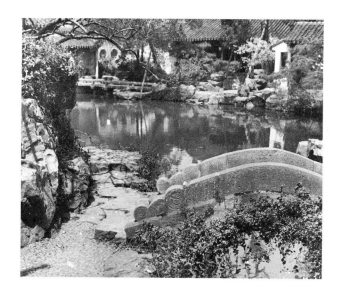

一一一 遠望看松讀畫軒

此軒是園中的畫室，隱於山石花木之後，是池北的主要建築之一。軒前植羅漢松、白皮松、桂、柏、黑松及牡丹、蠟梅等花卉。又自池中引一水灣達於軒前，水灣上架曲橋，使軒面有延伸不盡之意。這一帶的池岸處理得錯落有致，堪稱是佳作。

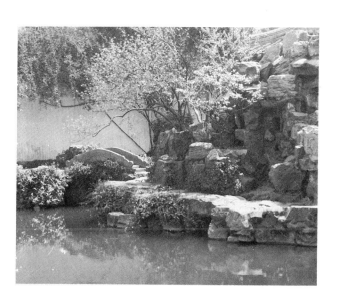

一一二 池南假山

池南以黃石累假山，傍於濯纓水閣之東側。山的體量不大，無宛轉曲折的山洞，僅山下臨水小徑和山上磴道而已。但其體勢渾厚，理石也有章法，較之一味追求嵌空、洞穴而使山體零亂者，遠為高明。山側引一水灣如小澗，上架小拱橋一孔，欄杆高不及膝，顯得小巧可愛。

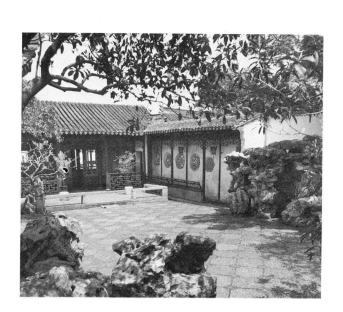

一一三 殿春簃

庭中原是芍藥圃，「殿春」之名由此而來（蘇軾詩有「多謝化工憐寂寞，尚留芍藥殿春風」之句），「簃」是和閣相聯的小屋，借以表示屋小而偏。屋前庭院較開濶，三面依牆佈置山石、亭廊、花木，形成一區幽靜的獨立庭園。

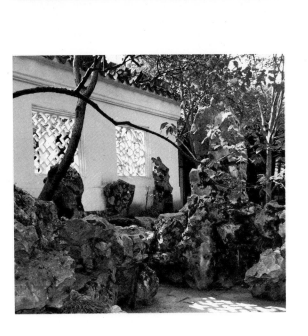

一一四　冷泉亭

在殿春簃院內，倚西墻而築，亭內作峭壁山。亭南有泉眼，湧水成小池，稱為「涵碧泉」。

一一五　涵碧泉

在地面下一米餘，周圍累石為山，形如山中湧泉。

環秀山莊　江蘇省蘇州市

環秀山莊位於蘇州市景德路中段。相傳這裏是宋朱長文「樂圃」所在地。明萬曆年間曾是申時行的住宅。清乾隆年間，掘地得泉，名為「飛雪」。道光末年（公元一八五〇年）歸汪姓改建為宗祠，稱為「耕蔭義莊」，俗稱「汪義莊」，園林部分也經汪氏修葺。現存園中假山是蔣楫有此園時延請名手戈裕良所作。

此園面積僅一畝餘，佈局以假山為主景，配以曲池和亭廊舫橋，在極其有限的空間內，形成了山洞、石室、峽谷、峭壁、危徑等山間的意境，又在山形的組合上做到峯巒起伏，石脈奔注，虛實相抱，氣勢連綿，渾然一體，既有凝重峭拔，又有空靈明秀，不愧是江南疊山藝術的代表作品。在選石用石上，也做到因石致用，把形象奇、皴洞多的好石塊用在視線集中的地方，一般的和頑夯的石塊則用在基部和不顯眼處。

中國傳統的山水畫論有「可居」、「可遊」之說，累假山如能做到可居可遊，也就得到了造山的真諦。環秀山莊的假山確乎達到了這種境界。這座佔地半畝的「山」，有山洞，有石室，洞中、室中可坐憩，可對奕；峽谷下有溪流，上有峭壁，置身其間，與深山幽谷無異，這是此山最妙之境。至於在山外觀賞，不論從南面的廳堂、西面的邊樓、或是北面的補秋舫，都只能見其外表，還無法領略其內涵的精華。

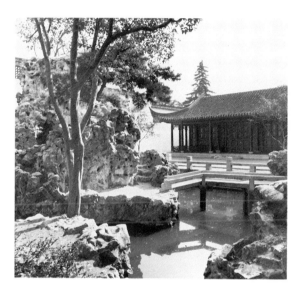

一一六　從廳前望假山全貌

山勢自東向西傾側，給人以石脈奔注、由地質構造自然形成之感。山之東，以高牆爲背景；山之西，以二層的邊廊作背景，樓上樓下，都可觀賞山景。

一一七　山前曲橋

由此橋入山，過橋沿池邊危徑向東數十步，就折而進山洞。遠處爲廳堂「環秀山莊」。

一一八　石室

出山洞，踩澗中步石而越過峽谷，迎面所見就是石室，內設石桌、石櫈，室外四面有峭壁山巖環抱，不見其他景物，宛然如處眞山峽谷之間。

45

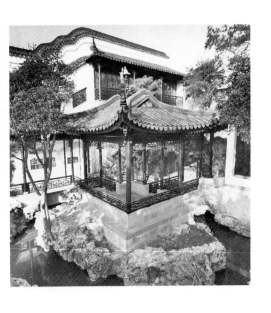

一一九　峽谷飛梁

由假山峽谷內南望，可見石板橋架於兩崖之上。在總體佈置上此山被南北走向的一道峽谷分割爲前後兩座山，通往山頂的蹊徑須經過兩道飛梁。

一二〇　問泉亭

山前水池中累石爲島，上建方亭，稱爲「問泉亭」。亭北石壁下有泉眼，即乾隆間蔣楫修葺此園時掘地所得的「飛雪泉」。亭南正對山中峽谷，可望見谷中澗水，可謂左右逢源。

一二一　由補秋舫望假山

此屋仿畫舫之意，臨水而立，原有楹聯：「雲樹遠涵青，偏教十二憑闌，波平如鏡」；「山窗濃疊翠，恰受兩三人坐，屋小於舟」。只是舫前池水狹窄，屋基又高，難於產生浮舸水上之感，可見問泉亭的位置對全園的格局產生了不利影響。由此望假山，層次最多，有層巒疊嶂的意趣。山下臨水疊石手法別致，構成龕狀渦洞臨於水面，猶如江涯石壁被激流冲蝕成爲洞穴，非高手不能爲此。

46

耦園　江蘇省蘇州市

此園位於蘇州市小新橋巷，因住宅內有東西二園，所以稱「耦園」，（「耦」、「偶」相通）。二園之中又以東園為主。

東園原為清初陸錦所築私園，清末歸沈秉成，沈請畫家顧澐規劃修葺，始成現狀。園以北部為起居宴遊活動的中心，建樓廳「城曲草堂」及附樓「雙照樓」，其形制頗與揚州個園相似。樓南累黃石假山，山東側開水池延伸向南，以水榭「山水間」立於池端，成為眺望園中山水的最佳位置，確有置身山水間的意趣。池東、西、南三面均有亭、廊、樓和樹石佈列其間。

此園面積較小，除北面樓房外，全園面積不到三畝，佈局探取假山居中的方式，不如環秀山莊緊靠一邊為好。黃石假山氣勢雄渾，臨池石壁尤為峭拔，其他峽谷、蹬道、峰巒都有佳作，是蘇州園林中優秀的黃石假山，其主體部分可能是清初陸錦建園時的遺物。

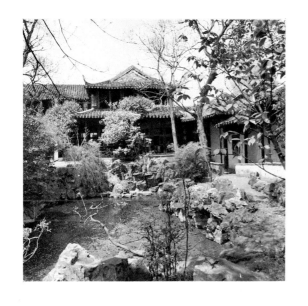

一二二　雙照樓

由池東向北望雙照樓，城曲草堂隱於假山之後。

一二三　「邃谷」南口

假山中有峽谷一道，無水，僅作為南北之間的通道，其意境稍遜於無錫寄暢園之八音澗和蘇州環秀山莊的水谷。但其疊石可稱是上乘之作。

47

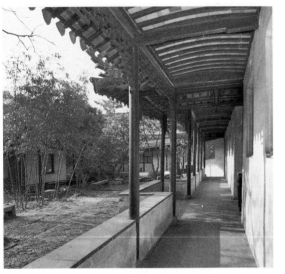

一二四 水榭「山水間」

位於水池南端，體量小，空間透，室內地面儘量降低，接近水面，由此觀賞山水，增加了水闊山高的效果。

一二五 水榭西面長廊

由園門通向水榭東南小樓「聽櫓樓」的邊廊。

一二六 漏 窗

邊廊亭上漏窗。

一二七　瓶形門洞

水榭東側亭邊小院洞門。

滄浪亭　江蘇省蘇州市

滄浪亭位於蘇州市城南三元坊附近。五代末年，這裏曾是吳越中吳節度使孫承祐的別墅，北宋中葉，蘇舜卿在此臨水建滄浪亭，闢爲園林。南宋初年，曾作韓世忠居第，大事擴建。元、明兩代曾經荒廢。清康熙三十五年（公元一六九六年）重修，移建滄浪亭於土阜上，並建軒廊等建築及門前石橋以備出入之用。今天所見的滄浪亭就是在這個佈局基礎發展起來的。咸豐間園毀，同治十二年（公元一八七三年）重建，除滄浪亭亭址仍舊外，其餘已非原來面目。

在宋代，這裏以「崇阜廣水」見長，「積水瀰數十畝」。現在水面已在園外，但仍是園中重要借景。全園面積約十六畝，由於曾長期屬公產，內容有「五百名賢祠」和「明道堂」等公共性建築物。主景滄浪亭位於土山上，和水面之間有圍牆相隔，已失去原來亭水相依的特點。爲了借園外之水，在圍牆外另建亭、廊，又設「面水軒」於水邊，作爲補救。園內土山上疊石零亂，無所足觀，但滿山箸竹和老樹，使園內有一種蒼莽鬱鬱的氣象，頗有山林野致，是不同於蘇州其他各園之處。南部的「看山樓」則是爲補救滄浪亭內無法遠借城外西南諸山而建造起來的後期建築物。

一二八　臨水亭廊及面水軒

爲了借園外水景，在牆外建方亭「觀魚處」及「面水軒」，並用長廊加以聯係，成爲一種特有的開放型佈局。

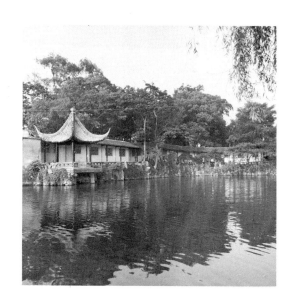

一二九　門前臨水建築

在園門西側，臨水一株古樸，白牆上兩孔漏窗，構成滄浪亭頗有特色的入口標誌。

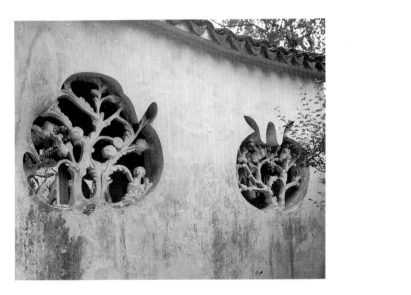

一三〇　漏　窗

滄浪亭以漏窗圖案多樣而聞名。這是其中的兩方。

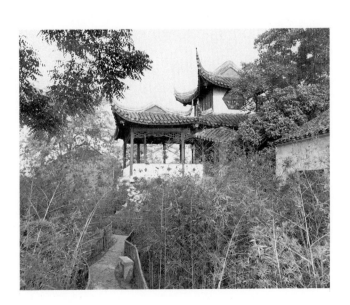

一三一　看山樓

由此可以遠望城郊西南諸山。

怡　園　江蘇省蘇州市

　　怡園位於蘇州市人民路，是清光緒初年審紹台道顧文彬所建的私園，西與顧氏家祠相連，隔巷南面是顧氏住宅。全園面積約九畝，分爲東西兩部分，東部是明代尙書吳寬的舊宅，改建成若干庭院，配以竹石花木等院景；西部是顧文彬新闢，山池亭舘，以兼得蘇州各家園林之長爲標榜。兩部分之間有牆與廊作爲分隔。

　　西部以水池和假山爲中心進行佈置，池南是主要廳堂「藕香榭」，內部作鴛鴦廳形式，北半廳可賞池中荷花，稱爲「藕香榭」；南半廳宜賞月，稱爲「鋤月軒」，軒前築魚鱗坎式花臺，遂坎向上提高，便於觀賞臺上牡丹、芍藥等花卉。池北是湖石假山，石壁與石洞比較自然，大體大面處理較好。山上二亭尺度合宜。水池向西引出一灣小水面，有一座仿畫舫的建築「畫舫齋」立於水池西端。

　　此園由顧文彬聘請畫家仟薰參與規劃設計，意趣較爲豐富，佈局和山水處理也有獨到之處，但由于各種要素（山、水、林、院等）比較平均，所以山不及環秀山莊奇峭，水不及網師園遼濶。

　　位於東西兩部分之間，界牆兩面都倚牆建廊，牆上開若干漏窗，兩面可以互借景色。複廊的形成往往是由於兩面都利用界牆的結果。

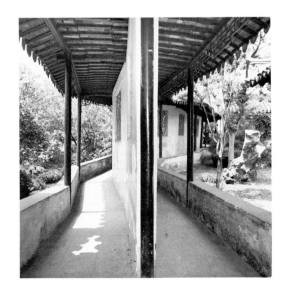

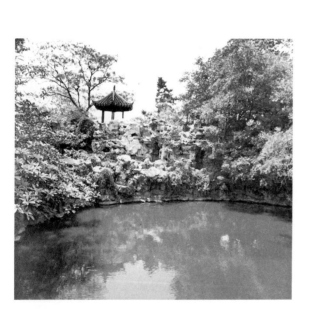

一三四　藕香榭

這是怡園西部的主廳，北面臨水，面對假山。

一三五　山池

由藕香榭北望，是此園主要景面。山上六角亭稱「螺髻亭」，尺度很小，能和假山相稱。假山岸綫缺少曲折，與水面的交綫略顯呆板。

一三六　廳前花臺

廳南半部前設花臺，植四季花卉，春天牡丹盛開。

一三七　畫舫齋

位於水池西端，面向假山，齋前水面雖小，却有畫舫泊於船塢的意趣，和拙政園「香洲」的環境開濶恰成對比。

藝圃　江蘇省蘇州市

藝圃位於蘇州市文衙弄。始建於明，曾歸文徵明的曾孫文震孟，名爲「藥圃」。清初歸姜氏，改名藝圃，又稱敬亭山房。全園面積約五畝，以水池爲中心，池北有水榭等建築物，是園中主要活動場所。池南疊石爲山，山上林木茂密。西南闢小院一區，繚以圍墻，開圓洞門與中部山池相通。池東西兩岸以疏朗的亭廊樹石作爲主景面的陪襯。

此園水面佔地約一畝，以聚爲主，僅在西南、東南兩隅引出水灣，水口架石橋，使聚中有分，以造成深遠不盡之意。池南假山已經重建，池北水榭失之平直，缺少變化。但全園佈局簡練開朗，風格較爲樸質，有其獨特之處。

一三八　由池西廊內望水榭

水榭低臨水面，尺度合宜。是園中宴集、休息、觀賞的主要場所。

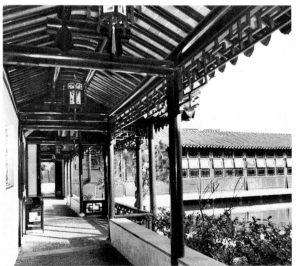

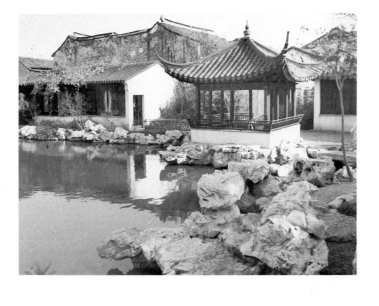

一三九　由假山望池東亭榭

方亭名「乳魚亭」，木構架式樣古樸，是明代遺物，蘇州園林中的亭子以此例為最古老。亭後樓房已屬園外住宅。

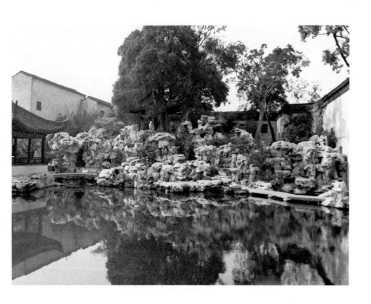

一四○　假　山

池南假山背蔭而立，常年處於陰影之中。在蘇州園林中較為少見。原有明代假山曾遭破壞，現已修復。

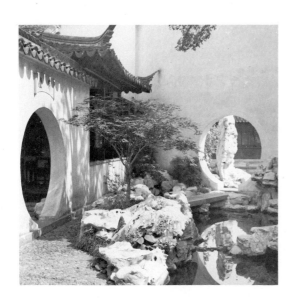

一四一　西南隅小院

池水引入院內，成一小小水院。圓洞門外，隱約可見池北水榭。

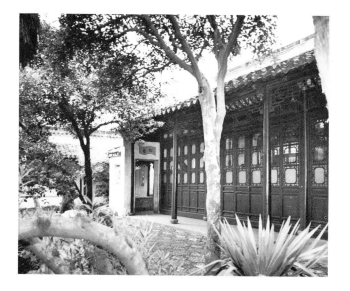

一四二 室　內

西南隅院內小廳「香草居」內景。門外經長廊可通池北水榭。

鶴　園　江蘇省蘇州市

鶴園位於蘇州市韓家巷，是清光緒二十三年（公元一九〇三年）洪鷺汀所建宅園。園位於住宅西側，有獨立的園門供出入。全園面積約二畝，佈局以水池為中心，池北是主廳與書房，池南有四面廳一座，池西倚牆建平面作梯形的舘，池東為一帶長廊，聯係南北各處廳舘，其間穿插若干小院和竹石花木，形成一座幽靜的宜於居住的小園。

此園佈局在平淡中含舒坦，並不刻意追求山奇水奧，而以扶疏的松、桂、玉蘭、青桐、竹叢為主調，配以丁香、海棠、含笑、紫薇、臘梅等四季花卉，可說是花繁木茂，頗有動人之處，是蘇州小園林中有代表性的一例。

一四三 主　廳

廳東側是書房，並附小院。廳前遍植含笑、廣玉蘭、夾竹桃、紫薇、桂花、柏等花木。

55

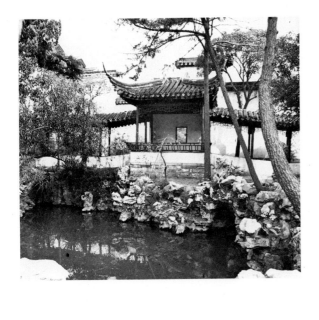

一四四　東面曲廊

曲廊蜿蜒起伏，沿東牆形成若干小院，中立方亭一座。此廊不僅是聯係各座建築物的通道，也是造成層次遮蔽東墻的重要手段。

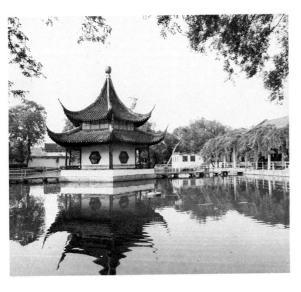

西園　江蘇省蘇州市

一四五　西園

西園位於蘇州市閶門外留園路西端，和留園東西相望。這裏原是明代徐泰時的西園，後捨宅爲寺。崇禎八年更名爲戒幢律寺，咸豐十年（公元一八六〇年）毀於兵火，光緒間重建。現存西園在寺西側，以放生池爲中心，環池佈置亭廊軒館，池中建重檐六角亭，是園中突出的標誌和構圖中心。

虎丘　江蘇省蘇州市

虎丘位於蘇州市閶門外山塘街，距城約三點五公里。相傳這裏是吳王闔閭的墓地所在。東晉時，王珣、王珉兄弟在此建有別墅，後捨爲佛寺，名虎丘山寺。北宋時改稱雲巖禪寺，清康熙間改爲虎阜禪寺。現存二山門是元代建築，磚塔是五代末至北宋初所建。沿山佈置寺宇、殿塔，並結合劍池、千人石諸勝，配以亭、橋等建築，形成一處歷史悠久、人文景觀異常豐富的名勝風景區。

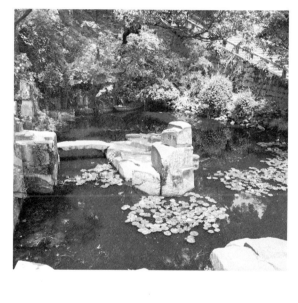

一四六　眞孃墓疊石

在虎丘二山門內路邊。眞孃，唐朝人，是當時蘇州的歌妓，以歌舞聞名於時，死後葬於虎丘寺前。後人題詠甚多，成爲虎丘一景。亭內立「眞孃墓」碑一方。蹬道旁用本山石所累護坡，疊石手法得自然之趣。

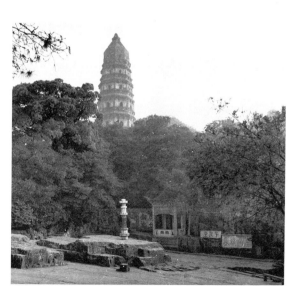

一四七　點頭石

在劍池前千人石旁水池中。「千人石」是一片稍有坡度的巖石地面，方廣數畝，相傳東晉時名僧竺道生在此說法，列坐千人，故名。千人石下是「白蓮池」，池上是說法講臺，池中有「點頭石」即所謂「生公說法，頑石點頭」的典故所在。

一四八　由千人石望雲巖寺塔

塔七級八面，在虎丘最高處，居佛殿之後，登之可環眺數十里間景色。從山下、山門內或千人石向山上眺望，此塔是景觀的視覺焦點。

退思園在同里鎮東端，建於清光緒十一年（公元一八八五年），是鳳、穎、六、泗兵備道任蘭生的宅園，取《呂氏春秋》「進則盡忠，退則思過」之意，名爲「退思」。全園佔地約三點七畝，分中、東兩部分：中部由若干庭院組成，主要庭院在書樓「坐春望月樓」之前，院內西邊有仿畫舫之意的小齋三間，院東側以湖石、花木構成小景；東部爲此園主體，以水池爲中心，環池佈置假山、亭閣、花木。這一區的主要活動場所是「退思草堂」，此堂位於池北，是一座四面廳，四面設廊，前有平臺突出於水池之中，由此可以周覽環池景色，或俯察池中碧藻紫鱗，處境最爲優越開闊。池西有一帶曲廊聯絡南面的旱船「鬧紅一舸」及北面諸亭。池東累石爲假山，山上一亭名「眠雲」。池南則建小樓及臨水小軒「菰雨生涼」，由室外石級而登，經浮廊至樓上，可俯瞰全園。

一四九　由菰雨生涼軒北望

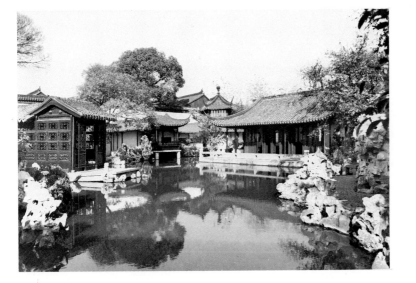

憑窗北望，可見西岸旱船「鬧紅一舸」及主廳「退思草堂」，遠處亭廊之後書樓「坐春望月樓」的屋頂也隱約可見於樹端。這是全園景深最大、層次最多的畫面之一。

一五〇　池西曲廊

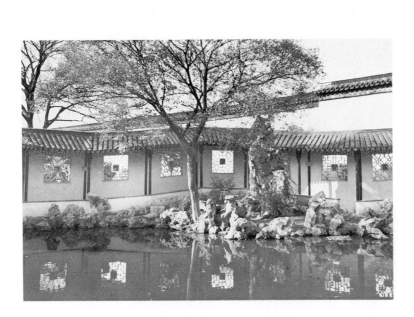

此廊蜿蜒起伏，勢若凌波，配以光影多變的漏窗和姿態蒼勁的石峯、老樹，襯以水中的倒影，使池西景面富有美感。

一五一　書樓庭園

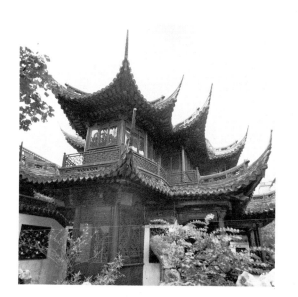

書樓依明、清間習慣，作六開間佈置。樓前庭院開闊，西有畫舫齋，仿前、中、後三艙之意，作三間，中艙懸鏡一面，可反映庭中景色。院內東偏作湖石花臺，綴以花卉樹木。

豫園　上海市

豫園位於上海南市區舊上海縣城東北。建於明嘉靖三十八年（公元一五五九年），經萬曆五年（公元一五七七年）後陸續擴建，佔地面積達七十餘畝。園主潘允瑞曾任四川布政使，以「豫悅老親」之意，取名「豫園」。至明末，園已屢易其主。清乾隆二十五年（公元一七六〇年）由當地士紳集資重修，劃歸城隍廟，稱為「西園」。鴉片戰爭後，豫園由各同業公會分管，其後茶樓、酒肆、商舖及民居摻雜其間，留存部分也殘破不堪。一九五六年起進行修葺，並將其旁的內園（東園）併入。

現豫園佔地三十餘畝。入門是主廳三穗堂，其後仰山堂與卷雨樓，外觀頗有變化，再後爲主景山水。仰山堂前臨水池，隔池望假山，山林景色歷歷在目。池東爲「漸入佳境」曲廊，循廊過「峯迴路轉」而東，便是萬花樓、魚樂榭、會心不遠亭諸處庭院。萬花樓東是以點春堂爲中心的建築群，一八五三年上海「小刀會」起義，曾在此設公館。堂東倚牆疊山構屋，下有石洞小溪，山巓「快樓」形體輕巧得宜。點春門樓前有「玉玲瓏」石峯，相傳爲宋徽宗花石綱的遺物，具有瘦、漏、透、皺之美，是湖石石峯的上品。「內園」原是城隍廟後花園，佔地約二畝，園內以晴雪堂爲主體，堂東有溪流與廊、亭、花牆組成的小庭院，堂前疊山，山後環以高樓，參差錯落，頗具特色。

（喻維國撰文）

一五二　卷雨樓

這是豫園山水間的較大樓閣，隔池與假山互爲對景。主樓三間二層，歇山頂，北面臨水設水閣一間；東面近「漸入佳境」廊處，爲梯形平面的暖閣，四面有槅扇門窗和迴廊，建築形體富有變化。卷雨樓下爲仰山堂，臨水置鵝頸椅，是欣賞園中山池的最佳觀賞點。

（喻維國撰文）

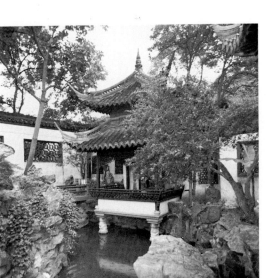

一五三　黃石假山

是明代著名造園家張南陽精心之作。大量黃石採運自浙江武康。在山石堆疊中，運用黃石的石紋石理和外觀輪廓剛勁有力的特點，形成山勢雄偉、峯巒起伏的效果。山間有磴道、峭壁、深谷、溪流，人臨其境，彷彿置身於天然山水之間。經曲徑登山，有飛石挑於瀑布之上。半山置平臺，山頂築望江亭，當年可在此遠眺黃浦江，是借景手法的很好運用。山前為水池，隔池即仰山堂。從望江亭東側下山，可達「萃秀堂」，堂前山石羅列，宛若幽谷，別有情趣。

（喻維國撰文）

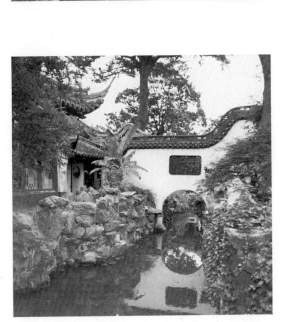

一五四　魚樂榭

平面方形，重檐攢尖頂，前臨溪流。入口在水榭屏風背後，地位狹窄，進入榭中顯得豁然開朗，是觀魚賞景的所在。屏風上設有鏡面，使園景映入鏡中，可起到擴大空間的作用。

（喻維國撰文）

一五五　水花牆

豫園重要景觀之一。它隨地勢跌落，橫臥於溪流之上，潔白的牆面和花木山石形成對比，清澈的溪水穿越牆下月洞而過，給人以深遠不盡之意，牆外倒影若隱若現，使兩面隔而不斷，是傳統造園藝術中的佳作。

（喻維國撰文）

60

西泠印社位於杭州孤山路，是清末著名金石篆刻家組成的學術團體——西泠印社的社址所在地。始建於光緒三十年（公元一九〇四年）。社長爲吳昌碩。這裏地處孤山南坡，基址由孤山路北側向上延伸直至山巓，建築物與道路依山就勢而築，形成一處佈局曲折、自然、富於山林野趣的山地園林。

沿山路而上，依次經柏堂、牌坊、山川雨露圖書室、四照閣而達於山頂。在山頂，用斫巖鑿池、佈置建築與雕像的辦法，開闢了一座人工與自然相結合的精美小園。園的中央，是一彎水池，東西長約四十米，南北寬約四至八米，最窄處僅一米多，上架石板小橋。池北岩壁的加工，虛實結合，構圖優美。居中石面上鎸篆體「西泠印社」四字。偏東鑿爲透洞，名「小龍泓洞」，可經洞到達後山，洞口立金石家鄧石如石像，其位置、構圖、大小可稱妙絕，無疑是藝術家們精心推敲的結果。再東又有一洞，作龕形，內設石雕吳昌碩坐像。岩壁上山頂立密檐式石塔「華嚴經塔」，竹叢修剪爲一米左右的高度，比例尺度都恰到好處。水池前地面鋪成碎石地坪，簡素自然，環池設少量石橈石桌，加工質樸。這座佔地二畝餘的山頂小園，給人一種典雅、樸素、自然而又經過精心設計的感覺，如無印社藝術家們的擘劃經營，不能臻此境地。尤其是運用室外雕像於園林，是傳統造園中別開生面之舉。水池西側還有一座青石築成的石室，內陳浙江餘姚出土的東漢

《三老諱字忌日碑》，這是浙江省已知最古的石碑。西北隅是吳昌碩紀念館。池南岸是四照閣。

一五六　牌坊

在柏堂後山路上，橫楣上刻「西泠印社」四字。

一五七　仰賢亭與山川雨露圖書室

過石牌坊，迎面而立的是處於半山腰的此亭此室。沿山路再上，就到達山頂的四照閣。

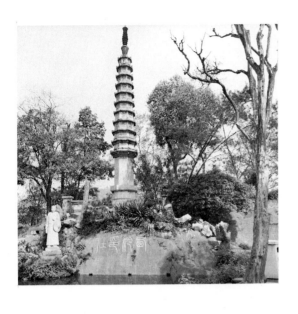

一五八　華嚴經塔與「西泠印社」題刻

經塔係青石鐫成，屬單層密檐塔，其位置、尺度、造型都無瑕可擊。但圖中鄧石如像已被移位，尺度也被放大。植物的造型也有待改進。

一五九　山頂水池

雖是人工開鑿，却能曲折有致，自然質樸，渾如天成。山頂有水最爲難得，猶如「天池」，使小園充滿生氣。惜池前碎石地坪已被水泥覆蓋。

一六○　小龍泓洞

透過此洞可達後山，在構圖上，造成水池北面山岩的「虛」處，使景面產生變化。洞東側龕狀穴也有同樣效果。洞口西側原有鄧石如像已失，畫面遭破壞。

三潭印月　浙江省杭州市

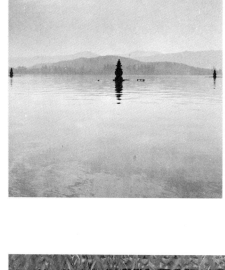

三潭印月在杭州外西湖偏南湖面上，和小瀛洲「我心相印亭」隔水相望。宋代蘇軾任官杭州時，在湖上立三石塔爲標幟，禁止在此范圍內種植水上作物，以防淤塞湖面。原塔位置已不可考現存三塔是明天啟元年(公元一六二一年)重建。

在三潭印月之北，湖中突起一島，稱爲「小瀛洲」，是明萬歷間濬湖堆土而成，原是放生池。島以田字形堤埂圍成水池，建有曲橋和亭榭，和三潭印月相結合，成爲湖上遊覽的重要景點。

一六一　三潭印月石塔

塔高出水面約二米，球形塔身中空，設五圓孔，以備燃燈之用。月夜，塔中燈光和空中明月同映水中，是西湖上最吸引人的遊覽點之一。

一六二　我心相印亭

此亭位於小瀛洲南端，和三潭印月石塔隔水相望。從亭前遠望，三塔可分別入於門窗孔之中。

一六三　小瀛洲島上方亭

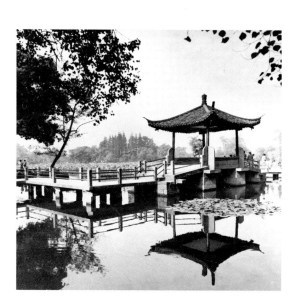

島上水面多於陸地，故被稱爲「湖中有島，島中有湖」。中以堤及橋作十字形分割，使島的平面呈「田」字形。橋上有三角亭、方亭、六角亭，圖示爲方亭「亭亭亭」。

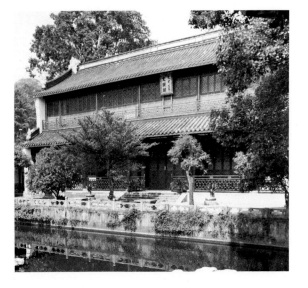

文瀾閣庭園　浙江省杭州市

此園位於杭州市孤山南麓，現爲浙江博物
館的一部分。文瀾閣創建於清乾隆四十七年（公
元一七八二年），是收藏《四庫全書》的七閣之一。
咸豐年間被毀，光緒六年（公元一八八〇年）重
建。形制仿寧波天一閣，六開間，硬山頂，閣
前闢爲庭園。園以水池爲中心，池東有碑亭，
池西爲長廊，池南建有供閱讀之用的書齋一座，
書齋前院疊石成山，作爲此齋與大門之間的屏
障。

一六四　隔池望文瀾閣

閣前有寬廣的平臺。池中立石峯爲對景。

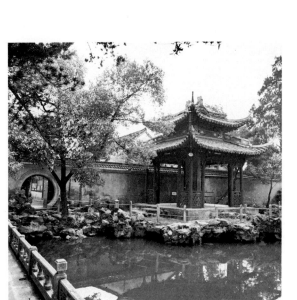

一六五　碑　亭

位於文瀾閣前池東。碑上刻乾隆題詩，碑
陰刻頒發《四庫全書》上諭。

一六六　假山上磴道

書齋前假山用湖石累成，山上立亭，山下
構洞，所用石料體塊較大，掇疊手法也較成熟。

青藤書屋在紹興市區觀巷大乘弄，是明代文學家、畫家徐渭的故居。原名榴花書屋，是徐渭的父親徐鏓所題。崇禎末年畫家陳洪綬居此，手書「青藤書屋」區，遂改稱現名。

徐渭（一五二一至一五九三年）字文長，號青藤道士、天池山人，擅長書法、繪畫、詩文和戲曲，尤其在書畫兩方面，成就極高，為後人所推崇，鄭板橋曾刻一印曰：「青藤門下牛馬走鄭燮」。

書屋前有方池，廣不盈丈，不溢不涸，稱為「天池」。池旁有石榴樹及徐渭手植青藤一株，枝幹盤曲蒼老，池周以低矮精致的石欄杆圍繞。書屋有局部地面係懸出於方池之上，以石柱支持，上刻「砥柱中流」四字。檐柱上刻楹聯：「一池金玉如如化∴滿眼青黃色色眞」，都是徐渭的手筆。

清乾隆、嘉慶間，陳氏重修青藤書屋，原狀頗有改變，僅方池、石欄、楹聯、題刻、青藤為徐渭舊物。一九六七年這些舊物又遭破壞，現存實物係按原樣修復，青藤也是近年補栽。

一六七　書屋庭院

方池低欄，古樹青藤，院廣僅丈餘，書齋極簡樸，平面作不規則長方形，顯得清幽素雅。

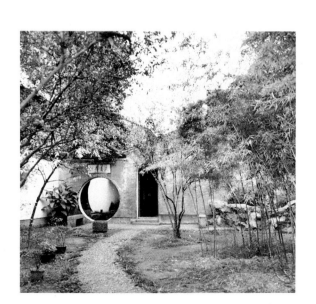

一六八　書屋外庭園

有竹林、假山、曲徑，山墻上嵌徐渭手書「自然岩」三字。入圓洞門即是書房庭院。

蘭亭位於紹興市區西南十四公里的蘭渚山下，是一處因王羲之《蘭亭集序》而聞名於世的名勝風景區。東晉永和九年（公元三五三年）三月三日，王羲之邀集司徒謝安、司馬孫綽等四十一位名士，在此修禊，流觴賦詩，並由他作詩集序，這就是我國書法史、文學史上著名的《蘭亭集序》。

據《越絕書》記載，蘭亭所在地本是越王勾踐種植蘭草之處，漢代因置驛亭而有蘭亭之稱。北魏酈道元《水經註》載：「浙江東與蘭溪合。湖南有亭，號曰蘭亭……王羲之、謝安兄弟數往造焉」。但那時的蘭亭位置已難於查考。宋代的蘭亭遺址則在山麓的坡地上。明嘉靖二十七年（公元一五四八年），遷建於現在的位置上，後經清代重建、增建，始具今天的規模。

蘭亭地處田野間，距南宋舊址約數百米，前臨大道，背倚墓山，有茂林修竹環繞於周圍。平面成開放式佈置，以流觴曲水和流觴亭為其中心，前有鵝池，竹徑，後有右軍祠（王羲之祠）及康熙、乾隆的御碑亭等幾座建築物。有清幽、疏朗的特色，與一般私家園林迥然異趣，別具一格。

一六九　曲　徑

蘭亭前部植大片竹林，入門後竹徑蜿蜒，引人入勝，有不知亭深深幾許之趣。這是全園的序幕。

一七○　鵝　池

穿過竹徑，就是鵝池。相傳王羲之愛鵝，故作小池，蓄鵝數頭，作為象徵。鵝池彼岸堆土壘石作小山，林木茂密，足以障蔽主景區，不致一覽無餘。山後即是流觴曲水和流觴亭。流觴亭是一座周圍廊、歇山頂的廳堂式建築。

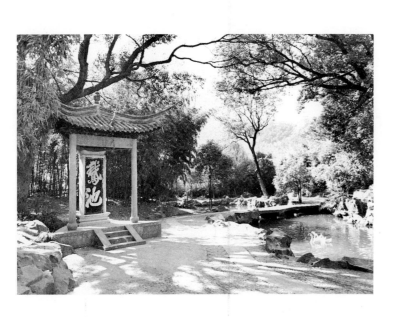

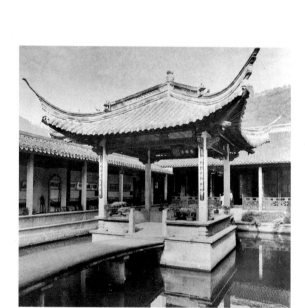

一七一 康熙碑亭

渡鵝池上曲橋，迎面是一座方形單檐盝頂式碑亭，造型頗別致。亭中立碑鐫康熙所寫「蘭亭」二字。在此亭後東偏，有八角重檐碑亭一座，亭中碑上刻康熙所臨「蘭亭序」，碑陰刻乾隆撰寫的《蘭亭即事詩》。

一七二 右軍祠墨華亭

流觴亭左側有一組院落，由門、堂與兩廡形成水院，即右軍祠所在。祠周以水渠及荷池環繞。內院也全部作成水池，池中立一亭，稱為「墨華亭」。亭前石橋用單片石板鋪成，造型秀美。

東湖　浙江省紹興市

一七三　東湖

東湖在紹興市區東約三公里處，是一區因人工採石而形成的水石景觀園林。這裏原是緊靠河道的一座石山，水運便利，漢代以後不斷開山採石，形成了延伸達數百米的人為峭壁、奇巖、穹洞，深入地下的採石坑則成深潭，滙而成湖。經過千百年的風雨侵蝕，人工斧鑿痕蹟漸隱，天然意趣漸增，再加上堤島橋亭的建築點綴和景觀處理，遂成為紹興近郊的一處遊覽勝地。

東湖的特點是水石相依，水清岩奇。湖水深入穹洞，駕舟可穿行於峭壁峽谷邃洞之間，仰觀只見一方天空，如在井中。登上山頂，可遠眺河汊交織的水鄉風光。

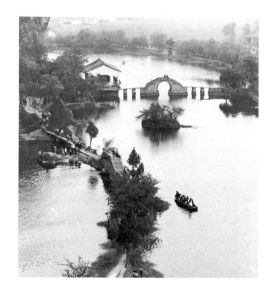

67

杜甫草堂　四川省成都市

杜甫草堂位於成都市西郊浣花溪畔，是唐代大詩人杜甫在成都的故居。當時只是一所簡陋的茅屋，自唐代末年起，人們爲了紀念他，曾將舊居加以修葺。明弘治和清嘉慶年間又兩次重建，奠定了今日杜甫草堂的規模。

一七四　廳前庭院

跨過草堂大門，迎面一座臨於荷池上的石拱橋，橋面寬闊平緩。過橋有三重廳堂掩映於扶疏的林木之中，爲首的「大廨」，空敞通透，樸實無華，氣勢軒昂。廨前荷池屈曲宛轉，形成對照。

（白佐民攝影並撰文）

一七五　碑　亭

草堂前庭三重廳堂過後，進「工部祠」右側不遠，即是圓形攢尖草頂的「少陵草堂」碑亭。相傳，當年杜甫是在浣花溪邊一畝大的荒地上，一株二百多年的栢樹下蓋起了一座簡陋的茅屋。「安得廣廈千萬間，大庇天下寒士俱歡顏，風雨不動安如山！嗚呼，何時眼前突兀見此屋？吾廬獨破受凍死亦足！」杜甫的詩句傾叙了他對廣大人民所受苦難的同情。在這裏重建草頂碑亭，具有鮮明的象徵意義和紀念意義。

（白佐民攝影並撰文）

武侯祠　四川省成都市

一七六　武侯祠曲徑

武侯祠位於成都市南門外。唐代詩人杜甫的名句：「丞相祠堂何處尋，錦官城外栢森森」所描繪的武侯祠綠化風貌，至今仍歷歷在目。這裏古栢蒼翠，竹木葱籠，樓臺亭榭掩映其間，清麗幽雅。

在祠南端內外分界處，設置了一彎曲徑，夾道有紅牆翠竹，打破了一般圍牆常有的封閉感，造成了宛轉、流暢、寧靜和曲徑通幽的美妙意境。

（白佐民攝影並撰文）

望江樓　四川省成都市

一七七　望江樓

望江樓在成都市東二公里，成都故城東南，
錦江南岸。建於淸光緒年間。原名崇麗閣，得
名於晉代文學家左思《蜀都賦》中「旣麗且崇，
實號成都」的名句。閣四層，高三十餘米，下
兩層爲四邊形，上兩層爲八角形，絢麗之中透
着纖巧。其旁是著名唐代女詩人薛濤的故井，
名於晉代文學家左思《蜀都賦》中「旣麗且崇，
周圍還有吟詩樓、濯錦樓、浣箋亭等景點以及
濃蔭遍地的大片翠竹，構成了當地一區遊覽聖
地。其中望江樓已成爲成都市的一座標誌性建
築。

（白佐民攝影並撰文）

三蘇祠　四川省眉山縣

三蘇祠位於眉山縣城西南隅，是北宋著名
文學家蘇洵及其子蘇軾、蘇轍三人的祠堂。明
洪武年間（公元一三六八年），人們將蘇氏故
居改建成三蘇祠，以資紀念。明末，祠被毀。
淸康熙年間（公元一六六五年）重建，同治年
間又行添建，相繼葺成雲嶼樓（一八七五年）
及坡風榭（一八九八年）等，組成一區園林式
的祠堂。

（三蘇祠由白佐民攝影並撰文）

一七八　瑞蓮池亭榭

坡風榭建於瑞蓮池北岸，重檐歇山頂，是
臨池建築中空間體量最爲壯觀的一座，和雲嶼
樓頗爲相稱。這裏是景區的重要觀賞點，環繞
檐柱設鵝頸椅，可供憑眺池中遊鱗蓮藻及池周
亭榭。圖中所見是由坡風榭隔池眺望百坡亭。

一七九　木假山堂

三蘇祠的主體建築被瑞蓮池環繞。木假山堂是大廳、啓賢堂後的一組建築，其中主要陳列三蘇手蹟的各種碑帖。在堂的背面柱廊下陳列一組古木樁頭組成的木假山，堂上匾曰「木假山堂」，以紀念蘇洵木假山之作。

青城山亭榭　四川省灌縣

青城山在灌縣西南十五公里。山上層巒疊嶂，林木葱籠，風景絕勝，素有「青城天下幽」之美譽。據楊升庵所記，山上有一百零八景。這裏又是道教發祥地之一，號稱「天下第五洞天」，原有道教宮觀三十八處。

青城山自然景觀以幽邃見長，而人工結合自然的裝點，更使其富有情趣，其中在幽曲的山路上所建的亭榭，樸雅可愛，別具風彩，爲山景增色不少。

（青城山亭榭由白佐民攝影並撰文）

一八〇　雨　亭

這是登上青城山的第一景點。亭的臺座是依托幾根樹幹建成的，地形隨其原狀，而以木板鋪作地面，再倚樹幹而構成亭體，具有四川吊腳樓的特點。雨亭下，跨溪築一石拱橋，未加任何裝飾。亭與橋共同創造了青城山樸質粗獷的山地風景建築風貌。

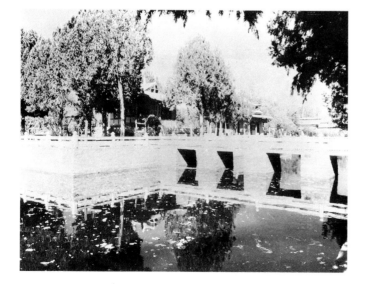

一八一 樹皮亭

青城山三十里山路，每一轉折，每個叉道口，每處臺地，都可看到以原始的樹幹爲柱梁，以樹皮爲「瓦」的亭榭。亭上的「雀替」、「花牙子」則用樹皮作成，匾額也用帶樹皮的木板刻字。這裏沒有任何自我炫耀，沒有任何浮飾附雕，有的只是「天下幽」的淳樸氣質。圖示建在三叉路口的三角形樹皮亭。

羅布林卡　西藏自治區拉薩市

羅布林卡位於拉薩市西郊。始建於十八世紀四十年代達賴七世時，以後就成了歷代達賴喇嘛的夏宮，每年藏曆四月至九月，達賴在這裏居住，處理西藏地方的政教事務。「羅布」即藏語的珍珠、寶貝之意；「林卡」，藏語意爲風景優美、草木豐茂之處，也包含園林在內。

羅布林卡佔地約三十六公頃，房舍三百餘間，可分爲東、西兩區。東區含南面最早建成的「格桑頗章」(七世達賴格桑嘉措所建之宮)和稍後擴建的水池一區，以及北由最後建成的「達旦明久頗章」一區；西區稱爲「金色林卡」，是以十三世達賴所建「金色頗章」爲主體建成的園林。

此園以大面積叢植和列植樹木以及大片草地爲基調，間以花卉永池和藏族碉房式建築。房屋採用散點式佈置，空間開敞，無院落式組合，道路、水池都作直線圖形。和內地傳統的自然式山水園相比，可以看出其不同的造園風格。

一八二 湖心宮

湖心宮景區在羅布林卡東部，有牆圍成院落，院中央闢矩形水池，池中橫陳三島，島上建湖心宮和龍王宮兩座小殿，有橋相通。

湖心宮仿漢式建築，白石臺基，琉璃瓦歇山屋頂，造型小巧輕盈。池中碧波蕩漾，天光雲影倒映其中。池周花木林立，春夏姹紫嫣紅，秋季果實累累，冬季翠柏常青，四季景色各異。

（楊谷生攝影並撰文）

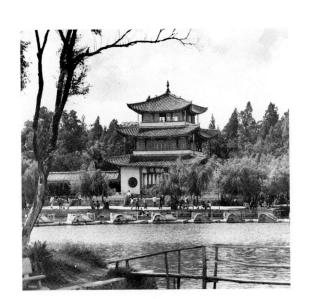

一八三　金色頗章西側門廊

金色頗章是十三世達賴時修建的小型宮殿，位於羅布林卡西北部一座遍植花木的院落之中。平面形狀接近方形，底層是舉行各種儀式用的殿堂，二、三層有經堂和休息用房。

建築造型基本上對稱，平頂帶廊，裝飾金碧輝煌，但西側門廊却造型變化較多，臺階曲折，透出一絲園林建築的氣息。

（楊谷生攝影並撰文）

大觀樓　雲南省昆明市

大觀樓位於昆明市西郊約二公里處大觀公園內，南瀕滇池，西與群山隔池相望。明代這里已有黔國公沐氏所關別墅園池。清康熙間僧人乾印在此建寺，遂發展為昆明近郊遊覽區。康熙二十九年（公元一六九〇年）始建大觀樓，道光八年（公元一八二八年）改建為三層，咸豐年間毀於兵燹。現存該樓建築物，係同治八年（公元一八六九年）重建，是一座三層的樓閣，平面方形，每面三間。登樓而望，百里滇池，盡收眼底，西山烟嵐，近在咫尺，這裏是昆明市郊最佳風景點之一。樓前有清乾隆年間布衣文士孫髯所作一百八十字長聯，曾被譽為「古今第一長聯」：

「五百里滇池，奔來眼底。披襟岸幘，喜茫茫空闊無邊。看東驤神駿，西翥靈儀，北走蜿蜒，南翔縞素。高人韻士，何妨選勝登臨，趁蟹嶼螺洲，梳裹就風鬟霧鬢，更蘋天葦地，點綴些翠羽丹霞，莫孤負四圍香稻〔一〕，萬頃晴沙，九夏芙蓉，三春楊柳」；

「數千年往事，注到心頭。把酒臨虛，嘆滾滾英雄誰在。想漢習樓船，唐標鐵柱，宋揮玉斧，元跨革囊。偉烈豐功，費盡移山心力，盡珠簾畫棟，卷不及暮雨朝雲，便斷碣殘碑，都付與蒼烟落照；只贏得幾杵疏鐘，半江漁火，兩行秋雁，一枕清霜」。

〔一〕「孤」，咸豐兵燹以前原作「辜」，光緒間重刻，寫作「孤」。

一八四　大觀樓遠景

隔水望大觀樓，聳立於叢翠環抱之中，成為全園構圖中心。在開闊的湖面上建樓，如無足夠的高度與體量，就不能起提領全局的作用。

一八五　大觀樓近觀

大觀樓南面底層及明間兩側柱上的長聯。

一八六　大觀樓憑眺

從大觀樓三樓推窗遠望，萬頃碧波映帶着西山的層嶂疊翠，空闊浩渺，滌人襟懷。滇池朝夕四季的景色變化，於此一覽無遺。

瀛洲亭　雲南省蒙自縣

一八七　瀛洲亭

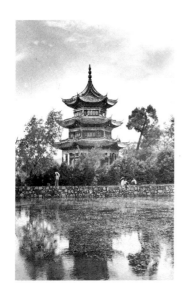

瀛洲亭位於蒙自縣城南門外南湖。此地原為一片低洼地，積雨水而成湖面。明初建縣學時，闢湖東區為「泮池」，又稱「學海」。因湖水時盈時涸，於隆慶元年（公元一五六七年）加以深濬，並以餘土築三山於南岸，遂成「三山毓秀」之勝。清康熙二十九年（公元一六九〇年）建瀛仙亭於湖之東部，咸豐年間毀於兵燹，光緒十四年（公元一八八八年）重建，越三年竣工，更名瀛洲亭，即現存亭的規制。亭高二十一點四米，三層，六角攢尖頂，矗立於碧水綠樹之間，成為湖中最突出的景物。登此亭樓上遠眺，視野開闊，景觀最佳。亭上有聯曰：

是亭舊日瀛仙，思先達鳴鳳朝陽，無慚學士；

此地原為泮水，望後來騰蛟雲路，繼美鄉賢。

（尹天鈺攝影，楊昌烈原稿）

餘蔭山房　廣東省番禺縣

餘蔭山房位於番禺縣南村，始建於清同治五年（公元一八六六年），歷時五年完成。山房供園主作遊憩、會客、讀書之用，由於住宅用地不夠，故另闢此園。全園面積三畝，但堂、榭、亭、橋以及曲徑廻欄、蓮池假山、名花異卉，一應俱全。建築採取繞廊佈局方式，是嶺南庭園的明顯特色。

園由廊橋劃分爲東西兩部分。西部以近似方形的荷花池爲中心，池北是書齋「深柳堂」，堂內裝修講究，題材多樣，有百獸圖、百鳥朝鳳圖等；池南是「臨池別舘」，造型簡潔，裝飾圖案則已吸收外來手法。

東部中央是八角形的「玲瓏水榭」，周圍環以水池，體量稍大，略顯臃腫。西南角有假山號稱「南山第一峯」，用英石累成，山勢較爲峭拔。

東西兩部分的景物透過廊橋得以相互資借，有機地連接起來。荷池與八角池兩水相通，水從橋拱下向另一邊延伸，能使人產生「橋外有池」的聯想而增加不盡之意。橋上設鵝頸椅，在此觀賞兩邊景色最爲得宜。

園中花木以深柳堂前兩株炮仗花和相鄰房屋隔牆間的夾牆竹最有特色，每當炮仗花開時，好似鞭炮齊放，稱爲「紅雨」；夾牆竹植根於山房沿牆周圍，使屋宇隱於綠蔭深處。

（餘蔭山房由陸元鼎攝影並撰文）

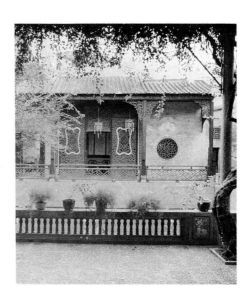

一八八　臨池別舘

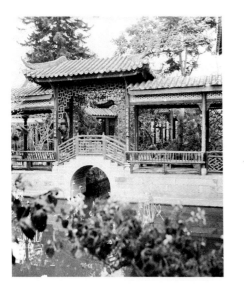

一八九　廊　橋（浣紅跨綠橋）

橋一端匾曰：「浣紅」，一端匾曰：「跨綠」。

一九〇　玲瓏水榭

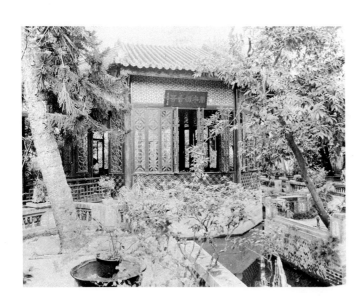

74

一九一　假山（南山第一峯）

此山由巒、巖、洞構成，其特點是因地制宜，依墻掇山，打破了園內規整的平面佈局，增加了園景的層次變化和高低起伏。

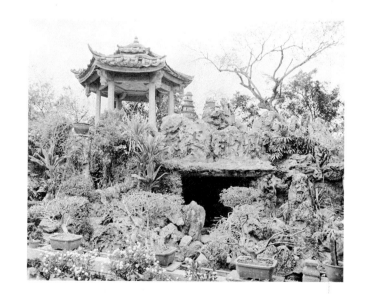

西塘　廣東省澄海縣

一九二　假山與六角亭

西塘位於澄海縣樟林鄉，是粵東地區著名庭園之一。建於清嘉慶四年（公元一七九九年），其後屢經修葺。

大門東向。進門有小院作為過渡空間，再經圓洞門而進入大院，其右為住宅，中部為庭院，後面是書齋。這種平面佈局，把住宅、庭園和書齋組合在一起，而又相對獨立，是粵東庭園的特點之一。

住宅三開間，前有相連的方亭稱「拜亭」，是通向庭園的過渡。庭園內佈置假山，山上立六角重檐小亭，並有崎嶇的小徑和磴道穿插其間，山側有彎曲的水池，山下洞內則有石級相通。

書齋是一座緊靠水邊的兩層樓房，樓上有廊道通往假山。登樓可見園外寬闊的河面，遠望群山與農舍，一派山鄉風光；俯視庭內，又可盡收園林景象。

粵東庭園面積很小，故常用疊石造景，或點佈散石，或立石成峯，配以曲池小水。花木多用地方品種，尤喜多用濃葉樹木，以利遮蔭。

圖示為西塘內假山與六角亭。

（陸元鼎攝影並撰文）

總體設計

陸全根（上海人民美術出版社）

李文昭（人民美術出版社）

中　國　美　術　全　集

建築藝術編　3　園林建築

中　國　美　術　全　集　編　輯　委　員　會　編

建築藝術編顧問　陳從周　莫宗江　張開濟
　　　　　　　　單士元　傅熹年　戴念慈
　　　　　　　　羅哲文

主　編　潘谷西

出版者　中國建築工業出版社
　　　　　　　　　　　　（北京百萬莊）

圖版攝影　朱家寶

設　計　王　顯

責任編輯　王伯揚

印刷者　精美彩色印刷有限公司

發行者　中國建築工業出版社

經銷者　全國各地新華書店

一九八八年七月　第一版
一九九九年二月　第五次印刷

國內版定價　二五〇圓

ISBN 7-112-00392-X/TU·279　（5531）

（京）新登字035號